〈宋代〉

黃庭堅書法 〈草書〉

月刊 書藝文人畵 法帖시리즈

43 황정견서법

研民 裵敬奭 編著

月刊 書藝文人畵

黃庭堅에 대하여

■ 人物簡介

　黃庭堅(1045~1105년)은 北宋시대의 유명한 서예가요, 시인이며 정치가였다. 그는 北宋의 仁宗 慶曆 5년(1045) 進士였던 父親 庶(字는 亞父)와 母親인 李氏(南康郡人)사이에서 태어났고, 洪州 今寧縣(지금의 江西省縣修水) 高城鄕 雙井 사람이다. 그의 字는 魯直이며, 어릴 때 字는 繩權이었고, 號는 淸風客, 山谷道人, 山谷老人, 涪翁, 涪皤, 黔安居士, 摩圖老翁, 摩圍閣老人, 八柱老人 등을 사용했다.

　그의 가문은 대대로 학문에 조예가 깊었는데 祖父 및 형제들도 進士에 오르기도 하였고, 특히 당대의 碩學이었던 歐陽修에게 수학을 한 집안이었다. 《宋史本傳》에 의하면, 山谷은 어려서부터 총명하여 책을 몇번 읽곤 외워버렸다고 한다. 蘇軾이 일찌기 그의 詩를 보고서 이르기를 "세속을 초월하여 홀로 만물에 우뚝 섰으니 이후에도 이런 작품은 나오지 않으리라"고 하였는데 그의 명성은 세상에서 일찌기 알려져 있었다. 그의 나이 14세 때(1058) 부친이 죽자, 큰삼촌인 李常(1021~1090)에게 가서 생활하여 학문을 체계적으로 익히게 된다. 17세때(1061년) 舊派인 孫覺의 딸과 결혼했으나, 9년만에 사별하고, 北京에서 國子監敎授로 있을 때인 28세때(1072년)에 謝景初의 딸과 재혼하였으나 또 7년 뒤인 1079년에 사별하는 불행을 겪는다. 그의 관직은 19세에 (1064년) 중앙정부의 進士 시험에 낙방한 뒤, 23세때(1067년) 禮部試에 응시하여 校書郞과 著作郞을 거쳤다. 이때 《神宗實錄》을 저술 검토하였는데 불성실하다고 공격받아서 폄적을 당하였다. 그의 34세때(1078년)는 舊派에 속한 蘇軾과 교분하며 그의 門下로 들어간다. 이때 같이 수학하던 張耒, 晁補之, 秦觀 등과 더불어 蘇門四學士로 불리게 된다. 36세때(1080년)는 王安石의 新法에 반대하는 과정에서 갈등이 생겨 文章의 글귀가 불순하다 하여 烏臺詩案 필화서건으로 幸災謗國 이라는 죄목으로 다시 蘇軾은 黃州로 山谷은 吉州의 太和縣으로 좌천되어 갔는데 臨地로 가던 중 舒州의 三祖山 山谷寺 石牛洞의 절경에 반해 스스로 號를 山谷道人으로 칭하였다. 다시 元祐 年間(1086~1094)에 蘇軾이 入閣하자 등용되어 舊派의 전성기를 보내면서 벼슬을 승승장구하여 41세때(1805)에 秘書省校書郞과 神宗實錄檢詩官을 거쳐 42세때(1086년)는 集賢交理와 이듬해 著作佐郞 등을 지낸다. 이후 49세때(1093년)에 당파싸움으로 다시 밀려나서 蘇軾은 惠州 海南島 로 장기 유배가고, 山谷은 四川省 黔州로 유배를 떠났는데, 봉록이 없어서 생계가 무척 어려워지 자 직접 밭을 사서 일구고 채소를 길러 팔아 생계를 근근히 유지하기도 했다. 元符年間 (1098~1100)때인 그의 54세때(1098년)에 涪陵(지금의 彭水縣)에서 北嚴寺를 유람하고 無等院에 서 기거하면서 울적한 마음을 달래며 道家와 佛敎에 깊이 빠졌는데, 禪宗思想을 詩와 서예작품 에 녹이는데 심혈을 기울였고, 여기서 세속을 초탈한 경지에서 수많은 偈頌과 佛經 등의 佛敎와 관련된 작품을 남기게 된다. 이때 草書의 書風도 완전히 변모하는 계기가 되기도 하였다. 그의 60세때(1104년)에 洞庭湖를 지나 여름날 宜州에 도착하여 지내다 그의 61세때인 1105년 9월 30

일 파란만장한 일생을 객지에서 마감한다. 당시 불우한 가정환경과 극심한 당쟁속에서의 관직박탈과 유배생활로 기구한 부침속에서도 끊임없이 학문을 추구한 대표적인 서예가이다.

山谷은 詩도 능했기에 江西詩派의 맹주였다. 그의 시품격은 부친과 가풍의 영향으로 杜甫의 시풍을 많이 따랐다. 삼촌 李常과 蘇軾에게서 배운 뒤 크게 진일보하였기에 소식과 더불어 宋四大家에 속하였고 사람들은 그들을 蘇黃이라 칭하였다.

■ 學書과정

山谷의 書法은 晉·唐의 전통을 계승하고 百家를 스승으로 삼아, 여러 장점을 취하여 융화시키고서, 스스로의 독특한 성취를 이뤄낸 점이다. 해서, 행서, 초서에 정통했으나 草書의 성취가 가장 뛰어났기에 그를 草聖이라고 불렀다. 어렸을때부터 그는 글쓰기를 익혔지만 草法을 완전히 이해하지 못했다. 그 스스로도 "20여년간 俗氣를 떨치지 못했다"고 술회하였다. 이후 정식으로 공부를 한 것은 淮南의 유명한 서예가였던 周越을 모시게 되면서였다. 그러나 이때 一波三折의 형세를 배워 연약한 형세의 병폐를 알고 새롭게 변신하고자 노력을 기울였다. 훗날 그 스스로 말하길 "元祐年間의 글씨를 보면 筆意가 어리석고 둔하며, 用筆은 아직 이르지 못한 곳이 많았다"고 반성하였다. 이는 起筆과 運筆시에 고의로 波折을 넣는 俗氣에 물들었기에 불만을 가졌기 때문이었다.

中年에는 蘇軾의 門下에 들어가 공부하면서 顔眞卿의 筆勢를 이해하고 그의 書風을 변화시킨다. 그가 荊州에 있을 때《蘭亭序》를 입수하여 익혔는데 일찌기 그를 경모하였기에 그의 글씨를 보고 평하기를 "平生得意를 한 글이며, 거기에서 神韻을 느꼈다"고 하였다. 그의 해서와 행서는 顔眞卿에서 나왔으며《예학명(瘞鶴銘)》에서 많은 힘을 얻기도 하였다. 그러나 蘇軾과 같이 익혔으나 스스로 "재주가 졸렬하여 끝내 가까워질 수가 없었다"고 겸손해 하였다. 그리고 張旭과 懷素를 공부했는데 그가 말하길 "늦게 蘇舜欽과 舜元의 글씨를 보고 옛사람의 筆意를 얻었다. 그후에 張旭과 懷素, 高閑의 묵적을 얻어 筆法의 경지를 터득했다"고 하였다. 그의 일생을 蘇軾의 예술세계에 큰 영향을 받았고 높이 숭모하였는데 그가 말하기를 "翰林蘇子瞻은 書法이 수려하고 用墨도 뛰어나다. 그 韻致도 여유가 있어 지금 天下의 第一이다. 蜀人은 지극히 글을 못쓰는데 유독 그만이 서예의 妙가 뛰어나다"고 높이 평가하였다.

이후 크게 진보를 이룬 長年期에 더욱 학습에 열정을 다하였는데, 스스로 말하길 "30년간 글을 배웠는데 금일에야 妙한 경지에 조금 들어갔음을 느낀다"고 하며 겸손해 하였다. 紹聖年間 (1094~1098)에 그는 戎州에 있을 때 엄격한 학습자세로 반성을 하면서 이르기를 "내가 黔南에 있을 때 아직 나의 글씨가 연약한 것을 깨닫지 못했다. 戎州로 옮겨와서야 옛날 글씨를 보고서 싫은 글자가 대략 열자 중에서 서너자가 된다는 것을 알았다. 옛날 사람들이 말하던 沈着痛快의 뜻을 깨달았으나, 이를 아는 이들이 드물구나"라고 하면서 또 한번 변하게 된다. 晚年에 와서는 懷素의 狂草를 더욱 깊게 연구하여 用筆은 豪宕起伏하고 章法은 欹側錯落하고, 運筆은 連線하여 節奏와 生氣 넘치는 필세였으며, 用墨의 燥潤互應 및 虛實의 相生의 경지에 이르게 된다. 이때

그의 대표적인 草書들이 이루어지게 된다. 여기에서 그의 불우했던 가정사와 정치역정에 기인하는 바가 크다. 유배시에 거처했던 北巖寺에서 俗氣를 버리고 禪僧의 구도자적 예술세계로 글자 중에 나를 잊어 버리며 得意하며 平正의 세계에서 맑은 性情으로 頓悟의 경지를 작품에 구현해 내었기 때문이다. 그리하여 만년의 작품들은 늙어도 파리하지 않고, 아름다우나 미약하지 않고, 강하나 마르지 않고, 勁健한 骨格을 지니면서도 풍만한 肌肉과 충만한 活力으로 매력을 발산하고 있다. 결국 禪學의 무속박 경지에서 얻어낸 人格과 風采가 字의 形質, 필묵의 변화, 章法의 기이함을 낳은 것이다.

■ 書法의 특징 및 서가들의 평가

그의 글의 특징은 用筆이 筆鋒을 감추고 종횡으로 기이하면서도 뛰어난 맛을 주는데 옆으로 기울면서도 전서의 필의가 있으며, 결구는 중앙을 소밀하게 하면서도 사방으로는 길게 뻗어 성글고 조실한 것을 확연히 대비시키는 방식을 취하고 있다. 호탕하면서도 운치가 드러나는 새로운 맛이 있다. 草書의 특징은 더욱 뚜렷한데 점과 획이 부드럽고도 질기면서 골력이 넘친다. 웅장하면서도 기이하고도 淸雅한 운치가 넘친다. 결구는 欹側이 심하면서 行間의 中心軸의 변화가 심하여 율동감이 있고 字間의 穿揷도 많다. 筆勢는 飄逸하며 군센 것이 張旭과 懷素의 흐름을 잘 전승받았어도 자기만의 독특한 風格을 드러내어 風神이 瀟灑하고 정갈하며 신운(神韻)을 얻었다. 筆力이 건장하여 公의 솜씨를 유감없이 드러내고 있다. 祝允明도 그의 작품들을 보고는 "평생의 神品들이다"고 극찬하였다. 張綱은 이르기를 "山谷의 草書는 만년에 懷素를 보고, 또 三昧의 경지를 얻었기에 筆力이 恍惚하고 귀신이 넘나드는듯 하니 가히 草聖이라 부를만 하다"고 극찬하였다. 徐謂는 《徐文長全集》에서 이르기를 "山谷의 글씨는 마치 칼과 창이 즐비한 것 같은 것이 그의 장점이며, 蕭散은 그의 단점"이라고 평가하였다. 淸의 康有爲는 《廣藝舟雙楫》에서 이르기를 "宋나라 사람들의 서예에 대하여 나는 山谷을 좋아한다. 처들고, 숨기고, 우거지고 출중하며, 정신은 한가하고 마음은 능하여, 入門하면 스스로 아름다워진다. 만약 그의 필법을 여위고, 힘있고, 통하게 한다면, 이것은 전서에서 온 것일 것이다."라고 그의 글을 평가하였다

그가 남긴 작품은 많은데 그 대표적인 것들은 행서로 58세때 쓴 《松風閣詩卷》과 《王長者史詩老墓誌稿》,《經伏波神祠詩卷》,《華嚴疏卷》,《詩送四十九俓帖》,《砥柱銘卷》,《山預帖》,《牛兒帖》,《杜甫詩寄賀蘭卷》,《廉頗藺相如傳草書卷》,《劉禹錫竹枝詞草書卷〉 등이 있다.

目 次

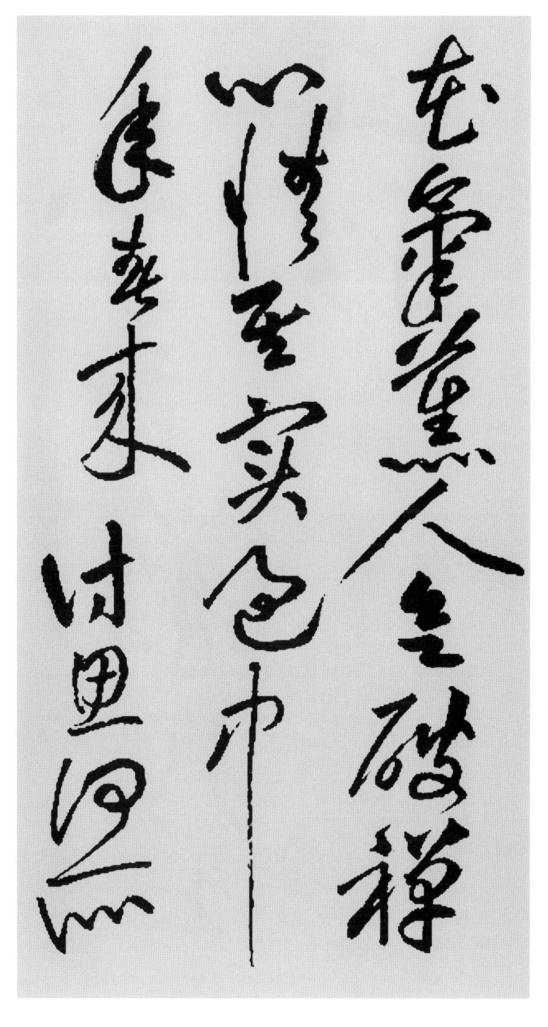

1. 黃庭堅
《花氣薰人》

花 꽃 화
氣 기운 기
薰 향내 훈
人 사람 인
欲 하고자할 욕
破 깰 파
禪 참선 선
心 마음 심
情 뜻 정
其 그 기
實 사실 실
過 지날 과
中 가운데 중
年 해 년
春 봄 춘
來 올 래
詩 글 시
思 생각 사
何 어찌 하
所 바 소

似 같을 사
八 여덟 팔
節 마디 절
灘 여울 탄
頭 머리 두
上 오를 상
水 물 수
船 배 선

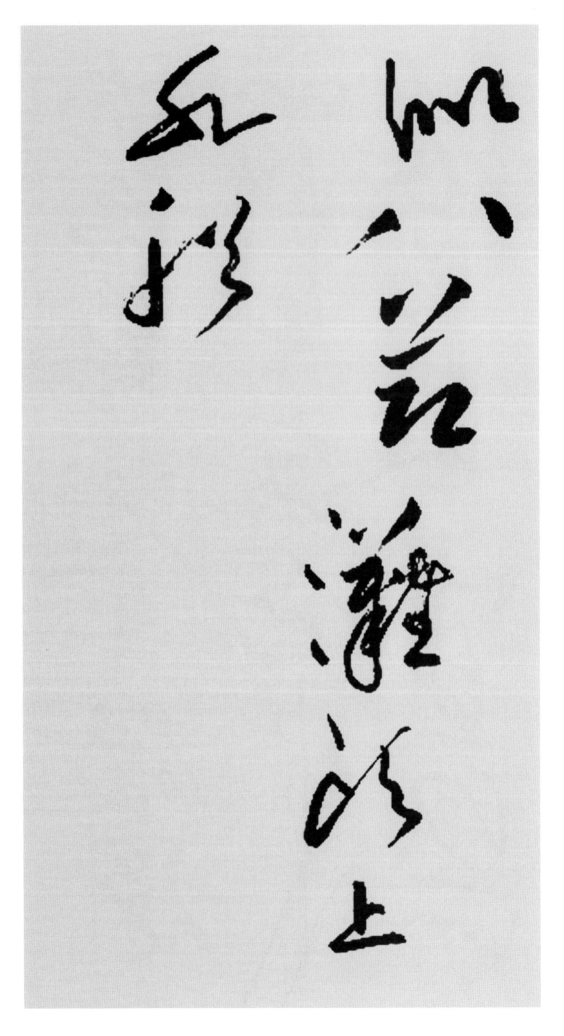

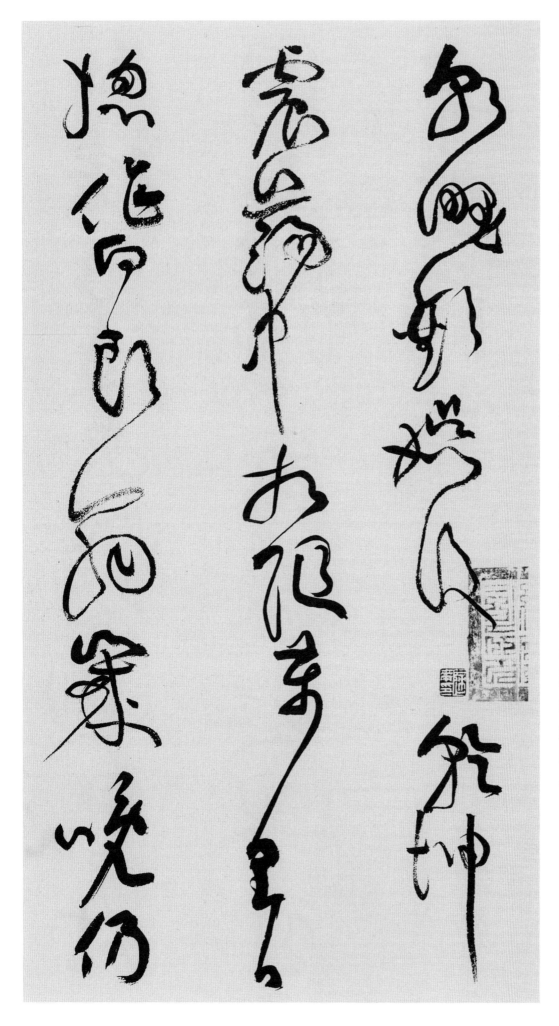

2. 杜甫詩
《寄賀蘭銛》

朝 아침 조
野 들 야
歡 기뻐할 환
娛 즐거워할 오
後 뒤 후
乾 하늘 건
坤 땅 곤
震 벼락 진
蕩 넓고클 탕
中 가운데 중
相 서로 상
隨 따를 수
萬 일만 만
里 거리 리
日 날 일
摠 모두 총
作 지을 작
白 흰 백
頭 머리 두
翁 늙은이 옹
歲 해 세
晚 저물 만
仍 잉할 잉

分 나눌 분
袂 소매 메
江 강 강
邊 가 변
更 다시 갱
轉 돌 전
蓬 쑥 봉
勿 말 물
言 말씀 언
※본문 居자 오기 표기됨.
俱 갖출 구
異 다를 이
域 구역 역
飲 마실 음
啄 쪼을 탁
幾 몇 기
迴 돌 회
同 한가지 동

寄 부칠 기
賀 하례할 하
蘭 난초 난
銛 쟁기 섬

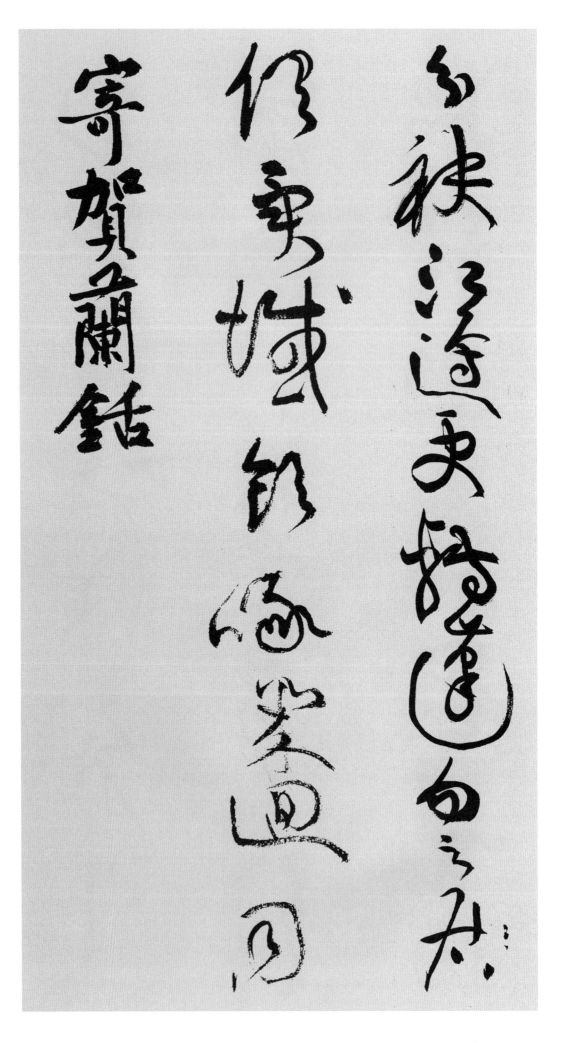

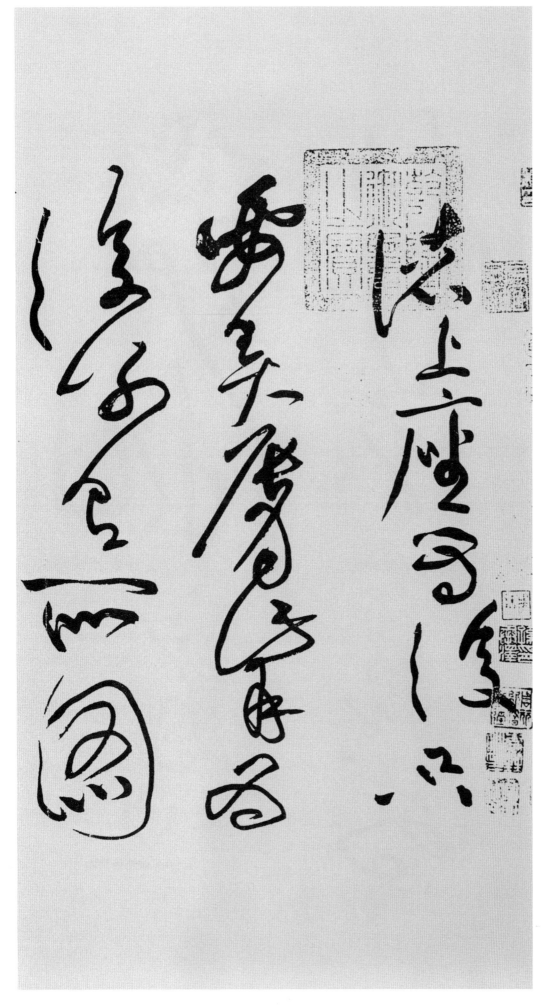

3.《諸上座草書卷》

諸 모두 제
上 위 상
座 자리 좌
爲 하 위
復 다시 부
只 다만 지
要 구할 요
弄 희롱할 롱
脣 입술 순
觜 부리 취
※嘴와 同字임
爲 하 위
復 다시 부
別 다를 별
有 있을 유
所 바 소
圖 도모할 도

恐 두려울 공
伊 저 이
執 잡을 집
著 붙을 착
且 또 차
執 잡을 집
著 붙을 착
甚 심할 심
麽 어찌 마
爲 하 위

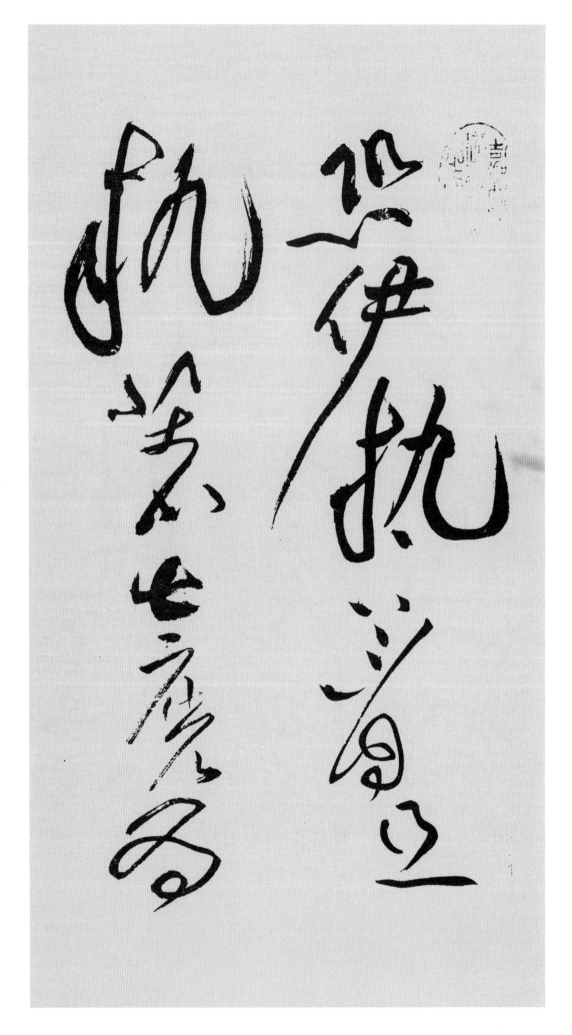

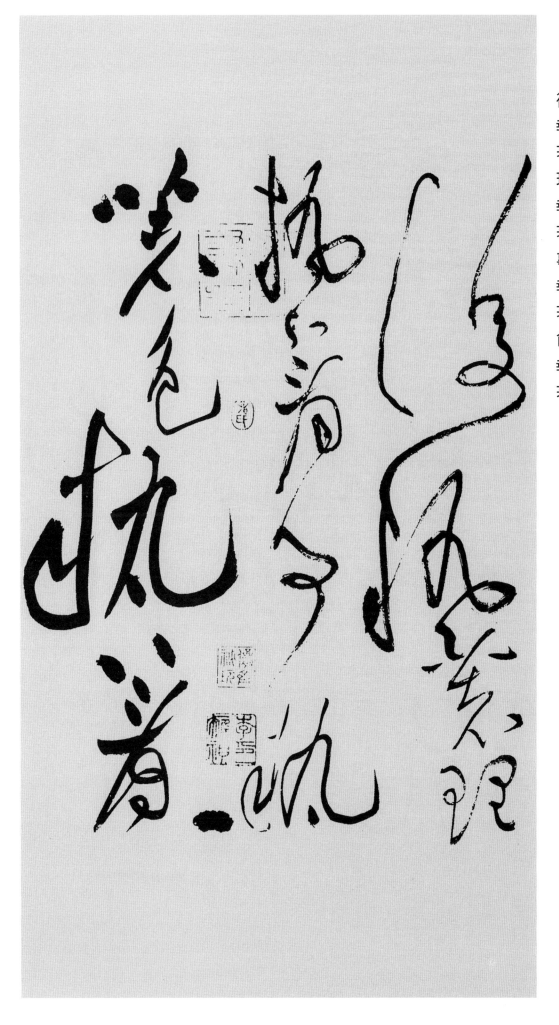

復 다시 부
執 잡을 집
著 붙을 착
理 이치 리
執 잡을 집
著 붙을 착
事 일 사
執 잡을 집
著 붙을 착
色 빛 색
執 잡을 집
著 붙을 착

空 빌 공
若 만약 약
是 이 시
理 이치 리
理 이치 리
且 또 차
作 지을 작
麼 어찌 마
生 날 생
執 잡을 집
若 만약 약
是 이 시
事 일 사
事 일 사
且 또 차
作 지을 작
麼 어찌 마
生 날 생
執 잡을 집

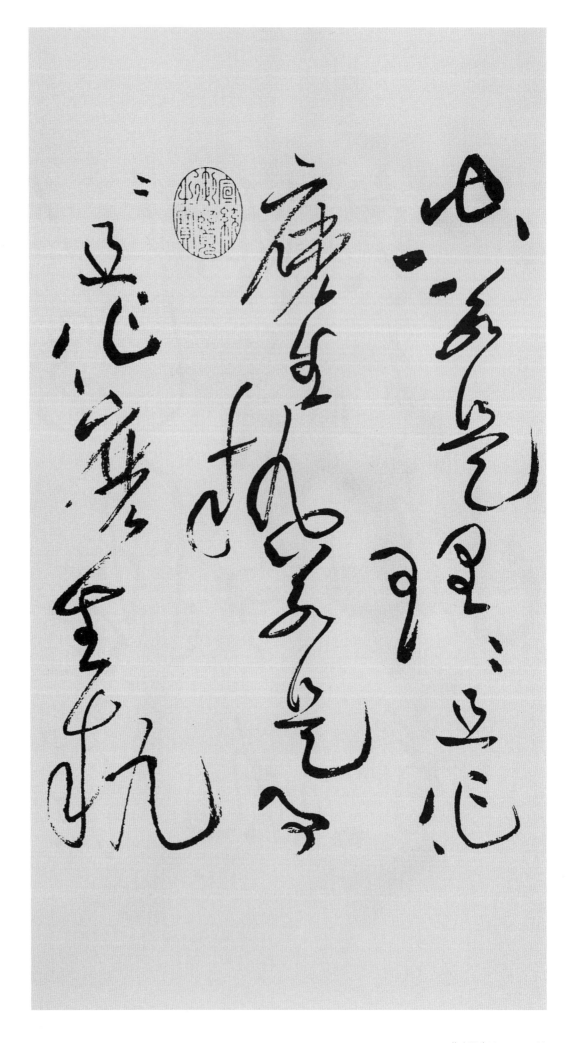

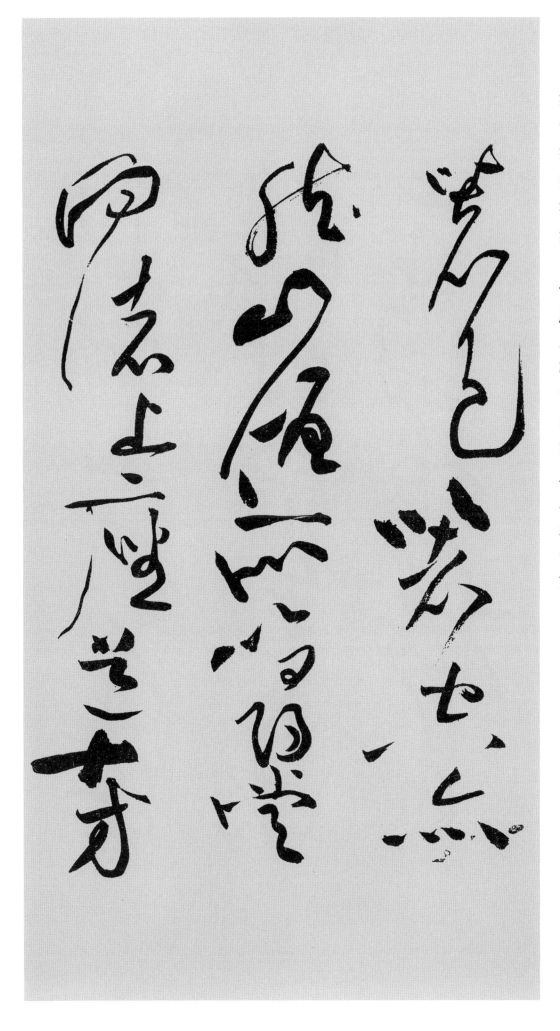

著 붙을 착
色 빛 색
著 붙을 착
空 빌 공
亦 또 역
然 그럴 연
山 뫼 산
僧 중 승
所 바 소
以 써 이
尋 찾을 심
常 항상 상
向 향할 향
諸 여러 제
上 위 상
座 자리 좌
道 말할 도
十 열 십(시)
方 모 방

諸	모든 제
佛	부처 불
十	열 십(시)
方	모 방
善	착할 선
知	알 지
識	알 식
時	때 시
常	항상 상
垂	드리울 수
手	손 수
諸	여러 제
上	위 상
座	자리 좌
時	때 시
常	항상 상
接	이을 접
手	손 수

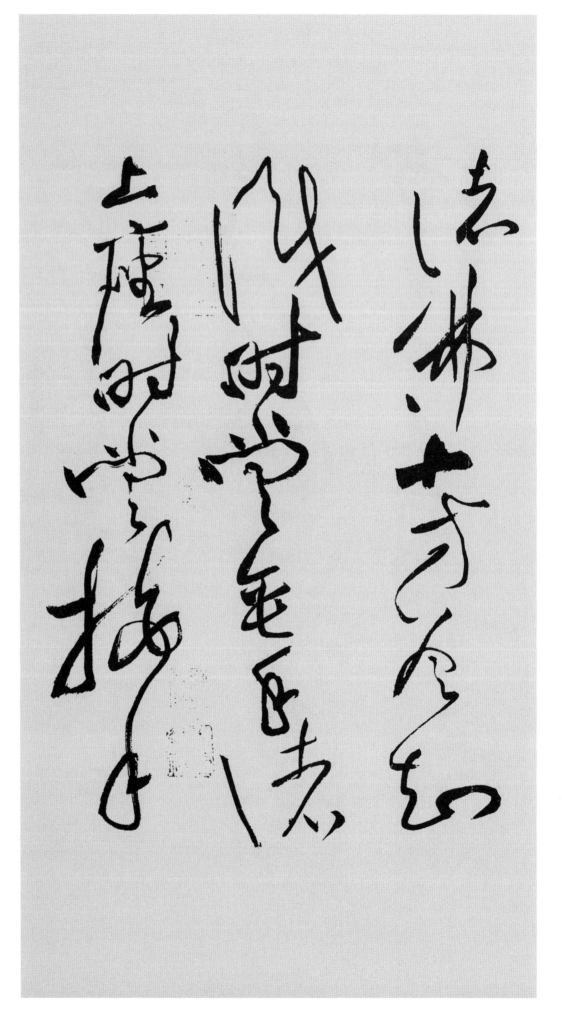

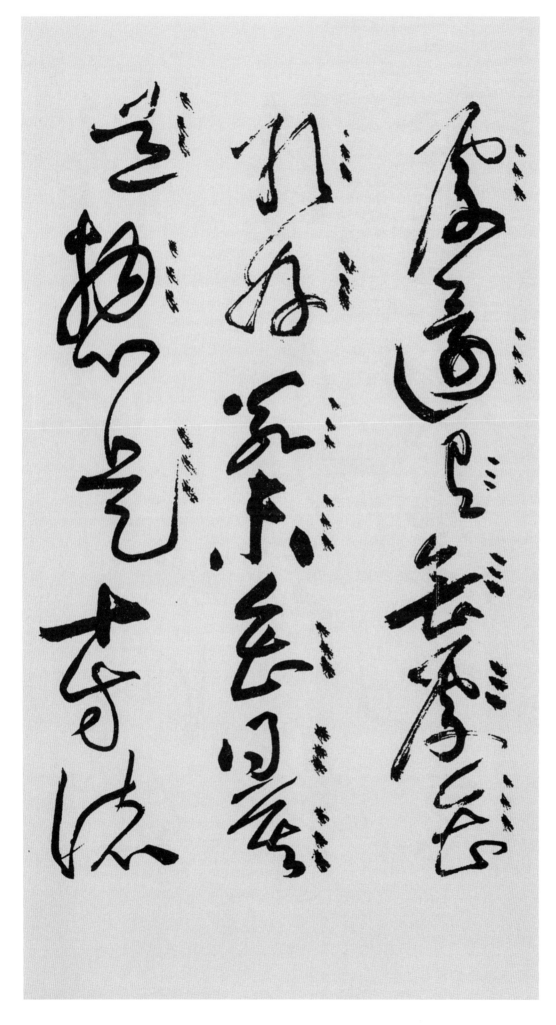

處 곳 처
還 다시 환
有 있을 유
會 모일 회
處 곳 처
會 모일 회
取 모을 취
好 좋을 호
若 같을 약
未 아닐 미
會 모일 회
得 얻을 득
莫 말 막
道 말할 도
摠 모두 총
是 이 시

※상기 16자 오기표시됨

十 열 십(시)
方 모 방
諸 여러 제

佛 부처 불
諸 여러 제
善 착할 선
知 알 지
識 알 식
※작가 知識 두자 거꾸로 쓴
　것 표기함.
垂 드리울 수
手 손 수
處 곳 처
合 합할 합
委 맡길 위
悉 다 실
也 어조사 야
甚 심할 심
麼 어찌 마
處 곳 처
是 이 시
諸 여러 제

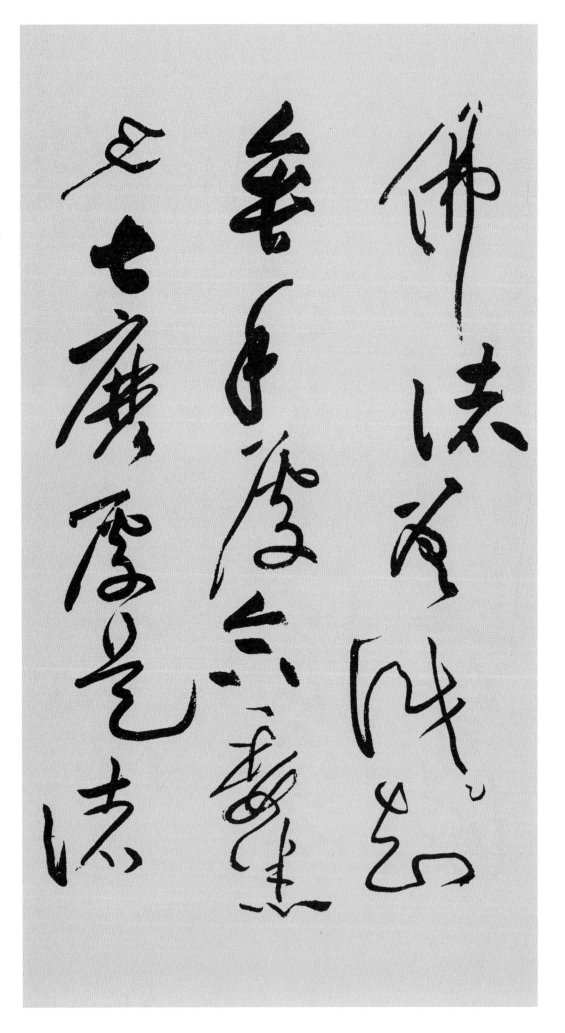

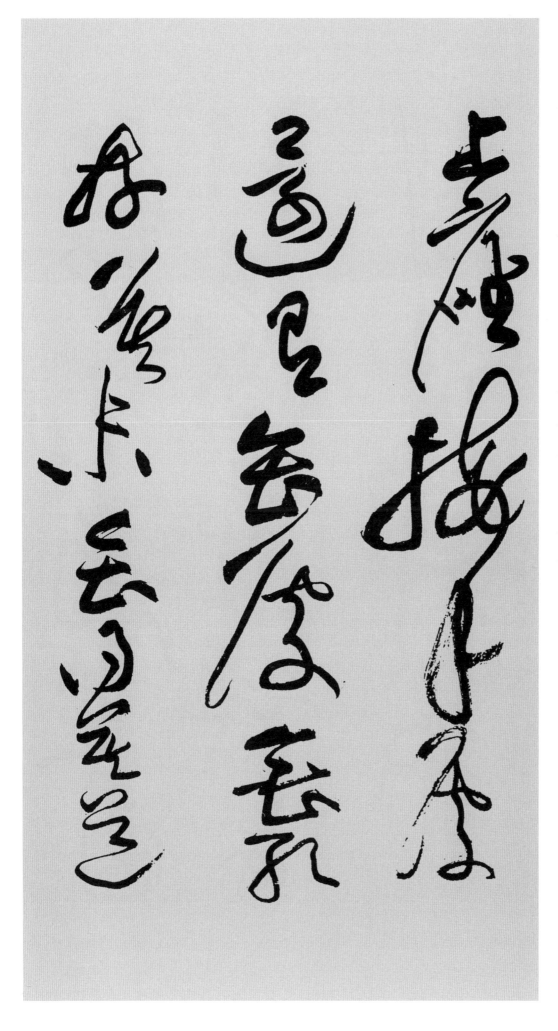

上 위 상
座 자리 좌
接 이을 접
手 손 수
處 곳 처
還 돌아올 환
有 있을 유
會 모일 회
處 곳 처
會 모일 회
取 모을 취
好 좋을 호
莫 말 막
未 아닐 미
會 모일 회
得 얻을 득
莫 말 막
道 말할 도

摠 모두 총
是 이 시
都 모두 도
來 올 래
圓 둥글 원
取 취할 취
諸 여러 제
上 위 상
座 자리 좌
傍 곁 방
家 집 가
行 갈 행
脚 다리 각
也 어조사 야
須 모름지기 수
審 살필 심

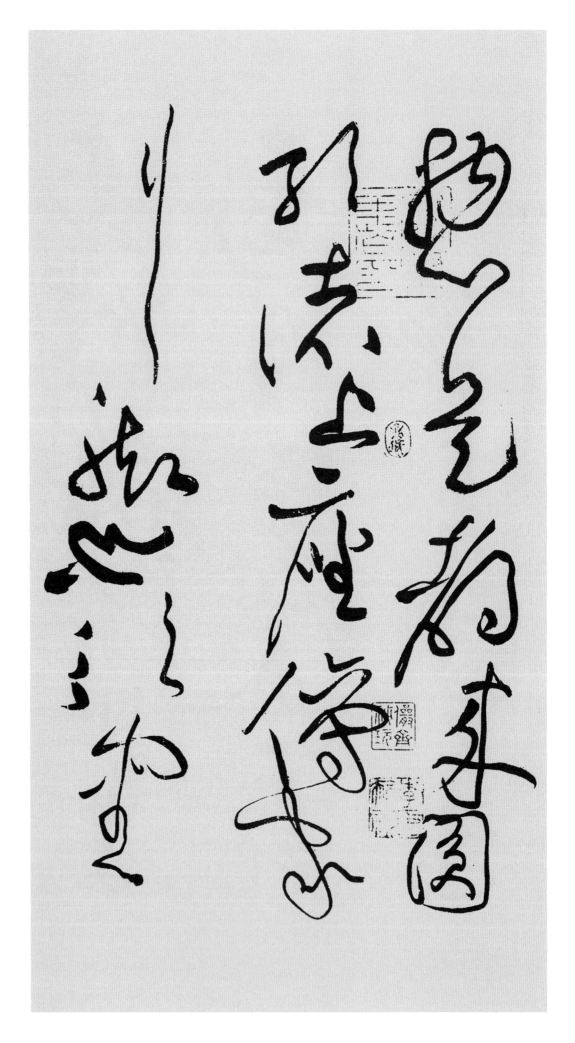

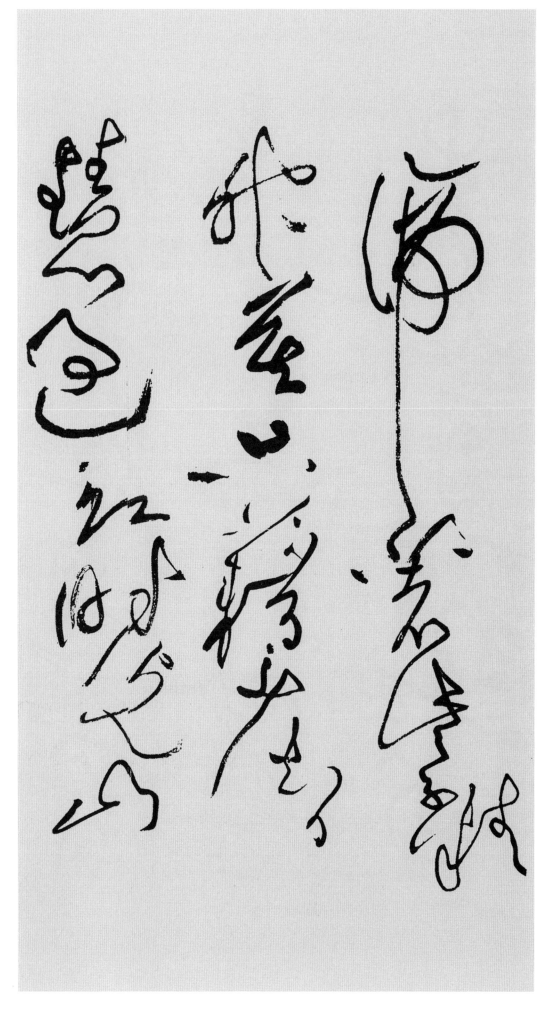

諦 살필 체
著 붙을 착
些 적을 사
子 아들 자
精 정할 정
神 귀신 신
莫 말 막
只 다만 지
藉 핑계할 자
少 적을 소
智 지혜 지
慧 지혜 혜
過 지날 과
卻 잊을 각
時 때 시
光 빛 광
山 뫼 산

僧 중 승
在 있을 재
衆 무리 중
見 볼 견
此 이 차
多 많을 다
矣 어조사 의
古 옛 고
聖 성인 성
所 바 소
見 볼 견
諸 여러 제
境 지경 경
唯 오직 유
見 볼 견
自 스스로 자
心 마음 심
祖 할아버지 조
師 스승 사

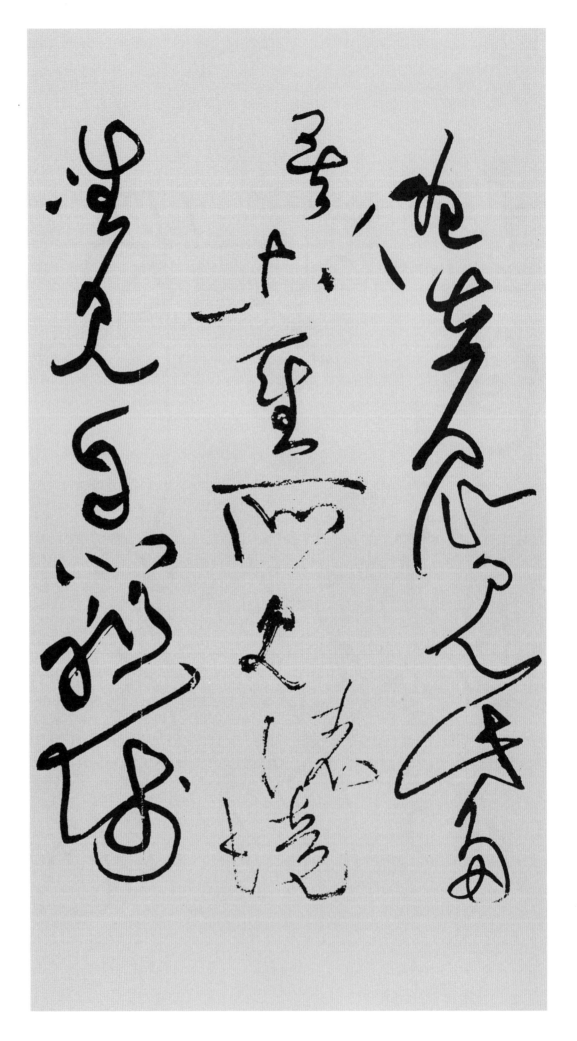

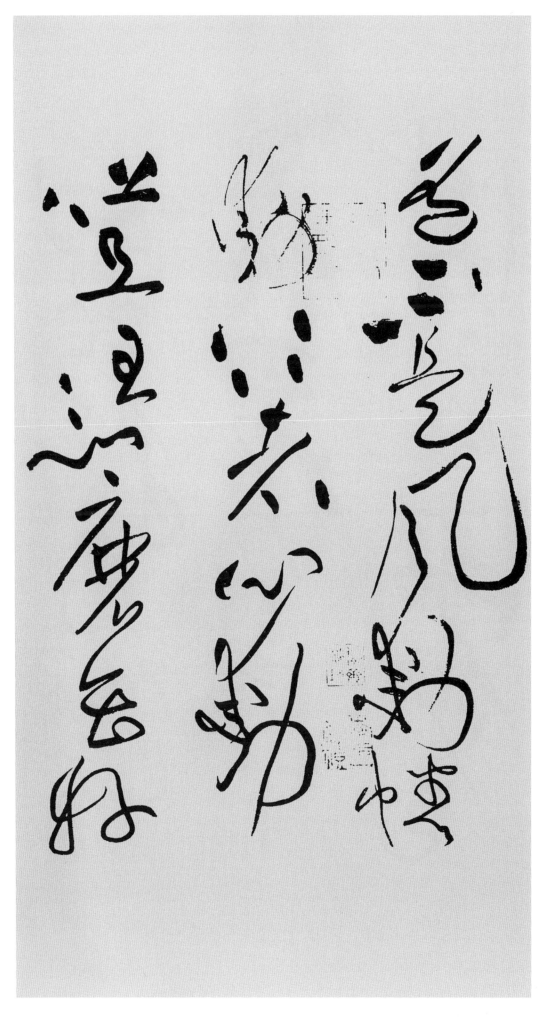

道 말할 도
不 아니 불
是 이 시
風 바람 풍
動 움직일 동
幡 기 번
動 움직일 동
『風 바람 풍
動 움직일 동
幡 기 번
動』움직일 동
※중복 표시의 내용임
者 놈 자
心 마음 심
動 움직일 동
但 다만 단
且 또 차
恁 생각 임
麼 어찌 마
會 모일 회
好 좋을 호

別 다를 별
無 없을 무
親 친할 친
於 어조사 어
親 친할 친
處 곳 처
也 어조사 야
僧 중 승
問 물을 문
如 같을 여
何 어찌 하
是 이 시
不 아니 불
生 날 생
滅 멸할 멸
底 낮을 저
心 마음 심
向 향할 향
伊 저 이
道 말할 도

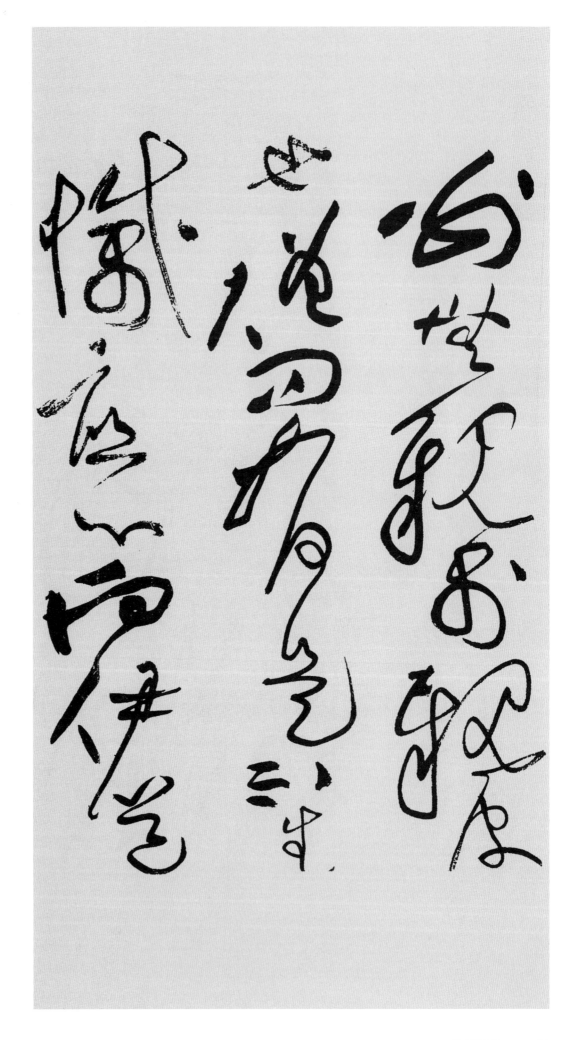

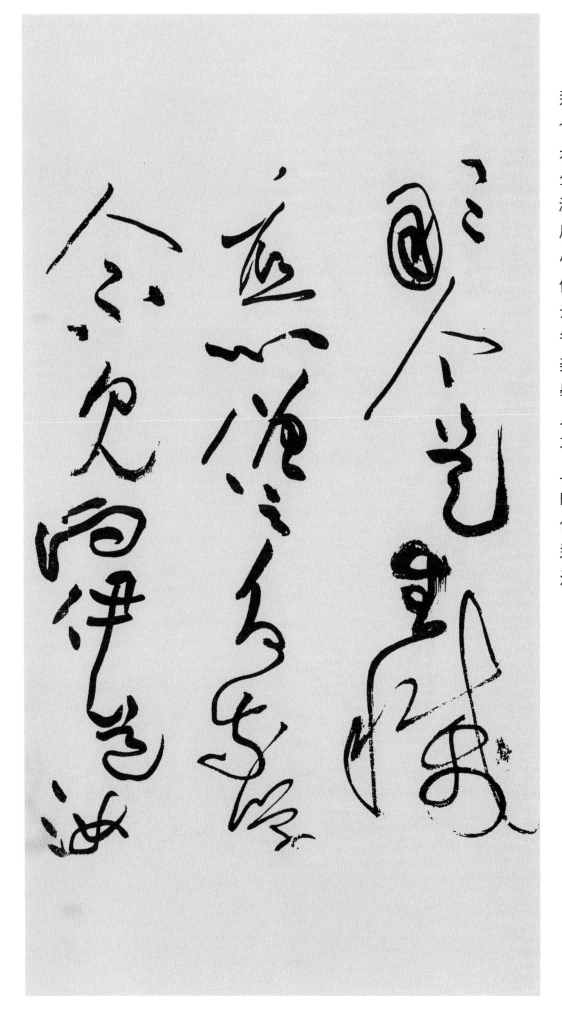

那 어찌 나
个 낱 개
是 이 시
生 날 생
滅 멸할 멸
底 낮을 저
心 마음 심
僧 중 승
云 이를 운
爭 간할 쟁
奈 어찌 나
學 배울 학
人 사람 인
不 아니 불
見 볼 견
向 향할 향
伊 저 이
道 말할 도
汝 너 여

若 만약 약
不 아니 불
見 볼 견
不 아니 불
生 날 생
不 아니 불
滅 멸할 멸
底 낮을 저
也 어조사 야
不 아니 불
是 이 시
又 또 우
問 물을 문
承 이을 승
教 가르칠 교
有 있을 유
言 말씀 언
佛 부처 불
以 써 이
一 한 일

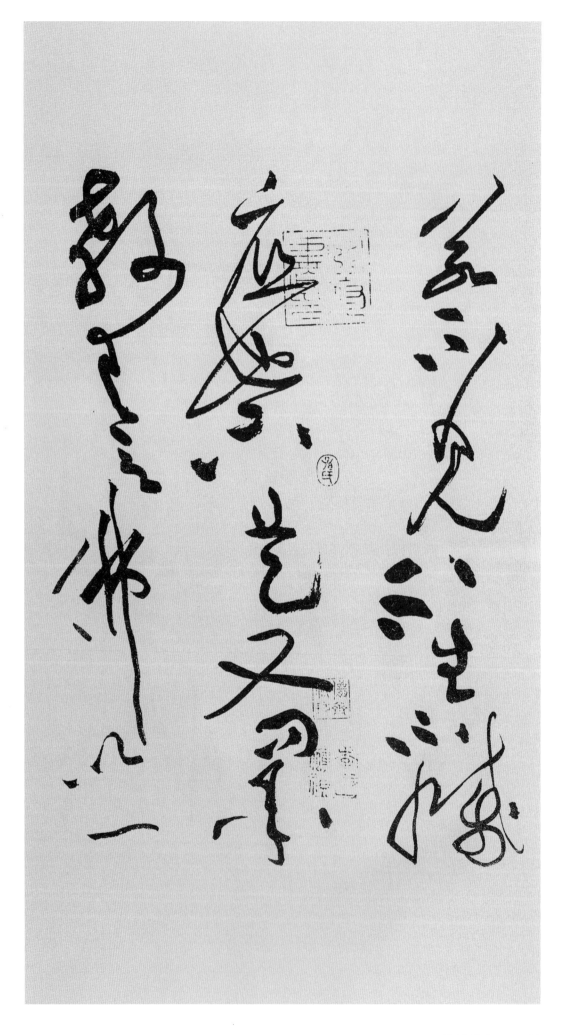

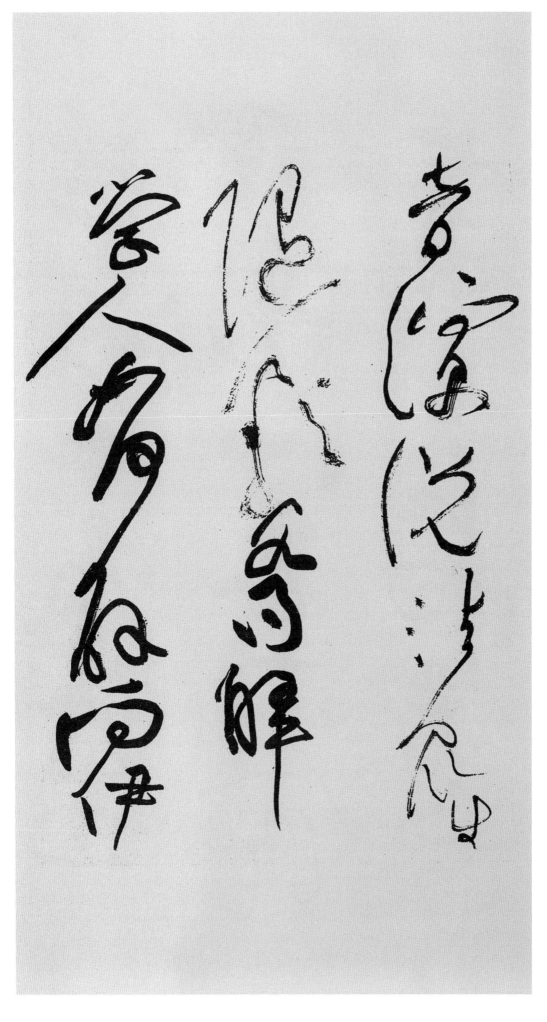

音 소리 음
演 설명할 연
說 말씀 설
法 법 법
衆 무리 중
生 날 생
隨 따를 수
類 무리 류
各 각각 각
得 얻을 득
解 풀 해
學 배울 학
人 사람 인
如 같을 여
何 어찌 하
解 풀 해
向 향할 향
伊 저 이

道 말할 도
汝 너 여
甚 심할 심
解 풀 해
前 앞 전
問 물을 문
※有자는 작가가 오기 표시
　함.
已 이미 이
是 이 시
不 아니 불
會 모일 회
古 옛 고
人 사람 인
語 말씀 어
也 어조사 야
因 인할 인
甚 심할 심
卻 잊을 각
向 향할 향
伊 저 이
道 말할 도
汝 너 여

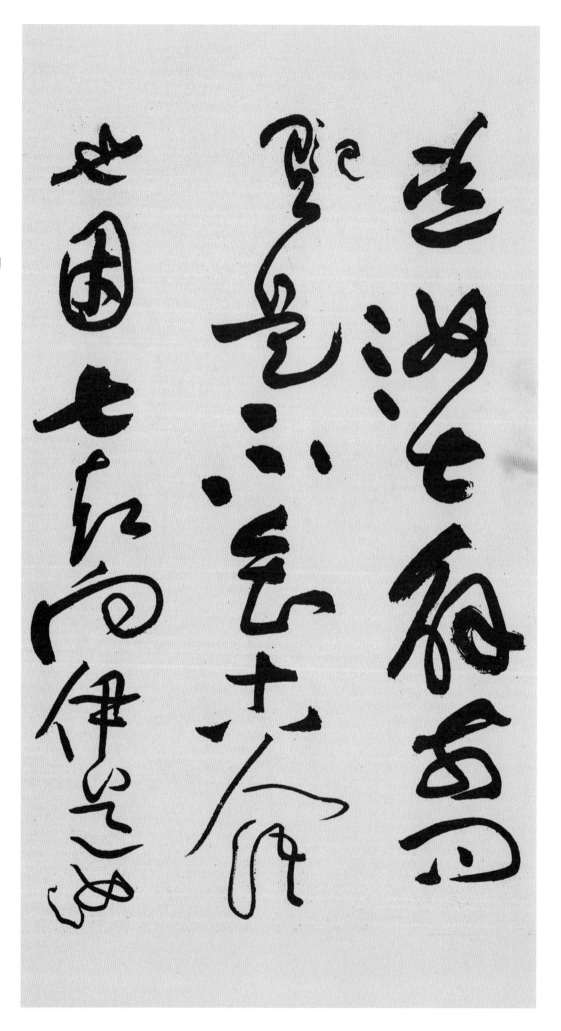

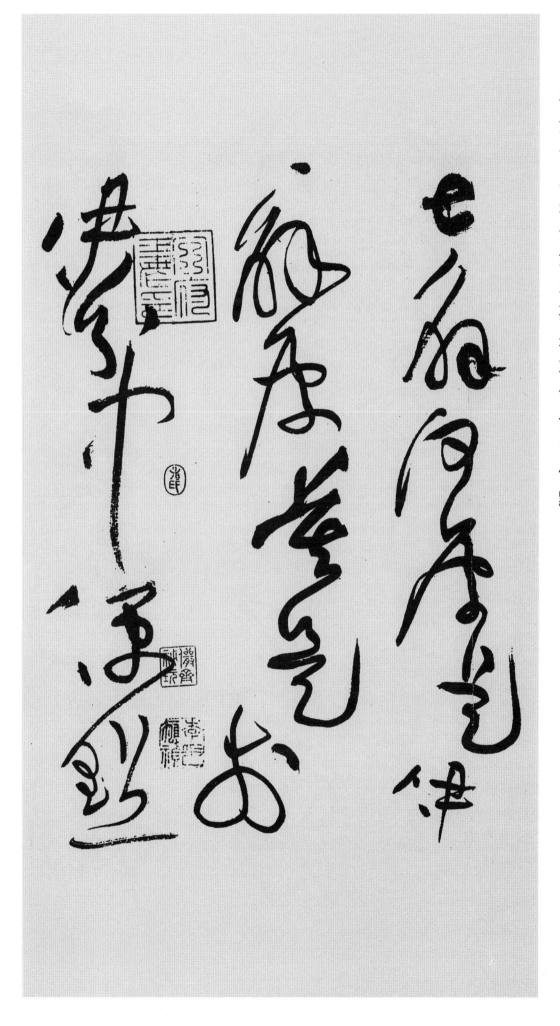

甚 심할 심
解 풀 해
何 어찌 하
處 곳 처
是 이 시
伊 너 이
解 풀 해
處 곳 처
莫 말 막
是 이 시
於 어조사 어
伊 너 이
分 나눌 분
中 가운데 중
便 편할 편
點 점 점

與 더불 여
伊 너 이
莫 말 막
是 이 시
爲 하 위
伊 저 이
不 아니 불
會 모일 회
問 물을 문
卻 잊을 각
反 돌이킬 반
射 쏠 사
伊 저 이
麼 어찌 마
決 결정할 결
定 정할 정
非 아닐 비
此 이 차
道 도리 도

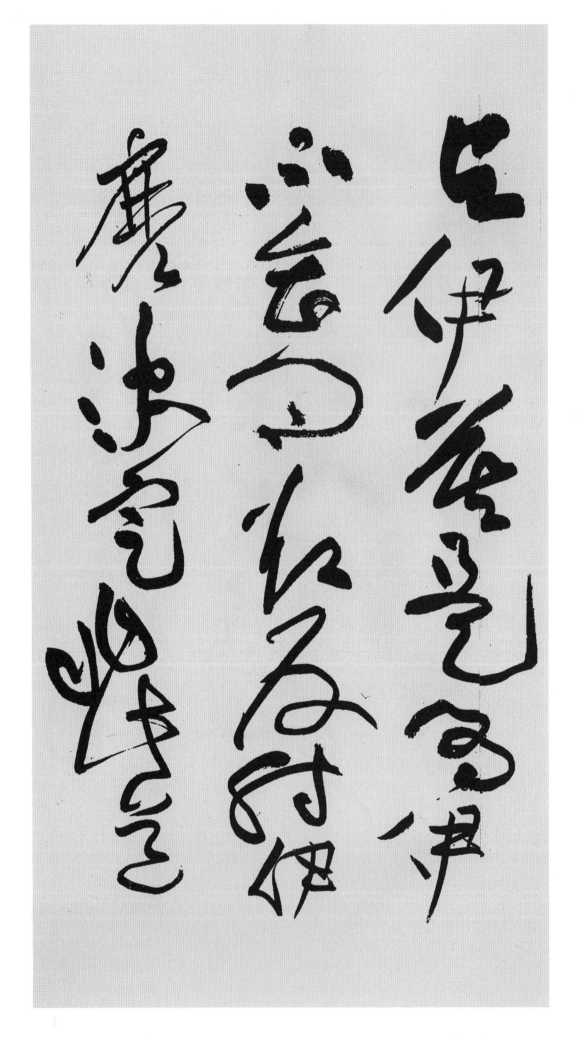

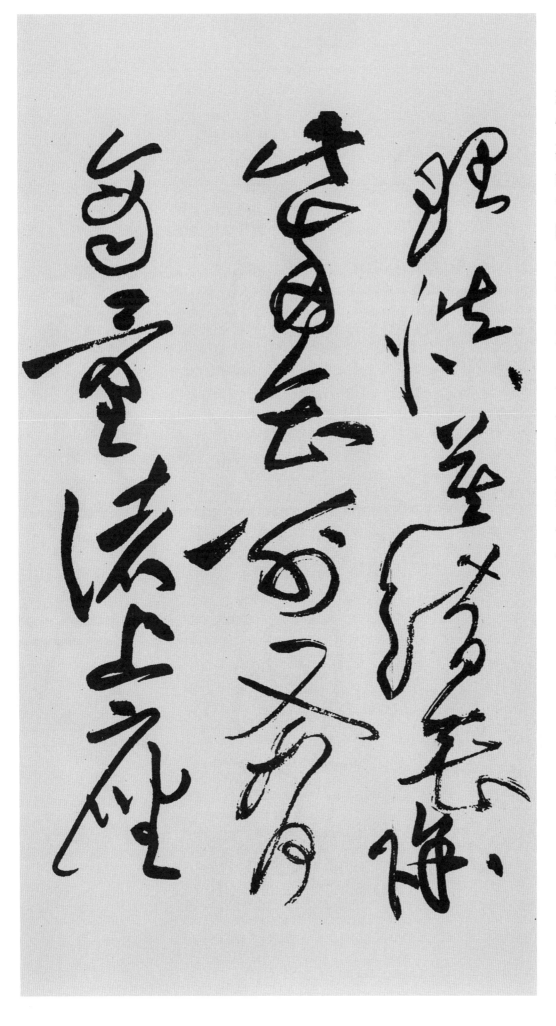

理 도리 리
愼 삼갈 신
莫 말 막
錯 어긋날 착
會 모일 회
除 덜 제
此 이 차
兩 둘 량
會 모일 회
別 다를 별
又 또 우
如 같을 여
何 어찌 하
商 헤아릴 상
量 헤아릴 량
諸 모든 제
上 위 상
座 자리 좌

若 같을 약
會 모일 회
得 얻을 득
此 이 차
語 말씀 어
也 어조사 야
卽 곧 즉
會 모일 회
得 얻을 득
諸 여러 제
聖 성인 성
摠 모두 총
持 가질 지
門 문 문
且 또 차
作 지을 작
麽 어찌 마
生 날 생
會 모일 회
若 만약 약

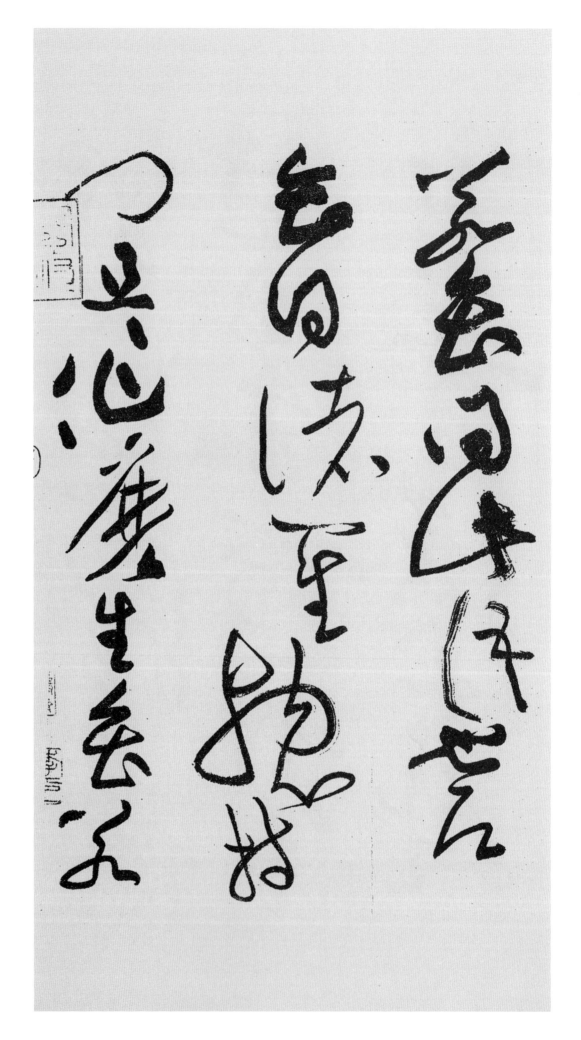

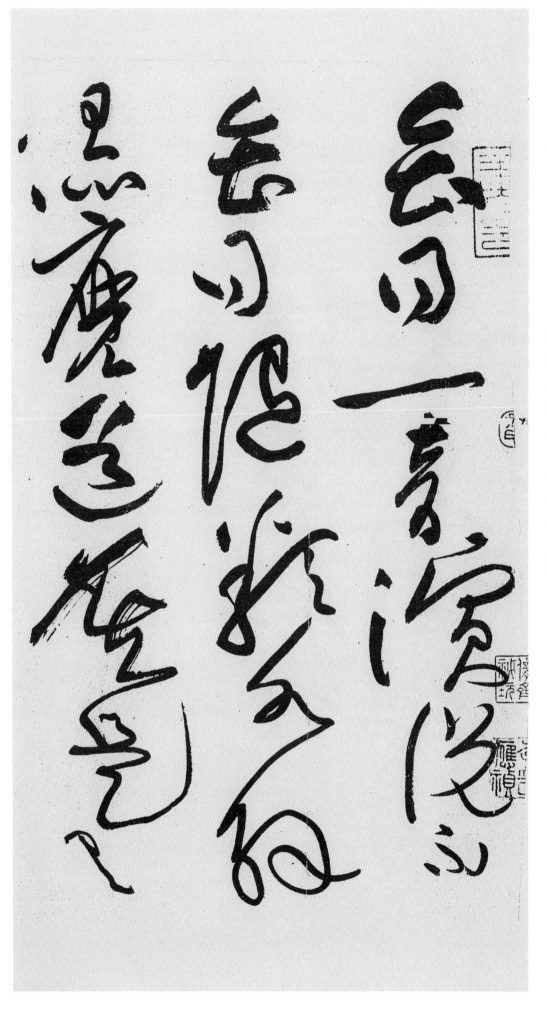

會 모일 회
得 얻을 득
一 한 일
音 소리 음
演 설명할 연
說 말씀 설
不 아니 불
會 모일 회
得 얻을 득
隨 따를 수
類 무리 류
各 각각 각
解 풀 해
恁 생각 임
麼 어찌 마
道 말할 도
莫 말 막
是 이 시
有 있을 유

過 허물 과
無 없을 무
過 허물 과
說 말할 설
麼 어찌 마
莫 말 막
錯 어그러질 착
會 모일 회
好 좋을 호
旣 이미 기
不 아니 불
恁 생각 임
麼 어찌 마
會 모일 회
說 말할 설
一 한 일
音 소리 음
演 말할 연
說 말할 설

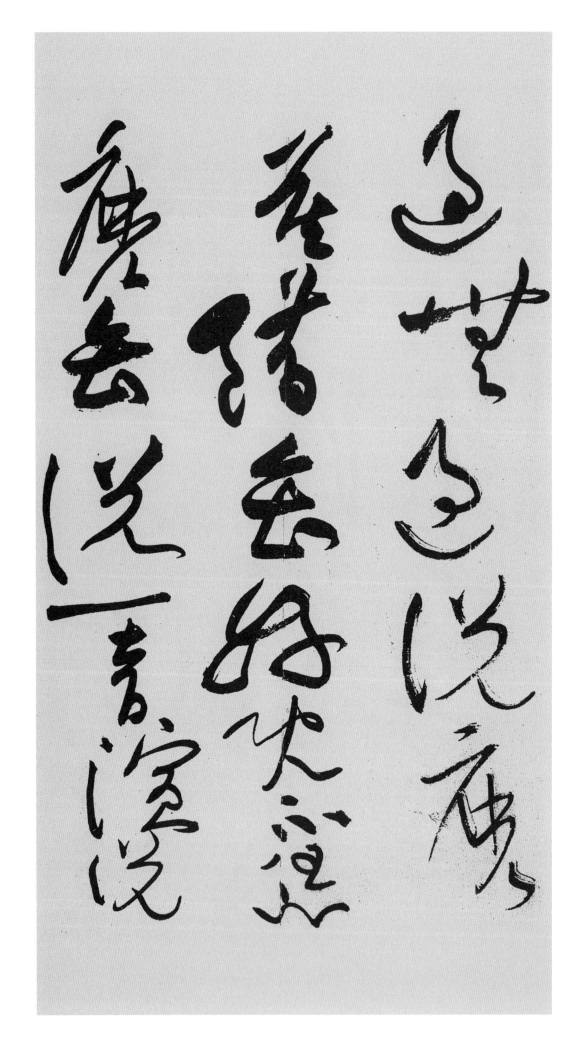

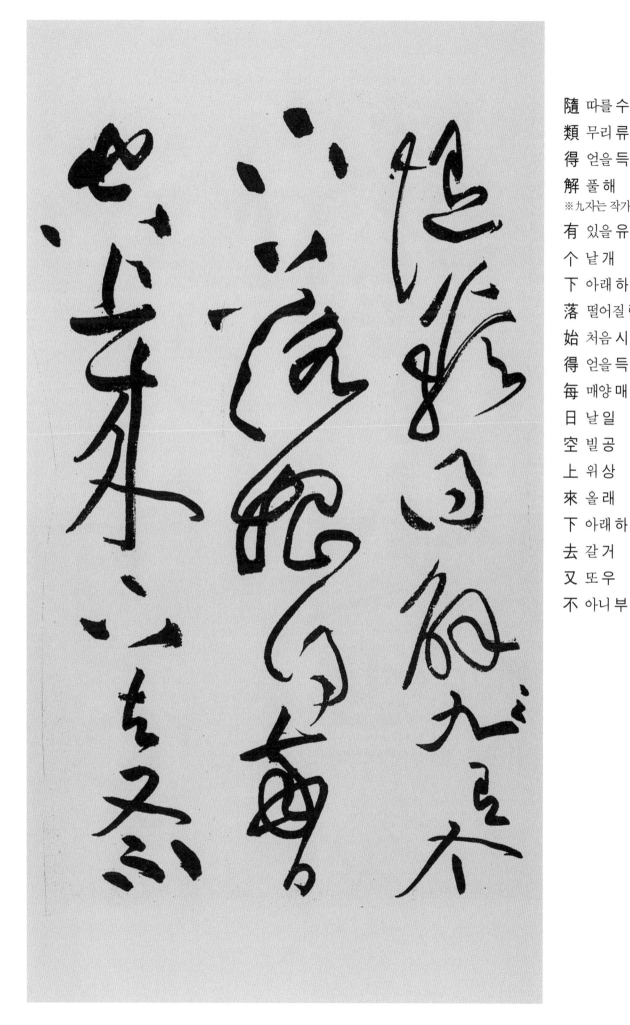

隨 따를 수
類 무리 류
得 얻을 득
解 풀 해
※九자는 작가가 오기 표시함
有 있을 유
个 낱 개
下 아래 하
落 떨어질 락
始 처음 시
得 얻을 득
每 매양 매
日 날 일
空 빌 공
上 위 상
來 올 래
下 아래 하
去 갈 거
又 또 우
不 아니 부

當 당할 당
得 얻을 득
人 사람 인
事 일 사
且 또 차
究 궁구할 구
道 도리 도
眼 눈 안
始 처음 시
得 얻을 득
古 옛 고
人 사람 인
道 길 도
一 한 일
切 모두 체

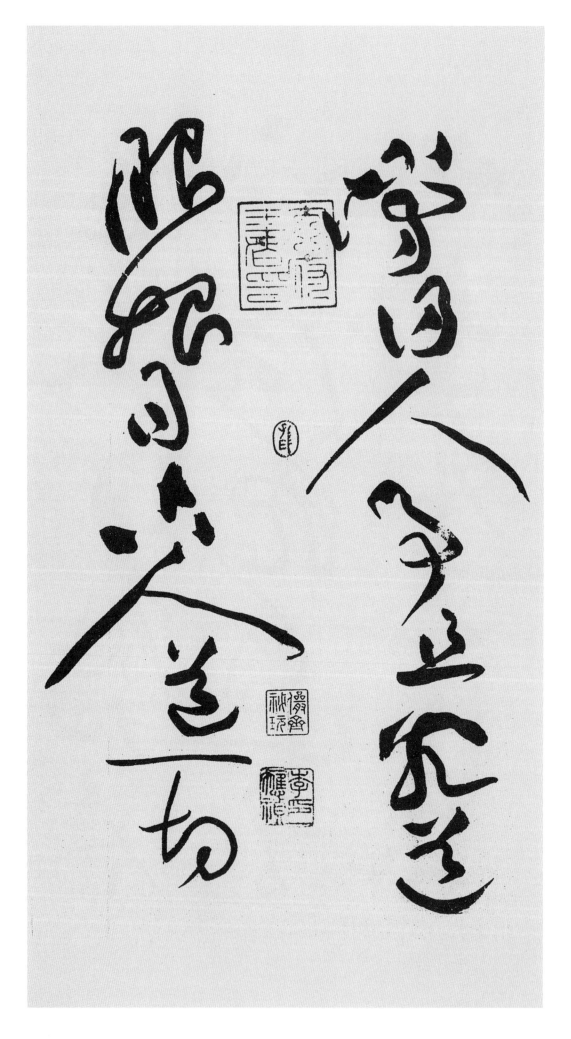

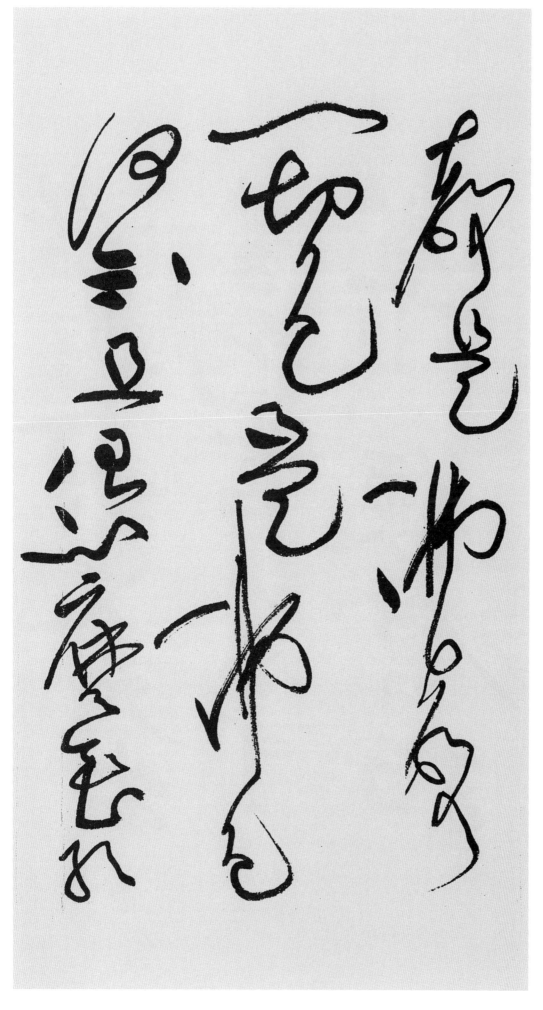

聲 소리 성
是 이 시
佛 부처 불
聲 소리 성
一 한 일
切 모두 체
色 빛 색
是 이 시
佛 부처 불
色 빛 색
何 어찌 하
不 아니 불
且 또 차
恁 믿을 임
麼 어찌 마
會 모일 회
取 가질 취

※이상의 내용은 문익선사의
　어록을 황산곡이 발췌하여
　쓴 것이고 이후는 자신의
　의견을 쓴 것임.

此 이 차
是 이 시
大 큰 대
丈 사내 장
夫 사내 부
出 날 출
生 날 생
死 죽을 사
事 일 사
不 아니 불
可 가할 가
草 풀 초
草 풀 초
便 편할 편
會 모일 회
拍 칠 박

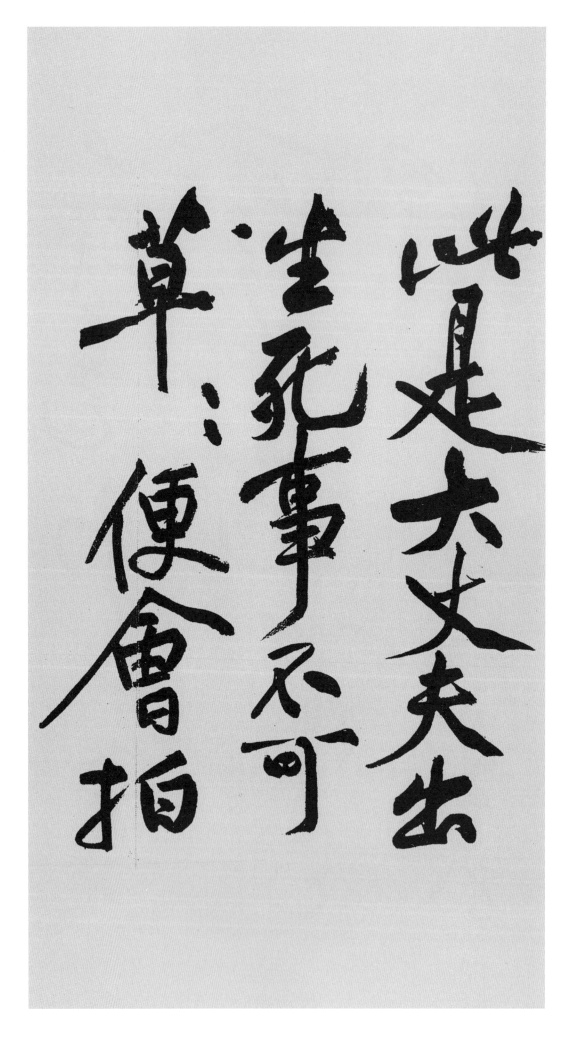

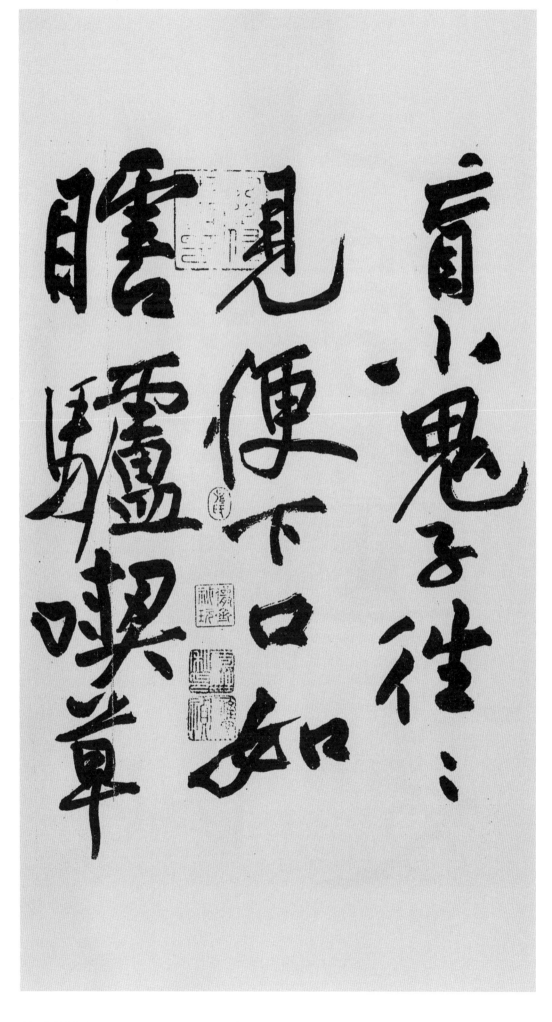

盲 어두울 맹
小 작을 소
鬼 귀신 귀
子 아들 자
往 갈 왕
往 갈 왕
見 볼 견
便 편할 편
下 아래 하
口 입 구
如 같을 여
瞎 애꾸눈 할
驢 나귀 로
喫 먹을 끽
草 풀 초

樣 모양 양
故 연고 고
草 풀 초
此 이 차
一 한 일
篇 책 편
遺 남길 유
吾 나 오
友 벗 우

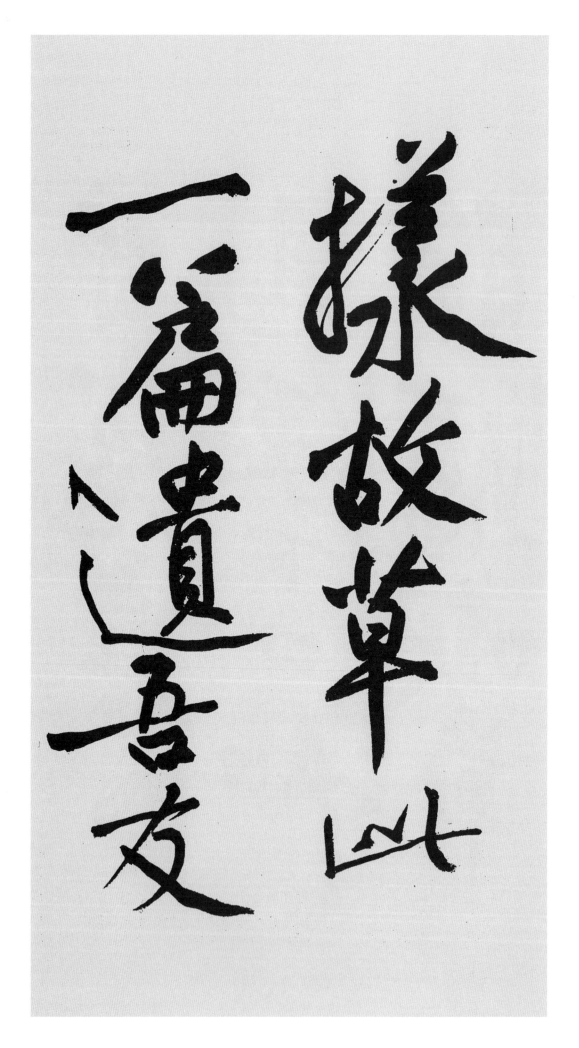

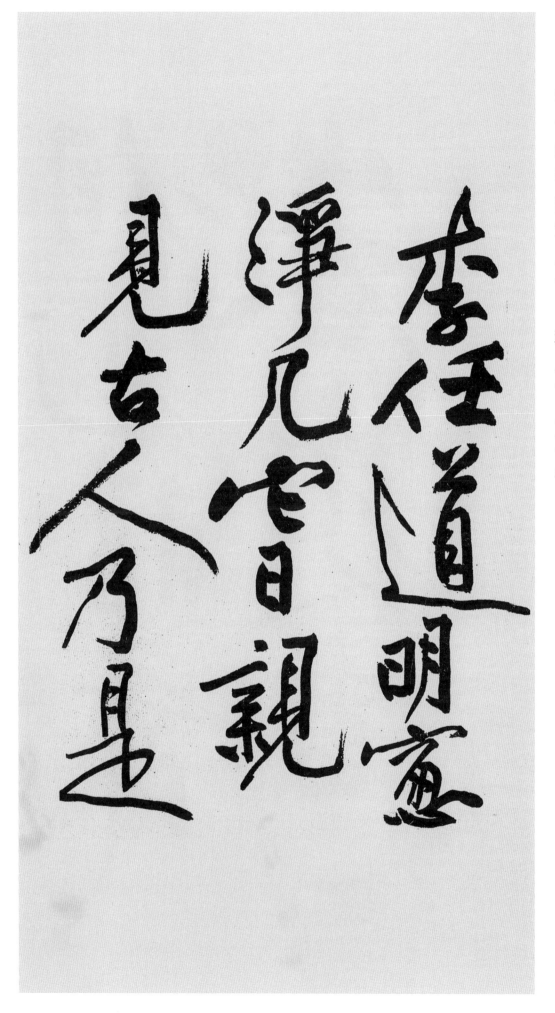

李 오얏 리
任 맡을 임
道 길 도
明 밝을 명
窓 창 창
淨 맑을 정
几 안석 궤
它 다를 타
日 날 일
親 친할 친
見 볼 견
古 옛 고
人 사람 인
乃 이에 내
是 이 시

相 서로 상
見 볼 견
時 때 시
節 절기 절
山 뫼 산
谷 계곡 곡
老 늙을 로
人 사람 인
書 글 서

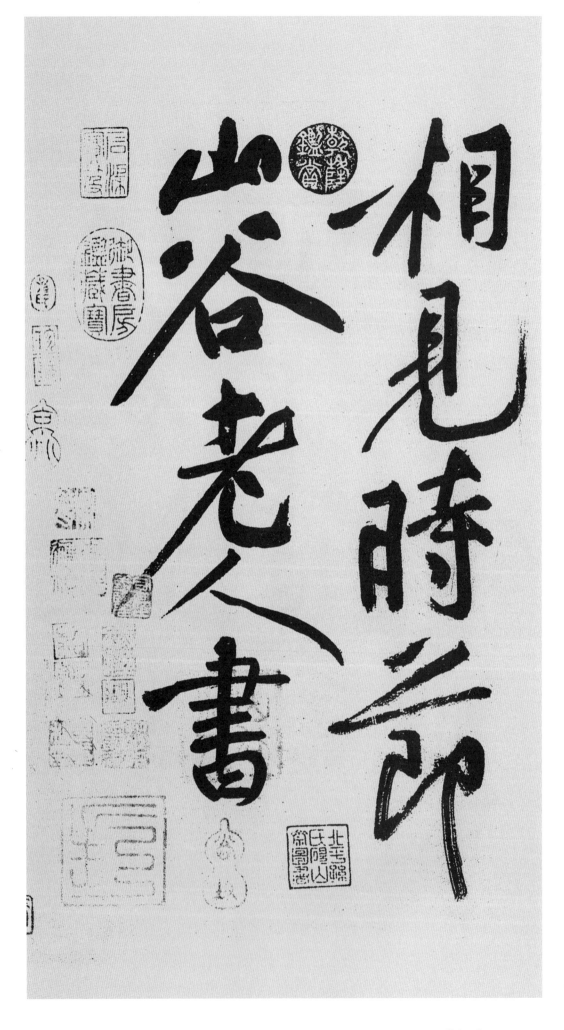

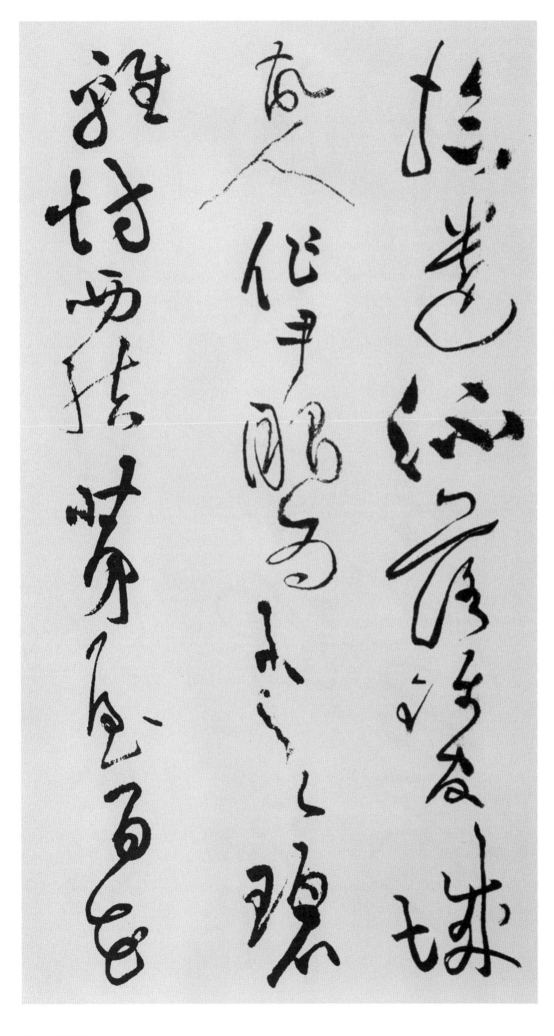

4. 黃庭堅詩 《老杜浣花溪 圖引草書卷》

拾 주울 습
遺 남길 유
流 흐를 류
落 떨어질 락
錦 비단 금
官 관리 관
城 재 성
故 옛 고
人 사람 인
作 지을 작
尹 다스릴 윤
眼 눈 안
爲 하 위
靑 푸를 청
碧 푸를 벽
雞 닭 계
坊 골이름 방
西 서녘 서
結 맺을 결
茅 띠 모
屋 집 옥
百 일백 백
花 꽃 화

潭 못담
水 물수
濯 씻을탁
冠 갓관
纓 갓끈영
故 옛고
衣 옷의
未 아닐미
補 기울보
新 새신
衣 옷의
綻 옷터질탄
空 빌공
蟠 서릴반
胸 가슴흉
中 가운데중
書 글서
萬 일만만

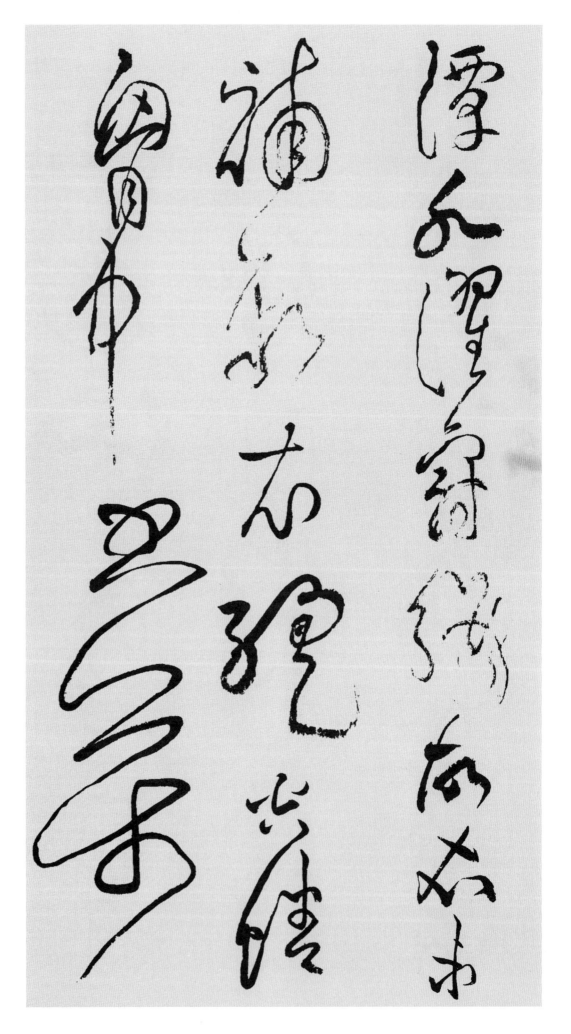

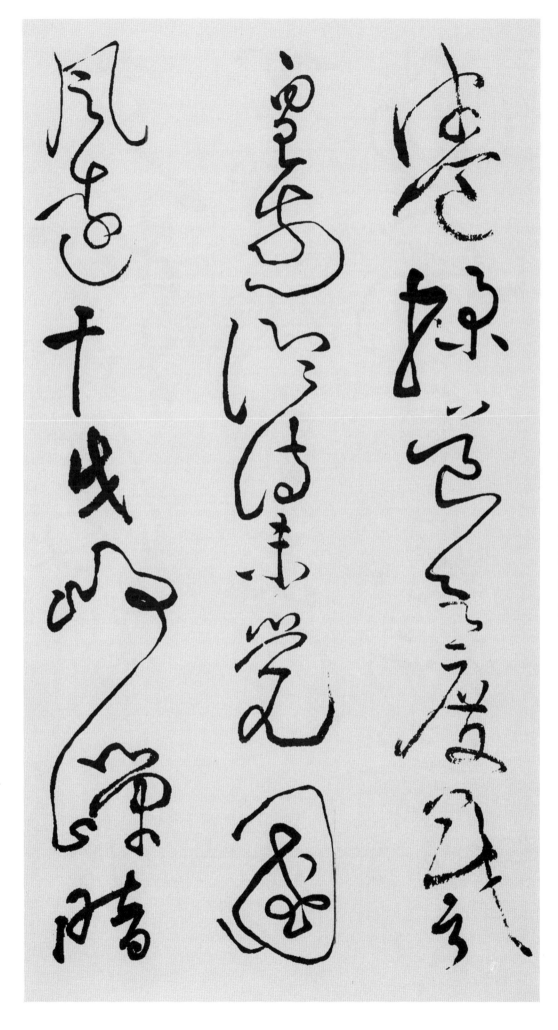

宇 집우
縣 고을 현
杜 막을 두
陵 능릉
韋 두를 위
曲 굽을 곡
無 없을 무
雞 닭계
犬 개견
老 늙을 로
妻 아내 처
稚 어릴 치
子 아들 자
且 또차
眼 눈안
前 앞전
弟 아우제
妹 누이 매
漂 뜰표
零 떨어질 령
不 아니 불

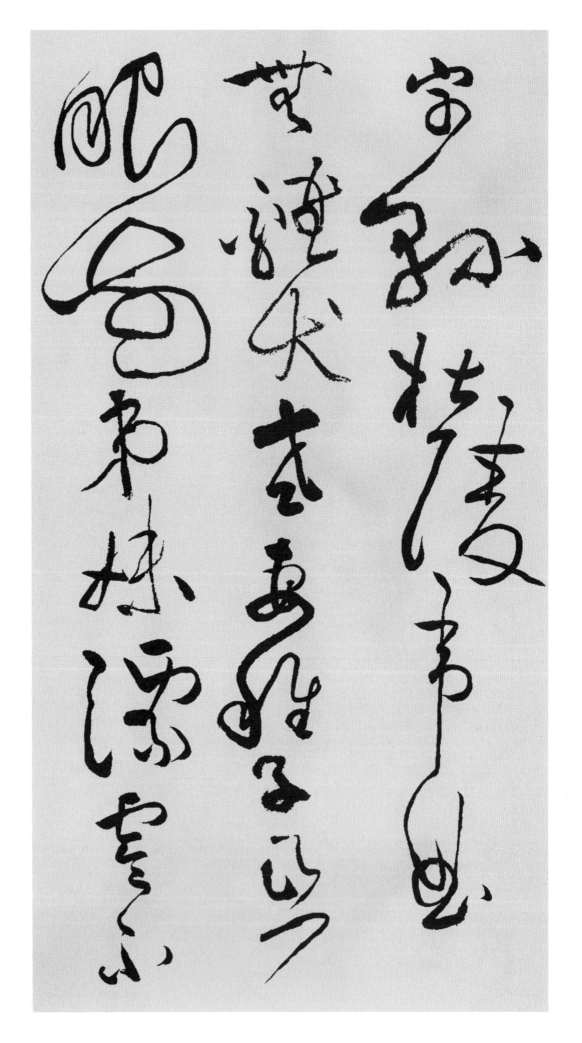

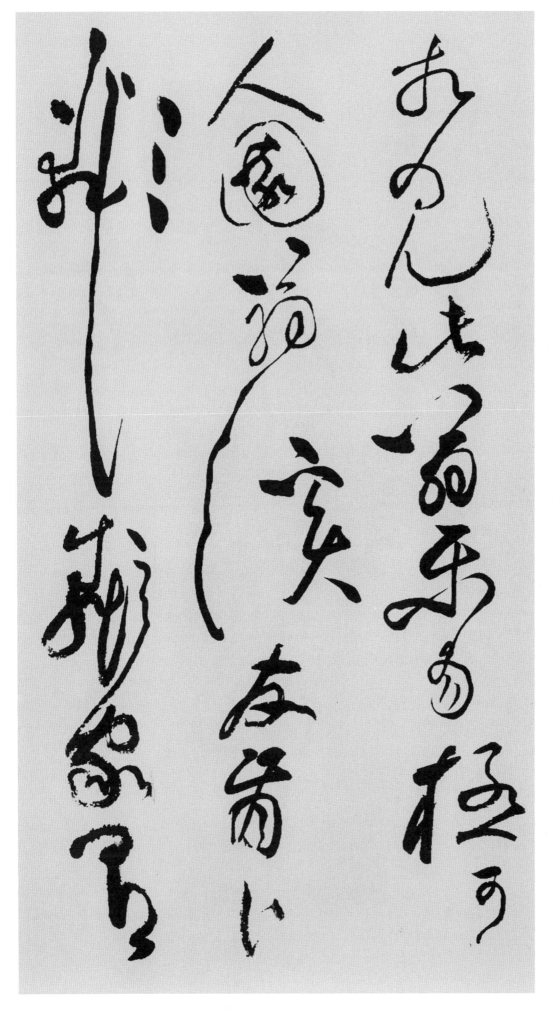

相 서로 상
見 볼 견
此 이 차
翁 늙은이 옹
樂 소리 악
易 역경 역
極 다할 극
可 옳을 가
人 사람 인
園 동산 원
翁 늙은이 옹
溪 시내 계
友 벗 우
肯 즐길 긍
卜 점칠 복
鄰 이웃 린
鄰 이웃 린
家 집 가
有 있을 유

酒 술 주
邀 맞을 요
皆 다 개
去 갈 거
得 얻을 득
意 뜻 의
魚 고기 어
鳥 새 조
來 올 래
相 서로 상
親 친할 친
浣 옷빨 완
花 꽃 화
酒 술 주
船 배 선
散 흩을 산
車 수레 거
騎 말탈 기
野 들 야
墙 담 장
無 없을 무

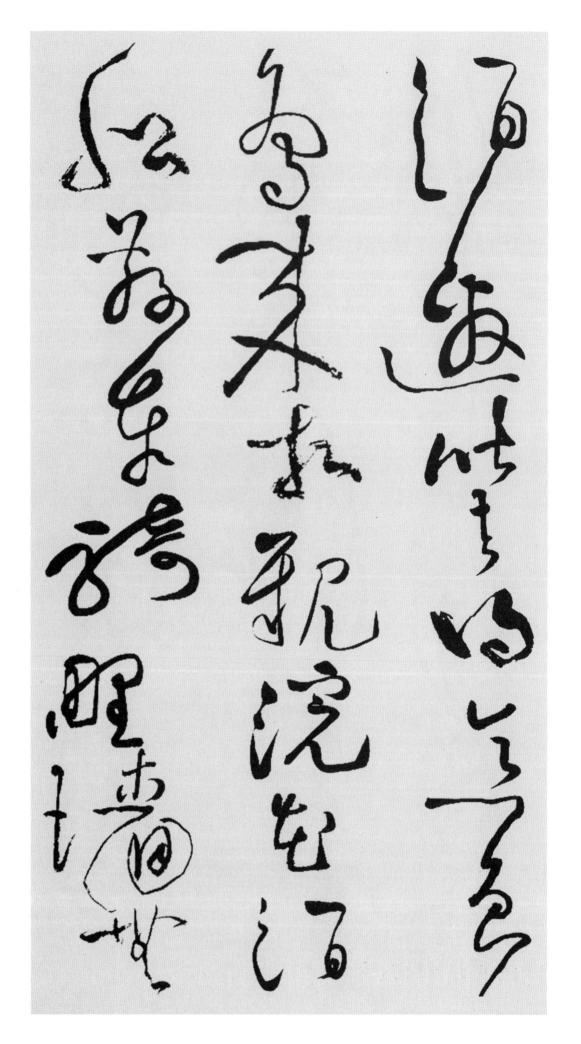

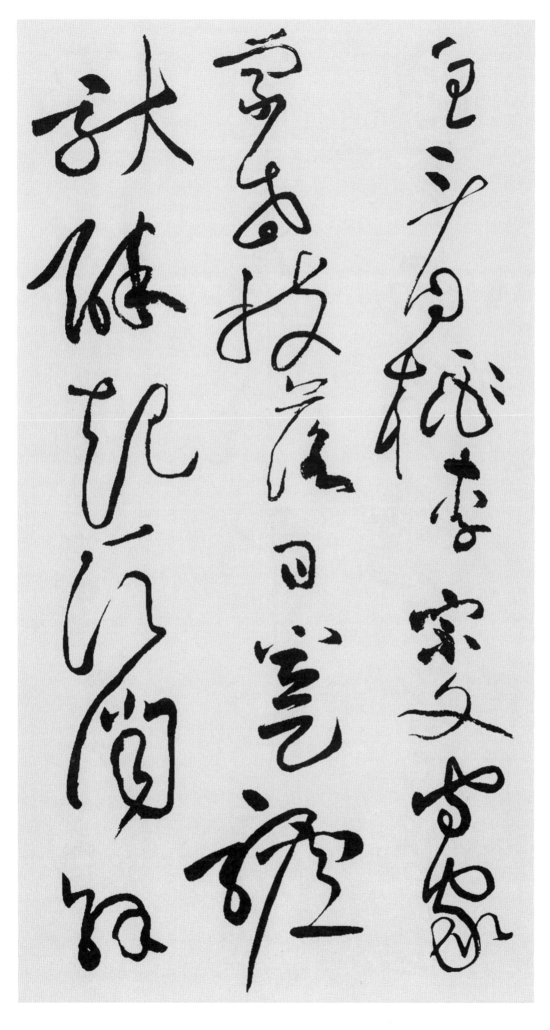

主 주인 주
看 볼 간
桃 복숭아 도
李 오얏 리
宗 마루 종
文 글월 문
守 지킬 수
家 집 가
宗 마루 종
武 호반 무
扶 도울 부
落 떨어질 락
日 해 일
蹇 절 건
驢 나귀 려
馱 짐실을 타
醉 취할 취
起 일어날 기
願 원할 원
聞 들을 문
解 풀 해

鞍 말안장 안
脫 벗어날 탈
兜 투구 투(도)
鍪 투구 무
老 늙을 로
儒 선비 유
不 아니 불
用 쓸 용
千 일천 천
戶 지게 호
侯 제후 후
中 가운데 중
原 근원 원
未 아닐 미
得 얻을 득
平 평평할 평
安 편안할 안
報 갚을 보
醉 취할 취
裏 속 리
眉 눈썹 미
攢 쌓일 찬

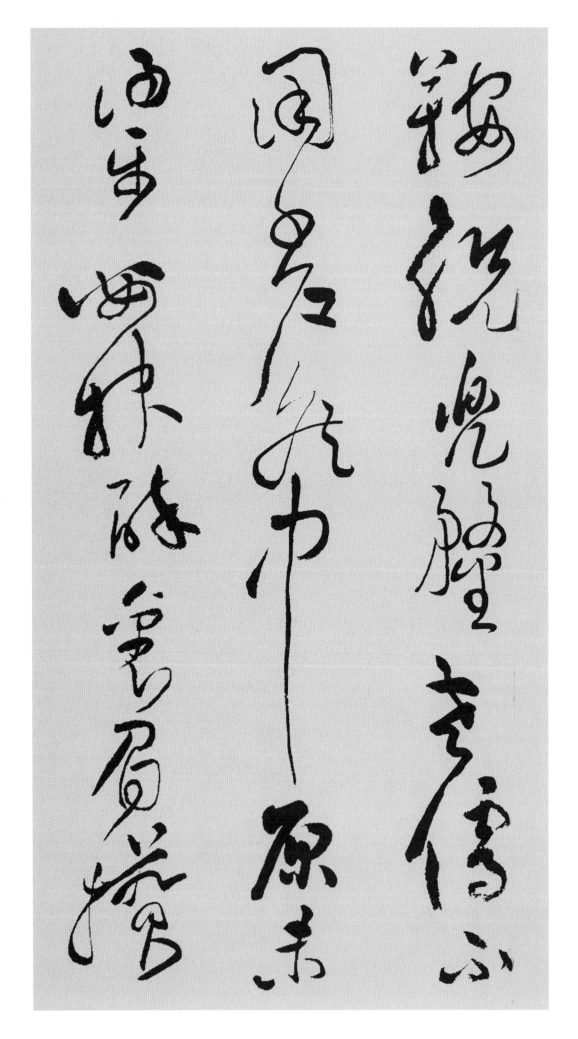

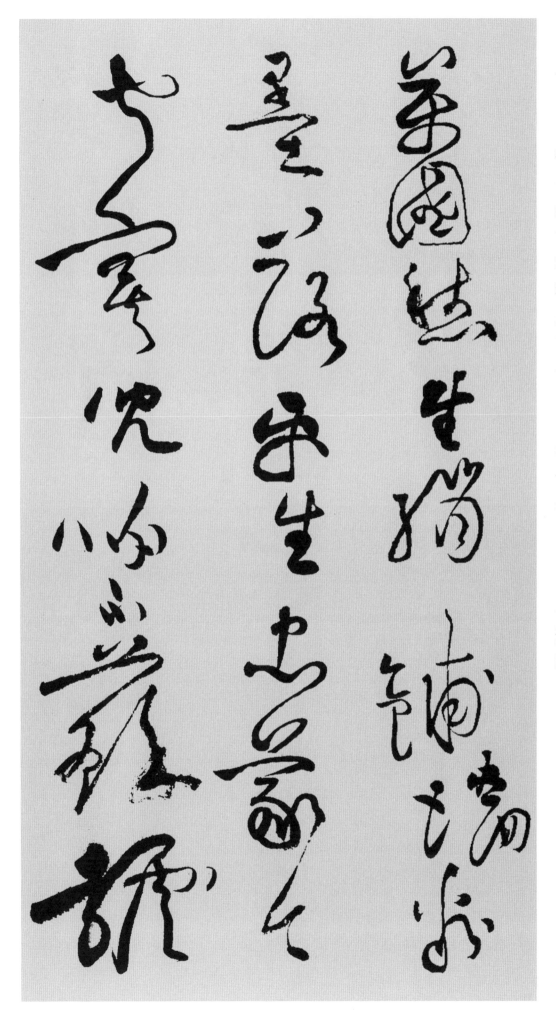

萬 일만 만
國 나라 국
愁 근심 수
生 날 생
綃 비단 초
鋪 펼 포
墻 담 장
粉 가루 분
墨 먹 묵
落 떨어질 락
平 고를 평
生 날 생
忠 충성 충
義 옳을 의
今 이제 금
寂 고요 적
寞 적막 막
兒 아이 아
呼 부를 호
不 아니 불
蘇 깨어날 소
驢 나귀 려

失 잃을 실
脚 무릎 각
猶 오히려 유
恐 두려울 공
醒 술깰 성
來 올 래
有 있을 유
新 새 신
作 지을 작
長 길 장
使 하여금 사
詩 글 시
人 사람 인
拜 절 배
畫 그림 화
圖 그림 도
煎 끓일 전
膠 아교 교
續 이을 속
弦 줄 현
千 일천 천
古 옛 고
無 없을 무

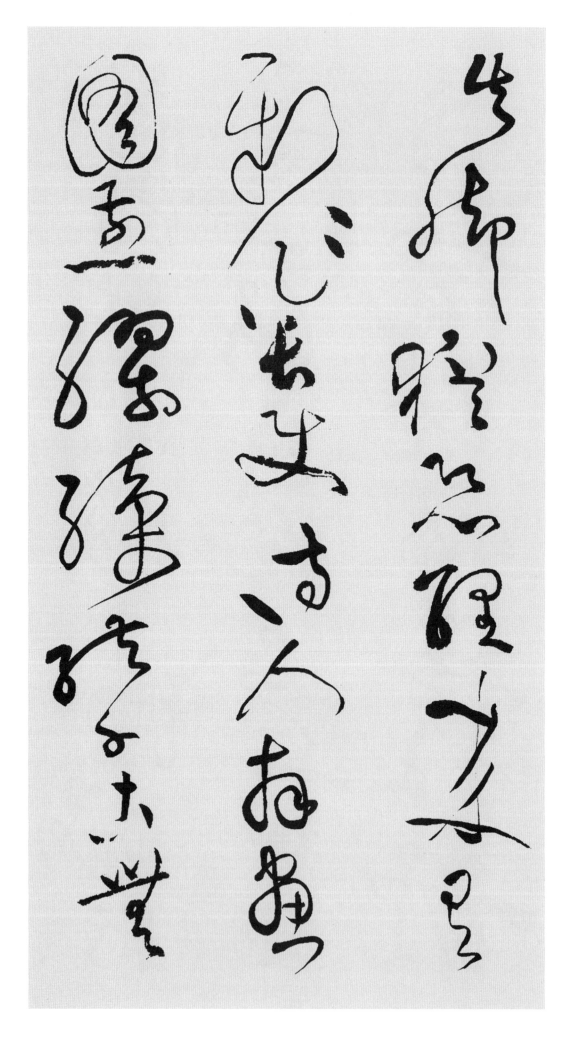

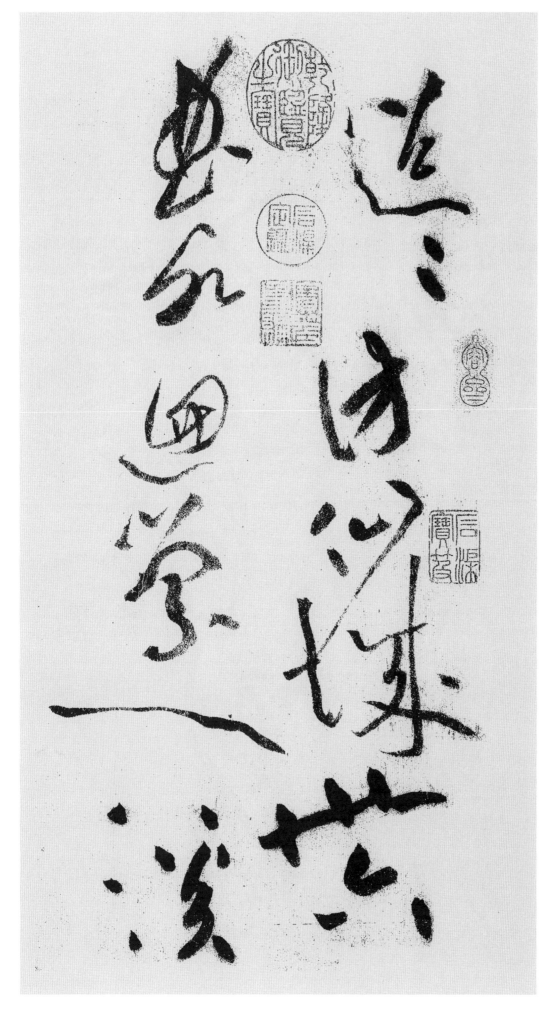

5. 李白
《憶舊遊詩草書卷》

※이 작품은 원문의 앞 부분 80자가 빠져있음.

……
□
□

迢 멀 초
迢 멀 초
訪 찾을 방
仙 신선 선
城 재 성
卅 서른 삽
六 여섯 륙
曲 굽을 곡
水 물 수
廻 돌 회
縈 얽힐 영
一 한 일
溪 시내 계

初 처음 초
入 들 입
千 일천 천
花 꽃 화
明 밝을 명
萬 일만 만
壑 골 학
度 넘을 도
盡 다할 진
遺 남길 유
松 소나무 송

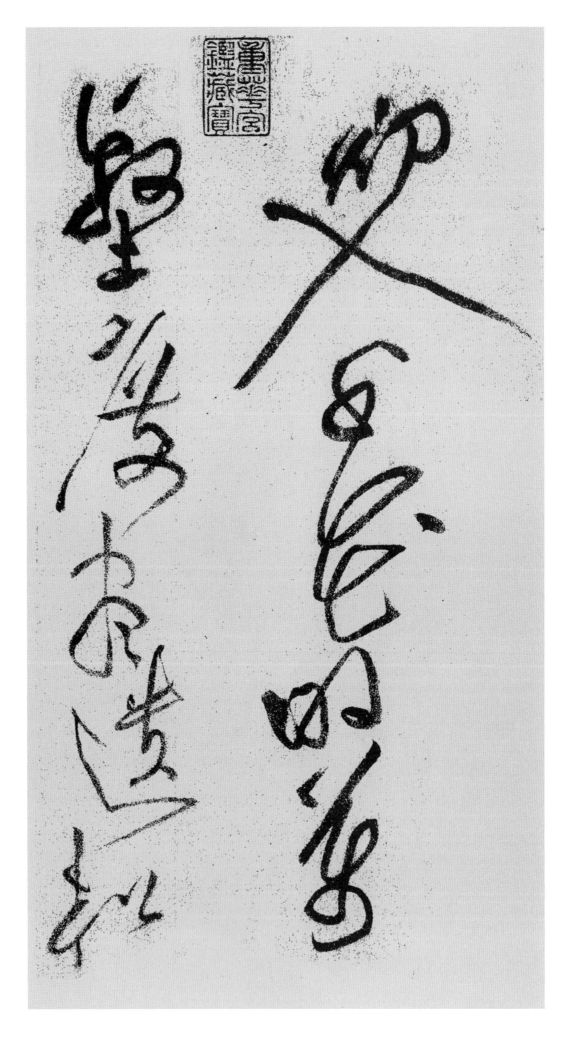

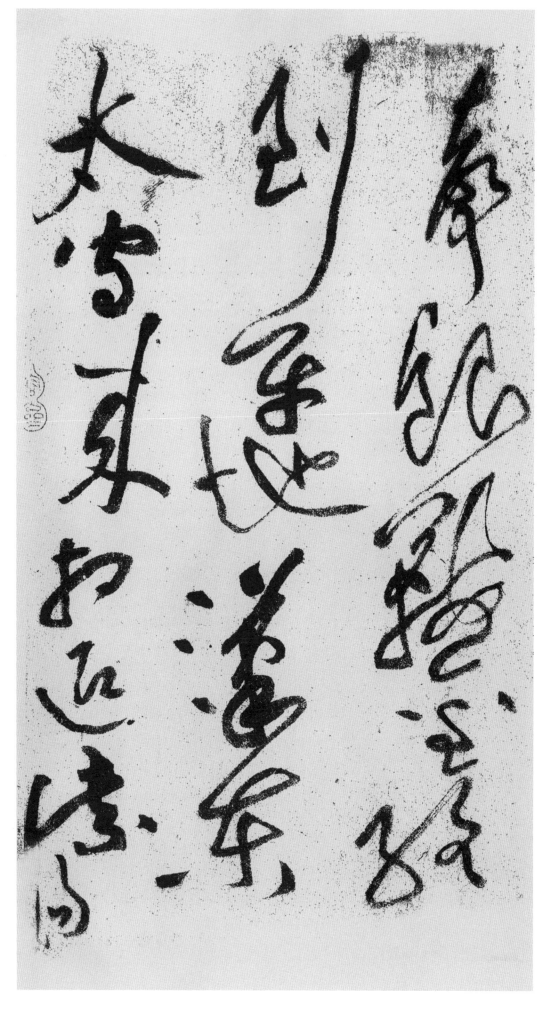

聲 소리 성
銀 은 은
鞍 말안장 안
金 쇠 금
絡 얽을 락
到 이를 도
平 고를 평
地 땅 지
漢 한수 한
東 동녘 동
太 클 태
守 지킬 수
來 올 래
相 서로 상
迎 맞이할 영
紫 자주 자
陽 볕 양

之 갈지
眞 참진
人 사람인
邀 맞을요
我 나아
吹 불취
玉 구슬옥
笙 생황생
浪 먹을찬
霞 노을하
樓 다락루
上 위상

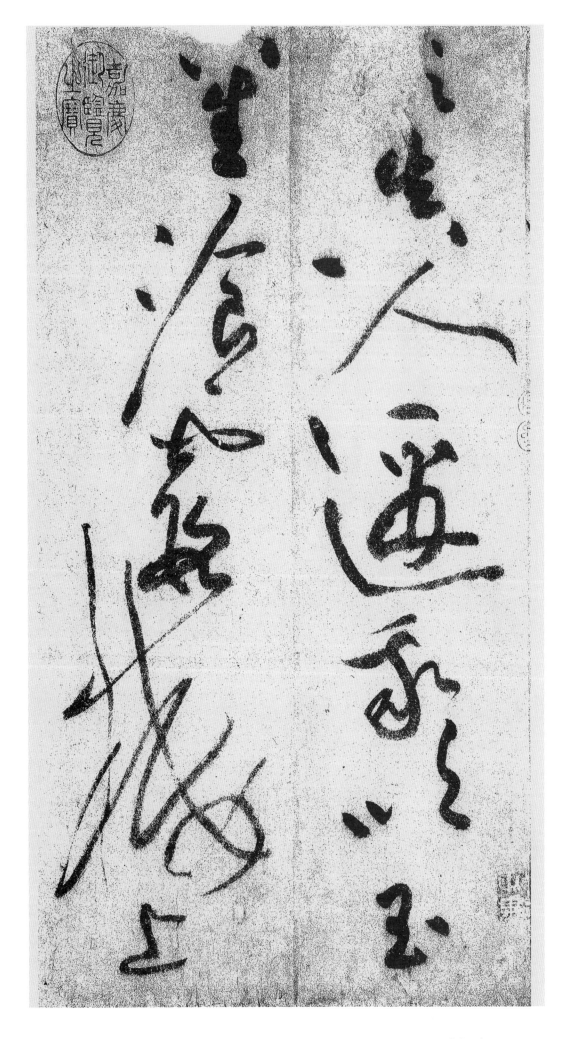

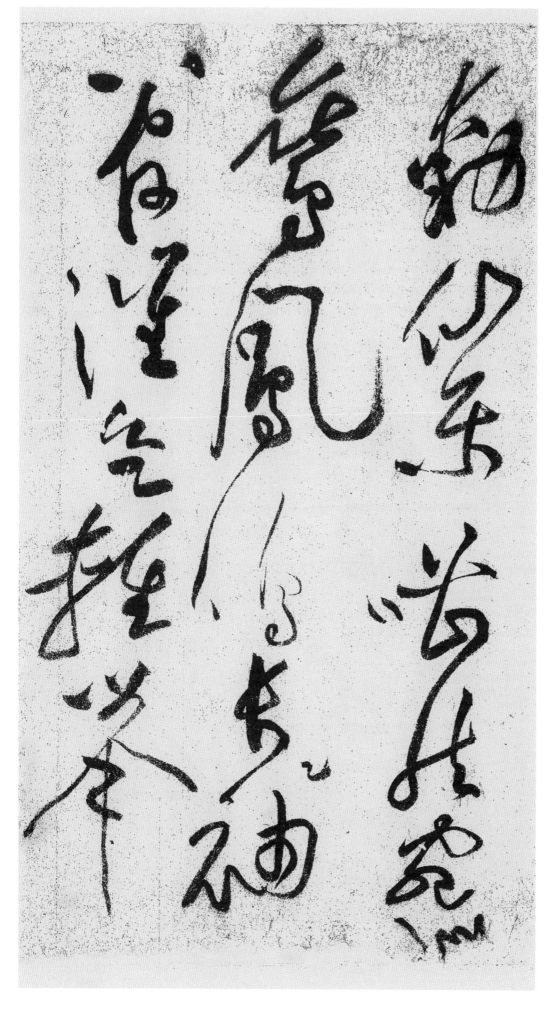

動 움직일 동
仙 신선 선
樂 소리 악
嘈 지껄일 조
然 그럴 연
宛 정할 완
似 같을 사
鸞 난새 란
鳳 봉황 봉
鳴 울 명
袖 옷깃 수
長 길 장

※상기 두글자는 작가가 거꾸
　로 쓴 것임.

管 관현악 관
催 재촉할 최
欲 하고자할 욕
輕 가벼울 경
擧 들 거

漢 한수 한
中 가운데 중
太 클 태
守 지킬 수
醉 취할 취
起 일어날 기
舞 춤 무
手 손 수
持 가질 지
錦 비단 금
袍 두루마기 포
覆 덮을 부

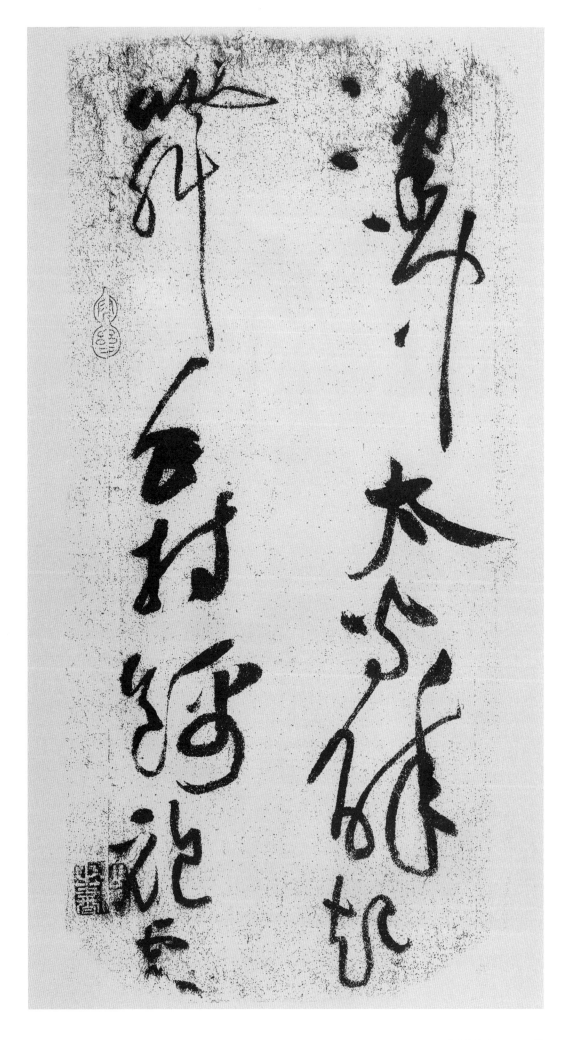

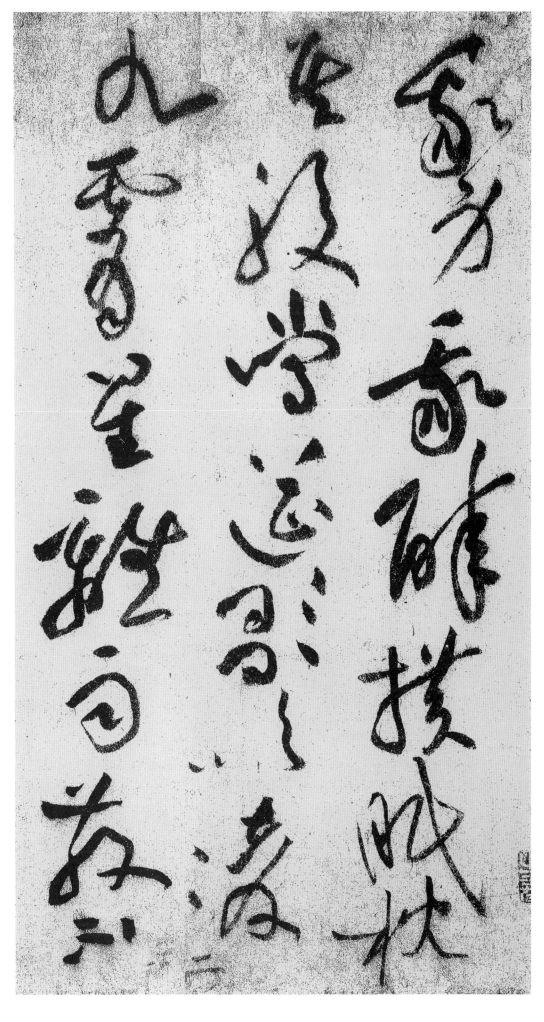

我 나 아
身 몸 신
我 나 아
醉 취할 취
橫 가로 횡
眠 잘 면
枕 베개 침
其 그 기
股 넓적다리 고
當 당할 당
筵 잔치 연
歌 노래 가
吹 불 취
凌 업신여길 릉
九 아홉 구
霄 하늘 소
星 별 성
離 떠날 리
雨 비 우
散 흩어질 산
不 아니 불

終 마칠 종
朝 아침 조
分 나눌 분
飛 날 비
楚 초나라 초
關 관문 관
山 뫼 산
水 물 수
遙 멀 요
余 나 여
旣 이미 기
還 돌아올 환
山 뫼 산
尋 찾을 심
故 옛 고
巢 새집 소
君 그대 군
亦 또 역
歸 돌아갈 귀
家 집 가
度 넘을 도
渭 위수 위

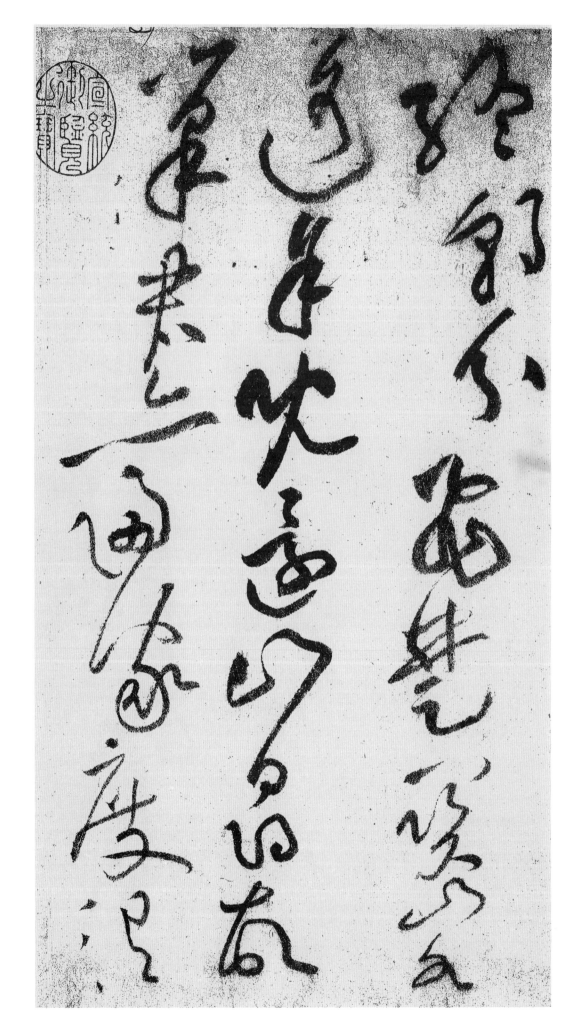

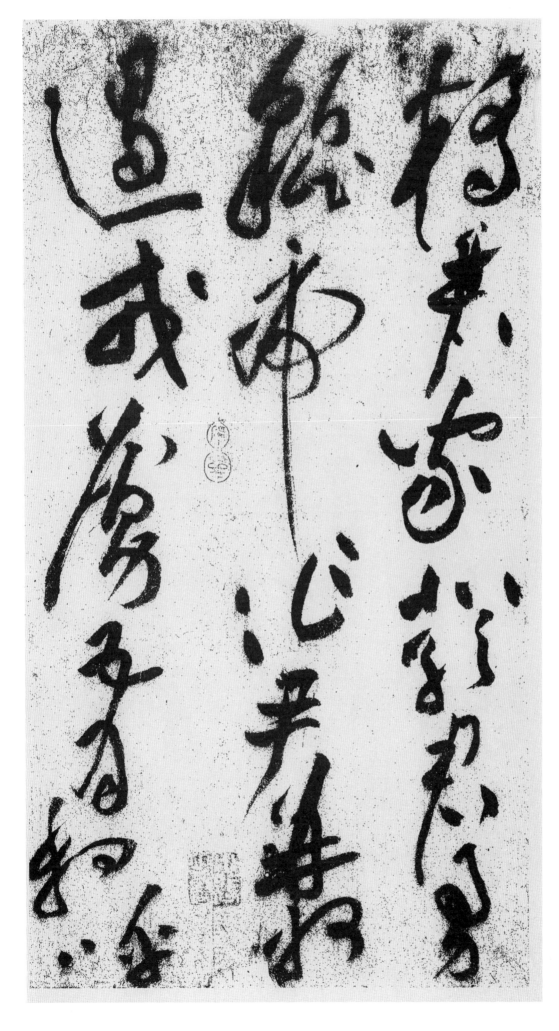

橋 다리 교
君 그대 군
家 집 가
嚴 엄할 엄
君 아버지 군
勇 용맹할 용
貔 사나운짐승 비
虎 범 호
作 지을 작
尹 벼슬 윤
幷 아우를 병
州 고을 주
遏 막을 알
戎 오랑캐 융
虜 오랑캐 로
五 다섯 오
月 달 월
相 서로 상
呼 부를 호

渡 건널 도
太 클 태
行 항렬 항
摧 쪼개질 최
輪 바퀴 륜
不 아니 부
道 말할 도
羊 양 양
腸 창자 장
苦 쓸 고
行 다닐 행
來 올 래
北 북녘 북
京 서울 경
歲 해 세
月 달 월
深 깊을 심
感 느낄 감

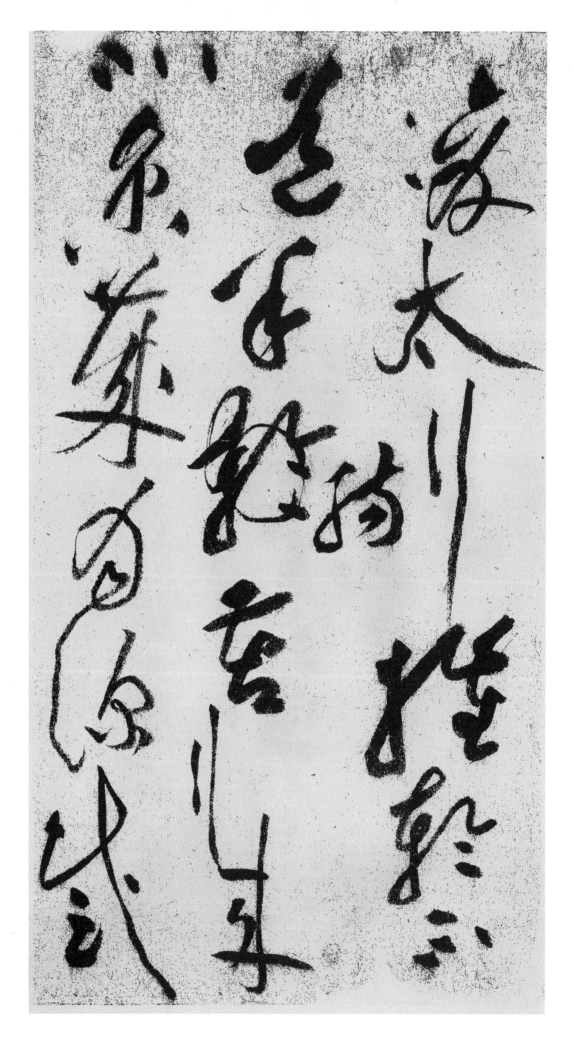

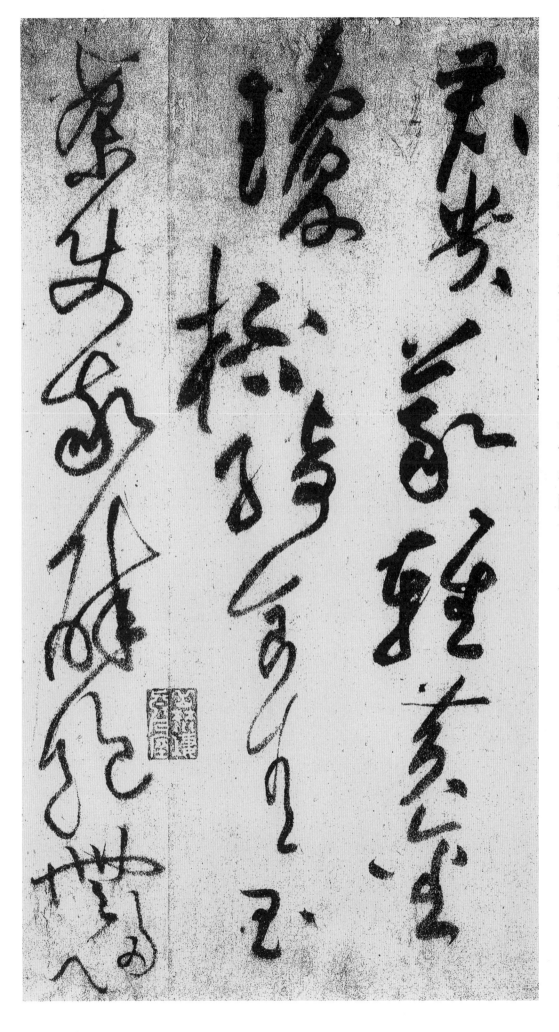

君 그대 군
貴 귀할 귀
義 옳을 의
輕 가벼울 경
黃 누를 황
金 쇠 금
瓊 패옥 경
桮 잔 배
綺 비단 기
食 밥 식
青 푸를 청
玉 구슬 옥
案 책상 안
使 하여금 사
我 나 아
醉 취할 취
飽 배부를 포
無 없을 무
歸 돌아갈 귀

心 마음 심
時 때 시
時 때 시
出 날 출
向 향할 향
城 재 성
西 서녘 서
曲 굽을 곡
晉 진나라 진
祠 사당 사
流 흐를 류
水 물 수
如 같을 여
碧 푸를 벽
玉 구슬 옥
浮 뜰 부
舟 배 주
弄 희롱할 롱
水 물 수
簫 퉁소 소
鼓 북 고
鳴 울 명
微 희미할 미

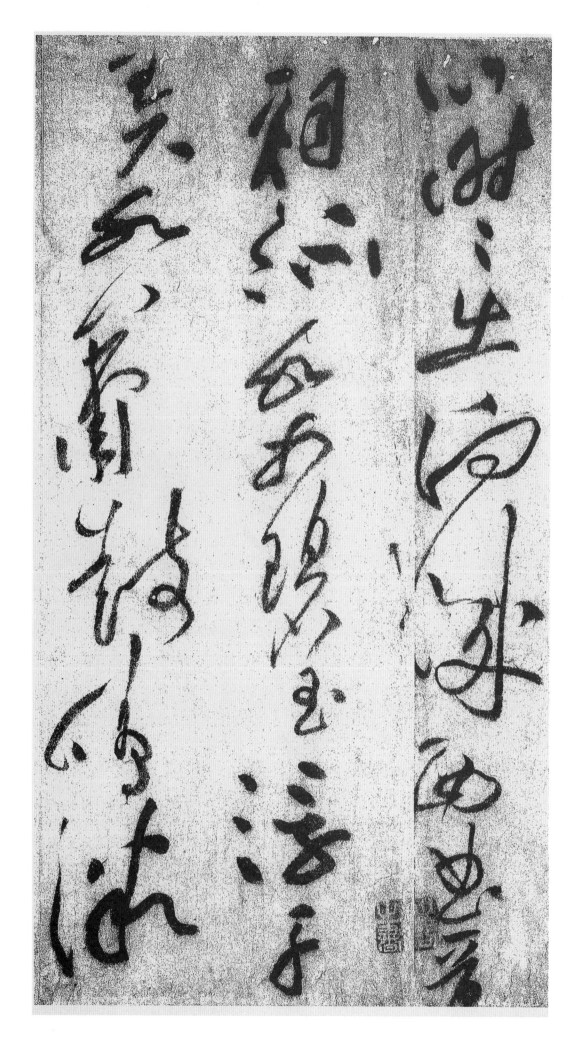

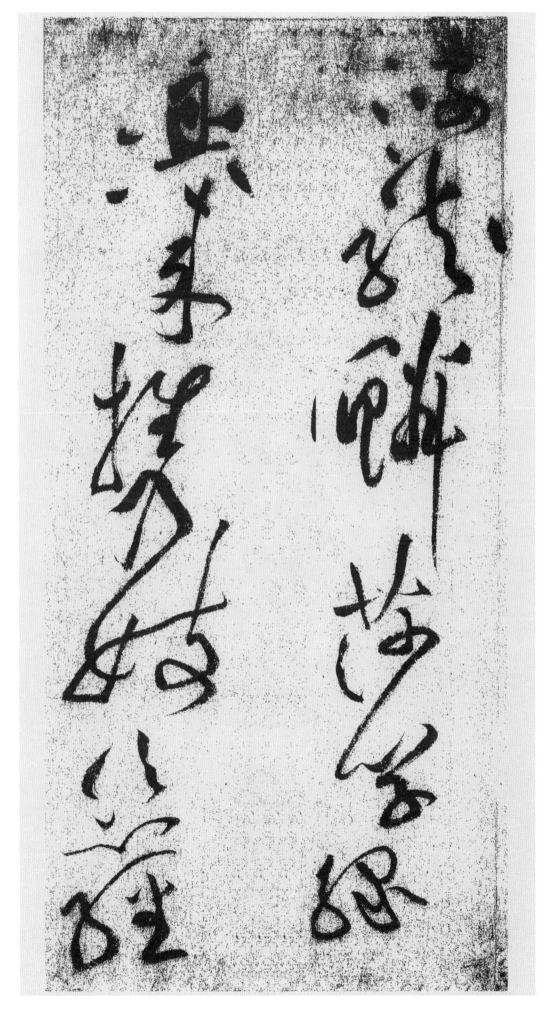

波 물결 파
龍 용 룡
鱗 비늘 린
莎 향부자 사
草 풀 초
綠 푸를 록
興 흥할 흥
來 올 래
攜 가질 휴
妓 기생 기
恣 방자할 자
經 지날 경

過 지날 과
其 그 기
若 같을 약
楊 버들 양
花 꽃 화
似 같을 사
雪 눈 설
何 어찌 하
紅 붉을 홍
粧 단장할 장
欲 하고자할 욕
醉 취할 취
宜 마땅 의
斜 기울 사
日 해 일
百 일백 백
尺 자 척
清 맑을 청
潭 못 담
寫 그릴 사
翠 푸를 취
娥 예쁠 아
「翠 푸를 취
娥 예쁠 아」
※작가가 중복 표기함
嬋 고울 선

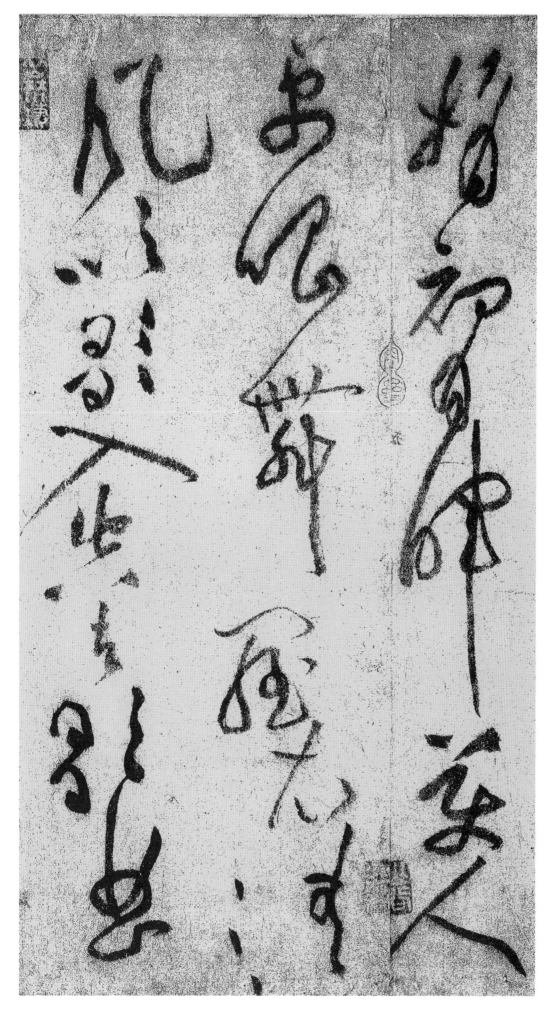

娟 선연할 연
初 처음 초
月 달 월
暉 빛날 휘
美 아름다울 미
人 사람 인
更 다시 갱
唱 부를 창
舞 춤 무
羅 벌릴 라
衣 옷 의
淸 맑을 청
風 바람 풍
吹 불 취
歌 노래 가
入 들 입
空 빌 공
去 갈 거
歌 노래 가
曲 곡조 곡

自 스스로 자
繞 둘릴 요
行 갈 행
雲 구름 운
飛 날 비
此 이 차
時 때 시
行 갈 행
樂 즐거울 락
難 어려울 난
再 다시 재
遇 만날 우
西 서녘 서
游 놀 유
因 인할 인
獻 드릴 헌
長 길 장
楊 버들 양
賦 글 부
北 북녘 북

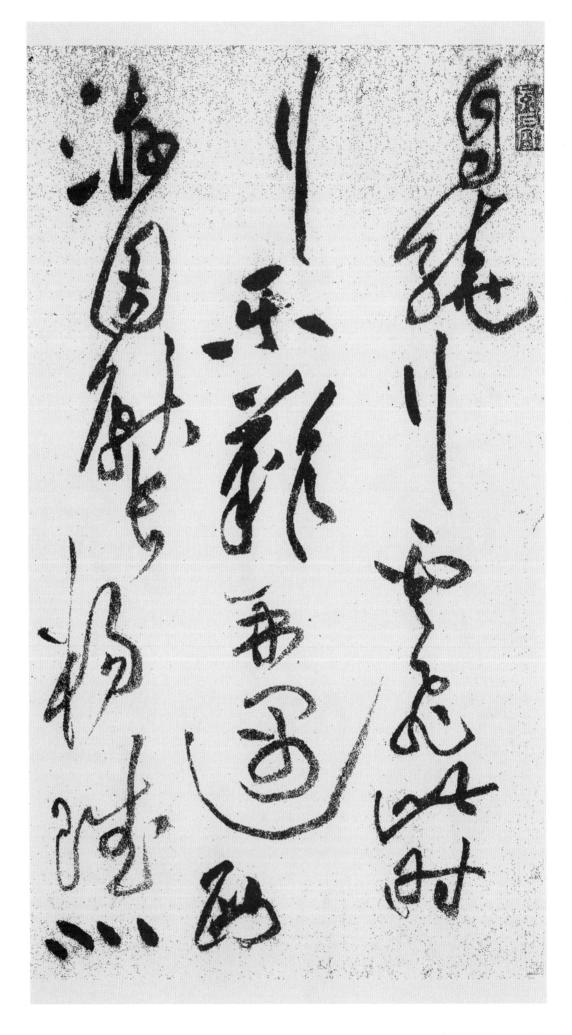

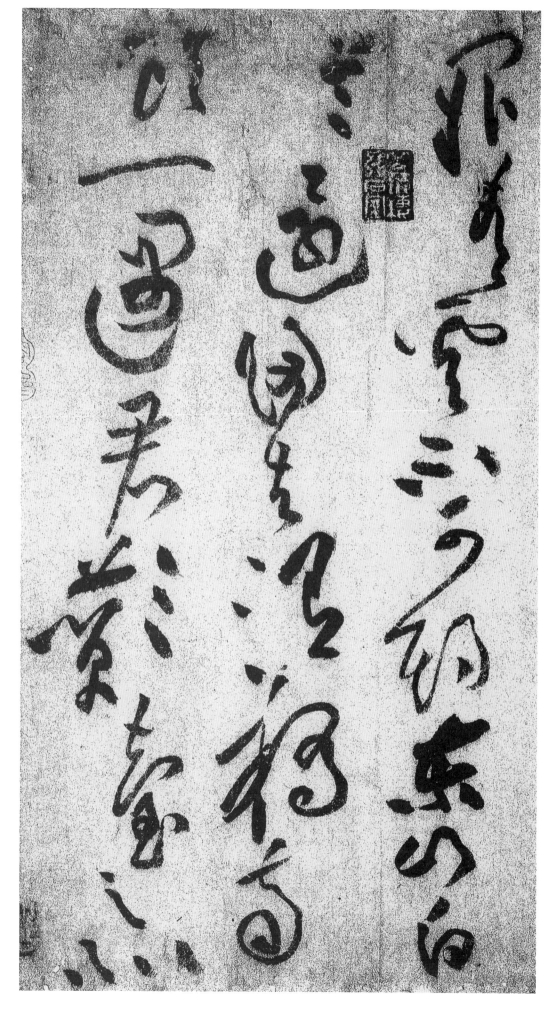

闕 궁궐 궐
靑 푸를 청
雲 구름 운
不 아니 불
可 가할 가
期 기약 기
東 동녘 동
山 뫼 산
白 흰 백
首 머리 수
還 돌아올 환
歸 돌아갈 귀
去 갈 거
渭 위수 위
橋 다리 교
南 남녘 남
頭 머리 두
一 한 일
遇 만날 우
君 그대 군
鄲 찬땅 찬
臺 누대 대
之 갈 지
北 북녘 북

又 또우
離 떠날 리
群 무리 군
問 물을 문
余 나 여
別 이별할 별
恨 한 한
今 이제 금
多 많을 다
少 적을 소
落 떨어질 락
花 꽃 화
春 봄 춘
暮 저물 모
爭 다툴 쟁
紛 어지러워질 분
紛 어지러워질 분
心 마음 심
※欲자 이하 2자는 오기 표기
　함.
亦 또 역
不 아니 불
可 가할 가
盡 다할 진
情 정 정

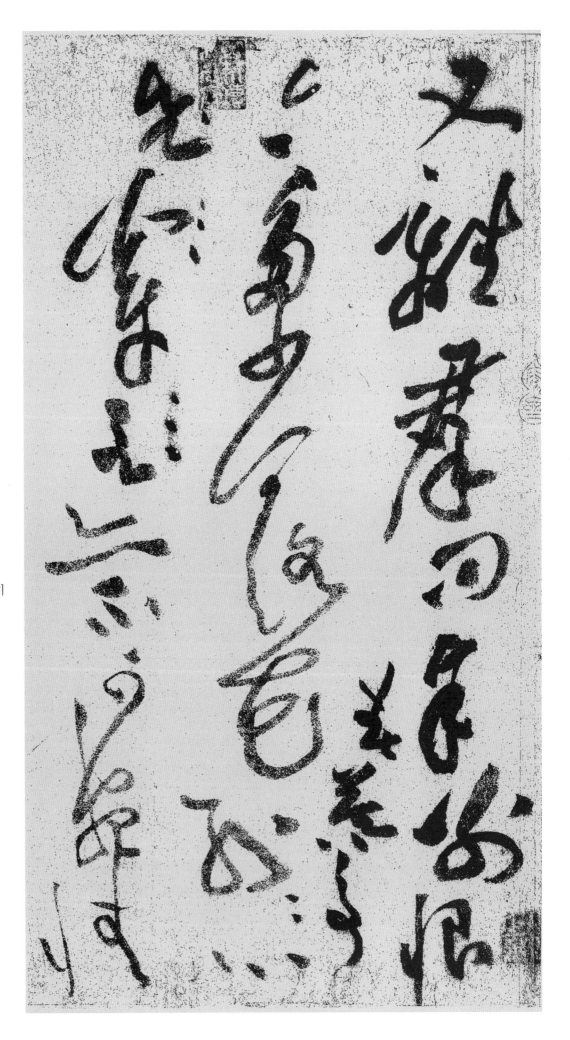

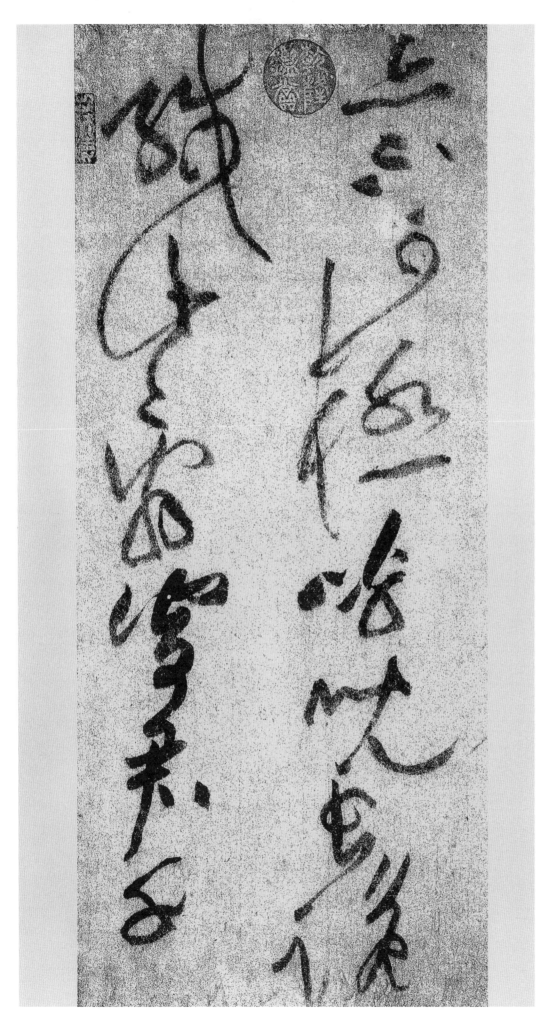

亦 또 역
不 아니 불
可 가할 가
極 다할 극
呼 부를 호
兒 아이 아
長 길 장
跪 꿇어앉을 궤
緘 봉할 함
此 이 차
辭 말씀 사
寄 부칠 기
君 그대 군
千 일천 천

萬 일만 만
遙 멀 요
相 서로 상
憶 기억 억

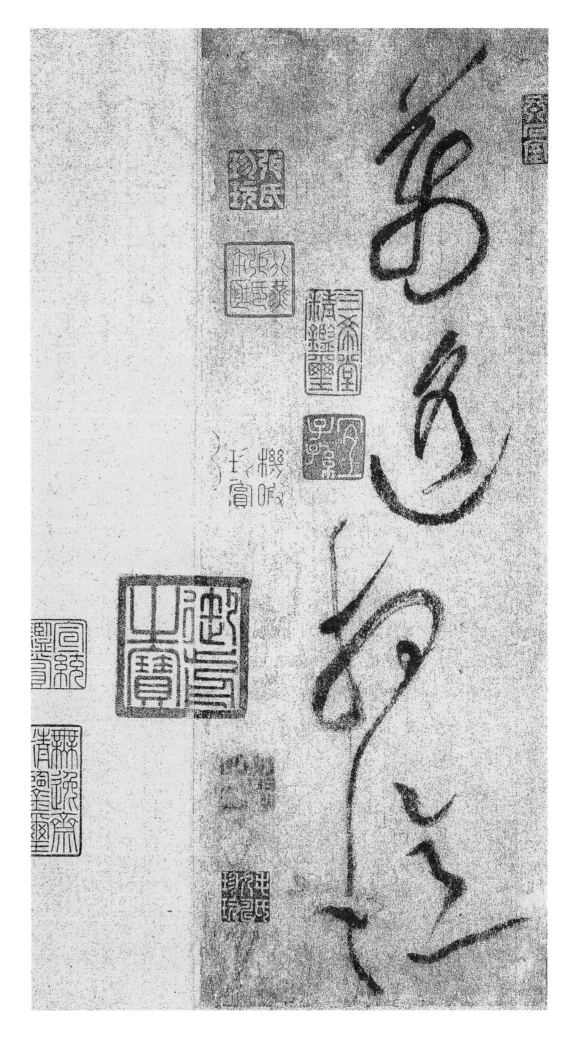

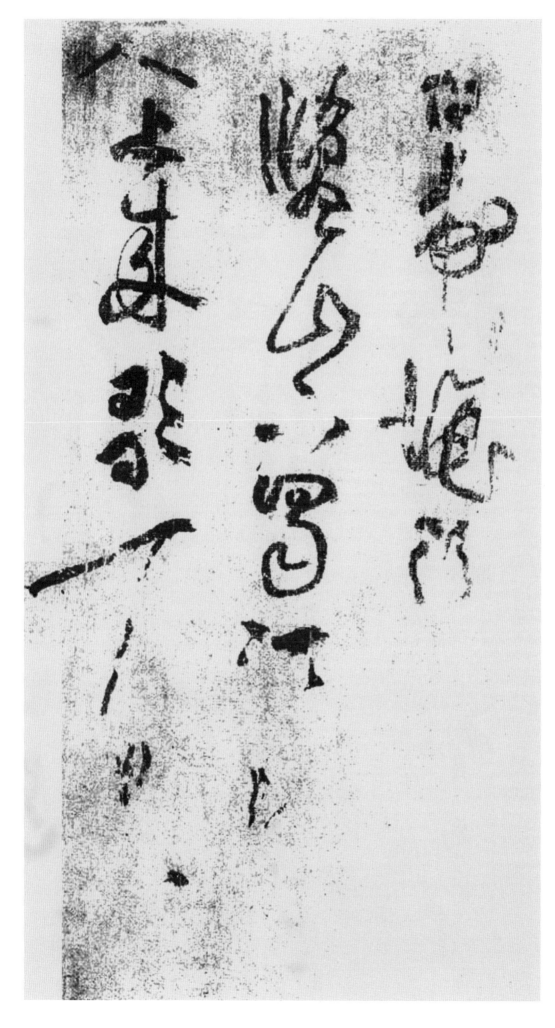

6. 劉禹錫
《竹枝詞九首》

其一

白 흰 백
帝 임금 제
城 재 성
頭 머리 두
春 봄 춘
草 풀 초
生 날 생
白 흰 백
※상기 4자 망실

鹽 소금 염
山 뫼 산
下 아래 하
蜀 나라 촉
江 강 강
清 맑을 청
南 남녘 남
※상기 2자 망실

人 사람 인
上 오를 상
來 올 래
歌 노래 가
一 한 일
曲 곡조 곡
北 북녘 북
人 사람 인
※상기 3자 망실

莫 말 막
上 오를 상
動 움직일 동
鄉 시골 향
情 뜻 정

其二

山 뫼 산
桃 복숭아 도
紅 붉을 홍
花 꽃 화
滿 찰 만
上 윗 상
頭 머리 두
蜀 촉나라 촉
江 강 강
※상기 4자 망실

春 봄 춘
水 물 수
拍 칠 박
山 뫼 산
※글자 누락함

流 흐를 류
花 꽃 화
紅 붉을 홍
易 바꿀 역
※상기 3자 망실

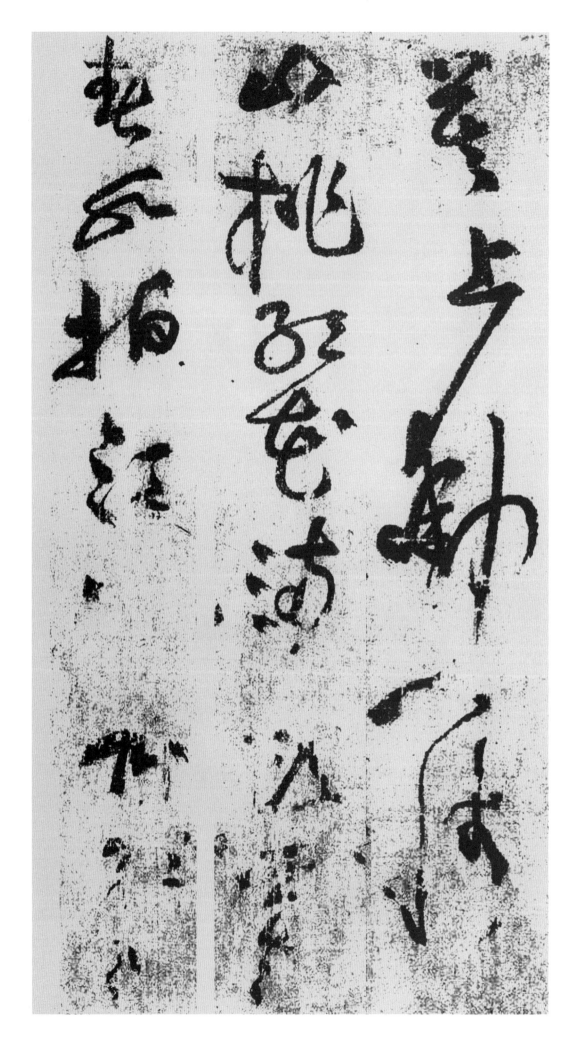

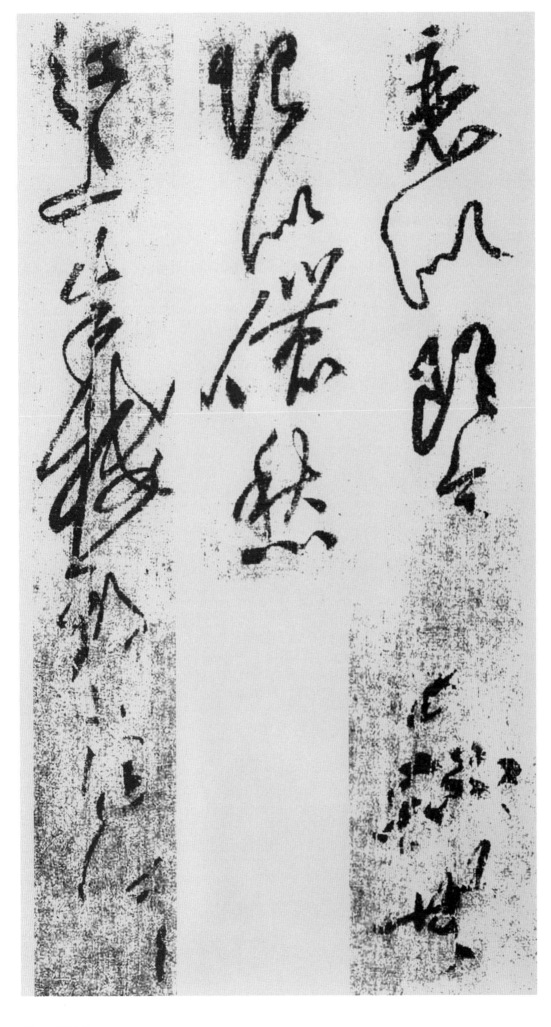

衰 쇠할 쇠
似 같을 사
郞 사내 랑
意 뜻 의
水 물 수
※상기 2자 망실
流 흐를 류
無 없을 무
限 한정될 한
似 같을 사
儂 나 농
愁 근심 수

其三
江 강 강
上 윗 상
朱 붉을 주
樓 다락 루
新 새 신
雨 비 우
晴 개일 청
※상기 2자 망실

瀼 흠치르르할 양
西 서녘 서
春 봄 춘
水 물 수
縠 주름비단 곡
紋 무늬 문
生 날 생
※상기 2자 망실
橋 다리 교
東 동녘 동
橋 다리 교
西 서녘 서
好 좋을 호
楊 버들 양
柳 버들 류
人 사람 인
來 올 래
人 사람 인
去 갈 거
唱 노래부를 창
歌 노래 가
行 갈 행

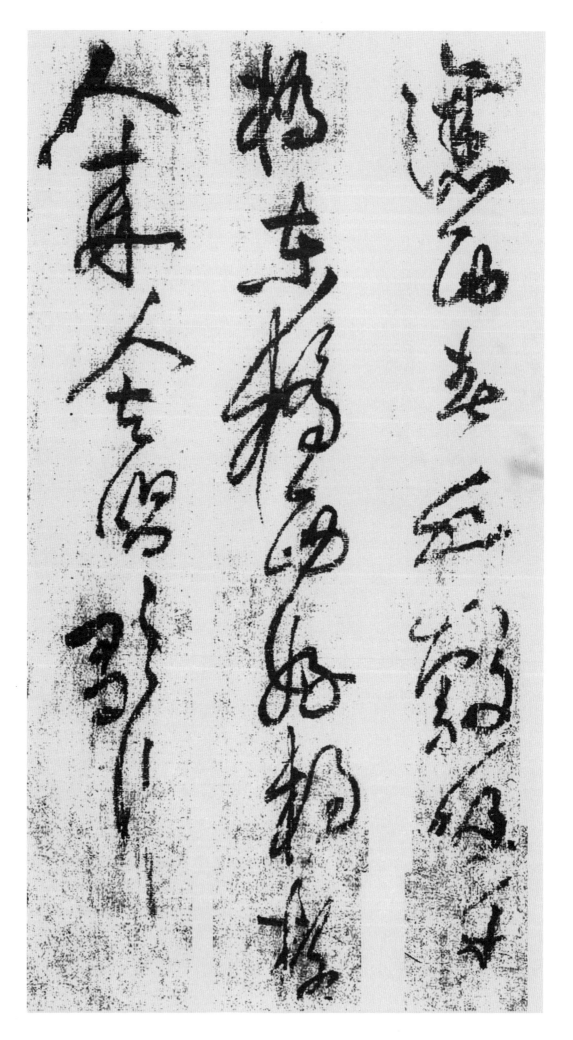

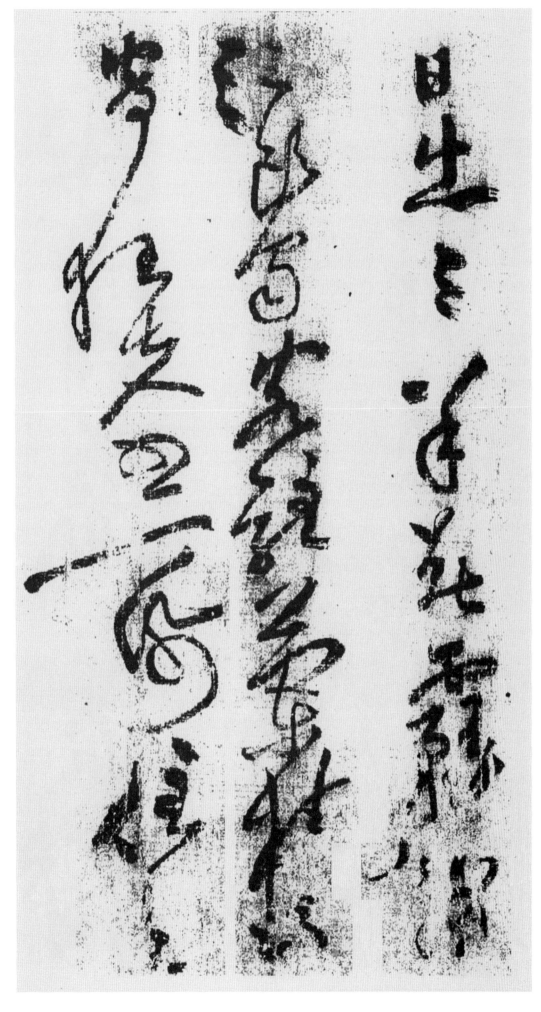

其四

日	해 일
出	날 출
三	석 삼
竿	장대 간
春	봄 춘
霧	안개 무
消	사라질 소
江	강 강
頭	머리 두
蜀	촉나라 촉
客	손 객
駐	머무를 주
蘭	난초 란
橈	노 요
憑	기댈 빙
寄	부칠 기
狂	미칠 광
夫	사내 부
書	글 서
一	한 일
紙	종이 지
住	살 주
在	있을 재

※상기자 망실

成 이룰 성
都 도읍 도
萬 일만 만
里 거리 리
橋 다리 교

其五

兩 둘 량
岸 언덕 안
山 뫼 산
花 꽃 화
似 같을 사
雪 눈 설
開 열 개
家 집 가
家 집 가
※상기 2자 망실
春 봄 춘
酒 술 주
滿 찰 만
銀 은 은
杯 잔 배
昭 밝을 소
君 임금 군
坊 동네 방
※상기 2자 망실

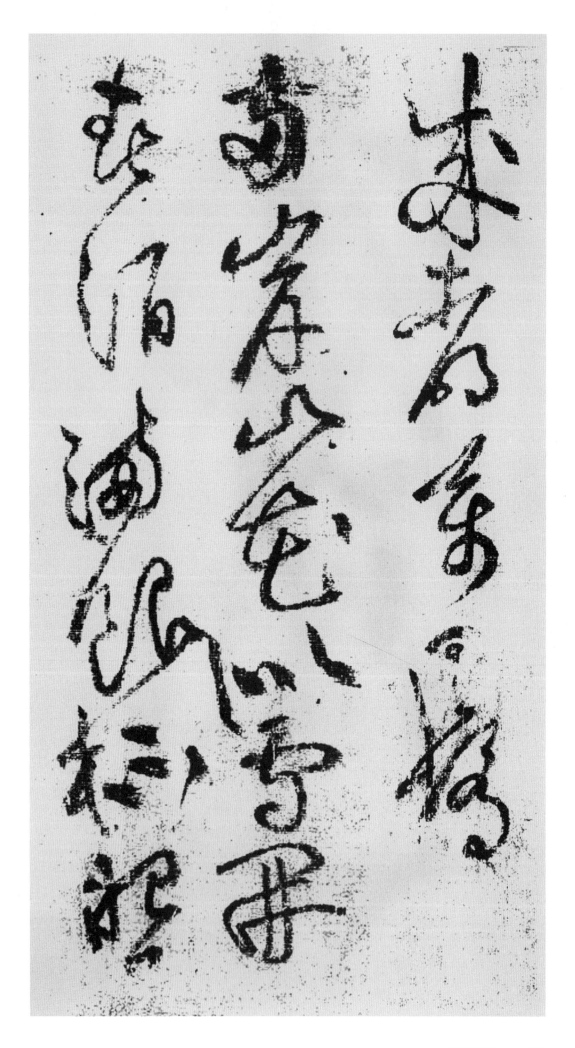

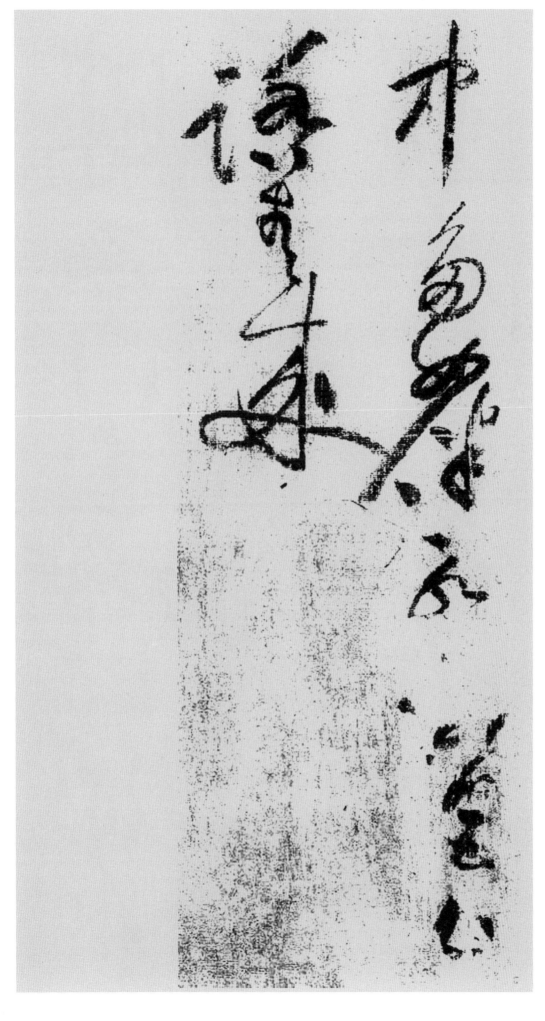

中 가운데 중
多 많을 다
女 계집 녀
伴 짝 반
永 길 영
安 편안할 안
宮 궁궐 궁
外 바깥 외
※상기 3자 망실
踏 밟을 답
青 푸를 청
來 올 래

其六

城 재 성
西 서녘 서
門 문 문
前 앞 전
灩 출렁거릴 염
澦 강이름 여
堆 쌓일 퇴
年 해 년
年 해 년
波 물결 파
浪 물결 랑
不 아니 불
能 능할 능
摧 꺾을 최
懊 슬플 오
※상기 3자 망실
惱 번뇌할 뇌
人 사람 인
心 마음 심
不 아니 불
如 같을 여
石 돌 석
少 젊을 소
時 때 시

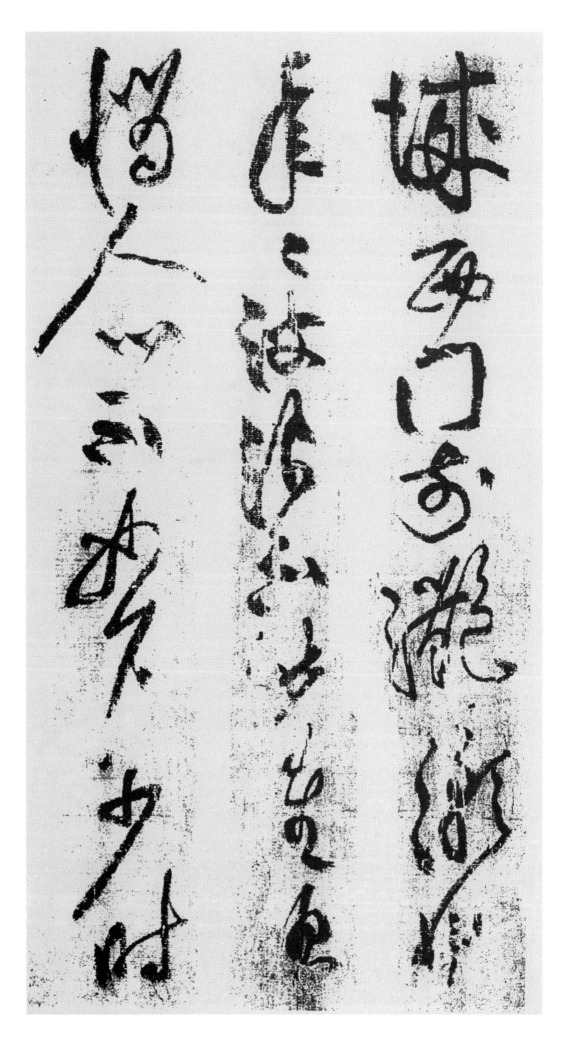

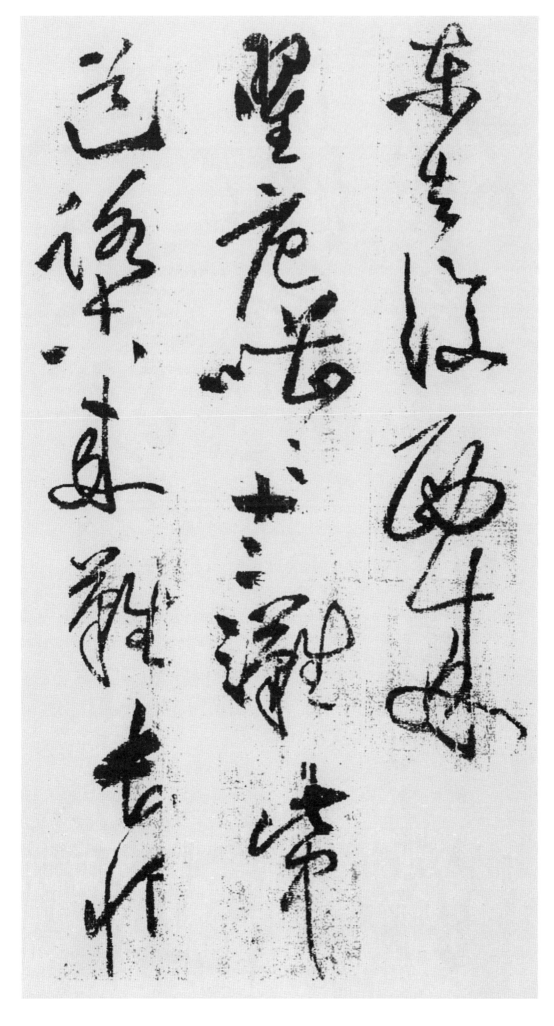

東 동녘 동
去 갈 거
復 다시 부
西 서녘 서
來 올 래

其七

瞿 놀랄 구
唐 제방 당
嘈 시끄러울 조
嘈 시끄러울 조
十 열 십
二 두 이
灘 여울 탄
此 이 차
中 가운데 중
道 길 도
路 길 로
古 옛 고
來 올 래
難 어려울 난
長 길 장
恨 한탄할 한

人 사람 인
心 마음 심
不 아니 불
如 같을 여
水 물 수
等 같을 등
閑 한가할 한
平 고를 평
地 땅 지
起 일어날 기
波 물결 파
瀾 물결 란

其八

巫 무당 무
峽 골짜기 협
蒼 푸를 창
蒼 푸를 창
煙 연기 연
雨 비 우
時 때 시
淸 맑을 청

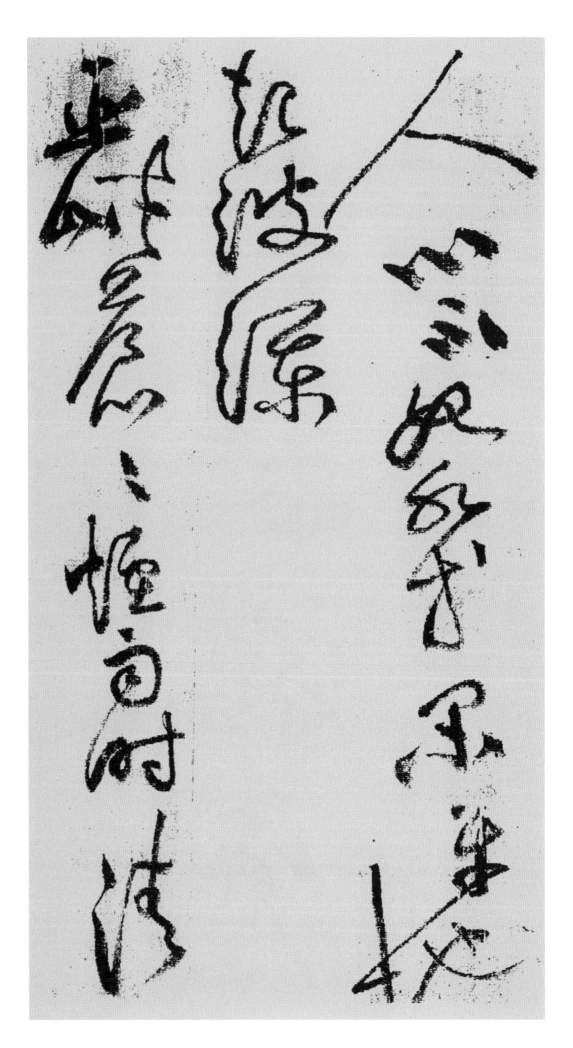

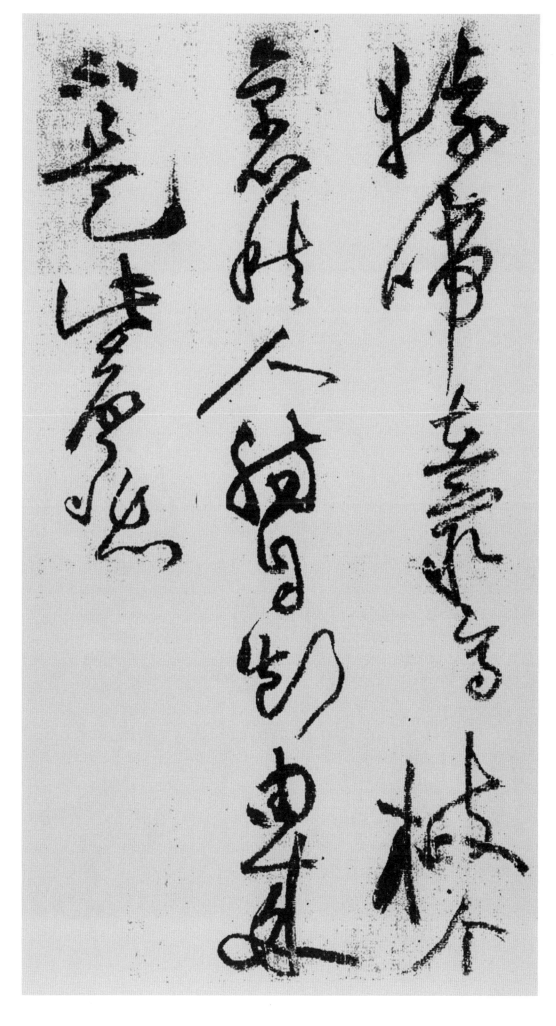

猿	원숭이 원
啼	울 제
在	있을 재
最	가장 최
高	높을 고
枝	가지 지
个	낱 개
裏	속 리
愁	근심 수
人	사람 인
腸	창자 장
自	스스로 자
斷	끊을 단
由	까닭 유
來	올 래
不	아니 불
是	이 시
此	이 차
聲	소리 성
悲	슬플 비

其九
山 뫼산
上 위상
層 층층
層 층층
桃 복숭아 도
李 오얏 리
花 꽃 화
雲 구름 운
間 사이 간
煙 연기 연
火 불꽃 화
是 이 시
人 사람 인
家 집 가
銀 은 은
釧 팔찌 천
金 쇠 금
釵 비녀 채
來 올 래
負 질 부
水 물 수
長 길 장
刀 칼 도
短 짧을 단
笠 삿갓 립

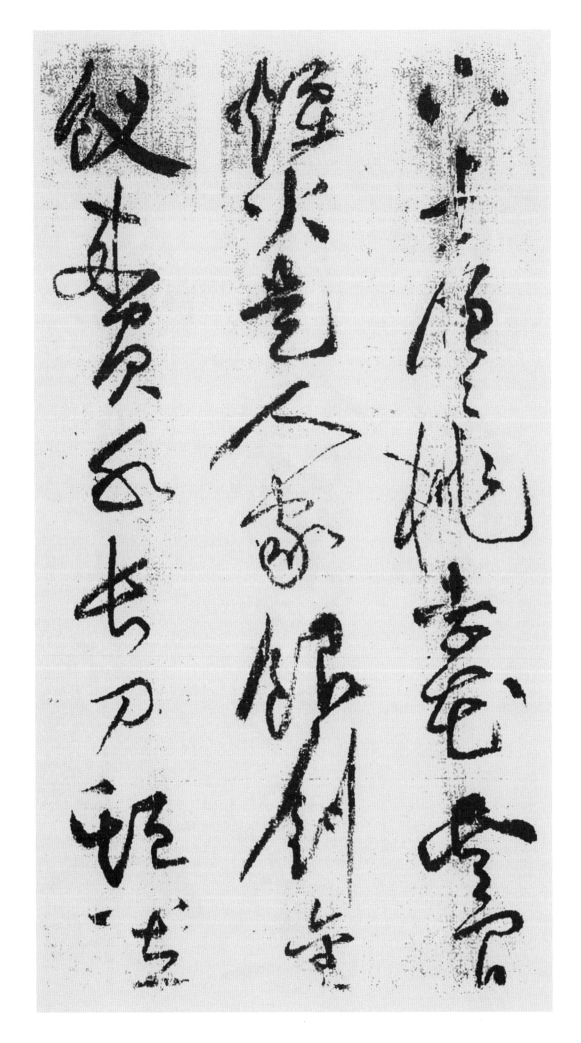

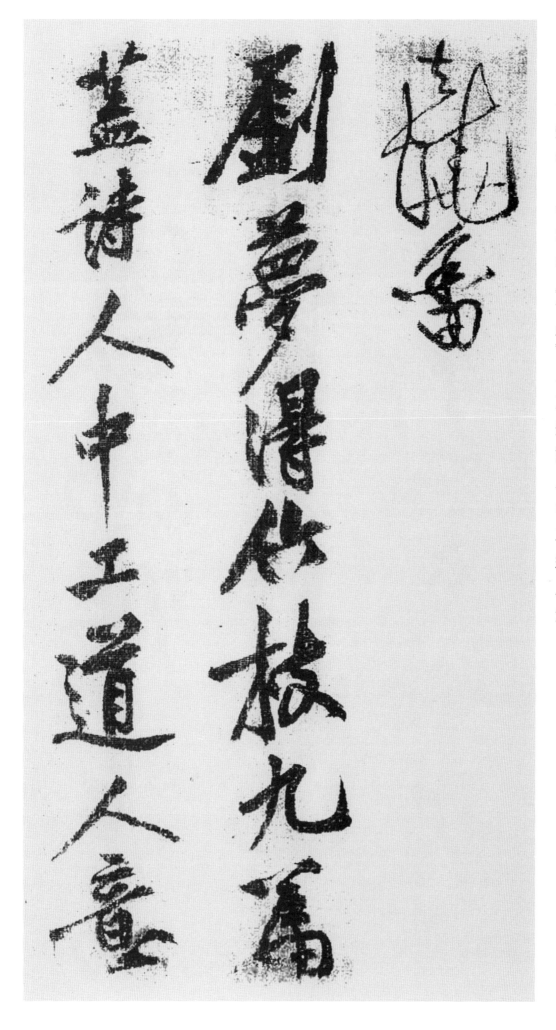

去 갈 거
燒 사를 소
畬 새밭 여

劉 성 류
夢 꿈 몽
得 얻을 득
《竹 대 죽
枝》 가지 지

九 아홉 구
篇 책 편
蓋 대개 개
詩 글 시
人 사람 인
中 가운데 중
工 장인 공
道 말할 도
人 사람 인
意 뜻 의

中 가운데 중
事 일 사
者 놈 자
也 어조사 야
使 하여금 사
白 흰 백
居 거할 거
易 쉬울 이
張 펼 장
籍 문서 적
爲 하 위
之 갈 지
未 아닐 미
必 반드시 필
能 능할 능
也 어조사 야

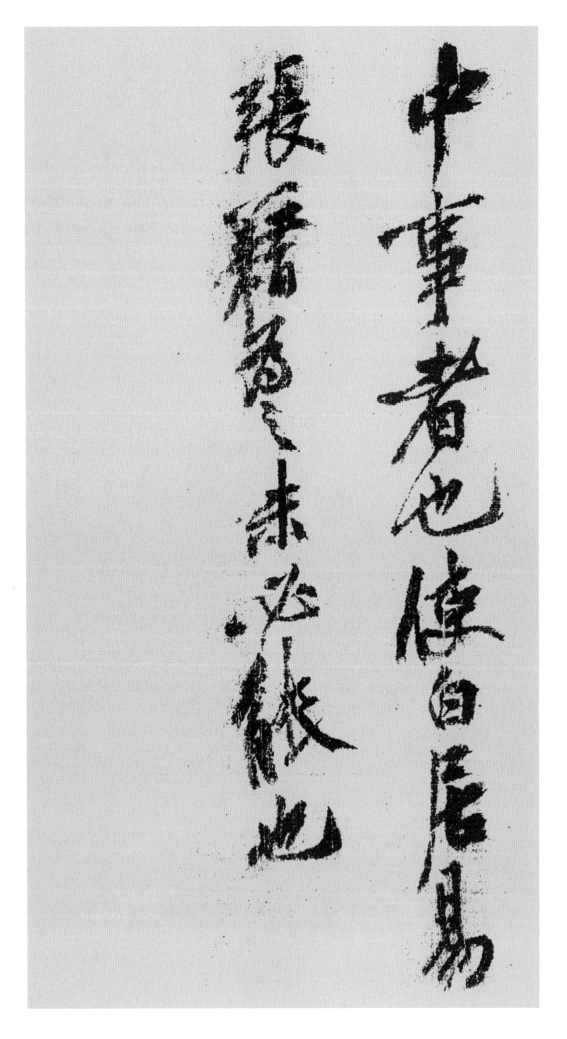

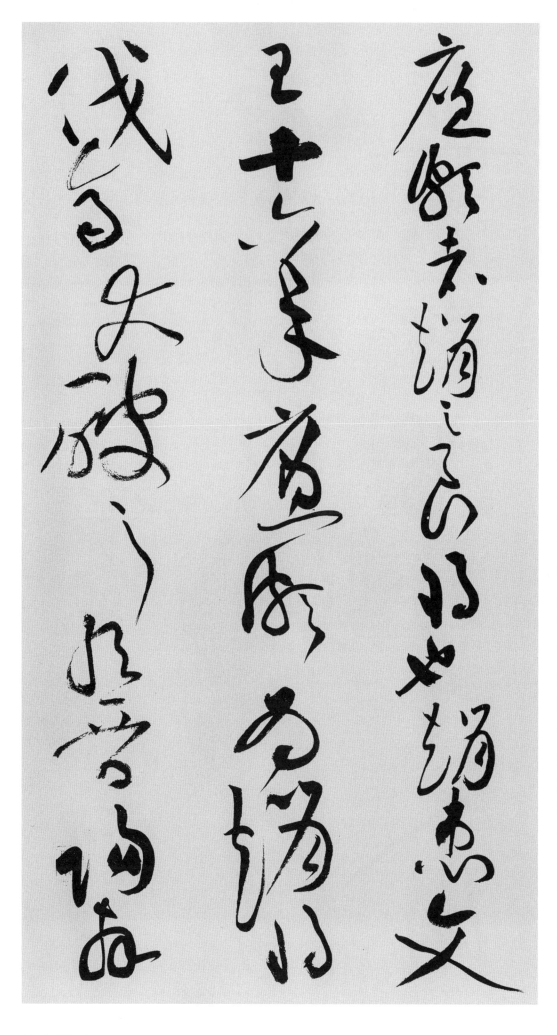

廉 청렴 렴
頗 자못 파
者 놈 자
趙 조나라 조
之 갈 지
良 좋을 량
將 장수 장
也 어조사 야
趙 조나라 조
惠 은혜 혜
文 글월 문
王 임금 왕
十 열 십
六 여섯 륙
年 해 년
廉 청렴 렴
頗 자못 파
爲 하 위
趙 조나라 조
將 장수 장
伐 칠 벌
齊 제나라 제
大 큰 대
破 깰 파
之 갈 지
取 취할 취
晉 나아갈 진
陽 볕 양
拜 벼슬줄 배

爲	하 위
上	위 상
卿	벼슬 경
以	써 이
勇	날랠 용
氣	기운 기
聞	들을 문
於	어조사 어
諸	여러 제
侯	벼슬 후
藺	골풀 린
相	서로 상
如	같을 여
者	놈 자
趙	조나라 조
人	사람 인
也	어조사 야
爲	하 위
趙	조나라 조
宦	환관 환
者	놈 자
令	하여금 령
繆	몹쓸시호 목
賢	어질 현
舍	둘 사
人	사람 인
趙	조나라 조

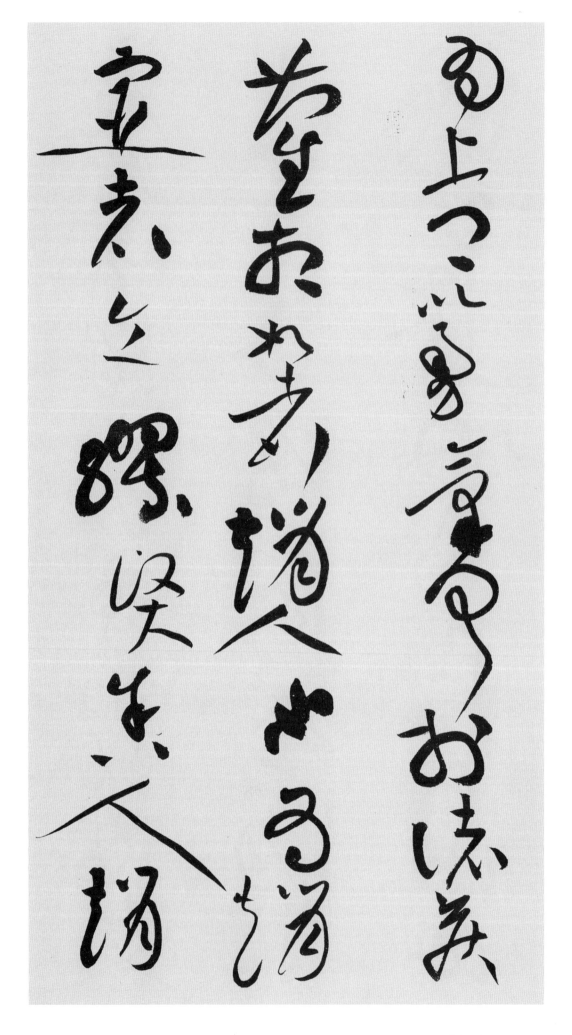

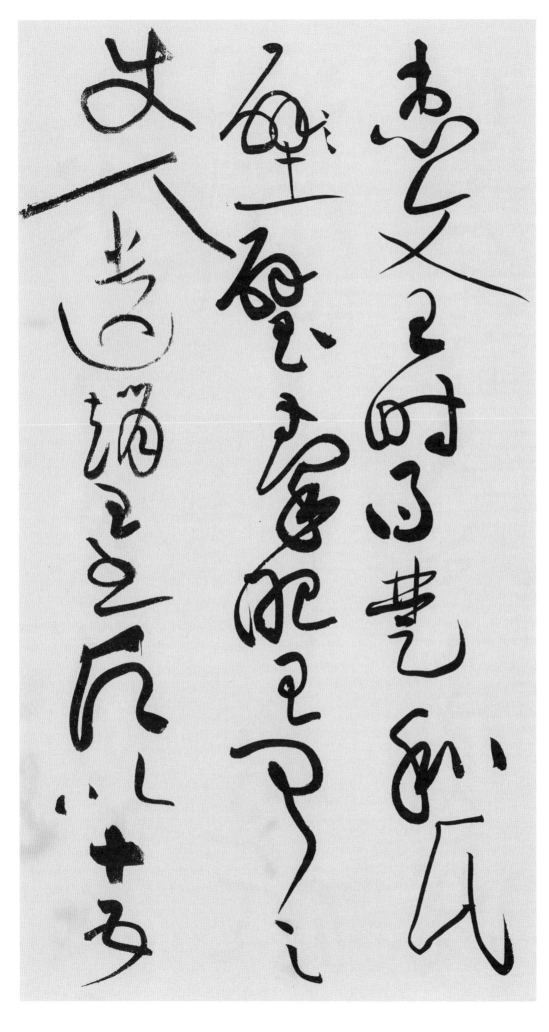

惠 은혜 혜
文 글월 문
王 임금 왕
時 때 시
得 얻을 득
楚 초나라 초
和 화목할 화
氏 성씨 씨
※본문 璧자 오기 표기됨
璧 구슬 벽
秦 진나라 진
昭 밝을 소
王 임금 왕
聞 들을 문
之 갈 지
使 하여금 사
人 사람 인
遣 보낼 견
趙 조나라 조
王 임금 왕
書 글 서
願 원할 원
以 써 이
十 열 십
五 다섯 오

城 재 성
請 청할 청
易 바꿀 역
璧 구슬 벽
趙 조나라 조
王 임금 왕
與 더불 여
大 큰 대
將 장수 장
軍 군사 군
廉 청렴 렴
頗 자못 파
諸 여러 제
大 큰 대
臣 신하 신
謀 모의할 모
欲 하고자할 욕
※본문 事자 오기 표기됨
與 더불 여
秦 진나라 진
秦 진나라 진
城 재 성

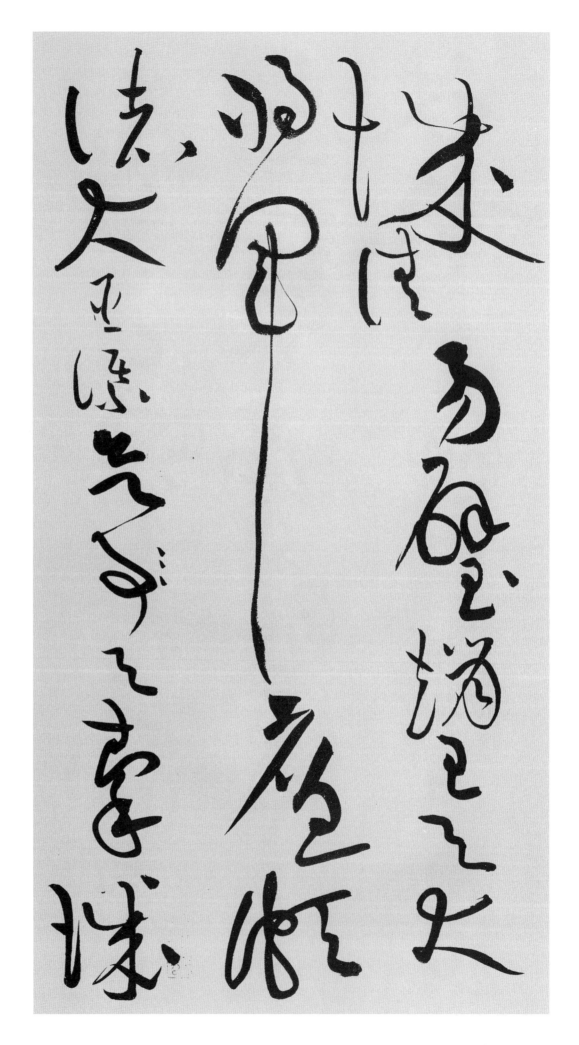

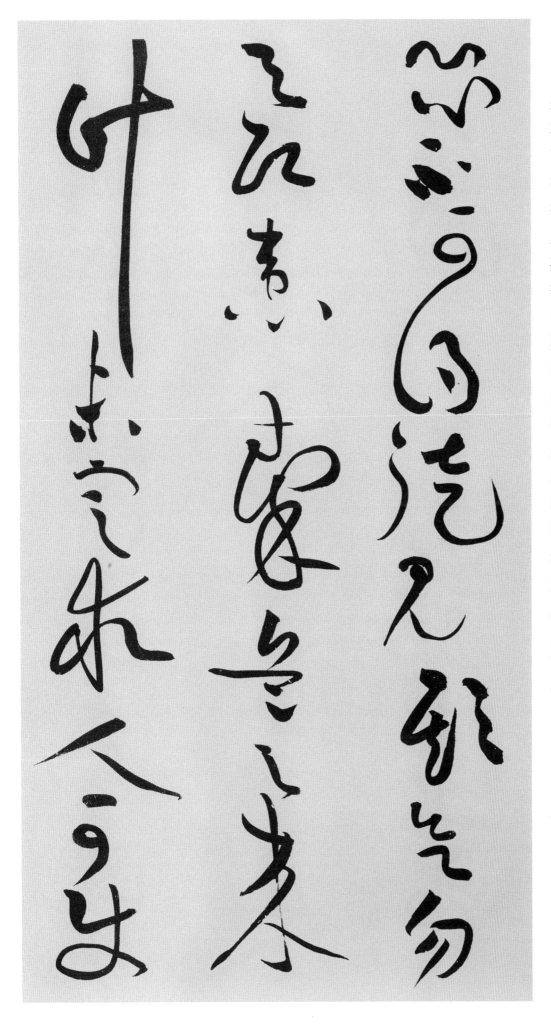

恐	두려울 공
不	아니 불
可	가할 가
得	얻을 득
徒	무리 도
見	볼 견
欺	속일 기
欲	하고자할 욕
勿	말 물
與	더불 여
卽	곧 즉
患	근심 환
秦	진나라 진
兵	병사 병
之	갈 지
來	올 래
計	계획할 계
未	아닐 미
定	정할 정
求	구할 구
人	사람 인
可	가할 가
使	하여금 사

報	알릴 보
秦	진나라 진
者	놈 자
未	아닐 미
得	얻을 득
宦	벼슬 환
者	놈 자
令	하여금 령
繆	몹쓸시호 목
賢	어질 현
曰	가로 왈
臣	신하 신
舍	둘 사
人	사람 인
藺	골풀 린
相	서로 상
如	같을 여
可	옳을 가
使	사신 사
王	임금 왕
問	물을 문
何	어찌 하
以	써 이
知	알 지
之	갈 지
對	대답할 대
曰	가로 왈
臣	신하 신
嘗	일찌기 상

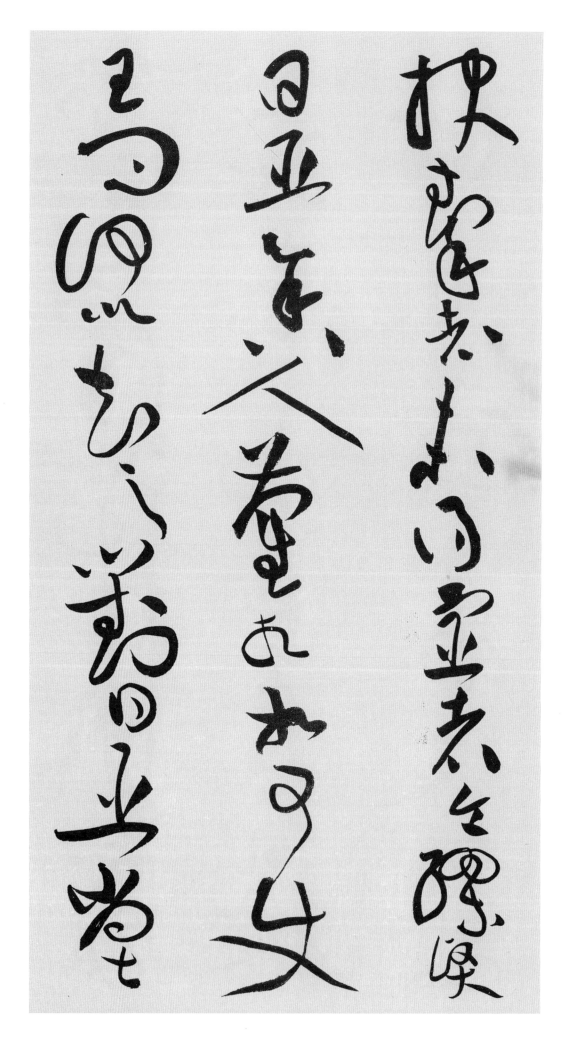

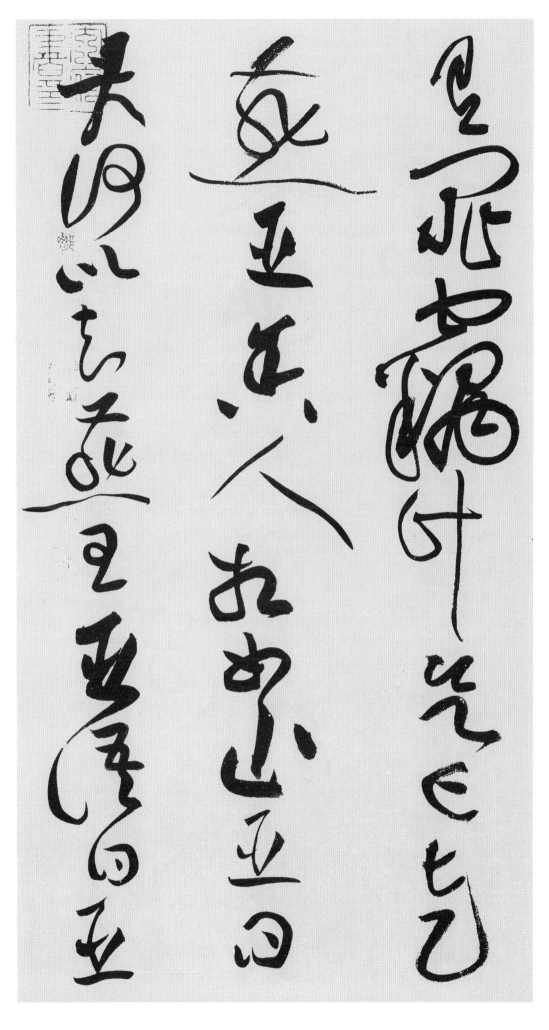

有 있을 유
罪 벌 죄
竊 도둑 절
計 계책 계
欲 하고자할 욕
亡 망할 망
走 달릴 주
燕 연나라 연
臣 신하 신
舍 둘 사
人 사람 인
相 서로 상
如 같을 여
止 그칠 지
臣 신하 신
曰 가로 왈
君 그대 군
何 어찌 하
以 써 이
知 알 지
燕 연나라 연
王 임금 왕
臣 신하 신
語 말씀 어
曰 가로 왈
臣 신하 신

嘗	일찌기 상
從	따를 종
大	큰 대
王	임금 왕
與	같을 여
燕	연나라 연
王	임금 왕
會	모일 회
境	지경 경
上	위 상
燕	연나라 연
王	임금 왕
私	개인 사
握	잡을 악
臣	신하 신
手	손 수
曰	가로 왈
願	원할 원
結	맺을 결
友	벗 우
以	써 이
此	이 차
知	알 지
之	갈 지
故	연고 고
欲	하고자할 욕
往	갈 왕
相	서로 상
如	같을 여
謂	이를 위
臣	신하 신

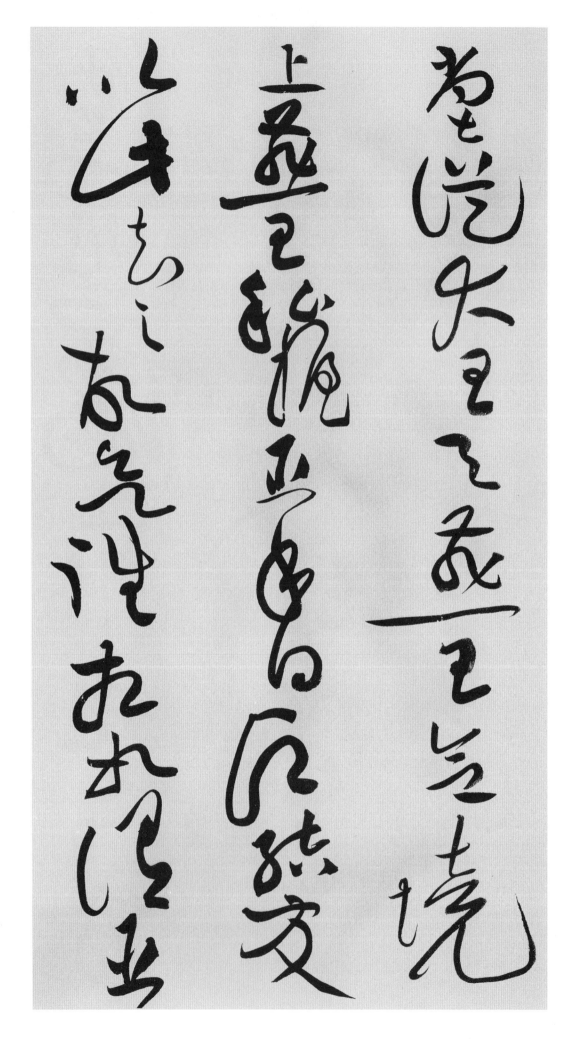

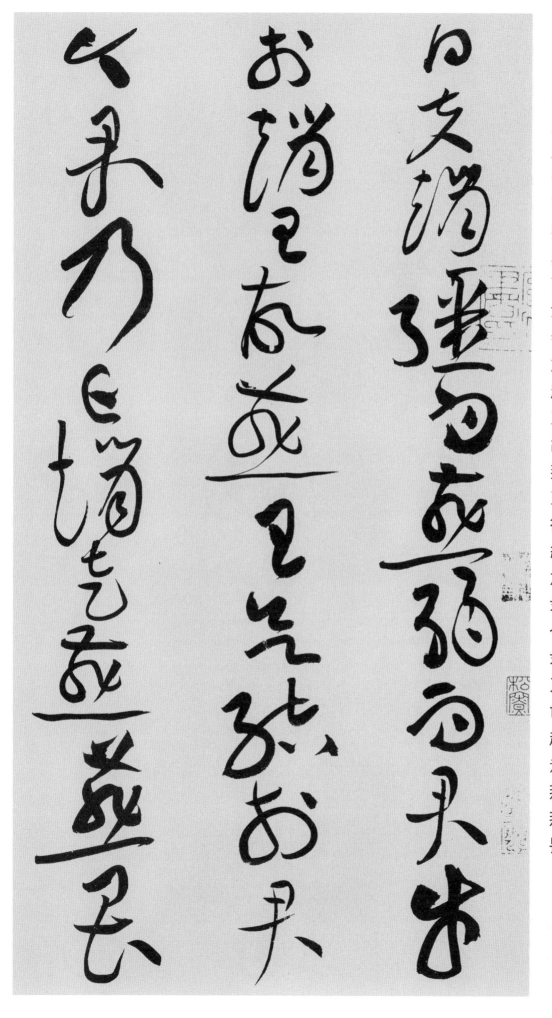

趙 조나라 조
其 그 기
勢 형세 세
必 반드시 필
不 아니 불
敢 감히 감
留 남을 류
君 그대 군
而 말이을 이
束 묶을 속
君 그대 군
歸 돌아갈 귀
趙 조나라 조
矣 어조사 의
君 그대 군
不 아니 불
如 같을 여
肉 고기 육
袒 옷벗을 단
伏 엎드릴 복
斧 도끼 부
質 바탕 질
請 청할 청
罪 허물 죄
則 곧 즉
幸 다행 행

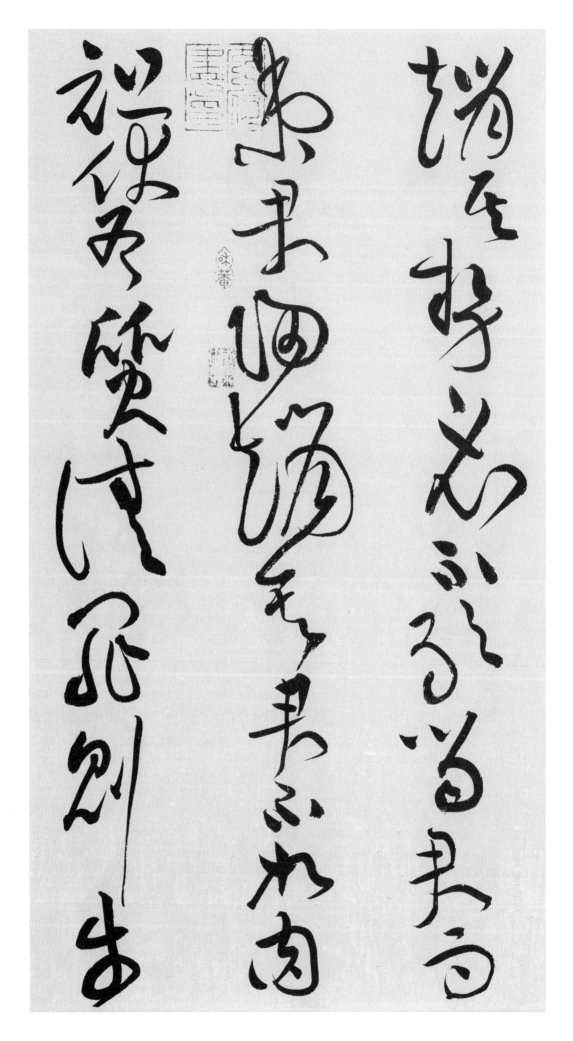

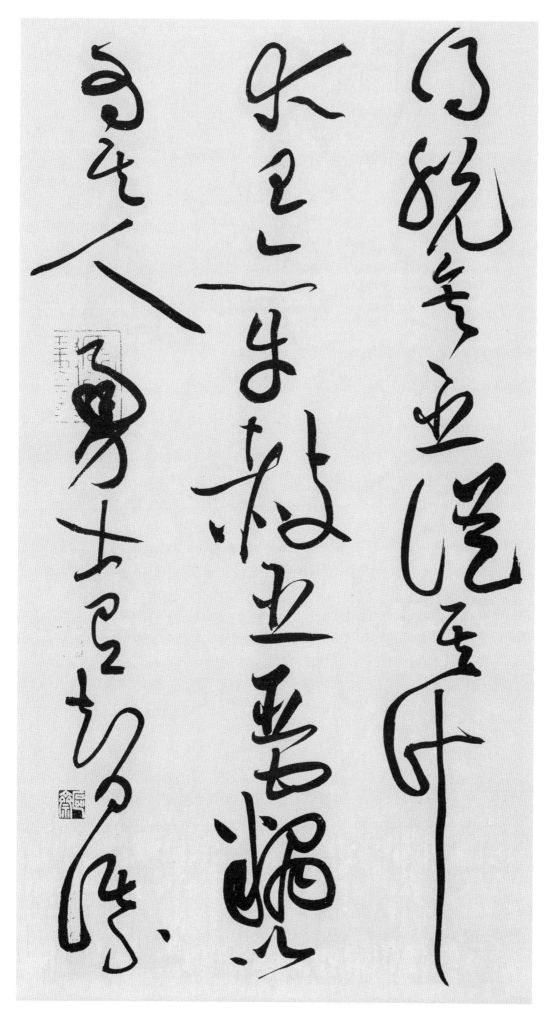

得 얻을 득
脫 벗을 탈
矣 어조사 의
臣 신하 신
從 따를 종
其 그 기
計 계획 계
大 큰 대
王 임금 왕
亦 또 역
幸 다행 행
赦 사할 사
臣 신하 신
臣 신하 신
竊 훔칠 절
以 써 이
爲 하 위
其 그 기
人 사람 인
勇 날랠 용
士 선비 사
有 있을 유
智 지혜 지
謀 꾀할 모

宜 마땅 의
可 가할 가
使 사신 사
於 어조사 어
是 이 시
王 임금 왕
召 부를 소
見 볼 견
藺 골풀 린
相 서로 상
如 같을 여
曰 가로 왈
秦 진나라 진
王 임금 왕
以 써 이
十 열 십
五 다섯 오
城 재 성
請 청할 청
易 바꿀 역
寡 과인 과
人 사람 인
之 갈 지
璧 구슬 벽
可 가할 가
與 더불 여
不 아니 불
相 서로 상

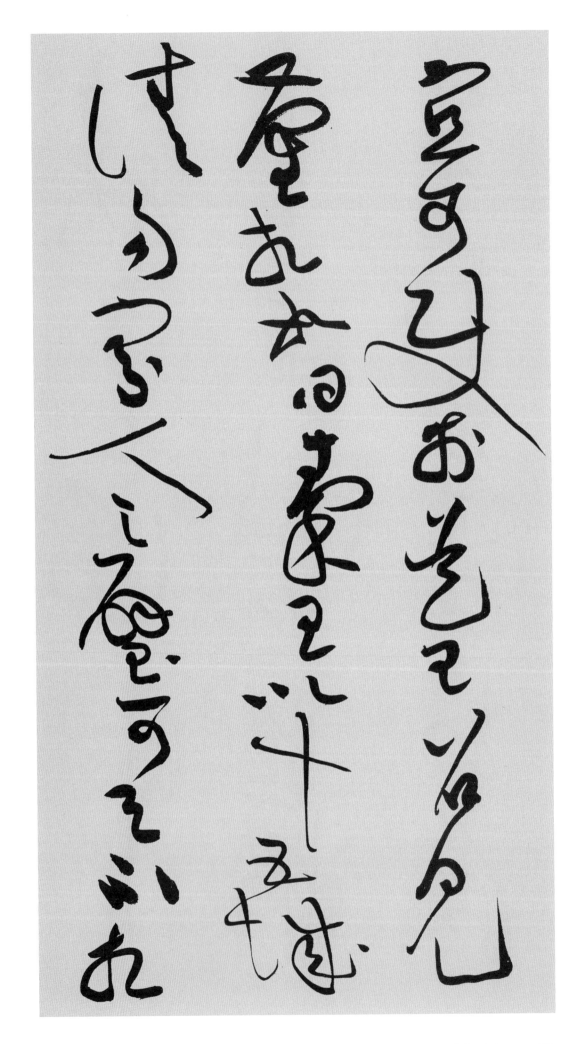

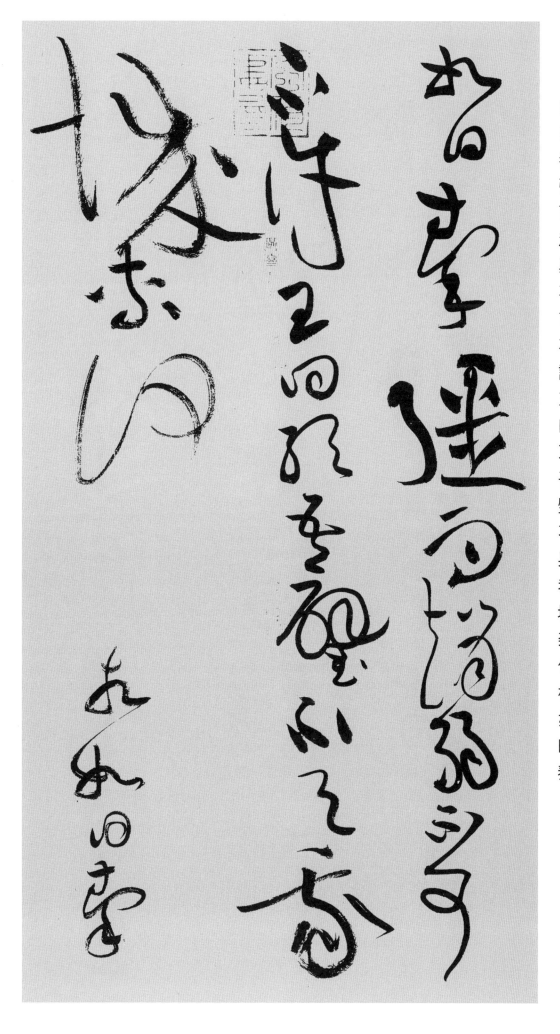

如	같을 여
曰	가로 왈
秦	진나라 진
彊	굳셀 강
而	말이을 이
趙	조나라 조
弱	약할 약
不	아니 불
可	옳을 가
不	아니 불
許	허락할 허
王	임금 왕
曰	가로 왈
取	취할 취
吾	나 오
璧	구슬 벽
不	아니 불
與	더불 여
我	나 아
城	재 성
奈	어찌 내
何	어찌 하
相	서로 상
如	같을 여
曰	가로 왈
秦	진나라 진

以 써 이
城 재 성
求 구할 구
璧 구슬벽
而 말이을 이
趙 조나라 조
不 아니 불
與 더불 여
曲 잘못 곡
在 있을 재
趙 조나라 조
趙 조나라 조
與 더불 여
璧 구슬벽
而 말이을 이
秦 진나라 진
不 아니 불
與 더불 여
趙 조나라 조
城 재 성
曲 잘못 곡
在 있을 재
秦 진나라 진
均 고를 균
之 갈 지

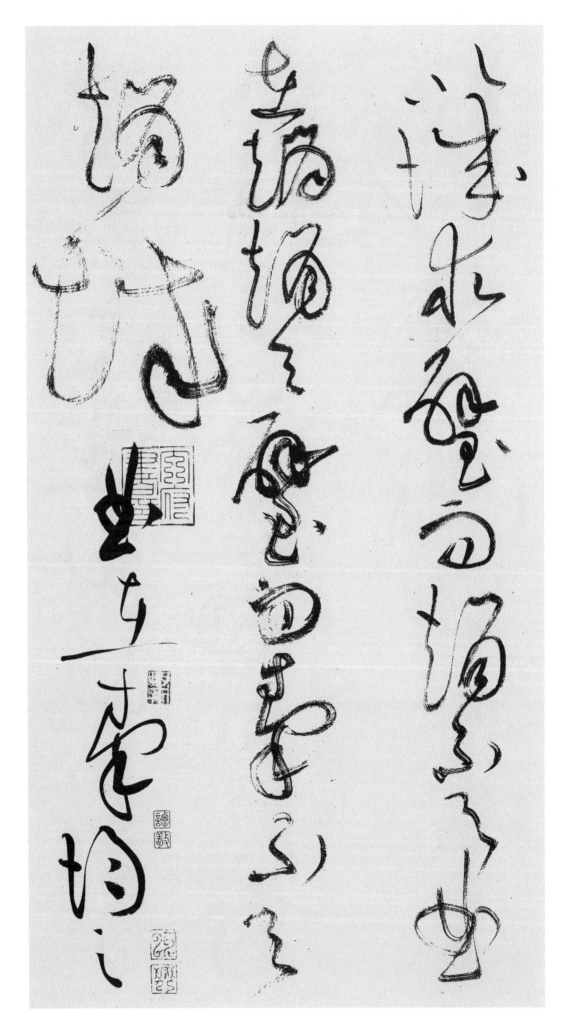

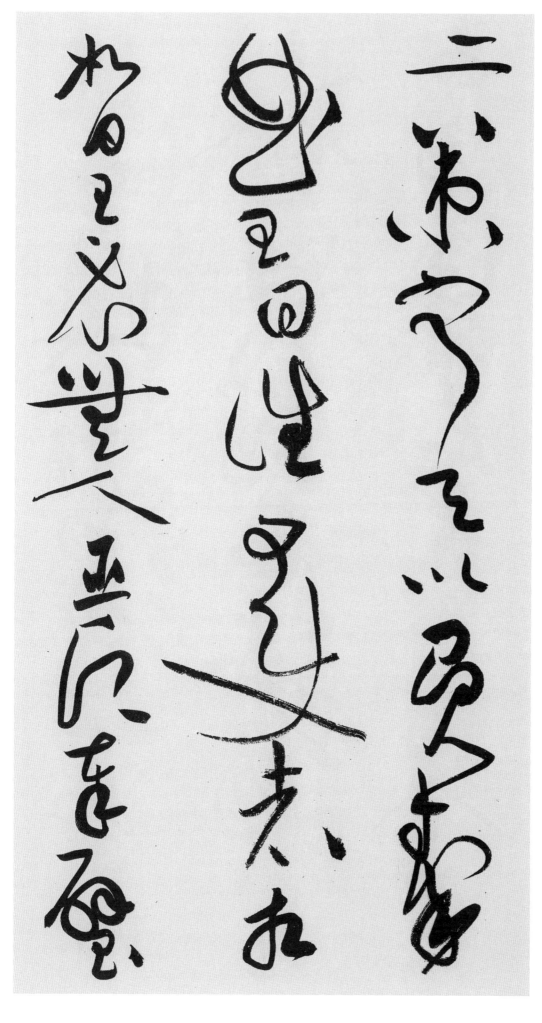

二 두 이
策 꾀 책
寧 차라리 녕
與 더불 여
以 써 이
負 질 부
秦 진나라 진
曲 잘못 곡
王 임금 왕
曰 가로 왈
誰 누구 수
可 가할 가
使 사신 사
者 놈 자
相 서로 상
如 같을 여
曰 가로 왈
王 임금 왕
必 반드시 필
無 없을 무
人 사람 인
臣 신하 신
願 원할 원
奉 받들 봉
璧 구슬 벽

往 갈 왕
使 사신 사
城 재 성
入 들 입
趙 조나라 조
而 말이을 이
璧 구슬 벽
留 남을 류
秦 진나라 진
城 재 성
不 아니 불
入 들 입
臣 신하 신
請 청할 청
完 완전할 완
璧 구슬 벽
歸 돌아갈 귀
趙 조나라 조
趙 조나라 조
王 임금 왕
於 어조사 어
是 이 시
遂 따를 수
遣 보낼 견
相 서로 상
如 같을 여
奉 받들 봉
璧 구슬 벽
西 서녘 서
入 들 입
秦 진나라 진
秦 진나라 진

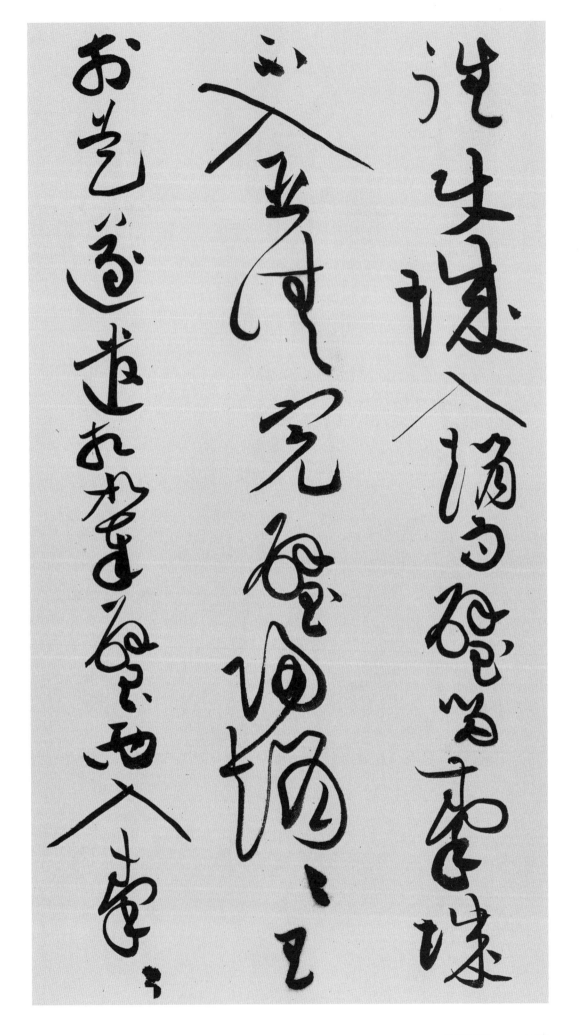

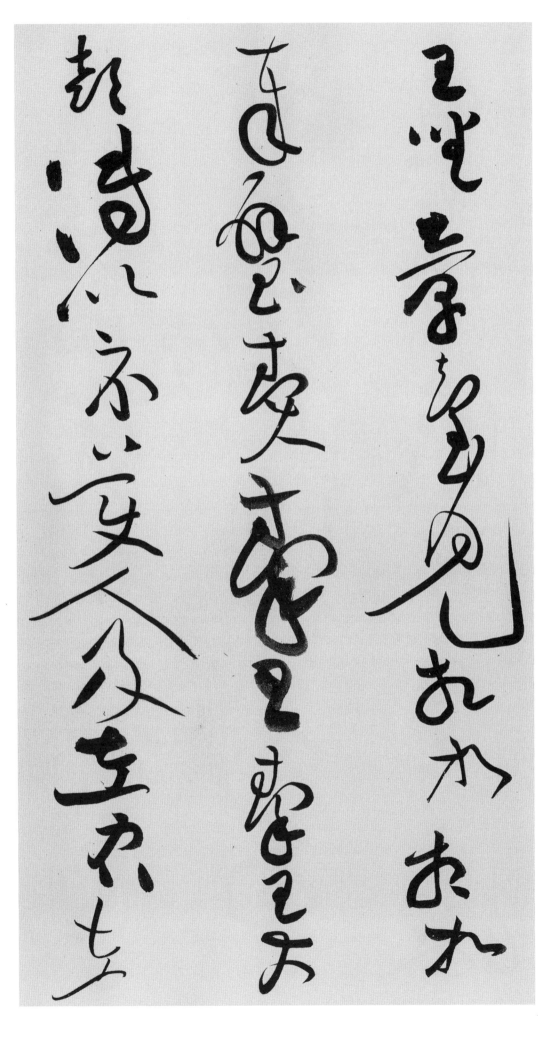

王 임금 왕
坐 앉을 좌
章 글 장
臺 누대 대
見 볼 견
相 서로 상
如 같을 여
相 서로 상
如 같을 여
奉 받들 봉
璧 구슬 벽
奏 아뢸 주
秦 진나라 진
王 임금 왕
秦 진나라 진
王 임금 왕
大 큰 대
喜 기쁠 희
傳 전할 전
以 써 이
示 보일 시
美 아름다울 미
人 사람 인
及 미칠 급
左 왼 좌
右 오른 우
左 왼 좌

右 오른 우
皆 다 개
呼 부를 호
萬 일만 만
歲 해 세
相 서로 상
如 같을 여
視 볼 시
秦 진나라 진
王 임금 왕
無 없을 무
意 뜻 의
償 보상할 상
※본문 還자 작가 오기 표기됨
趙 조나라 조
城 재 성
乃 이에 내
前 앞 전
曰 가로 왈
璧 구슬벽
有 있을 유
瑕 흠 가
請 청할 청
指 가리킬 지
示 보일 시
王 임금 왕
王 임금 왕
授 줄 수

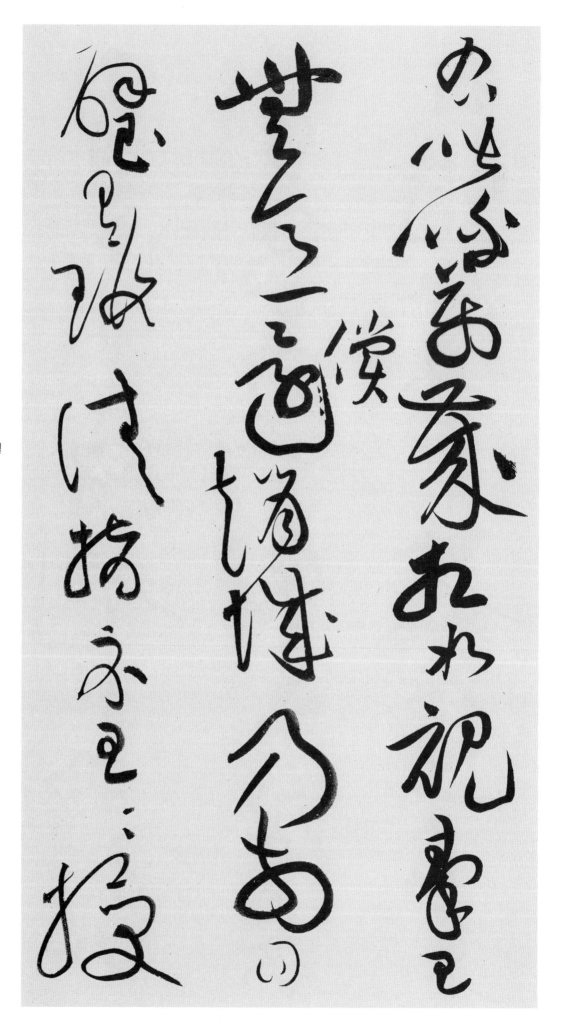

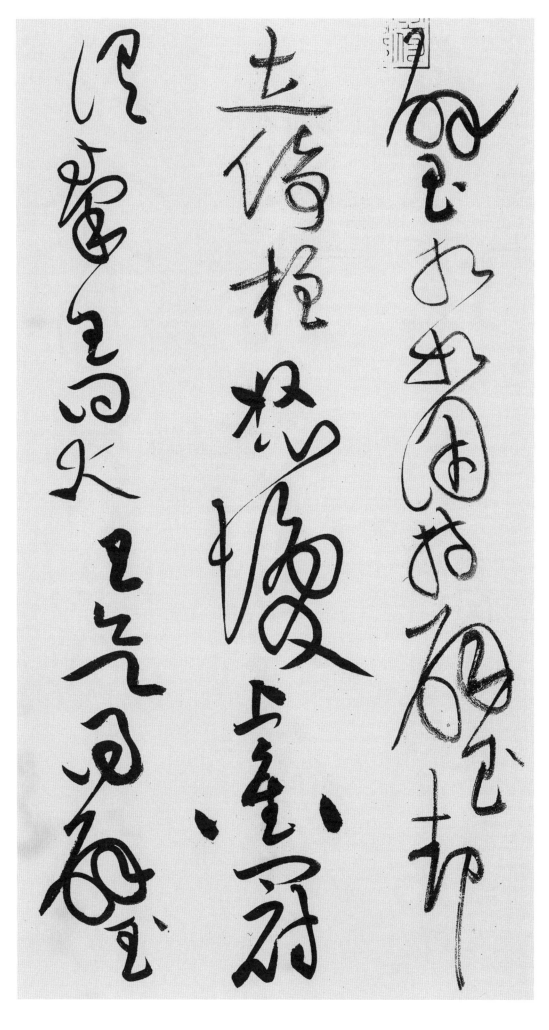

璧 구슬 벽
相 서로 상
如 같을 여
因 인할 인
持 가질 지
璧 구슬 벽
卻 물러날 각
立 설 립
倚 의지할 의
柱 기둥 주
怒 성낼 노
髮 터럭 발
上 윗 상
衝 뚫을 충
冠 갓 관
謂 말할 위
秦 진나라 진
王 임금 왕
曰 가로 왈
大 큰 대
王 임금 왕
欲 하고자할 욕
得 얻을 득
璧 구슬 벽

使 사신 사
人 사람 인
發 보낼 발
書 글 서
至 이를 지
趙 조나라 조
王 임금 왕
趙 조나라 조
王 임금 왕
悉 알 실
召 부를 소
群 무리 군
臣 신하 신
議 의논할 의
皆 다 개
曰 가로 왈
秦 진나라 진
貪 탐할 탐
負 질 부
其 그 기
彊 강할 강
以 써 이
空 빌 공
言 말씀 언
求 구할 구
璧 구슬 벽
償 보상할 상

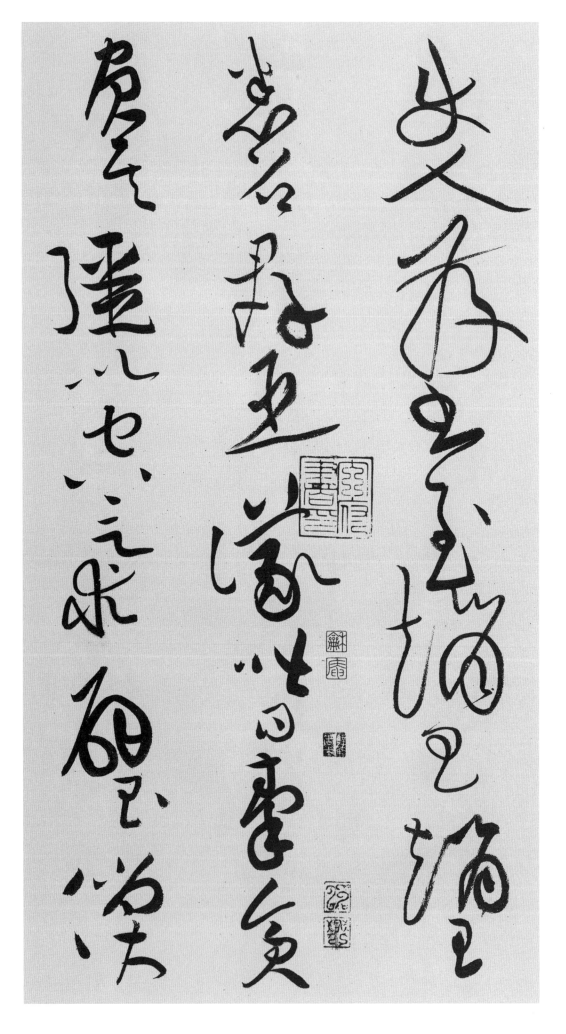

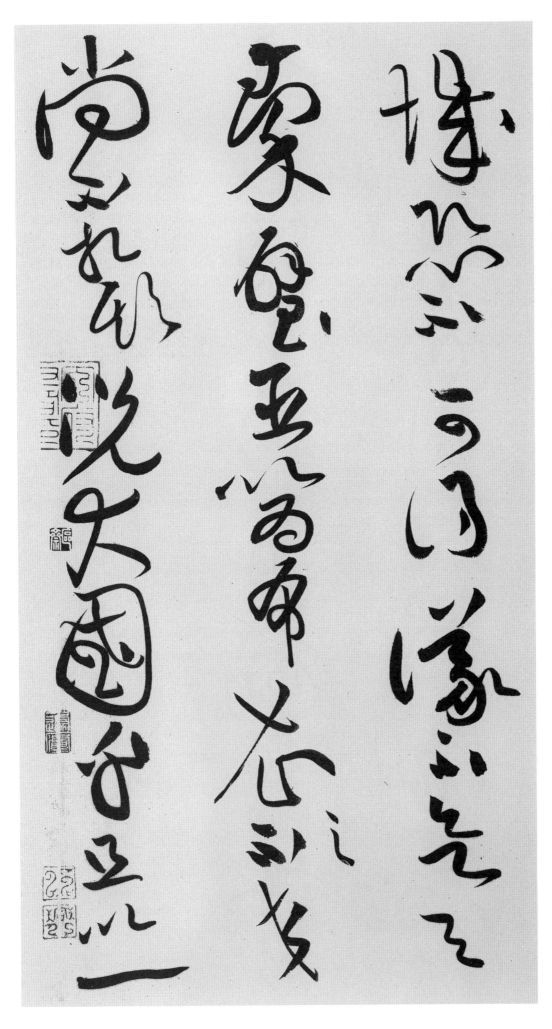

城 재 성
恐 두려울 공
不 아니 불
可 가히 가
得 얻을 득
議 의논할 의
不 아니 불
欲 하고자할 욕
與 더불 여
秦 진나라 진
璧 구슬 벽
臣 신하 신
以 써 이
爲 하 위
布 펼 포
衣 옷 의
之 갈 지
※본문 不자는 오기
交 사귈 교
尙 오히려 상
不 아니 불
相 서로 상
欺 속일 기
況 하물며 황
大 큰 대
國 나라 국
乎 어조사 호
且 또 차
以 써 이
一 한 일

璧 구슬 벽
之 갈 지
故 연고 고
逆 거스릴 역
彊 강할 강
秦 진나라 진
之 갈 지
驩 기쁠 환
不 아니 불
可 가할 가
於 어조사 어
是 이 시
趙 조나라 조
王 임금 왕
乃 이에 내
齋 재계할 재
戒 경계할 계
五 다섯 오
日 날 일
使 사신 사
臣 신하 신
奉 받들 봉
璧 구슬 벽
拜 절 배
送 보낼 송
書 글 서
於 어조사 어
庭 뜰 정
何 어찌 하

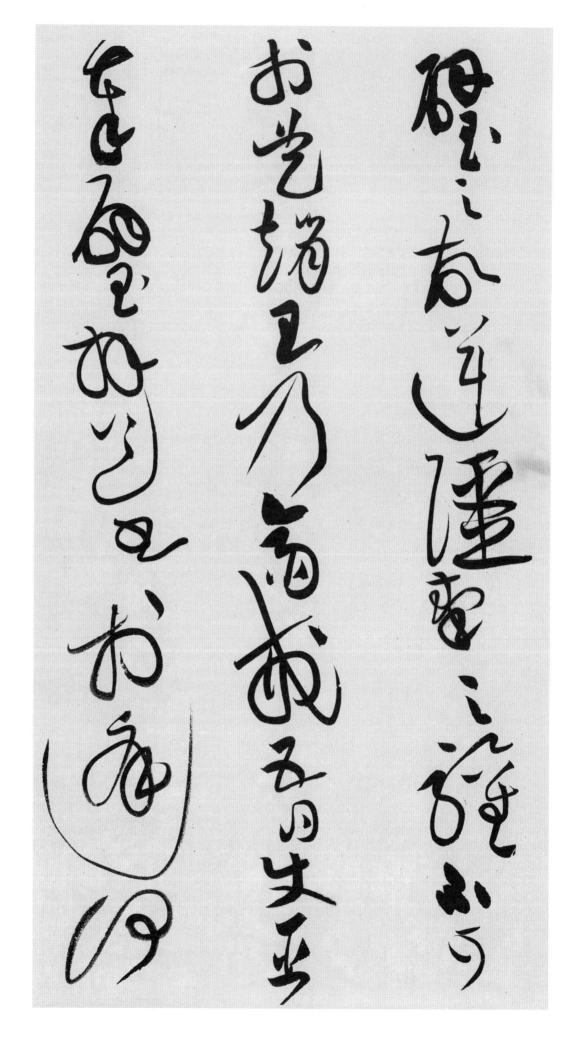

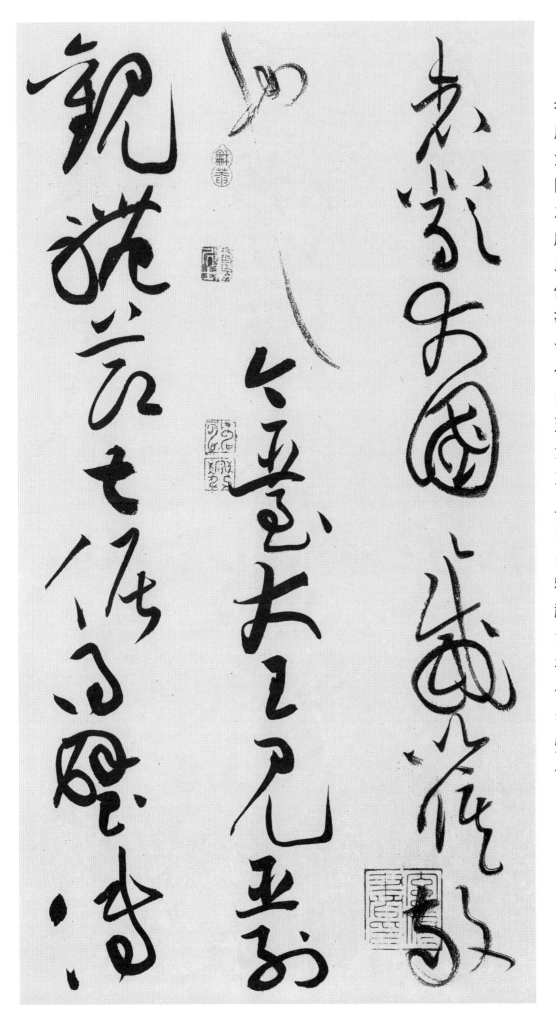

者 놈 자
嚴 엄할 엄
大 큰 대
國 나라 국
之 갈 지
威 위엄 위
以 써 이
修 닦을 수
敬 공경 경
也 어조사 야
今 이제 금
臣 신하 신
至 이를 지
大 큰 대
王 임금 왕
見 볼 견
臣 신하 신
列 베풀 렬
觀 볼 관
禮 예도 례
節 절차 절
甚 심할 심
倨 거만할 거
得 얻을 득
璧 구슬 벽
傳 전할 전

之 갈 지
美 아름다울 미
人 사람 인
以 써 이
戲 희롱할 희
弄 희롱할 롱
臣 신하 신
臣 신하 신
觀 볼 관
大 큰 대
王 임금 왕
無 없을 무
意 뜻 의
償 보상할 상
趙 조나라 조
王 임금 왕
城 재 성
邑 고을 읍
故 연고 고
臣 신하 신
復 다시 부
取 취할 취
璧 구슬 벽
大 큰 대
王 임금 왕
必 반드시 필
欲 하고자할 욕
急 급할 급
臣 신하 신
臣 신하 신

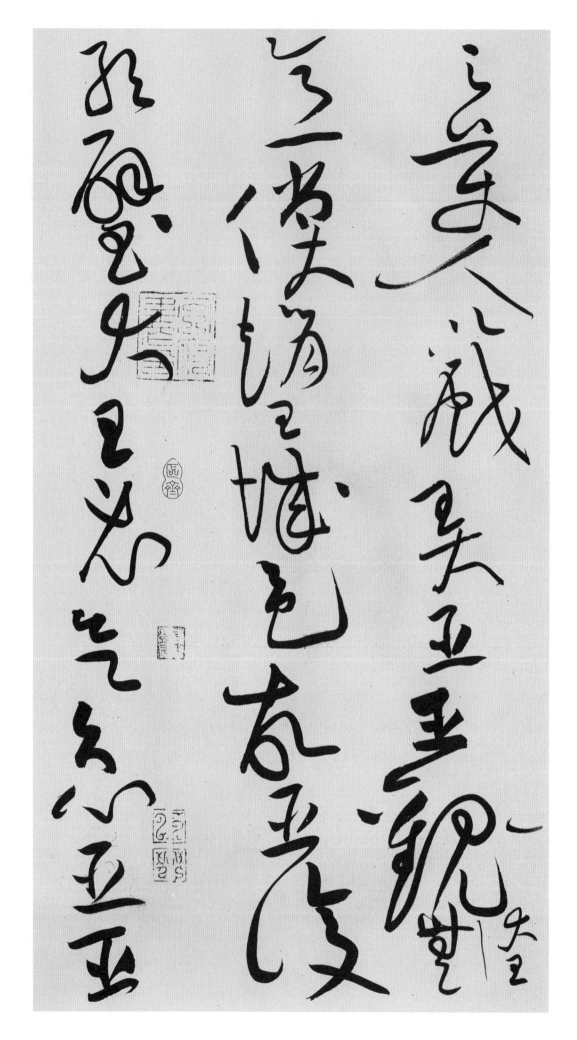

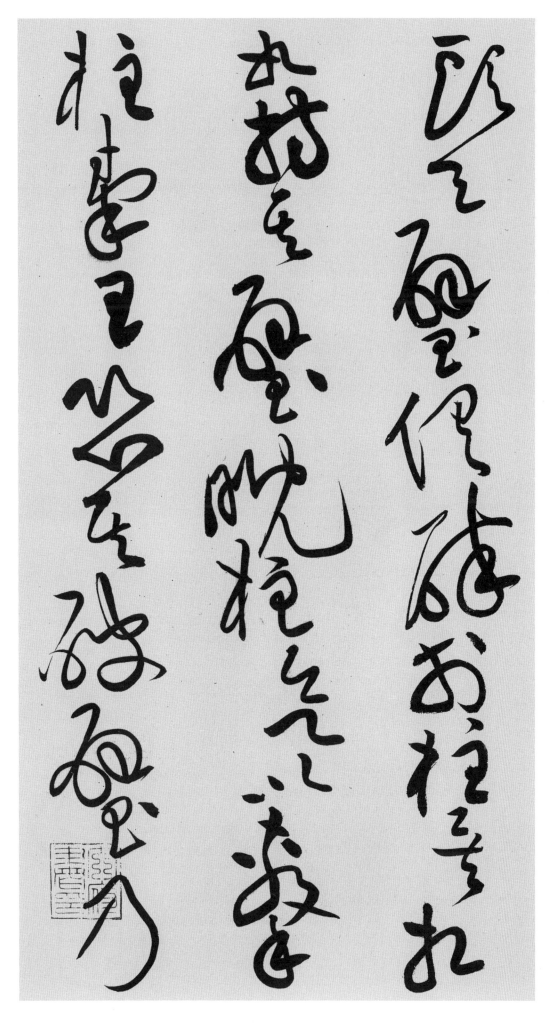

頭 머리 두
與 더불 여
璧 구슬 벽
俱 갖출 구
碎 부술 쇄
於 어조사 어
柱 기둥 주
矣 어조사 의
相 서로 상
如 같을 여
持 가질 지
其 그 기
璧 구슬 벽
睨 흘겨볼 예
柱 기둥 주
欲 하고자할 욕
以 써 이
擊 칠 격
柱 기둥 주
秦 진나라 진
王 임금 왕
恐 두려울 공
其 그 기
破 깰 파
璧 구슬 벽
乃 이에 내

辭 말씀 사
謝 물러날 사
固 굳을 고
請 청할 청
召 부를 소
有 있을 유
司 벼슬 사
按 살필 안
圖 지도 도
指 가리킬 지
從 따를 종
此 이 차
以 써 이
往 갈 왕
十 열 십
五 다섯 오
都 도읍 도
與 줄 여
趙 조나라 조
相 서로 상
如 같을 여
度 헤아릴 탁
秦 진나라 진
王 임금 왕
特 다만 특
以 써 이

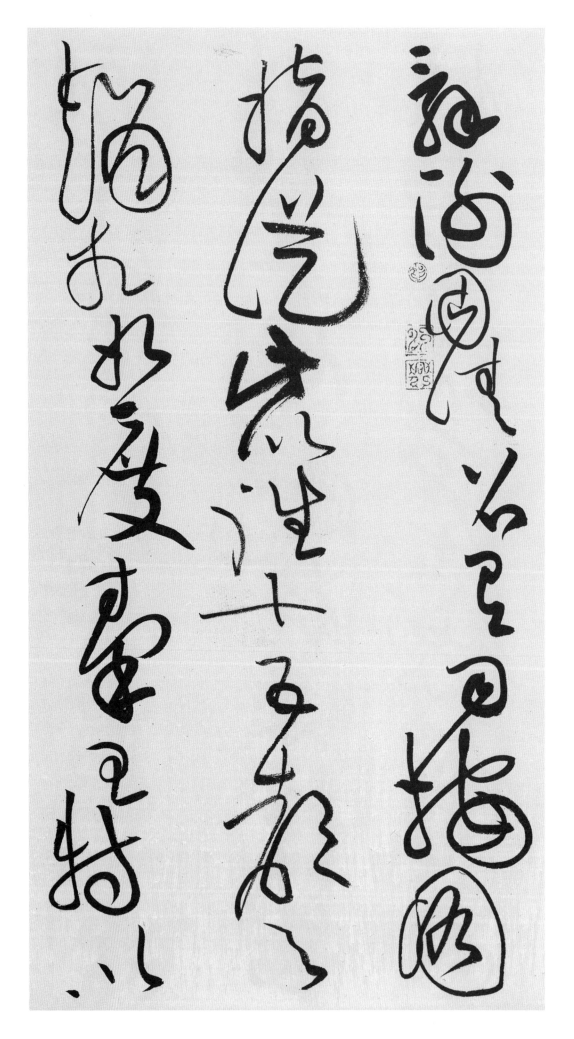

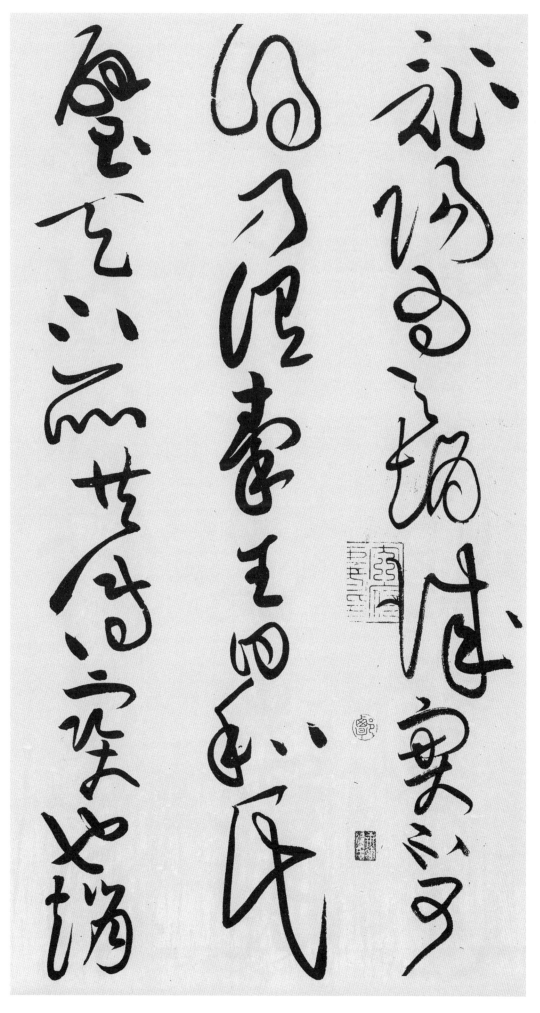

詐 속일 사
詳 거짓 양
※본문 陽자는 오기임
爲 하 위
與 줄 여
趙 조나라 조
城 재 성
實 사실 실
不 아니 불
可 가능할 가
得 얻을 득
乃 이에 내
謂 말할 위
秦 진나라 진
王 임금 왕
曰 가로 왈
和 화할 화
氏 성씨 씨
璧 벽옥 벽
天 하늘 천
下 아래 하
所 바 소
共 함께 공
傳 전할 전
寶 보배 보
也 어조사 야
趙 조나라 조

王	임금 왕
恐	두려울 공
不	아니 불
敢	감히 감
不	아니 불
獻	드릴 헌
趙	조나라 조
王	임금 왕
送	보낼 송
璧	구슬 벽
時	때 시
齋	재계할 재
戒	경계할 계
五	다섯 오
日	날 일
今	이제 금
大	큰 대
王	임금 왕
亦	또 역
宜	마땅 의
齋	재계할 재
戒	경계할 계
五	다섯 오
日	날 일
設	베풀 설
九	아홉 구
賓	손 빈
於	어조사 어
廷	조정 정

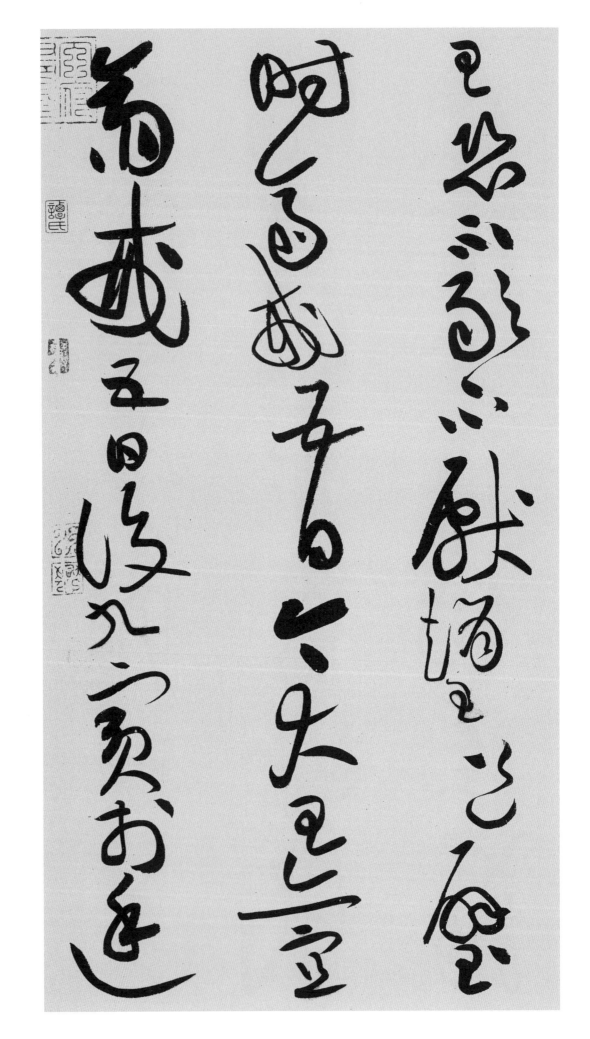

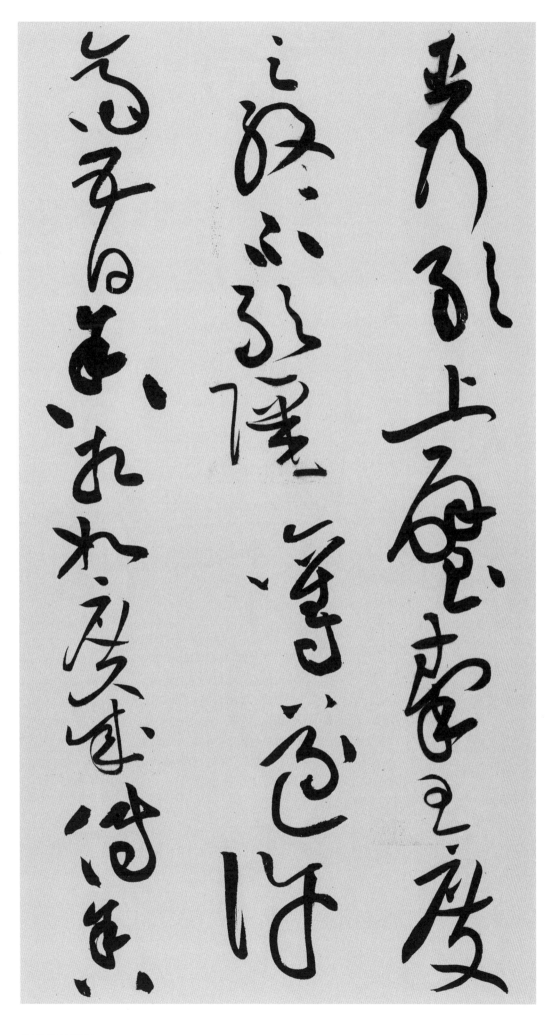

臣 신하 신
乃 이에 내
敢 감히 감
上 윗 상
璧 구슬 벽
秦 진나라 진
王 임금 왕
度 헤아릴 탁
之 갈 지
終 마칠 종
不 아니 불
敢 감히 감
彊 강할 강
奪 빼앗을 탈
遂 드디어 수
許 허락할 허
齋 재계할 재
五 다섯 오
日 날 일
舍 둘 사
相 서로 상
如 같을 여
廣 넓을 광
成 이룰 성
傳 전할 전
舍 둘 사

相	서로 상
如	같을 여
度	헤아릴 탁
秦	진나라 진
王	임금 왕
雖	비록 수
齋	재계할 재
決	결단 결
負	질 부
約	맺을 약
不	아니 불
償	배상 상
城	재 성
乃	이에 내
使	사신 사
其	그 기
從	따를 종
者	놈 자
衣	옷 의
褐	삼베 갈
懷	품을 회
其	그 기
璧	구슬 벽
從	쫓을 종

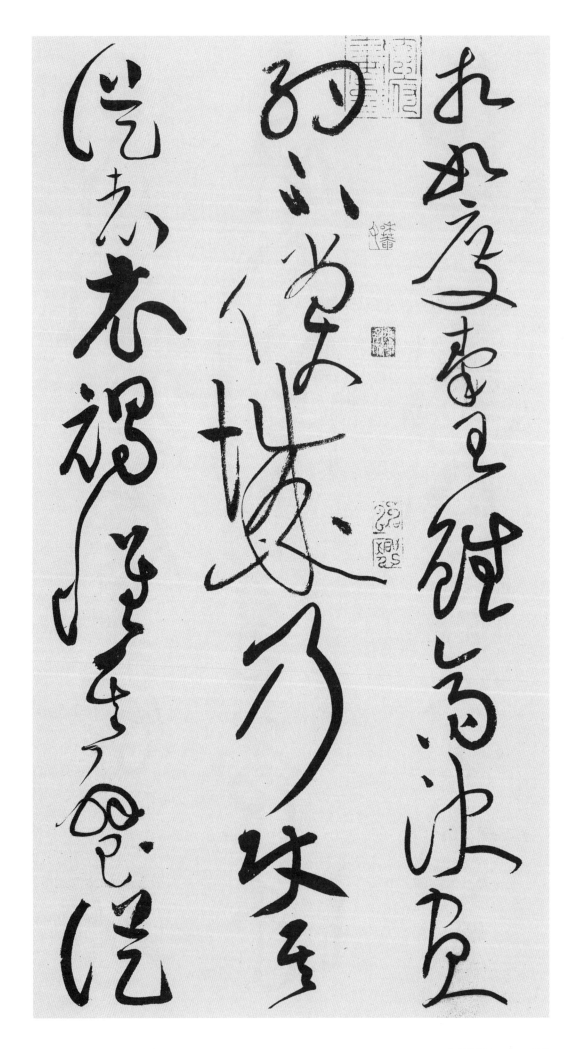

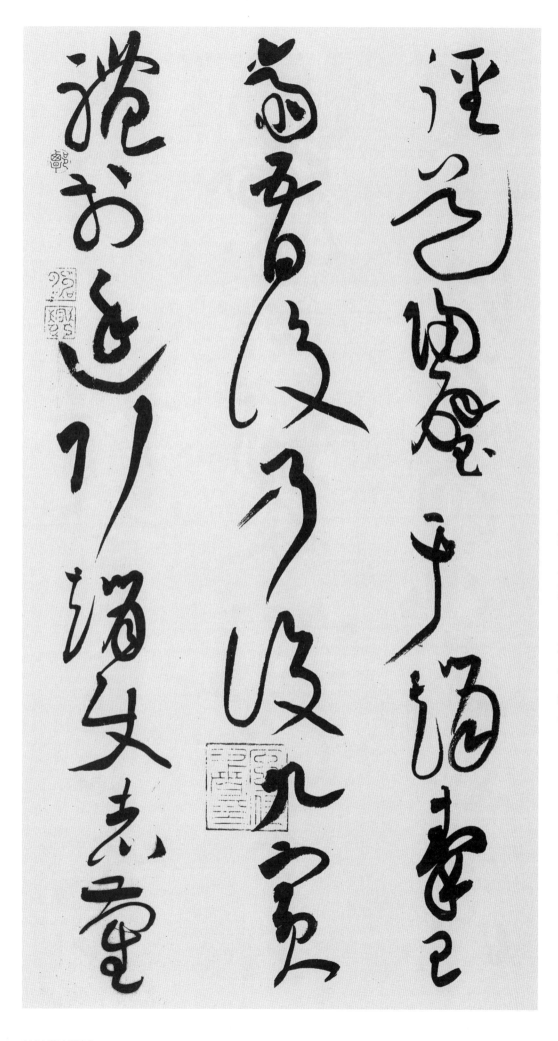

徑 길 경
道 길 도
歸 돌아갈 귀
璧 구슬 벽
于 어조사 우
趙 조나라 조
秦 진나라 진
王 임금 왕
齋 재계할 재
五 다섯 오
日 날 일
後 뒤 후
乃 이에 내
設 베풀 설
九 아홉 구
賓 객 빈
禮 예도 례
於 어조사 어
廷 조정 정
引 끌 인
趙 조나라 조
使 사신 사
者 놈 자
藺 골풀 린

相 서로 상
如 같을 여
『相 서로 상
如』 같을 여
※중복 표기됨
至 이를 지
謂 말할 위
秦 진나라 진
王 임금 왕
曰 가로 왈
秦 진나라 진
自 부터 자
繆 몹쓸시호 목
公 벼슬 공
以 써 이
來 올 래
廿 스물 입
餘 남을 여
君 임금 군
未 아닐 미
嘗 일찌기 상
有 있을 유
堅 굳을 견
明 밝을 명
約 맺을 약
束 묶을 속
者 놈 자
也 어조사 야
臣 신하 신
誠 정성 성

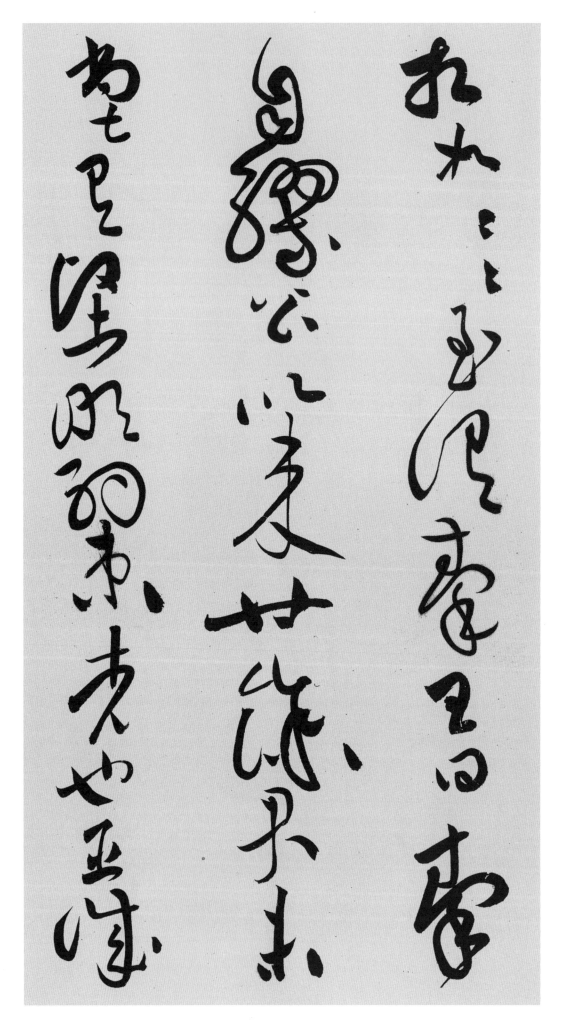

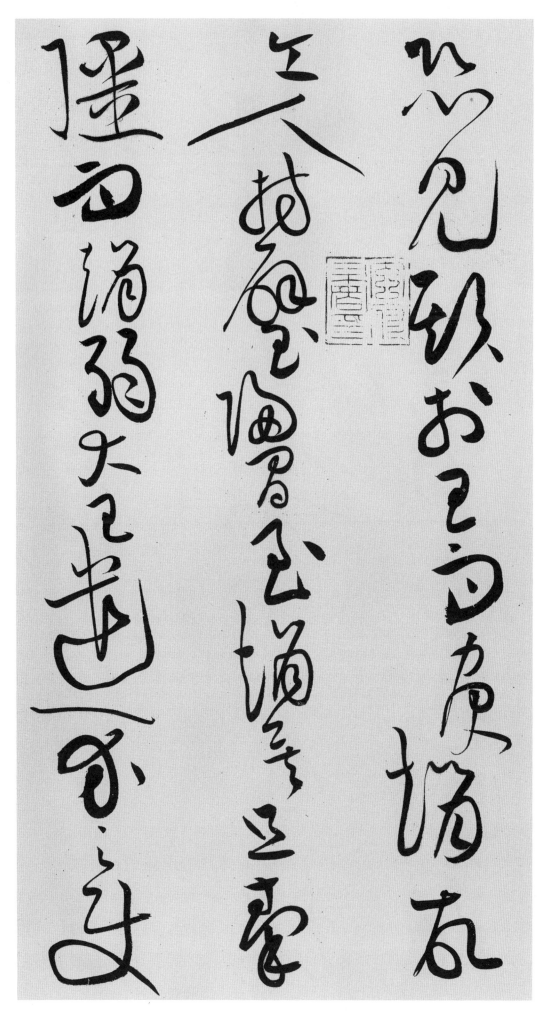

恐 두려울 공
見 볼 견
欺 속일 기
於 어조사 어
王 임금 왕
而 말이을 이
負 질 부
趙 조나라 조
故 연고 고
令 하여금 령
人 사람 인
持 가질 지
璧 구슬 벽
歸 돌아갈 귀
間 사이 간
至 이를 지
趙 조나라 조
矣 어조사 의
且 또 차
秦 진나라 진
彊 강할 강
而 말이을 이
趙 조나라 조
弱 약할 약
大 큰 대
王 임금 왕
遣 보낼 견
一 한 일
介 끼일 개
之 갈 지
使 사신 사

至	이를 지
趙	조나라 조
趙	조나라 조
立	설 립
奉	받들 봉
璧	구슬 벽
來	올 래
今	이제 금
以	써 이
秦	진나라 진
之	갈 지
彊	강할 강
而	말이을 이
先	먼저 선
割	나눌 할
十	열 십
五	다섯 오
都	도읍 도
與	줄 여
趙	조나라 조
趙	조나라 조
豈	어찌 기
敢	감히 감
留	남을 류
璧	구슬 벽
而	말이을 이
得	얻을 득
罪	벌 죄

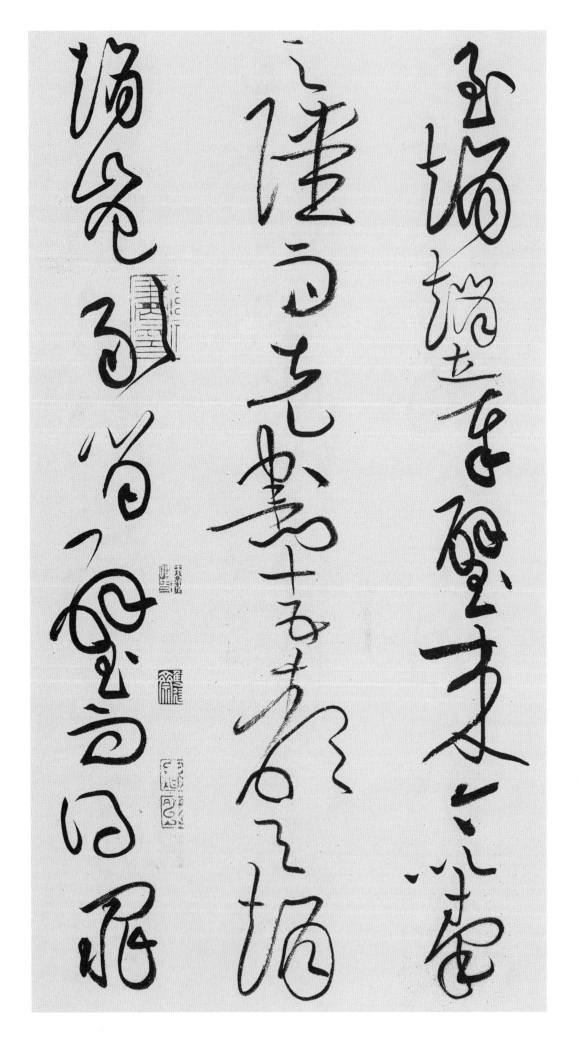

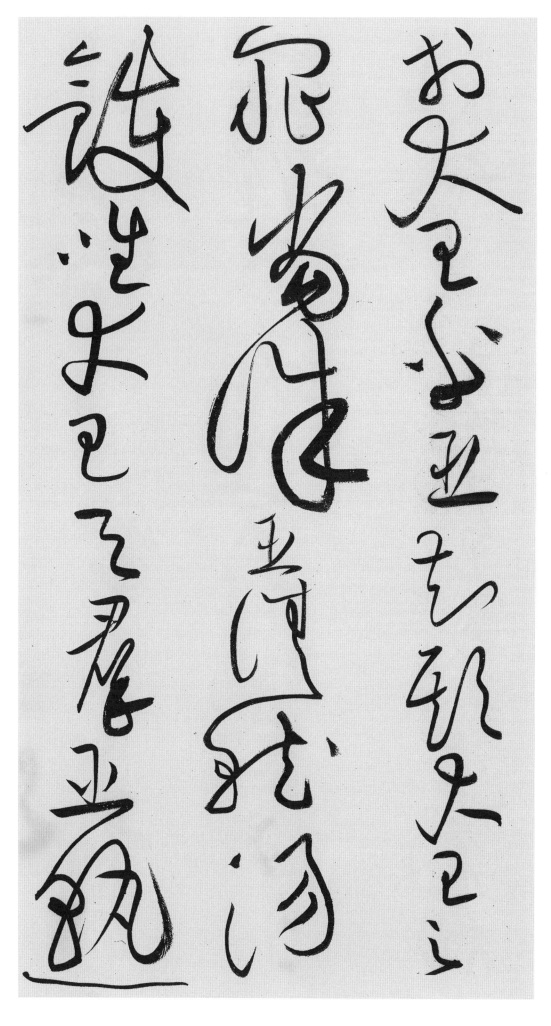

於 어조사 어
大 큰 대
王 임금 왕
乎 어조사 호
臣 신하 신
知 알 지
欺 속일 기
大 큰 대
王 임금 왕
之 갈 지
罪 벌 죄
當 마땅할 당
誅 벨 주
臣 신하 신
請 요청할 청
就 곧 취
湯 끓을 탕
鑊 가마 확
唯 오직 유
大 큰 대
王 임금 왕
與 더불 여
群 무리 군
臣 신하 신
熟 익을 숙

計 계획 계
議 논의할 의
之 갈 지
秦 진나라 진
王 임금 왕
與 더불 여
群 무리 군
臣 신하 신
相 서로 상
視 볼 시
而 말이을 이
嘻 탄식 희
左 왼 좌
右 오른 우
或 혹시 혹
欲 하고자할 욕
引 끌 인
相 서로 상
如 같을 여
去 갈 거
秦 진나라 진
王 임금 왕
因 인할 인
曰 가로 왈
今 이제 금
殺 죽일 살
相 서로 상

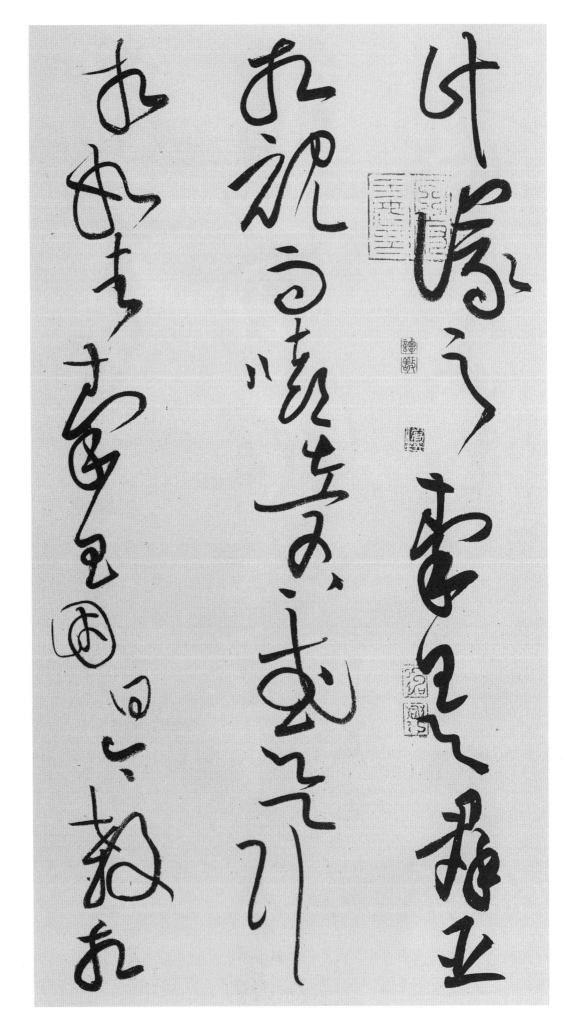

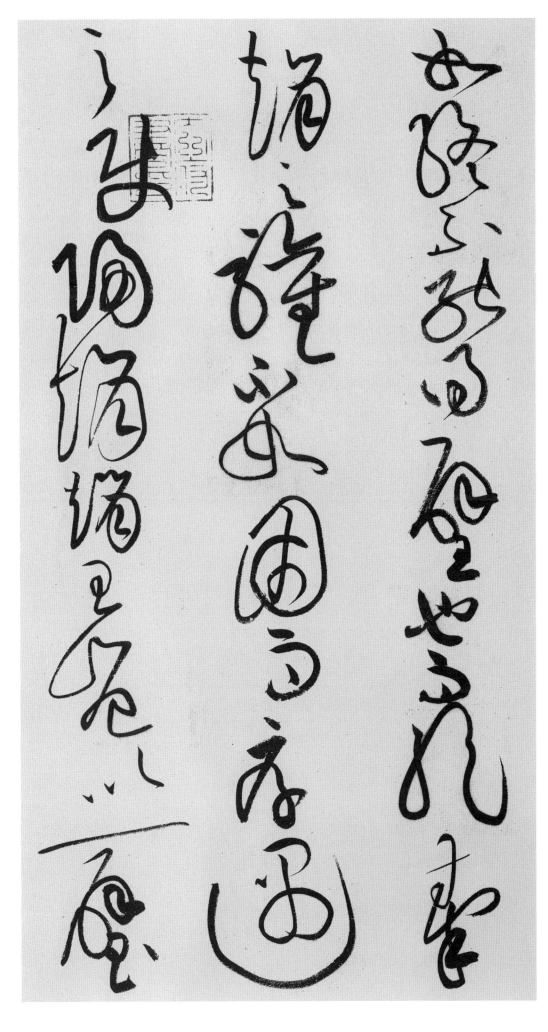

如 같을 여
終 마칠 종
不 아니 불
能 능할 능
得 얻을 득
璧 구슬 벽
也 어조사 야
而 말이을 이
絶 끊을 절
秦 진나라 진
趙 조나라 조
之 갈 지
驩 좋아할 환
※歡과도 통함
不 아니 불
如 같을 여
因 인할 인
而 말이을 이
厚 두터울 후
遇 대접할 우
之 갈 지
使 사신 사
歸 돌아갈 귀
趙 조나라 조
趙 조나라 조
王 임금 왕
豈 어찌 기
以 써 이
一 한 일
璧 구슬 벽

之 갈 지
故 연고 고
欺 속일 기
秦 진나라 진
邪 어조사 야
卒 마칠 졸
廷 조정 정
見 볼 견
相 서로 상
如 같을 여
畢 마칠 필
禮 예도 례
而 말이을 이
歸 돌아갈 귀
之 갈 지
相 서로 상
如 같을 여
旣 이미 기
歸 돌아갈 귀
趙 조나라 조
王 임금 왕
以 써 이
爲 하 위
賢 어질 현
大 큰 대
夫 사내 부

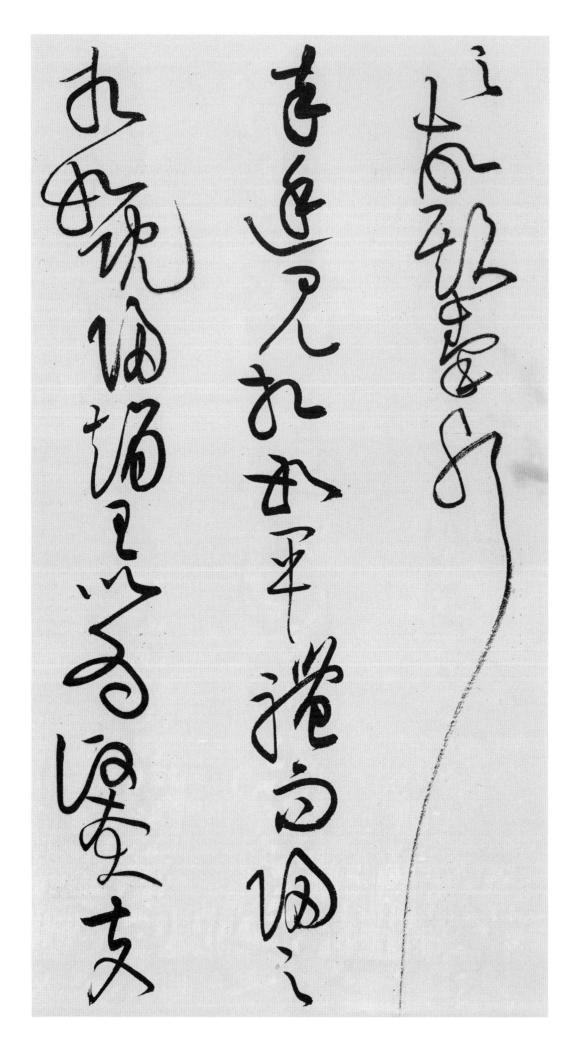

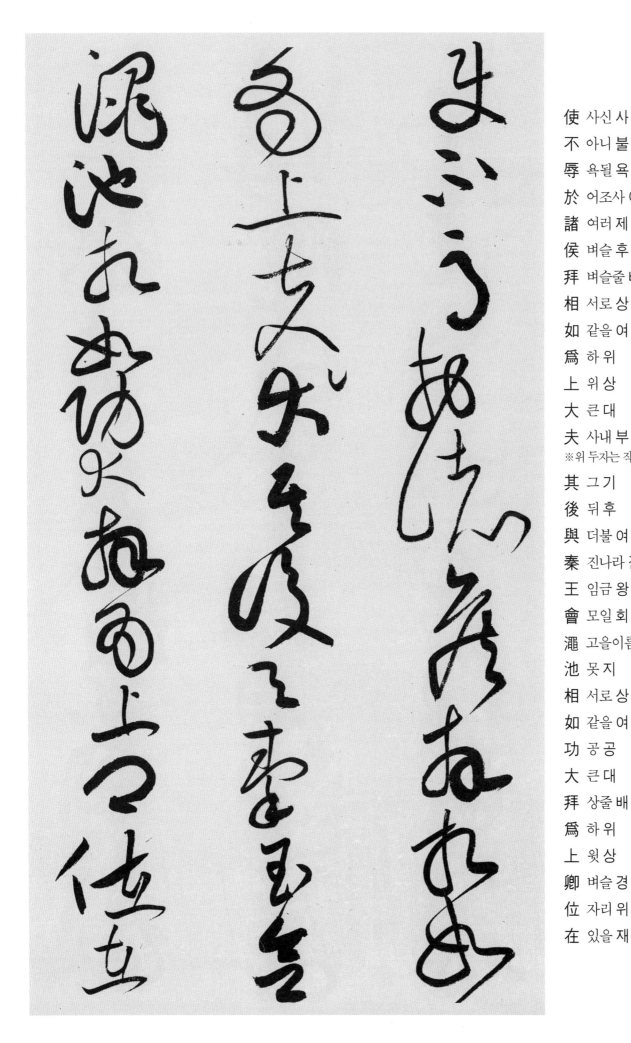

使 사신 사
不 아니 불
辱 욕될 욕
於 어조사 어
諸 여러 제
侯 벼슬 후
拜 벼슬줄 배
相 서로 상
如 같을 여
爲 하 위
上 위 상
大 큰 대
夫 사내 부
※위 두자는 작가가 거꾸로 씀
其 그 기
後 뒤 후
與 더불 여
秦 진나라 진
王 임금 왕
會 모일 회
澠 고을이름 면
池 못 지
相 서로 상
如 같을 여
功 공 공
大 큰 대
拜 상줄 배
爲 하 위
上 윗 상
卿 벼슬 경
位 자리 위
在 있을 재

廉 청렴 렴
頗 자못 파
之 갈 지
右 오른 우
廉 청렴 렴
頗 자못 파
曰 가로 왈
我 나 아
有 있을 유
攻 칠 공
城 재 성
野 들 야
戰 싸움 전
之 갈 지
大 큰 대
功 공 공
而 말이을 이
藺 골풀 린
相 서로 상
如 같을 여
徒 다만 도
以 써 이
口 입 구
舌 혀 설
爲 하 위
勞 일할 로
位 자리 위
居 거할 거
我 나 아

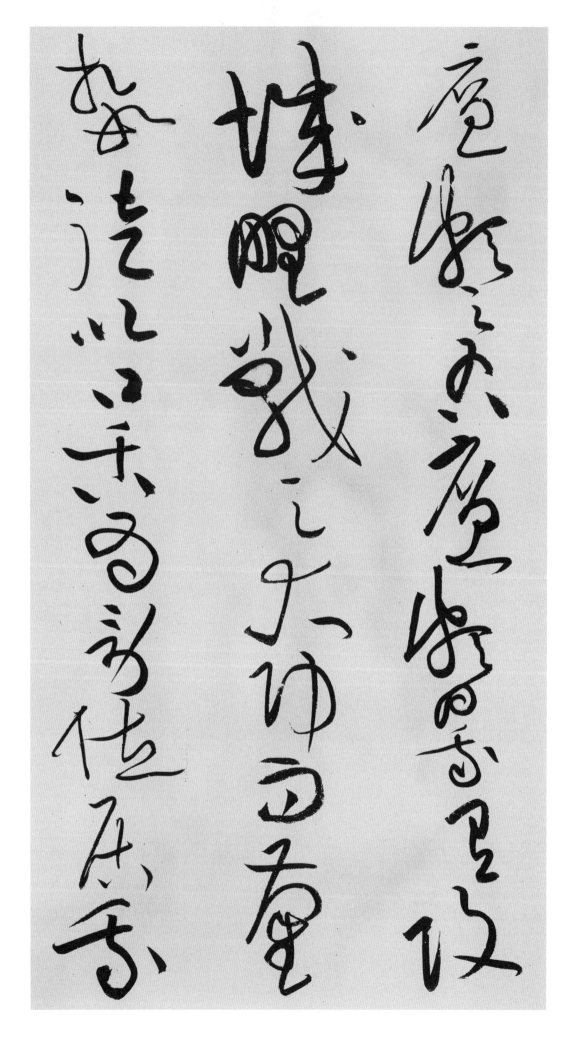

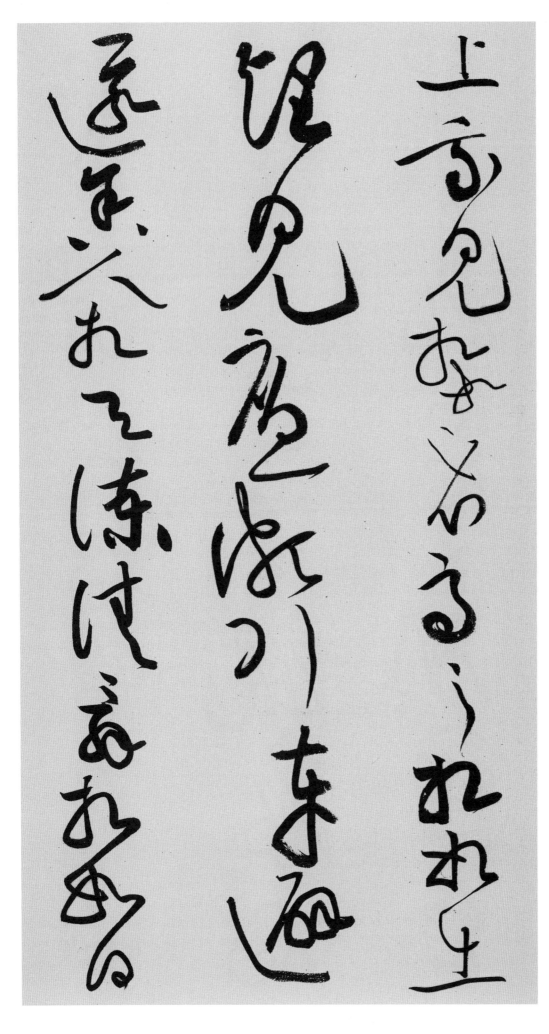

上 위상
我 나아
見 볼견
相 서로상
如 같을여
必 반드시필
辱 욕될욕
之 갈지
相 서로상
如 같을여
出 날출
望 바랄망
見 볼견
廉 청렴렴
頗 자못파
引 끌인
車 수레거
避 피할피
匿 숨을닉
舍 부릴사
人 사람인
相 서로상
與 줄여
諫 간할간
請 청할청
辭 말씀사
相 서로상
如 같을여
曰 가로왈

相 서로 상
如 같을 여
雖 비록 수
駑 둔할 노
獨 홀로 독
畏 두려울 외
廉 청렴 렴
將 장수 장
軍 군사 군
哉 어조사 재
公 벼슬 공
之 갈 지
視 볼 시
廉 청렴 렴
將 장수 장
軍 군사 군
孰 누구 숙
與 더불 여
秦 진나라 진
王 임금 왕
顧 돌아볼 고
彊 강할 강
秦 진나라 진

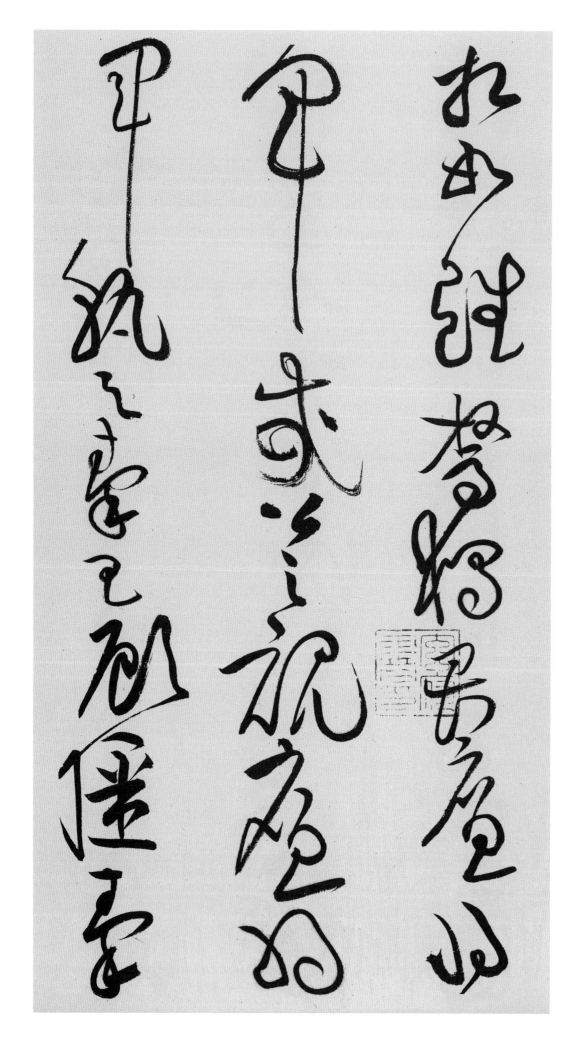

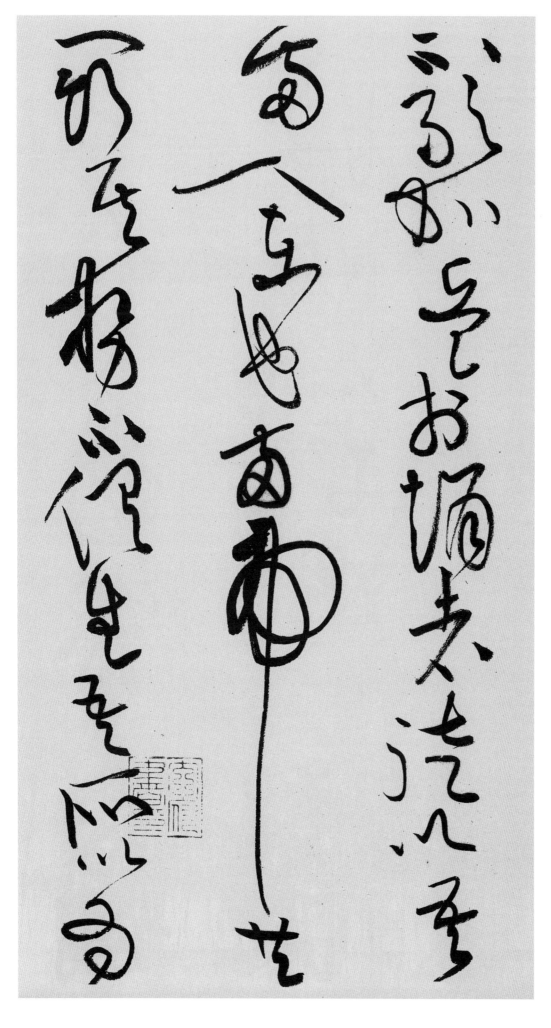

不 아니 불
敢 감히 감
加 더할 가
兵 병사 병
於 어조사 어
趙 조나라 조
者 놈 자
徒 다만 도
以 써 이
吾 나 오
兩 둘 량
人 사람 인
在 있을 재
也 어조사 야
兩 둘 량
虎 범 호
共 함께 공
鬪 싸울 투
其 그 기
勢 형세 세
不 아니 불
俱 갖출 구
生 날 생
吾 나 오
所 바 소
以 써 이
爲 하 위

此 이 차
者 놈 자
先 먼저 선
國 나라 국
家 집 가
之 갈 지
急 급할 급
而 말이을 이
後 뒤 후
私 개인 사
讎 원수 수
也 어조사 야

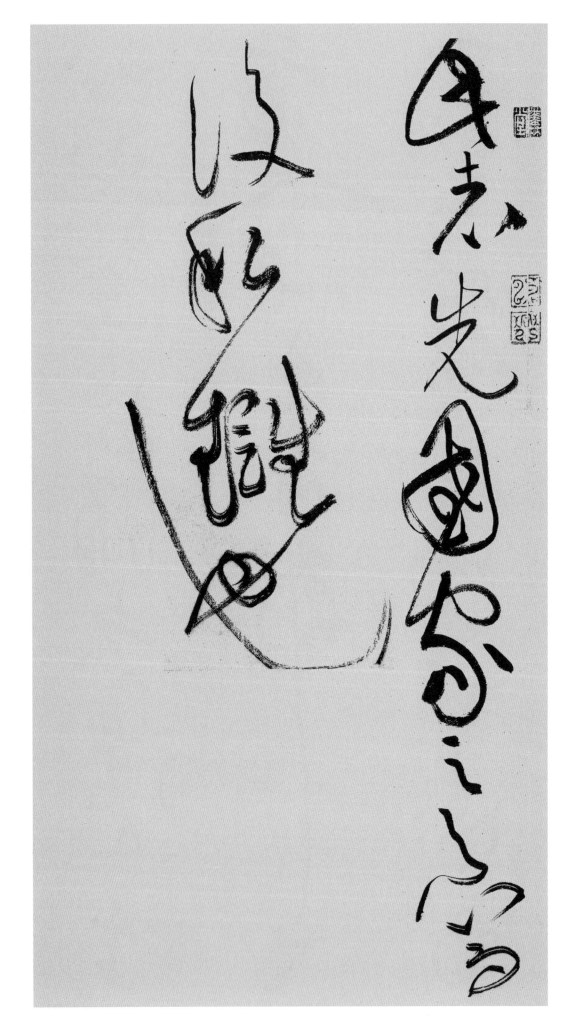

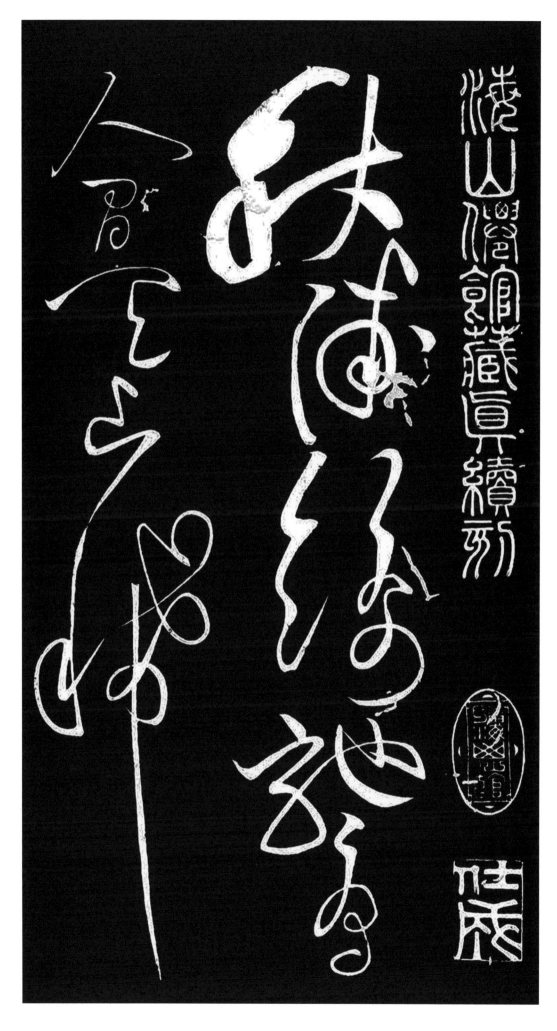

8. 李白詩 《秋浦歌 十五 首》

其一

秋	가을 추
浦	물가 포
錦	비단 금
駝	타조 타
鳥	새 조
人	사람 인
間	사이 간
天	하늘 천
上	위 상
稀	드물 희

山 뫼 산
雞 닭 계
羞 부끄러울 수
淥 발칠 록
水 물 수
不 아니 불
敢 감히 감
照 비칠 조
毛 털 모
衣 옷 의

其二
秋 가을 추
浦 물가 포
多 많을 다
白 흰 백
猿 원숭이 원
超 넘을 초
騰 오를 등
若 같을 약
飛 날 비

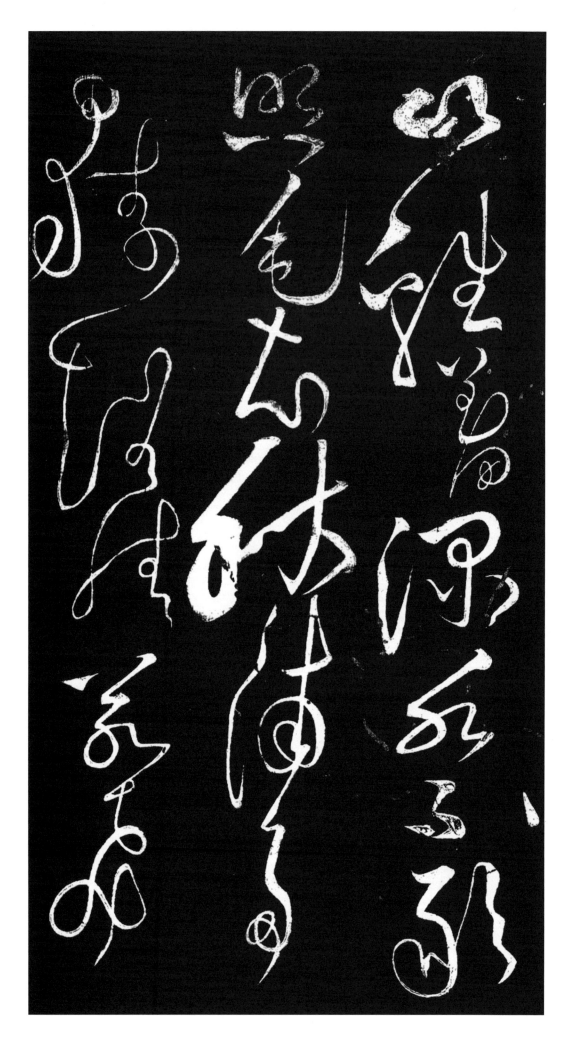

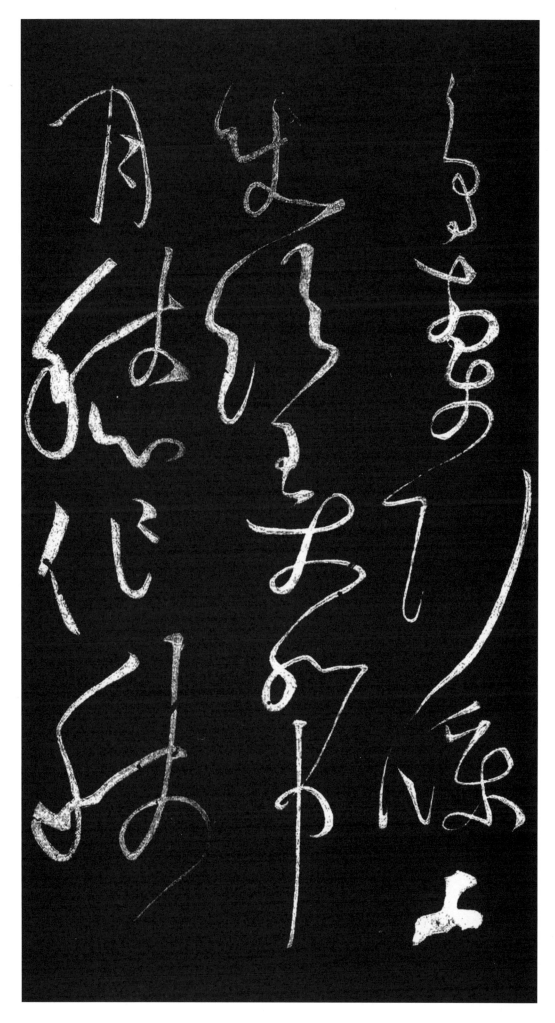

鳥 새 조
※원문은 雪로 되어있음
牽 이끌 견
引 끌 인
條 가지 조
上 윗 상
兒 아이 아
飮 마실 음
弄 희롱할 롱
水 물 수
中 가운데 중
月 달 월

其三

愁 근심 수
作 지을 작
秋 가을 추

浦 물가 포
曲 굽을 곡
※원문 客으로 되어 있음
强 강할 강
看 볼 간
秋 가을 추
浦 물가 포
花 꽃 화
山 뫼 산
川 시내 천
如 같을 여
剡 땅이름 섬
縣 고을 현

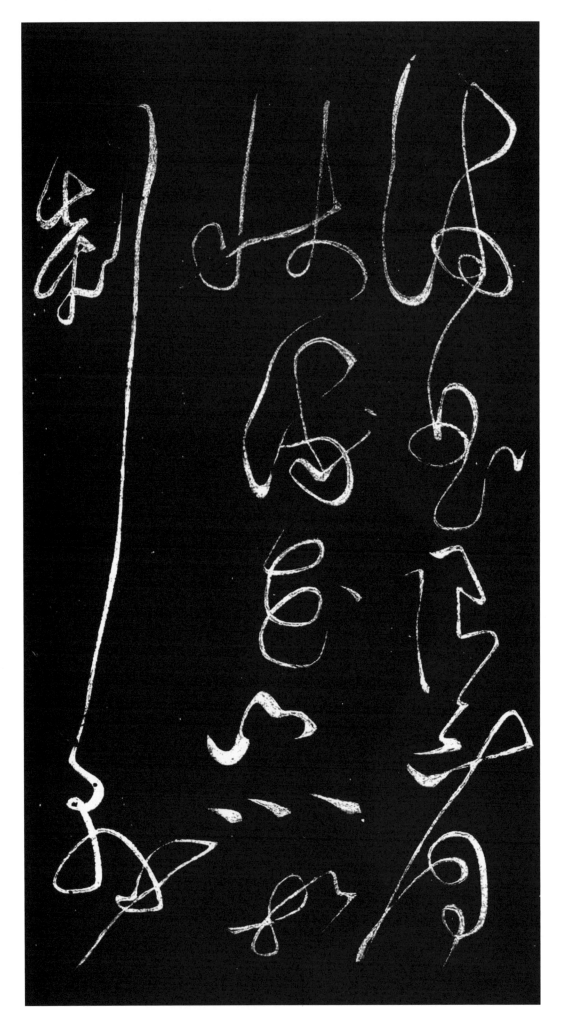

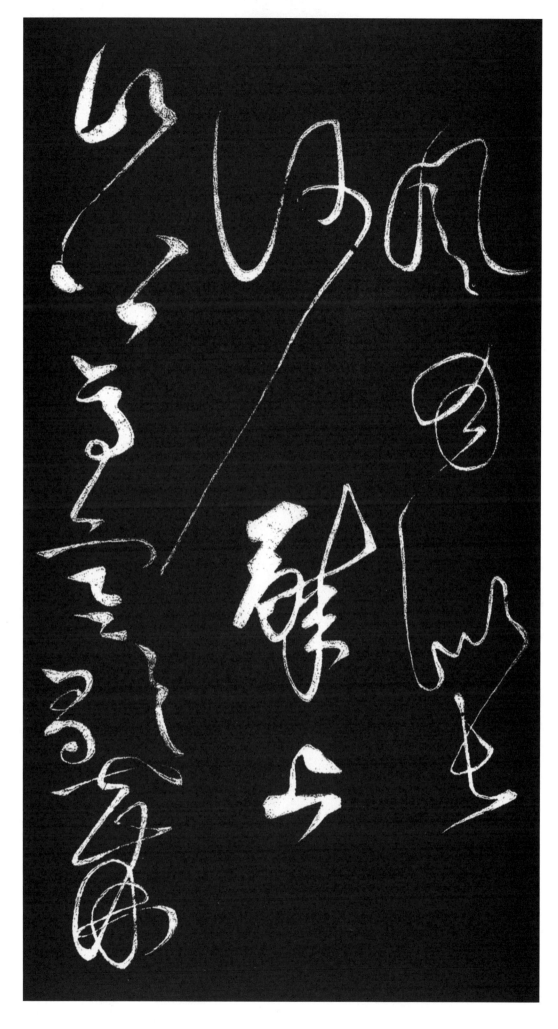

風 바람 풍
日 날 일
似 같을 사
長 길 장
沙 모래 사

其四
醉 취할 취
上 오를 상
山 뫼 산
公 벼슬 공
馬 말 마
寒 찰 한
歌 노래 가
甯 차라리 영

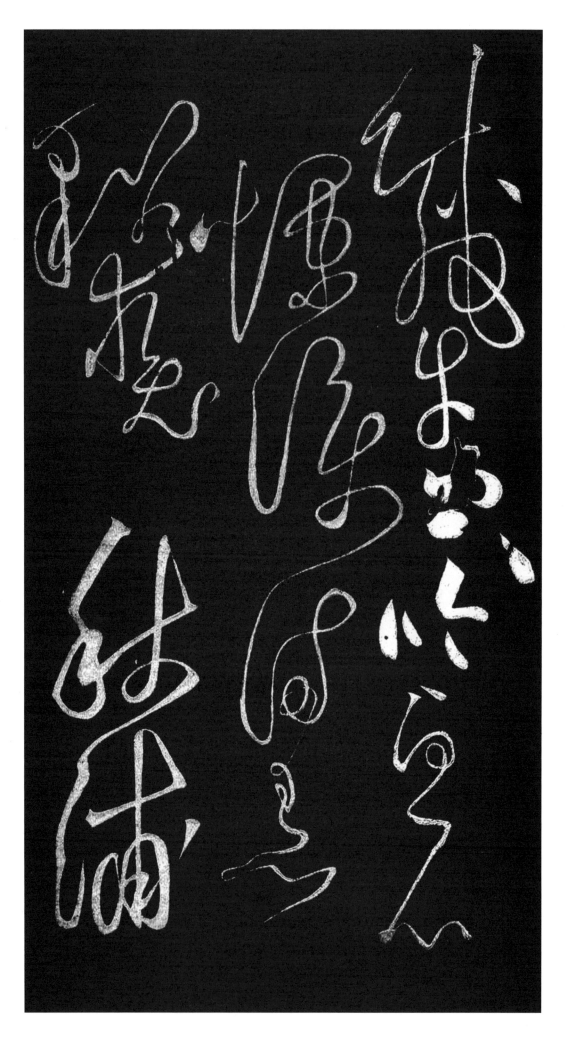

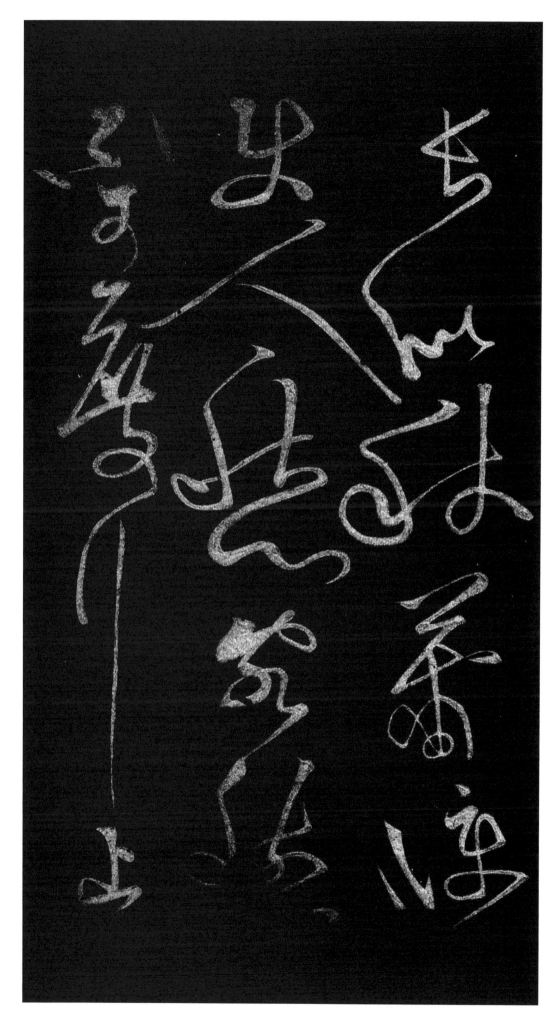

長 길 장
似 같을 사
秋 가을 추
蕭 쓸쓸할 소
條 가지 조
使 하여금 사
人 사람 인
愁 근심 수
客 손 객
愁 근심 수
不 아니 불
可 가할 가
度 헤아릴 탁
行 다닐 행
上 오를 상

東 동녘 동
大 큰 대
樓 다락 루
正 바를 정
西 서녘 서
望 바랄 망
長 길 장
安 편안할 안
下 아래 하
見 볼 견
江 강 강
水 물 수
流 흐를 류
寄 부칠 기
言 말씀 언
向 향할 향
江 강 강
水 물 수
汝 너 여

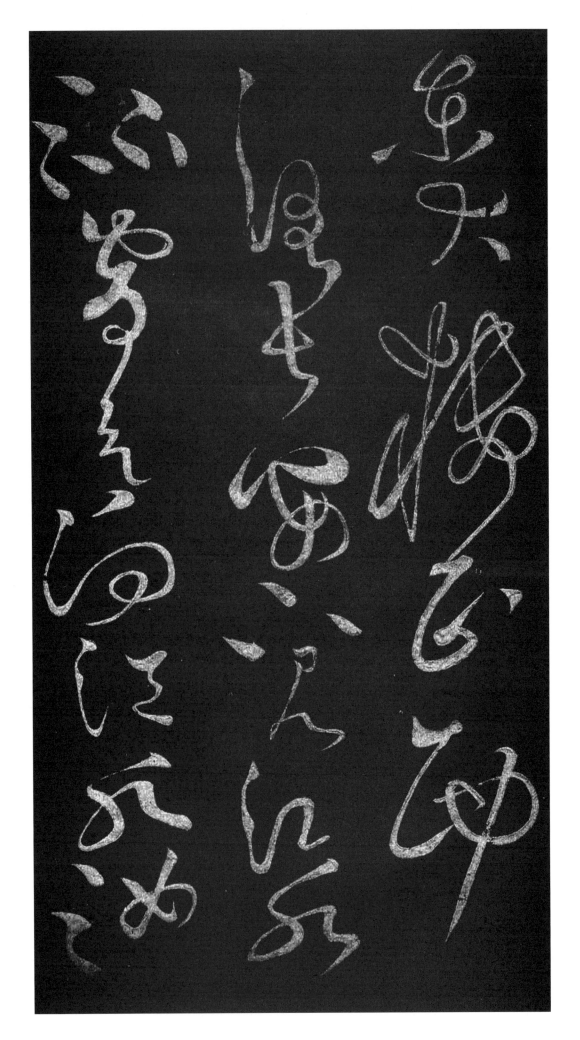

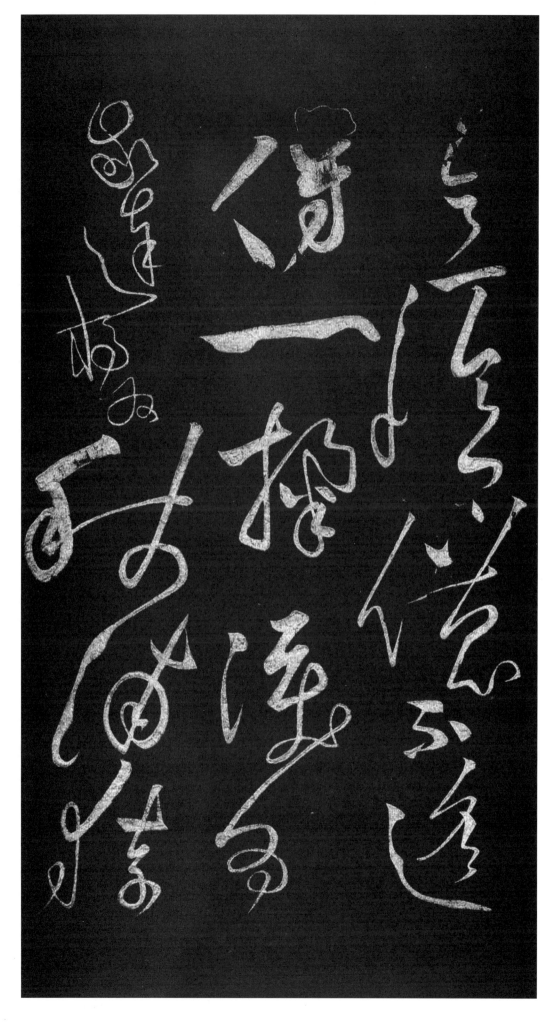

意 뜻 의
憶 기억할 억
儂 나 농
不 아니 불
遙 노닐 요
傳 전할 전
一 한 일
掬 움킬 국
淚 흐를 루
爲 하 위
我 나 아
達 이를 달
揚 드날릴 양
※작가 楊으로 씀
州 고을 주

其六

秋 가을 추
浦 물가 포
猿 원숭이 원

夜 밤 야
愁 근심 수
黃 누를 황
山 뫼 산
堪 견딜 감
白 흰 백
頭 머리 두
淸 맑을 청
※작가 靑으로 씀
溪 시내 계
非 아닐 비
隴 언덕 롱
水 물 수
飜 뒤집을 번
※水 오기임
作 지을 작
斷 끊을 단
腸 창자 장
流 흐를 류

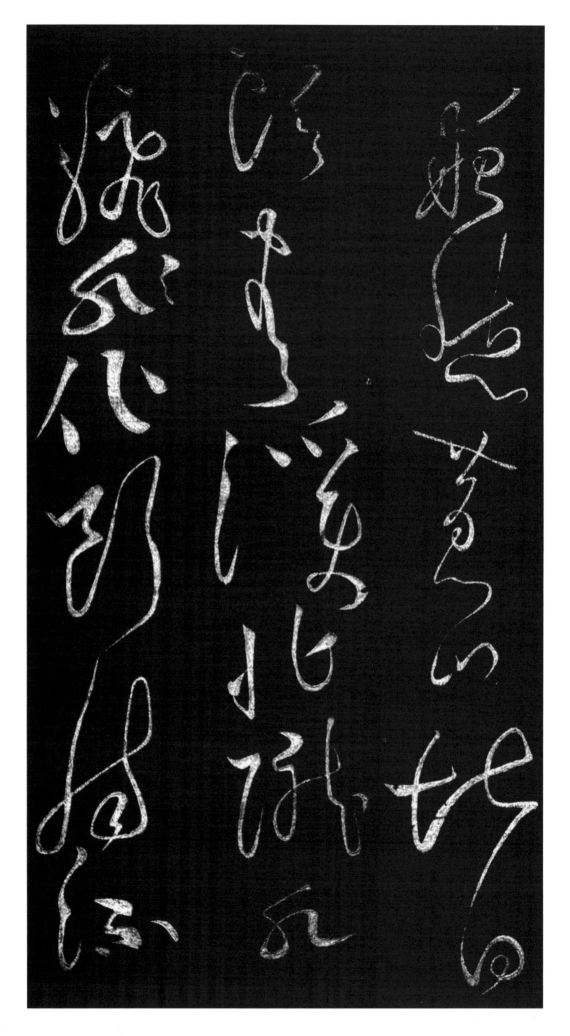

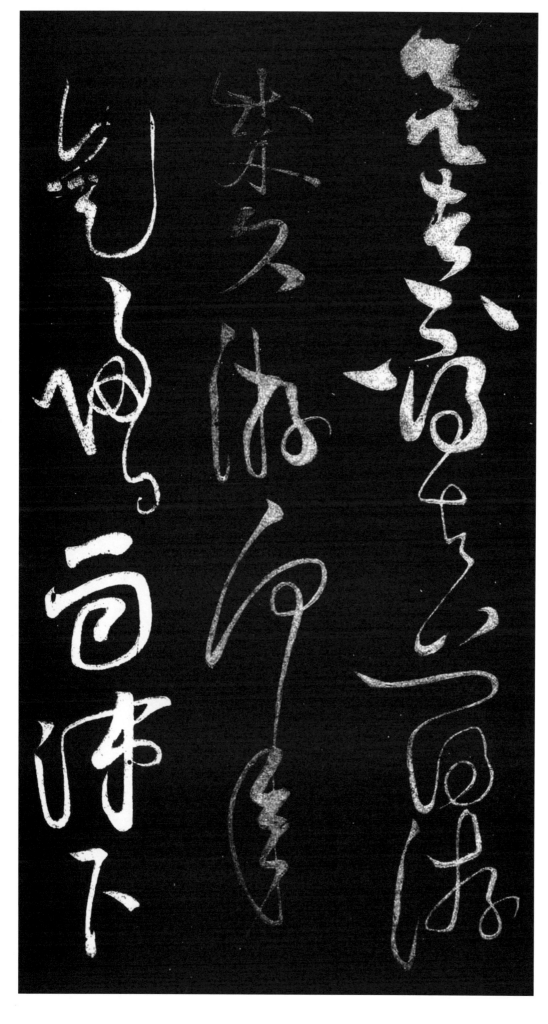

欲 하고자할 욕
去 갈 거
不 아닐 부
得 얻을 득
去 갈 거
薄 엷을 박
游 놀 유
成 이룰 성
久 옛 구
游 놀 유
何 어찌 하
年 해 년
是 이 시
歸 돌아갈 귀
日 날 일
雨 비 우
沛 비쏟아질 패
下 내릴 하

孤 외로울 고
舟 배 주

其七
秋 가을 추
浦 물가 포
千 일천 천
重 무거울 중
嶺 재 령
水 물 수
車 수레 거
嶺 재 령
最 가장 최
奇 기이할 기
天 하늘 천
傾 기울 경
欲 하고자할 욕
墮 떨어질 타

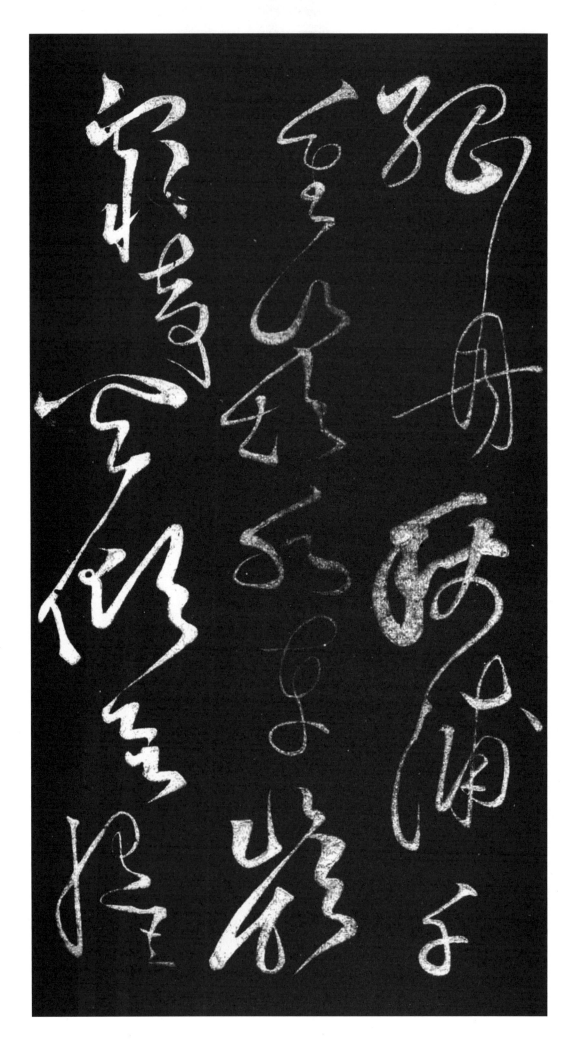

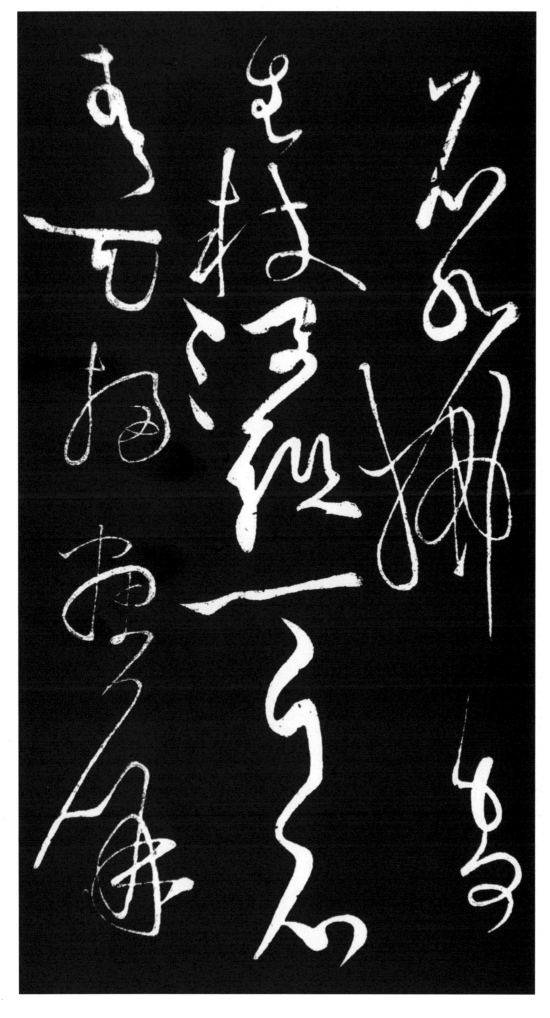

石 돌 석
水 물 수
拂 떨칠 불
寄 부칠 기
生 날 생
枝 가지 지

其八

江 강 강
祖 할아버지 조
一 한 일
片 조각 편
石 돌 석
靑 푸를 청
天 하늘 천
掃 쓸 소
畵 그림 화
屛 병풍 병

題 지을 제
詩 글 시
留 머무를 류
萬 일만 만
古 옛 고
綠 푸를 록
字 글자 자
錦 비단 금
苔 이끼 태
生 날 생

其九

千 일천 천
千 일천 천
石 돌 석
楠 녹나무 남
樹 나무 수
萬 일만 만
萬 일만 만
女 계집 녀
貞 곧을 정

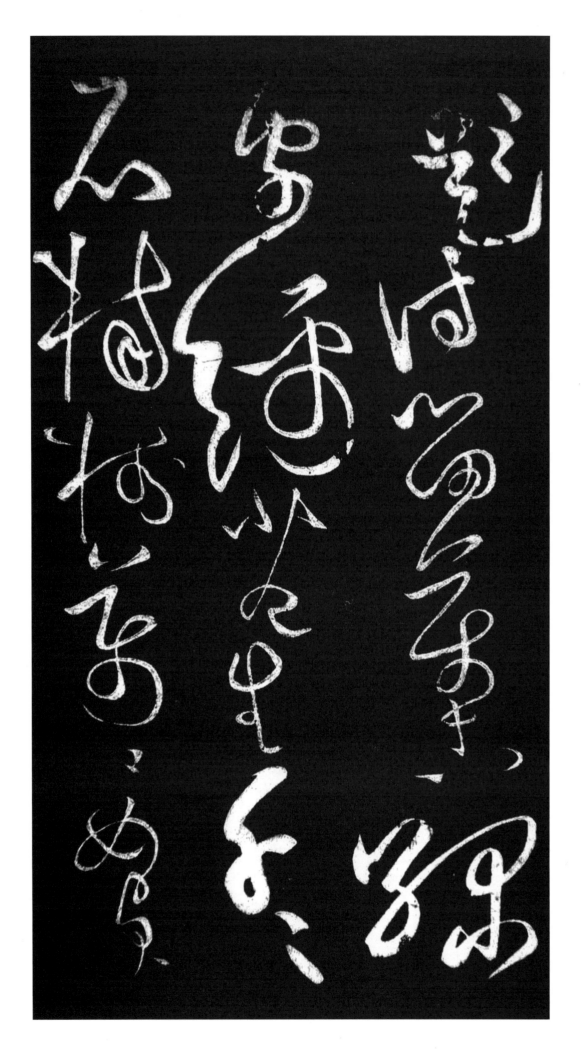

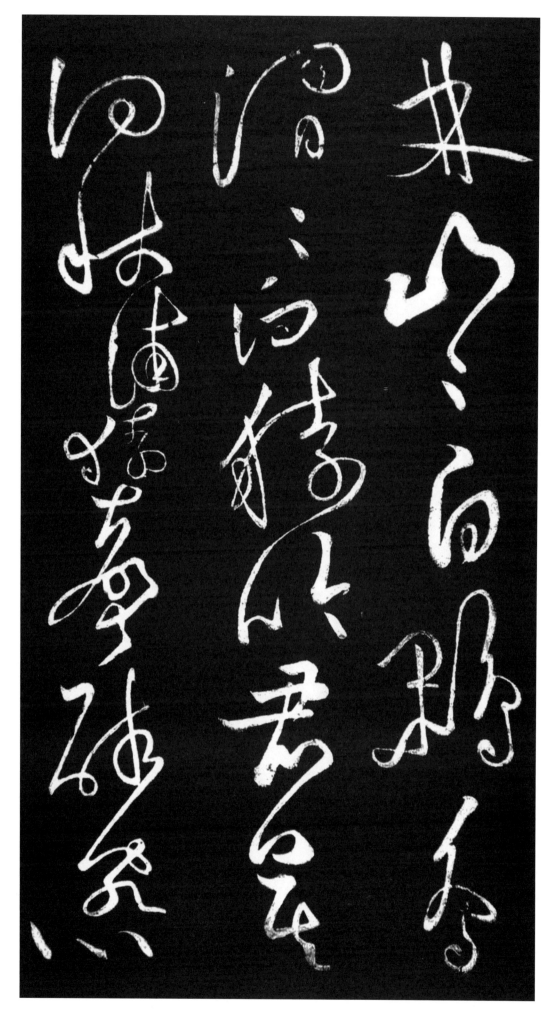

林 수풀 림
山 뫼 산
山 뫼 산
白 흰 백
鷳 백한 한
鳥 새 조
澗 산골물 간
澗 산골물 간
白 흰 백
猿 원숭이 원
吟 읊을 음
君 임금 군
莫 말 막
向 향할 향
秋 가을 추
浦 물가 포
猿 원숭이 원
聲 소리 성
醉 취할 취
客 손 객
心 마음 심

其十

邏 순라 라
人 사람 인
橫 지날 횡
鳥 새 조
道 길 도
江 강 강
祖 할아버지 조
出 날 출
魚 고기 어
梁 들보 량
水 물 수
急 급할 급
客 손 객
舟 배 주
疾 빠를 질
山 뫼 산
花 꽃 화
拂 떨칠 불
面 낯 면
香 향기 향

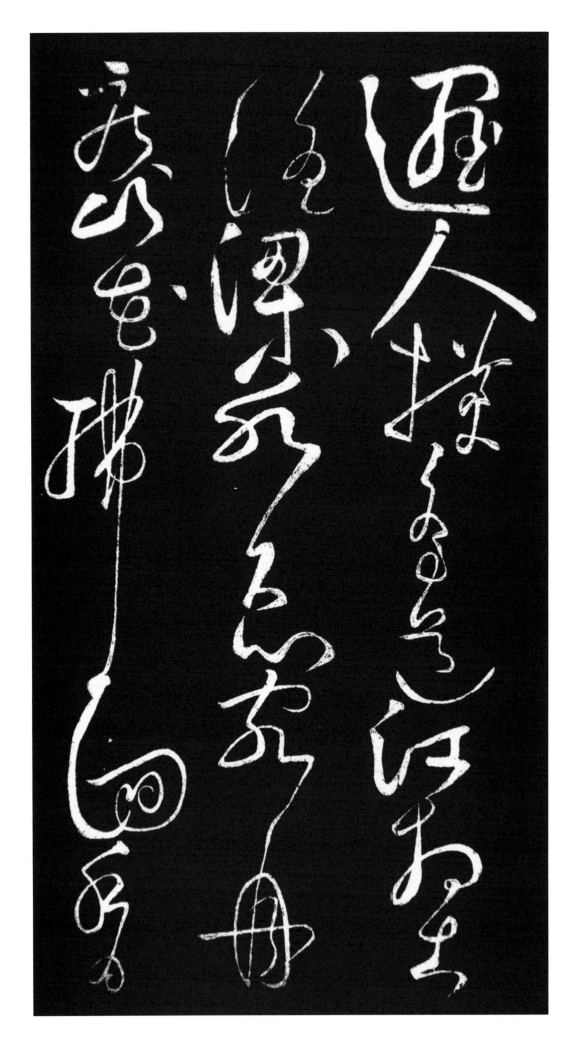

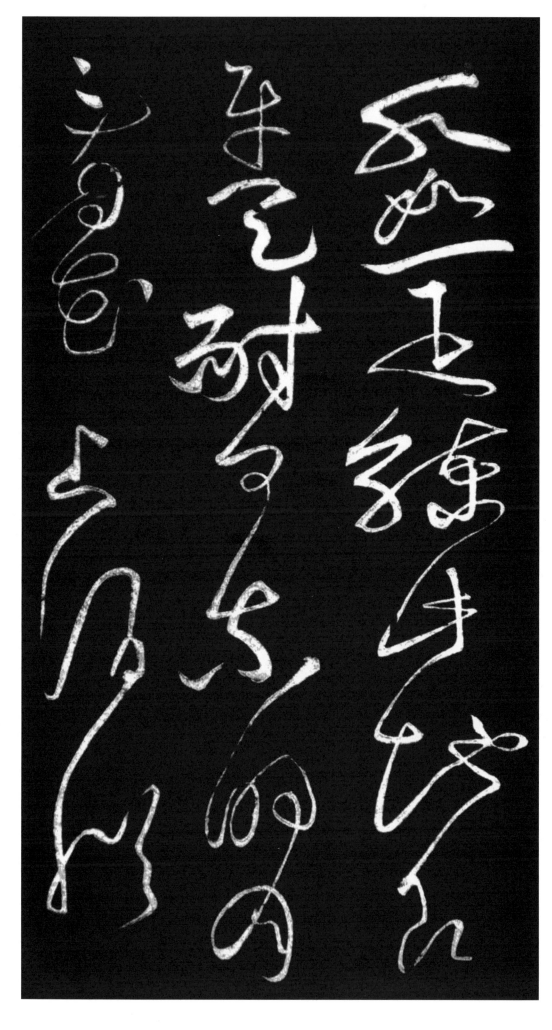

其十一

水 물수
如 같을여
一 한일
疋 짝필
練 비단련
此 이차
地 땅지
卽 곧즉
平 고를평
天 하늘천
耐 견딜내
可 가할가
乘 탈승
明 밝을명
月 달월
看 볼간
花 꽃화
上 오를상
酒 술주
船 배선

其十二
爐 화로 로
煙 연기 연
照 비칠 조
天 하늘 천
地 땅 지
紅 붉을 홍
星 별 성
亂 어지러울 란
紫 자주 자
煙 연기 연
赧 얼굴붉을 난
郎 사내 랑
明 밝을 명
月 달 월
夜 밤 야
歌 노래 가

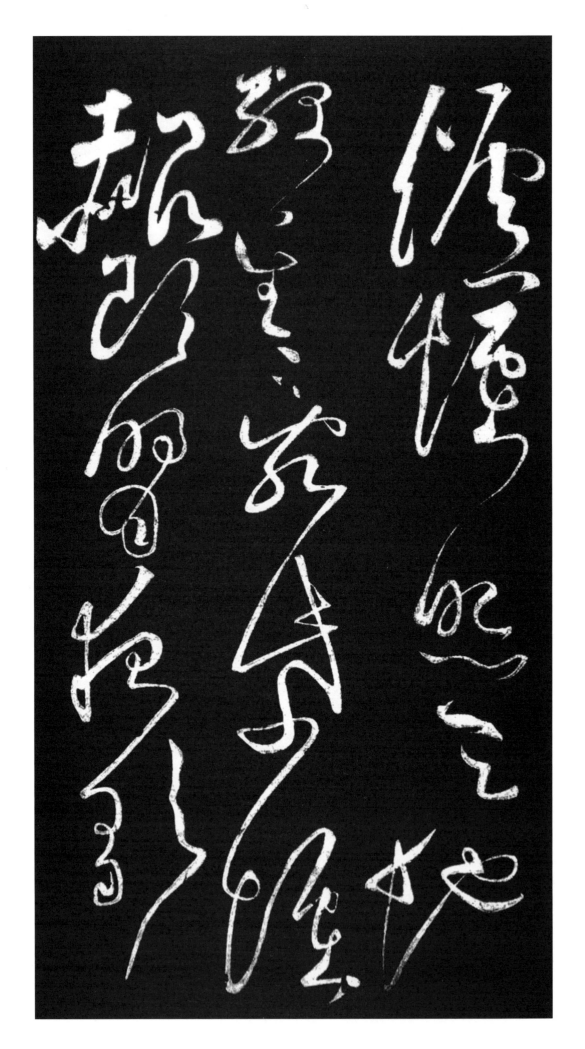

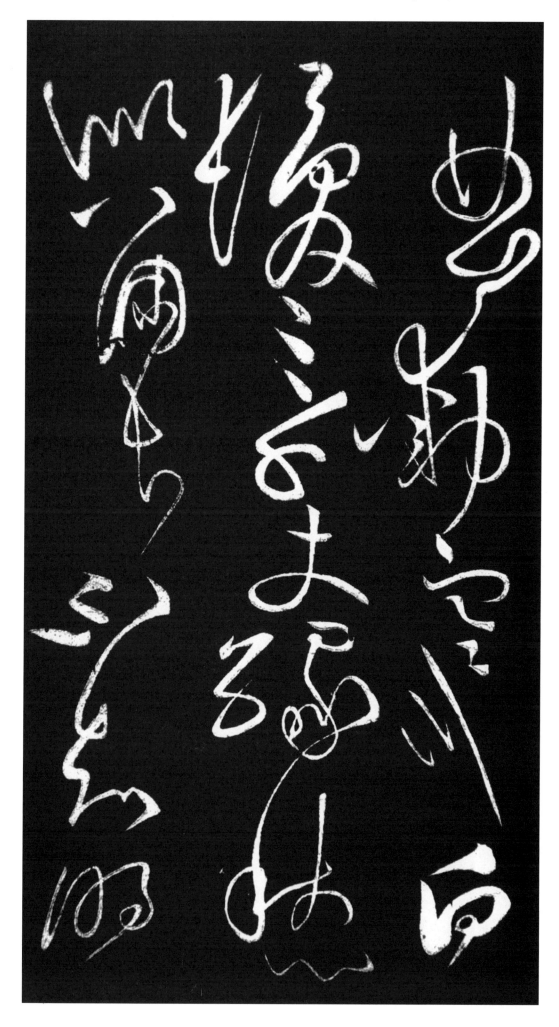

曲 굽을 곡
動 움직일 동
寒 찰 한
川 내 천

其十三

白 흰 백
髮 터럭 발
三 석 삼
千 일천 천
丈 길이 장
緣 인연 연
愁 근심 수
似 같을 사
箇 낱 개
長 길 장
不 아닐 부
知 알 지
明 밝을 명

鏡 거울 경
裏 속 리
何 어느 하
處 곳 처
得 얻을 득
秋 가을 추
霜 서리 상

其十四
秋 가을 추
浦 물가 포
田 밭 전
舍 집 사
翁 늙은이 옹
採 캘 채
魚 고기 어
水 물 수
中 가운데 중

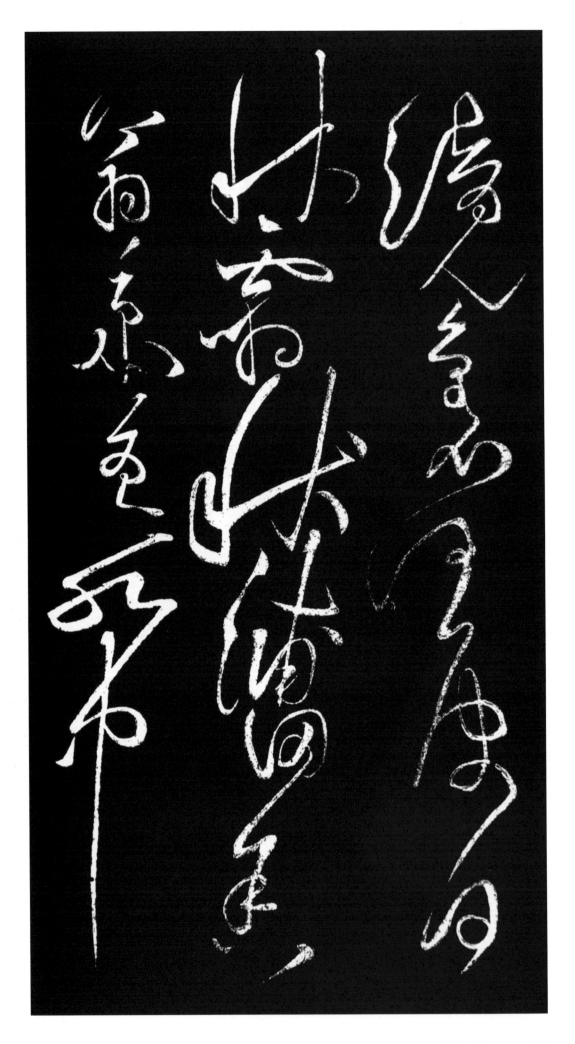

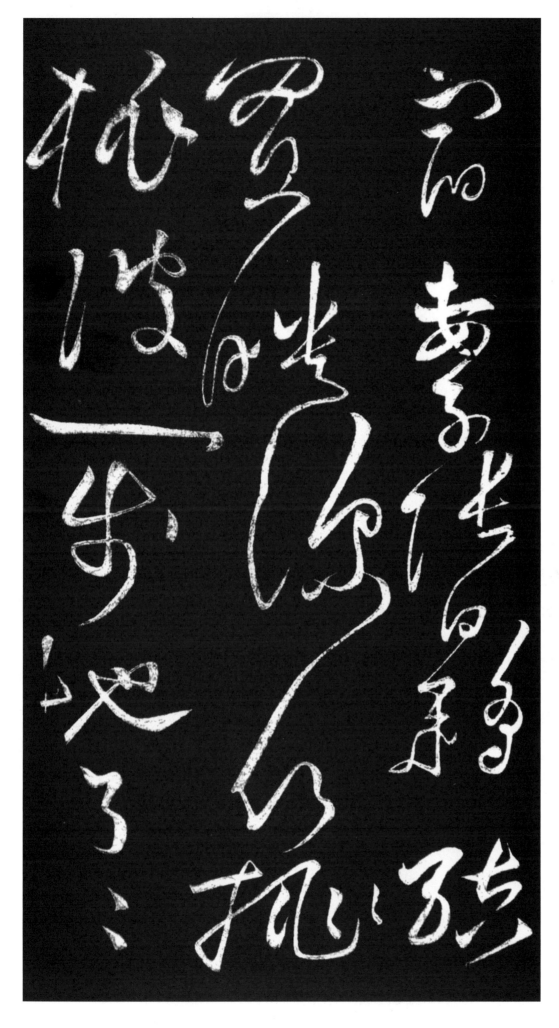

宿 묵을 숙
妻 아내 처
子 아들 자
張 펼 장
白 흰 백
鷳 접동새 한
結 맺을 결
置 둘 치
映 비출 영
深 깊을 심
竹 대 죽

其十五

挑
※잘못 오기 표시함

桃 복숭아 도
陂 방죽 피
一 한 일
步 걸음 보
地 땅 지
了 밝을 료
了 밝을 료

語 말씀 어
聲 소리 성
聞 들을 문
闇 숨을 암
※闕로 씀
與 더불 여
山 뫼 산
僧 중 승
別 이별할 별
低 숙일 저
頭 머리 두
禮 예도 례
白 흰 백
雲 구름 운

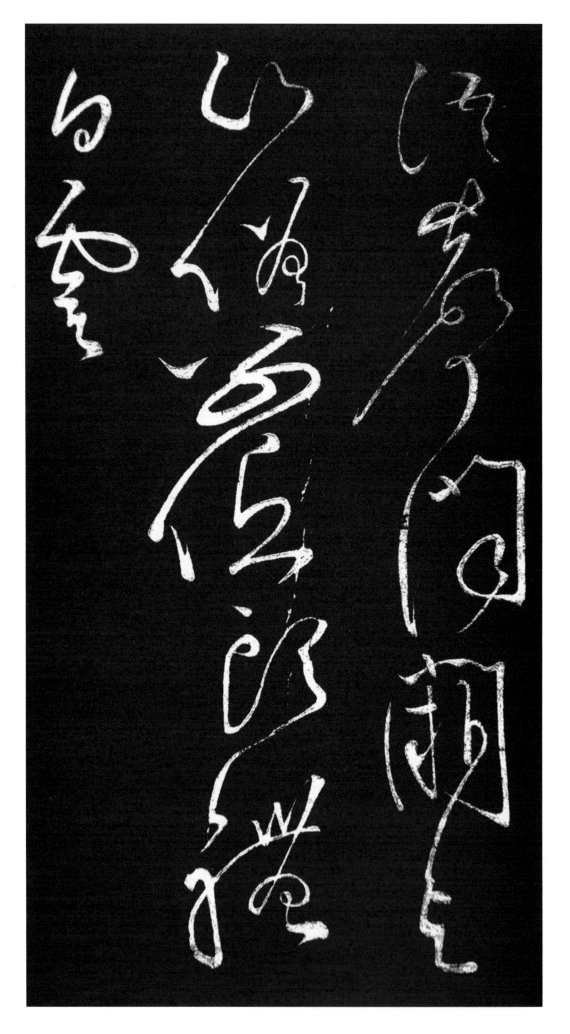

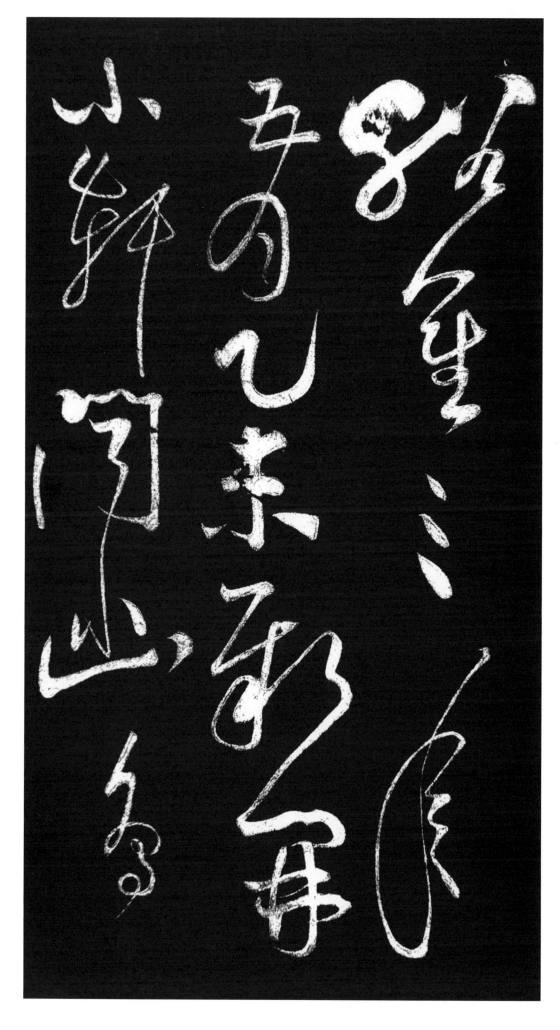

※여기서부터는
 題跋부분임

紹 이을 소
聖 성인 성
三 석 삼
年 해 년
五 다섯 오
月 달 월
乙 새 을
未 아닐 미
新 새 신
開 열 개
小 작을 소
軒 집 헌
聞 들을 문
幽 그윽할 유
鳥 새 조

相 서로 상
語 말씀 어
殊 다를 수
樂 소리 악
戲 희롱할 희
作 지을 작
草 풀 초
遂 드디어 수
書 글 서
徹 통할 철
李 오얏 리
白 흰 백
秋 가을 추
浦 물가 포
歌 노래 가
十 열 십
五 다섯 오

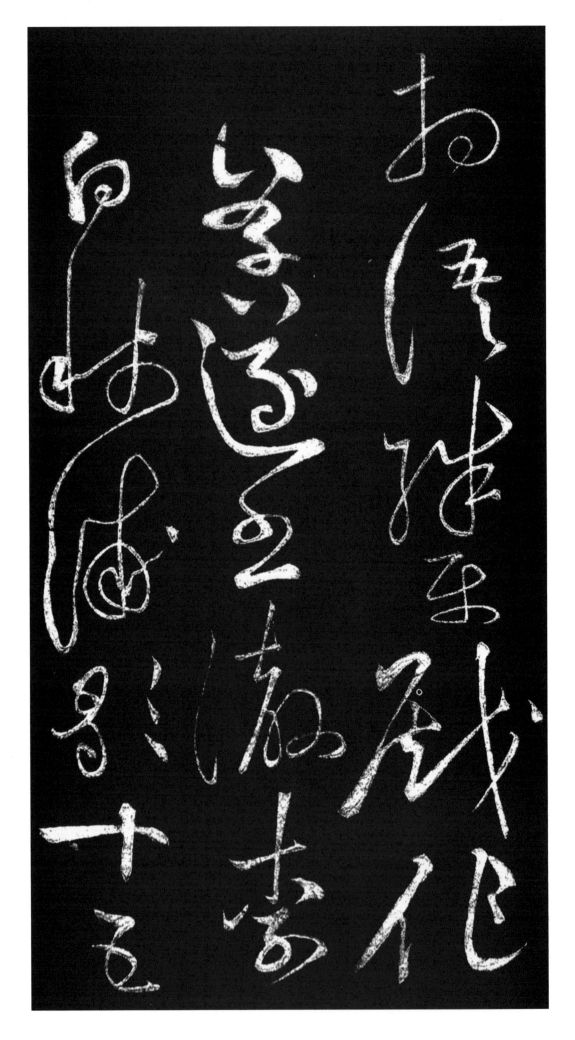

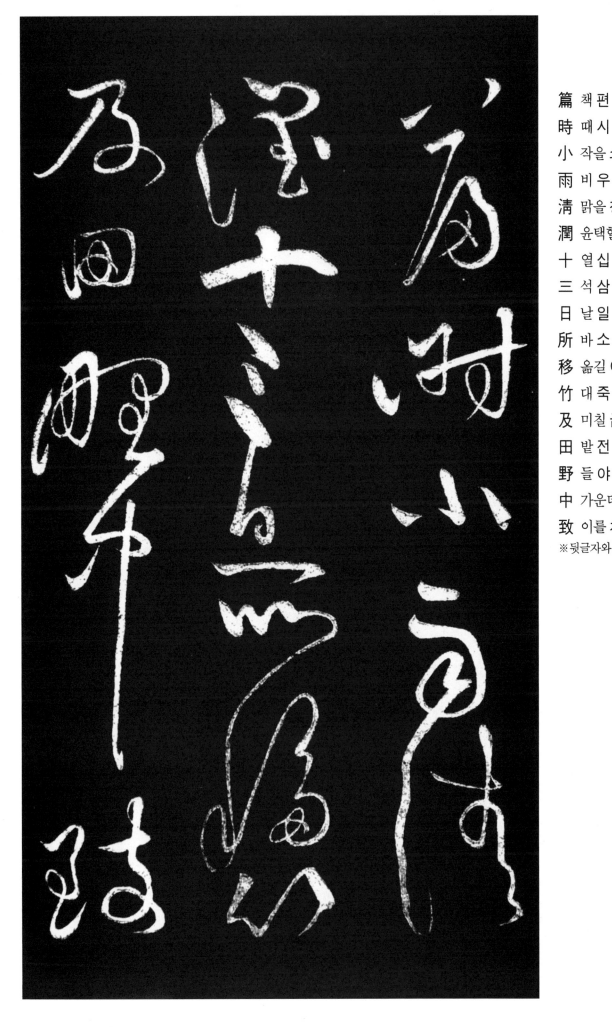

篇 책 편
時 때 시
小 작을 소
雨 비 우
清 맑을 청
潤 윤택할 윤
十 열 십
三 석 삼
日 날 일
所 바 소
移 옮길 이
竹 대 죽
及 미칠 급
田 밭 전
野 들 야
中 가운데 중
致 이를 치
※ 뒷글자와 순서가 바뀌었음

人 사람 인
※앞글자와 순서가 바뀌었음

紅 붉을 홍

蕉 파초 초

無 없을 무
※글자 오기함

卅 서른 삽

本 근본 본

各 각각 각

已 이미 이

蘇 깰 소

息 쉴 식

唯 오직 유

自 스스로 자

籬 울타리 리

外 밖 외

移 옮길 이

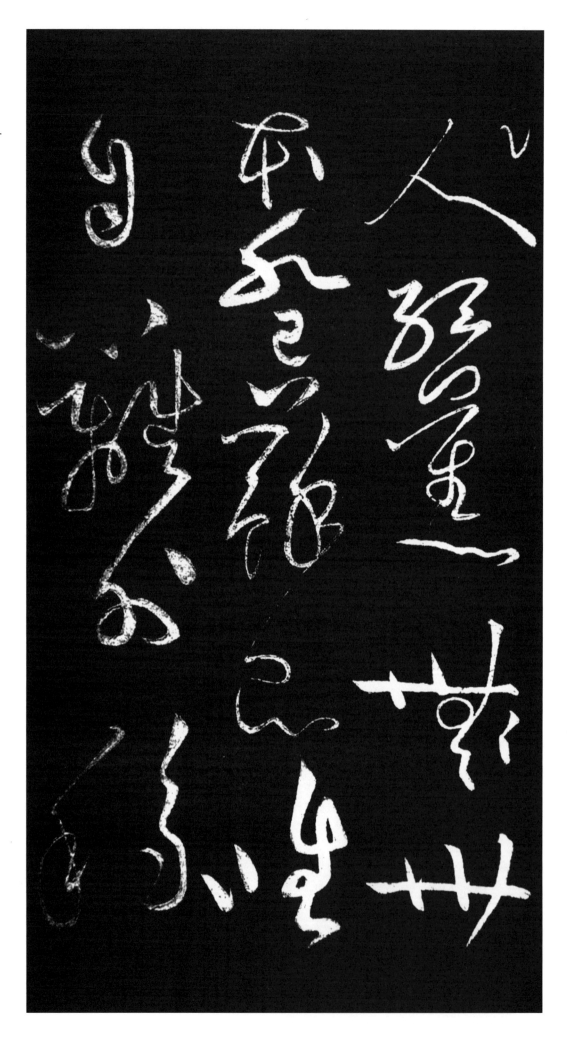

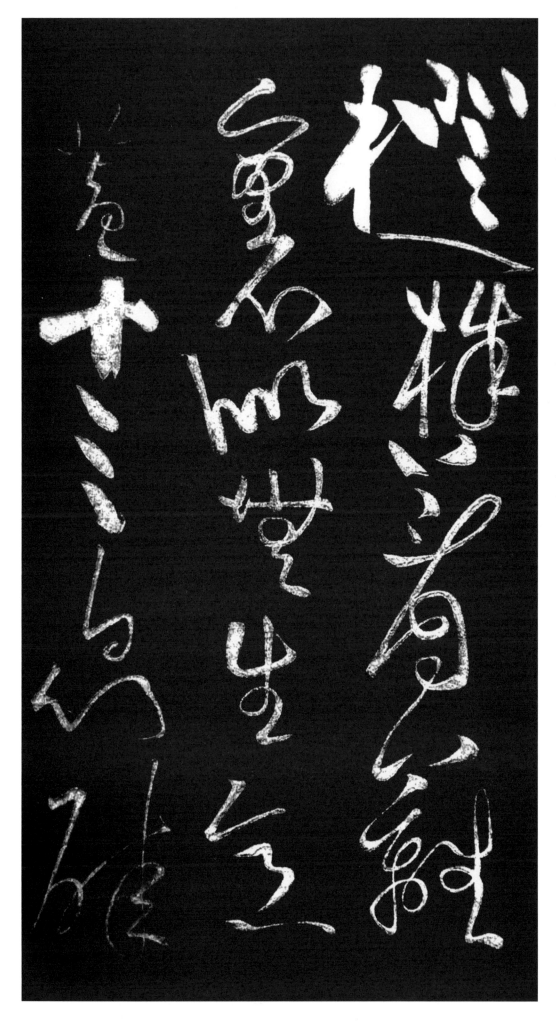

橙 등자나무 등
一 한 일
株 그루 주
著 붙을 착
籬 울타리 리
裏 속 리
似 같을 사
無 없을 무
生 날 생
意 뜻 의
蓋 덮을 개
十 열 십
三 석 삼
日 날 일
竹 대 죽
醉 취할 취

而 말이을 이
使 하여금 사
橙 등자나무 등
亦 또 역
醉 취할 취
亦 또 역
失 잃을 실
其 그 기
性 성품 성
矣 어조사 의
知 알 지
命 목숨 명
自 스스로 자
黔 검을 검
江 강 강

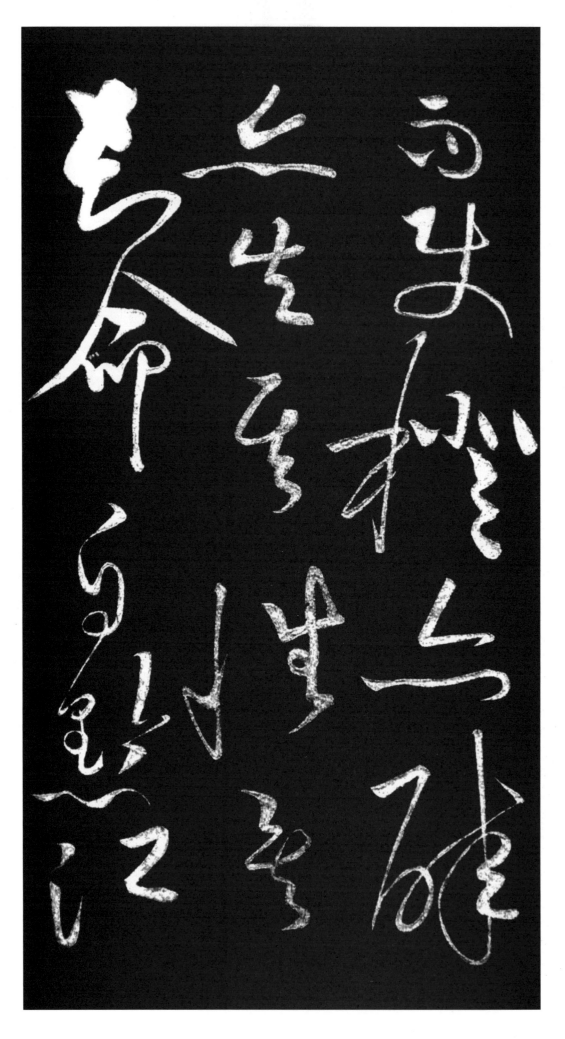

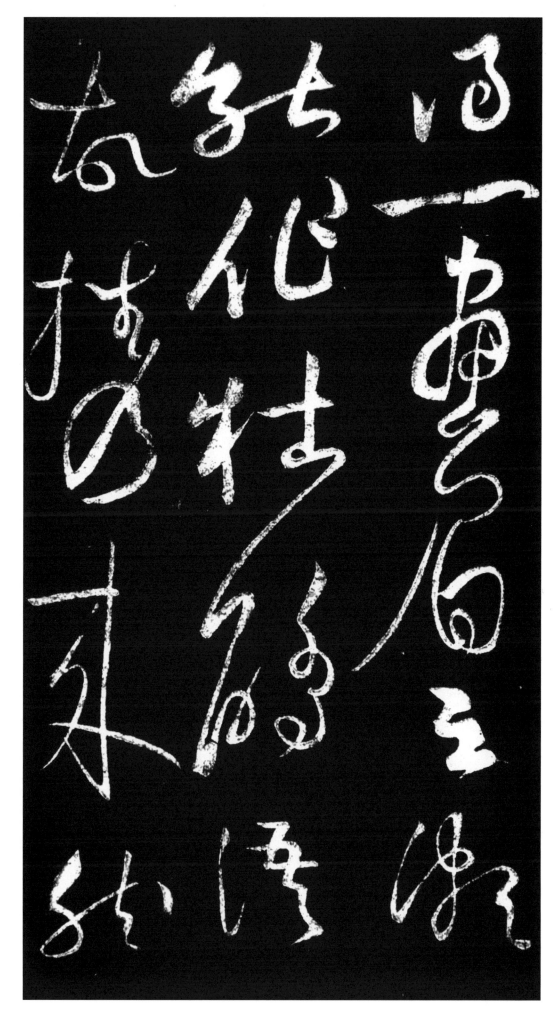

得 얻을 득
一 한 일
畵 그림 화
眉 눈썹 미
云 이를 운
頗 자못 파
能 능할 능
作 지을 작
杜 막을 두
鵑 두견새 견
語 말씀 어
故 연고 고
携 가질 휴
來 올 래
然 그럴 연

置 둘 치
之 갈 지
摩 문지를 마
圍 에워쌀 위
閣 집 각
中 가운데 중
時 때 시
時 때 시
作 지을 작
百 일백 백
蟲 벌레 충
聲 소리 성
獨 홀로 독

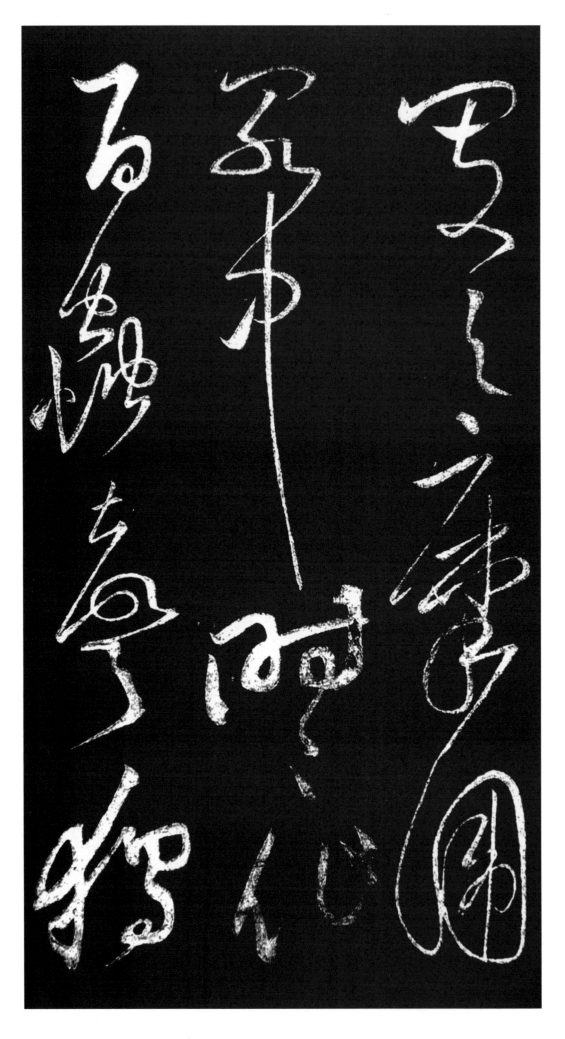

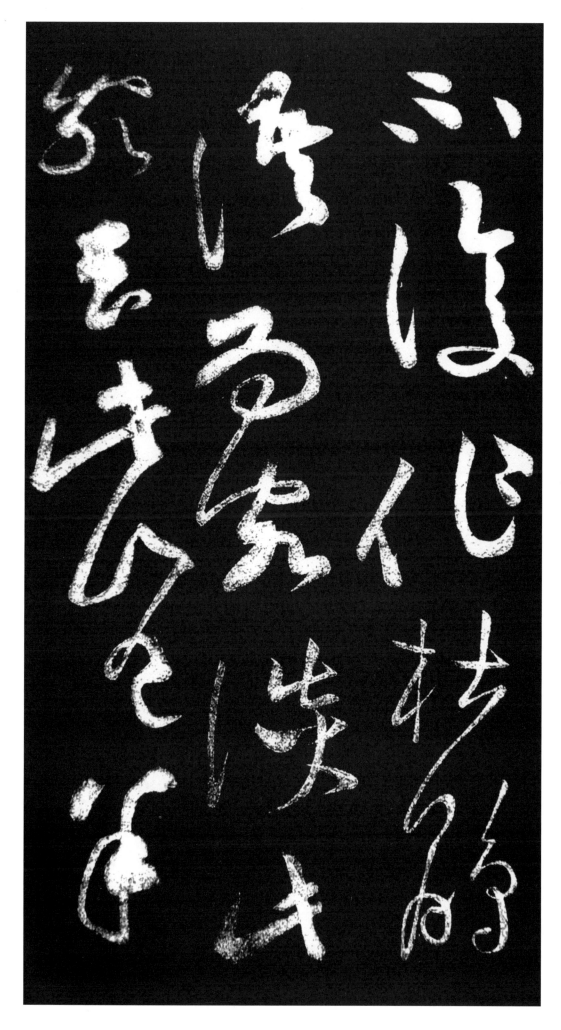

不 아니 불
復 다시 부
作 지을 작
杜 막을 두
鵑 두견새 견
語 말씀 어
爲 하 위
客 손 객
談 말씀 담
此 이 차
客 손 객
云 이를 운
此 이 차
豈 어찌 기
羊 양 양

公 벼슬 공
鶴 학 학
之 갈 지
苗 핏줄 묘
裔 후손 예
耶 어조사 야
余 나 여
少 젊을 소
頗 자못 파
擬 헤아릴 의
※글자 누락됨
草 풀 초
書 글 서
人 사람 인
多 많을 다

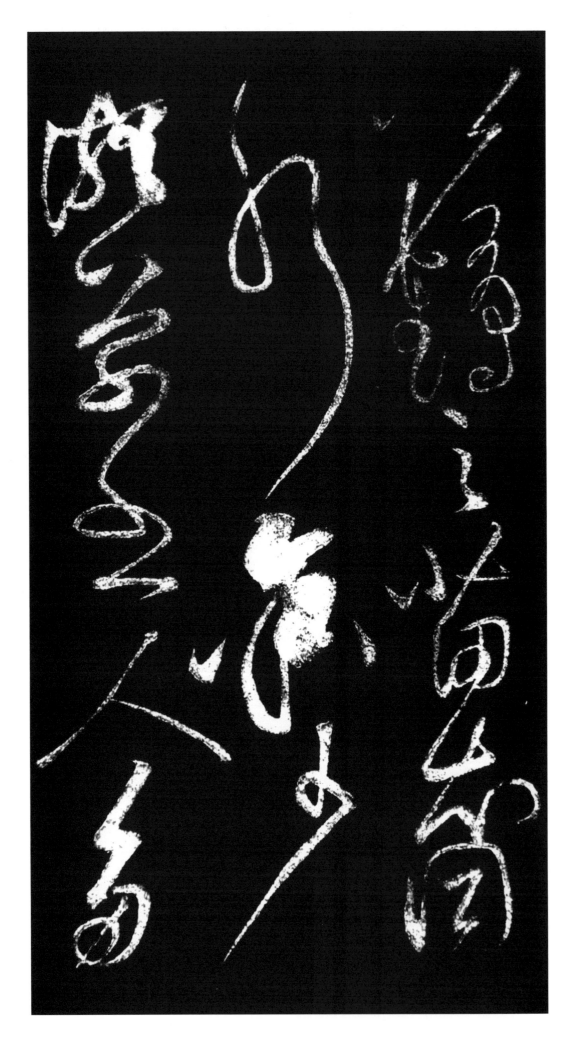

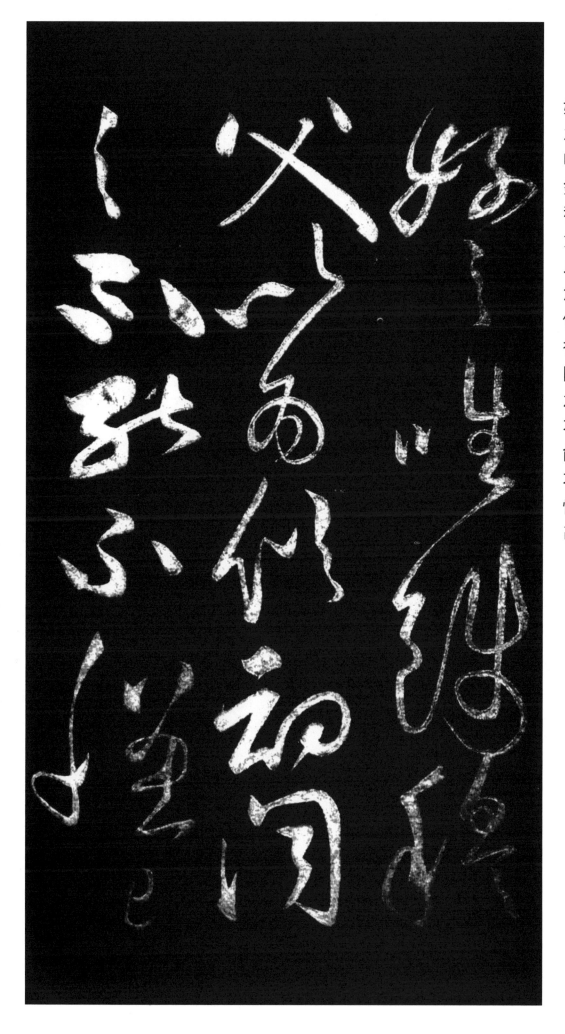

好 좋을 호
之 갈 지
唯 오직 유
錢 돈 전
穆 화목할 목
父 아비 부
以 써 이
爲 하 위
俗 속될 속
初 처음 초
聞 들을 문
之 갈 지
不 아니 불
能 능할 능
不 아니 불
慊 만족스러울 협
己 몸 기

而 말이을 이
自 스스로 자
觀 볼 관
之 갈 지
誠 진실로 성
如 같을 여
錢 돈 전
公 벼슬 공
語 말씀 어
遂 드디어 수
改 고칠 개
度 법도 도
稍 점점 초
去 갈 거
俗 속될 속
氣 기운 기

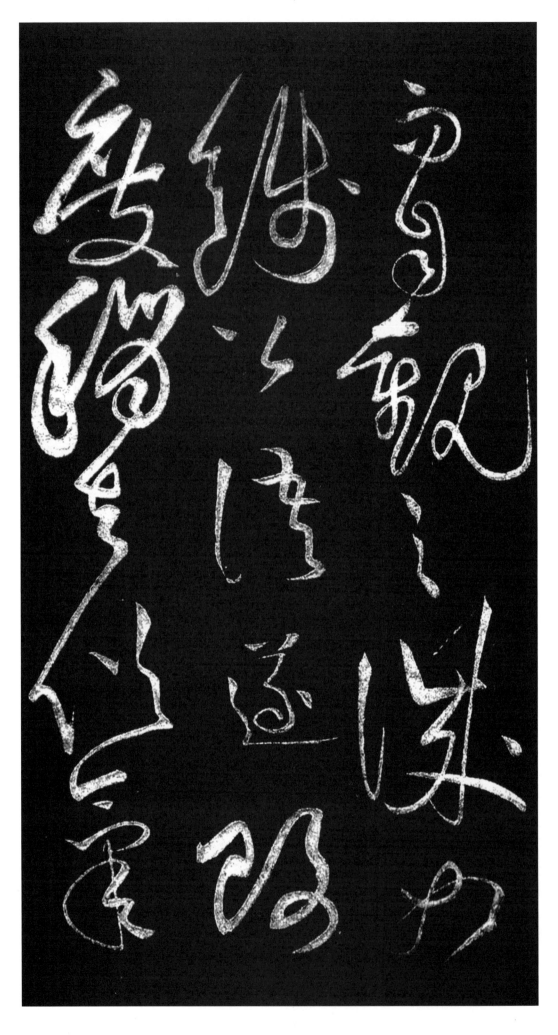

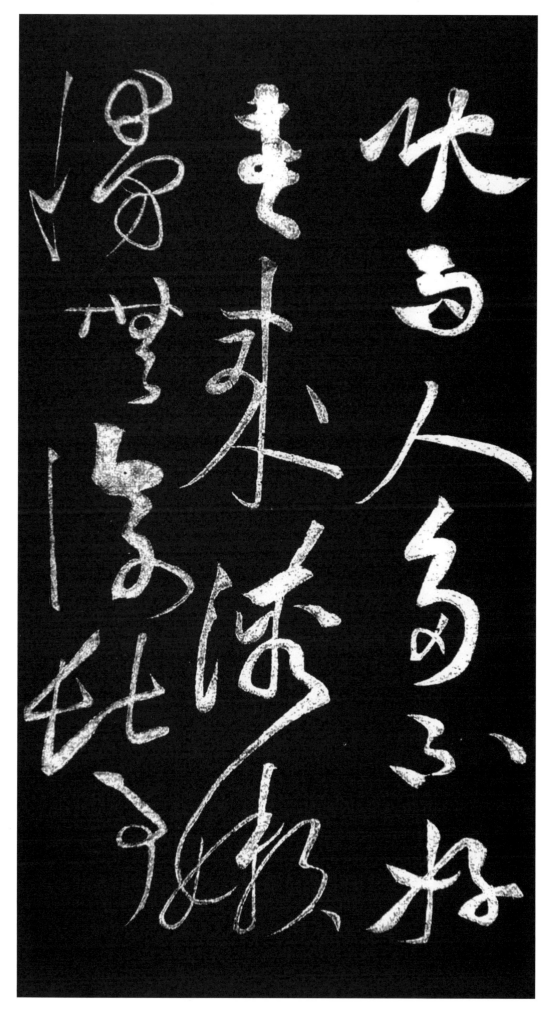

旣	이미 기
而	말이을 이
人	사람 인
多	많을 다
不	아니 불
好	좋을 호
老	늙을 로
來	올 래
漸	점점 점
嫩	어릴 눈
慢	거만할 만
無	없을 무
復	다시 부
堪	견딜 감
事	일 사

人 사람 인
或 혹시 혹
以 써 이
舊 옛 구
時 때 시
意 뜻 의
來 올 래
乞 빌 걸
作 지을 작
草 풀 초
語 말씀 어
之 갈 지
以 써 이
今 이제 금
已 이미 이
不 아니 불
成 이룰 성

人 인
或 혹시 혹
以 이
舊 구
時 시
意 의
來 래
乞 걸
作 작
草 초
語 어
之 지
以 이
今 금
已 이
不 불
成 성

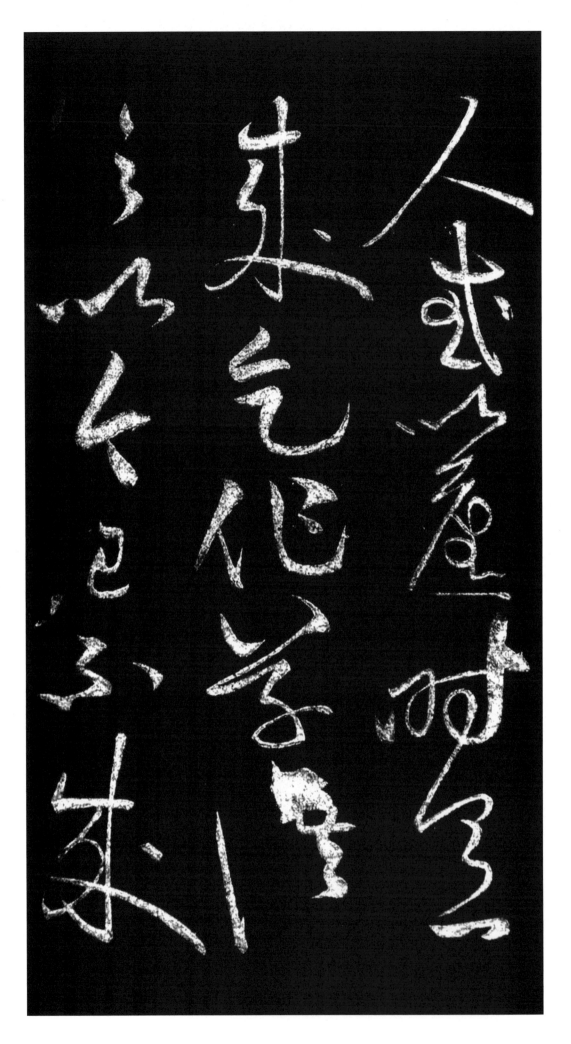

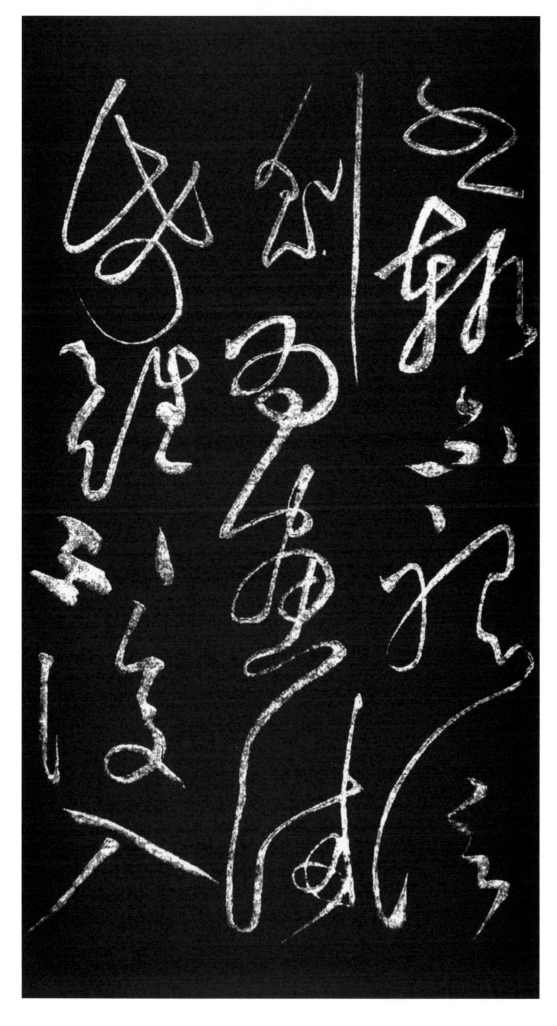

書 글 서
輒 문득 첩
不 아니 불
聽 들을 청
信 믿을 신
則 곧 즉
爲 하 위
畫 그림 화
滿 찰 만
紙 종이 지
雖 비록 수
不 아니 불
復 다시 부
入 들 입

俗 민속 속
亦 또 역
不 아니 불
成 이룰 성
書 글 서
使 하여금 사
錢 돈 전
公 벼슬 공
見 볼 견
之 갈 지
亦 또 역
不 아니 불
知 알 지
所 바 소
以 써 이
名 이름 명
之 갈 지
矣 어조사 의

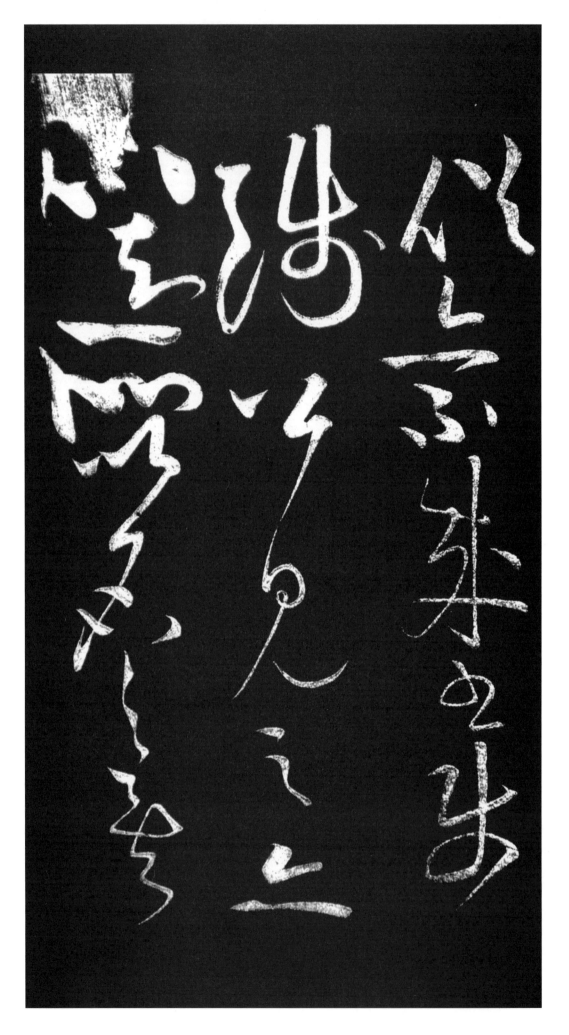

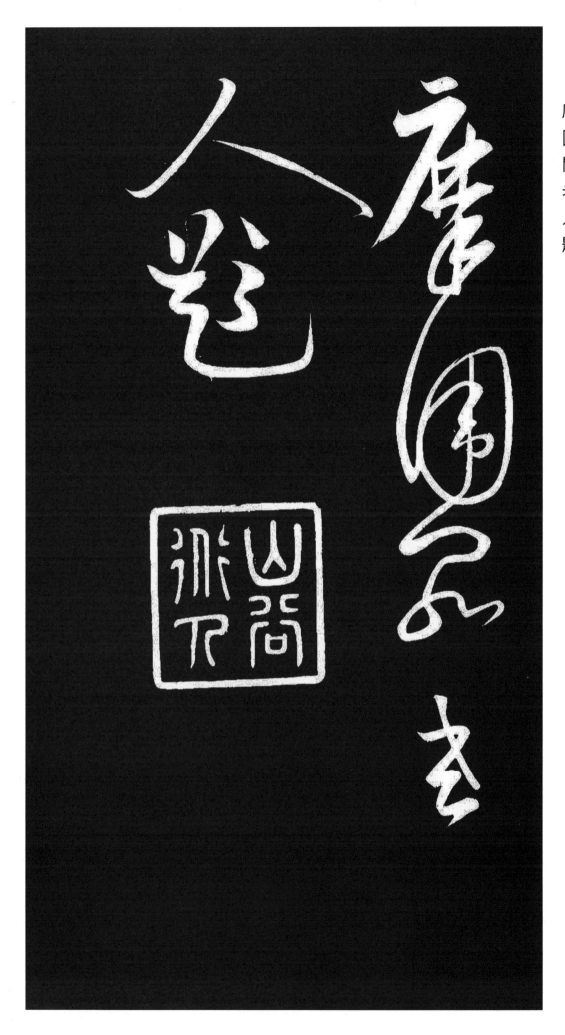

摩 문지를 마
圍 두를 위
閣 집 각
老 늙을 로
人 사람 인
題 지을 제

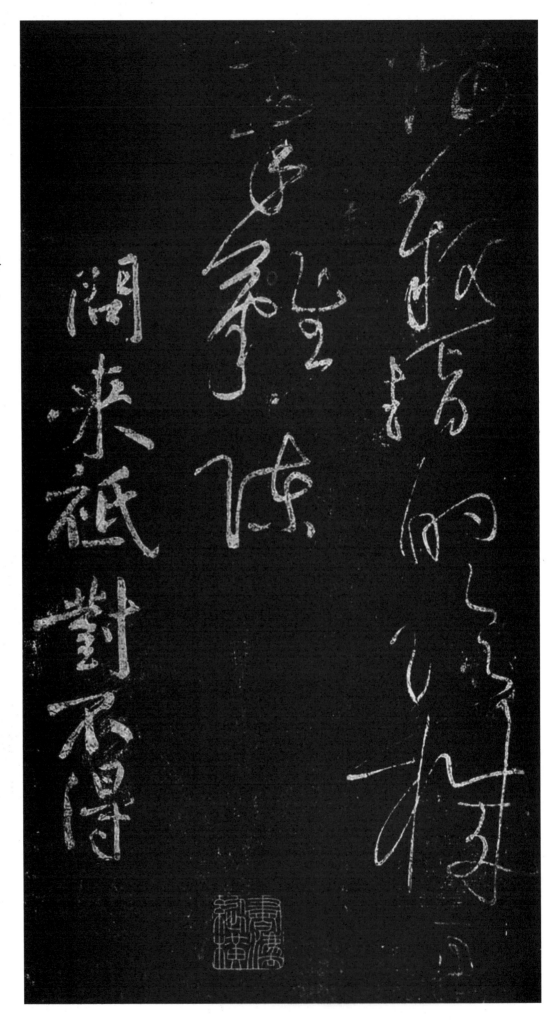

9.《宋雲頂山僧德敷談道傳燈八首》

〈學雖得妙〉

『본작품의 시는 앞부분 45자가 누락되어 있음. 끝부분의 11자만 있음』

師 스승 사
親 친할 친
指 가리킬 지
的 밝을 적
臨 임할 림
機 고동 기
門 문 문
口 입 구
※상기 2자 망실
卒 마칠 졸
難 어려울 난
陳 늘어놓을 진

〈問來祗對不得〉

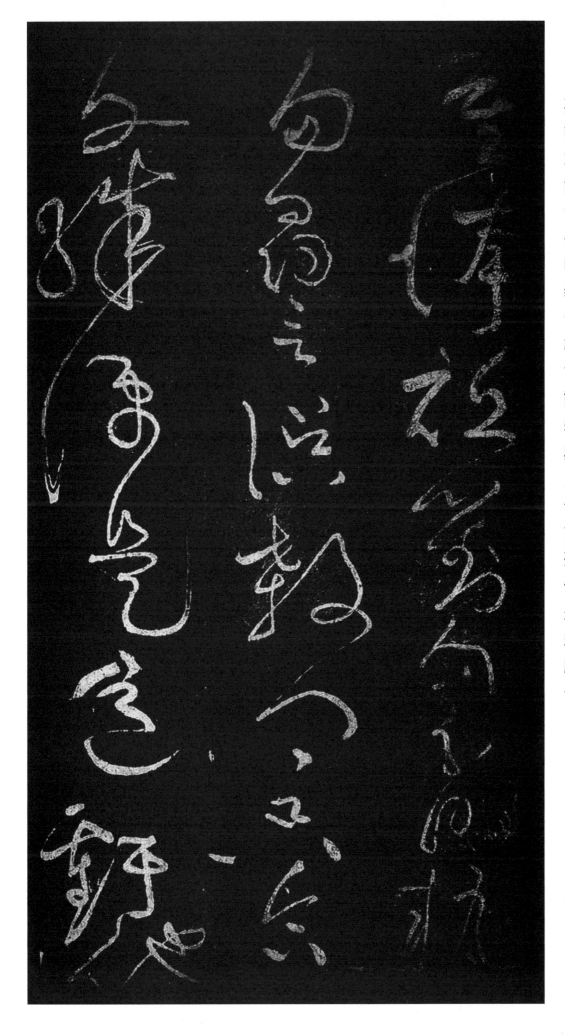

莫 말 막
誇 자랑할 과
祗 다만 지
對 대할 대
句 글귀 귀
分 나눌 분
明 밝을 명
執 잡을 집
句 글귀 귀
尋 찾을 심
言 말씀 언
誤 그릇 오
殺 죽일 살
卿 벼슬 경
只 다만 지
合 합할 합
文 글월 문
殊 다를 수
便 편할 편
是 이 시
道 도 도
虧 이지러질 휴
他 다를 타

居 살 거
士 선비 사
默 침묵할 묵
無 없을 무
聲 소리 성
見 볼 견
人 사람 인
須 모름지기 수
棄 버릴 기
敲 두드릴 고
門 문 문
物 물건 물
知 알 지
路 길 로
仍 잉할 잉
忘 잊을 망
穉 어릴 치
子 아들 자
名 이름 명
儻 빼어날 당
若 같을 약
不 아니 불
疑 의심 의

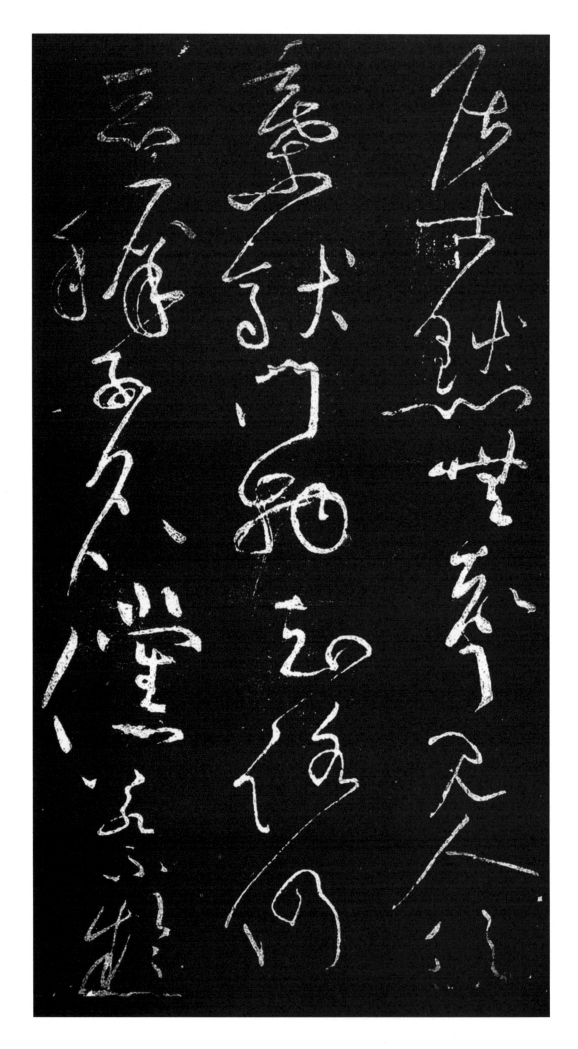

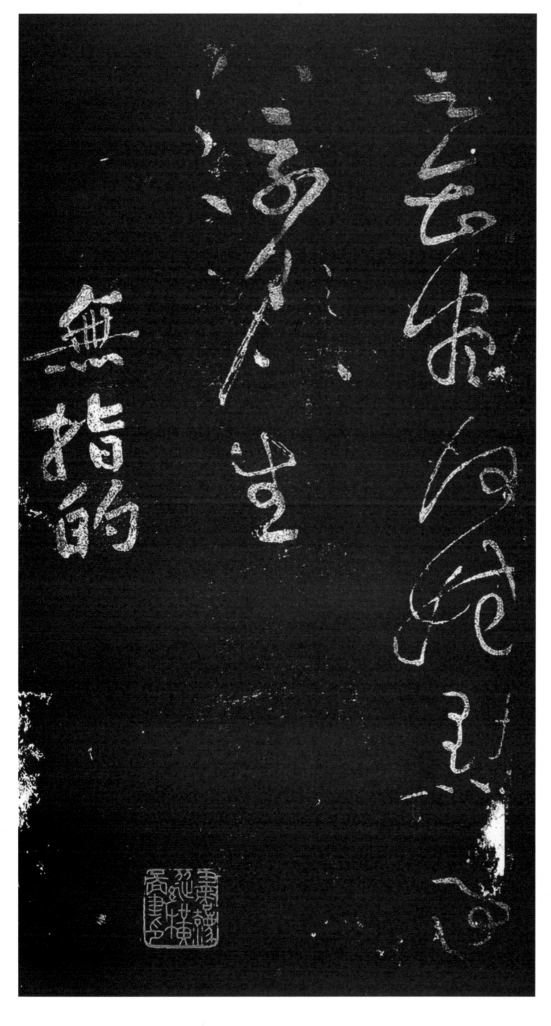

言 말씀 언
會 모일 회
盡 다할 진
何 어찌 하
妨 방해할 방
默 침묵할 묵
默 침묵할 묵
過 지날 과
浮 뜰 부
生 살 생

〈無指的〉

不 아니 불
居 살 거
南 남녘 남
北 북녘 북
與 더불 여
東 동녘 동
西 서녘 서
上 윗 상
下 아래 하
虛 빌 허
空 빌 공
豈 어찌 기
可 옳을 가
齊 가지런할 제
現 나타날 현
小 작을 소
毛 털 모
頭 머리 두
猶 같을 유
道 도 도
廣 넓을 광
變 변할 변
長 길 장
天 하늘 천
外 바깥 외
尚 숭상할 상

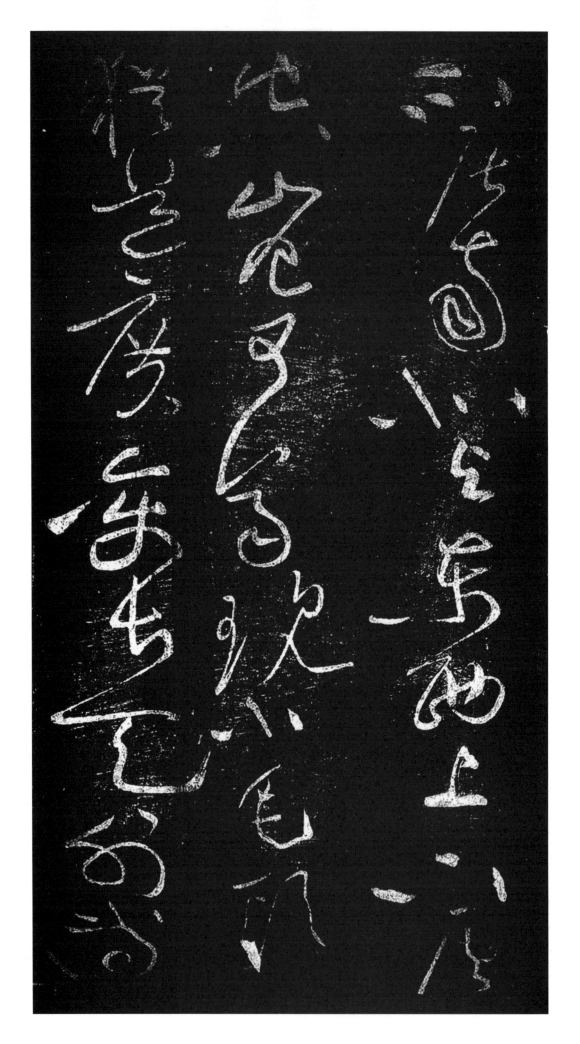

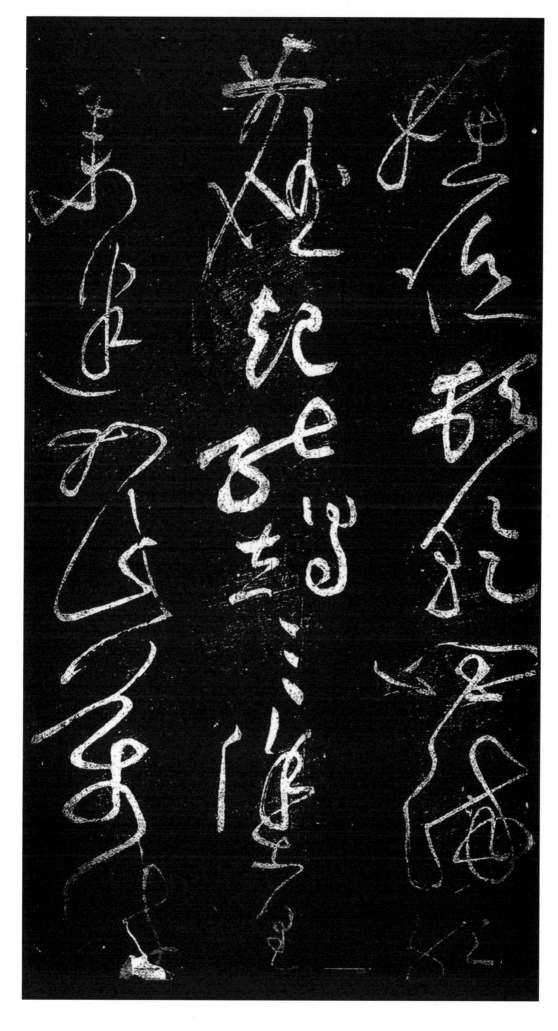

嫌 싫을 혐
低 낮을 저
頓 조아릴 돈
乾 하늘 건
四 녁 사
海 바다 해
紅 붉을 홍
塵 티끌 진
起 일어날 기
能 능할 능
竭 다할 갈
三 석 삼
塗 칠할 도
黑 검을 흑
業 일 업
迷 미혹할 미
如 같을 여
此 이 차
萬 일만 만
般 옮길 반

皆 다 개
屬 속할 속
壞 무너질 괴
更 고칠 갱
須 모름지기 수
前 앞 전
進 나아갈 진
問 물을 문
※상기 2자 망실
曹 무리 조
溪 시내 계

〈自樂僻執〉

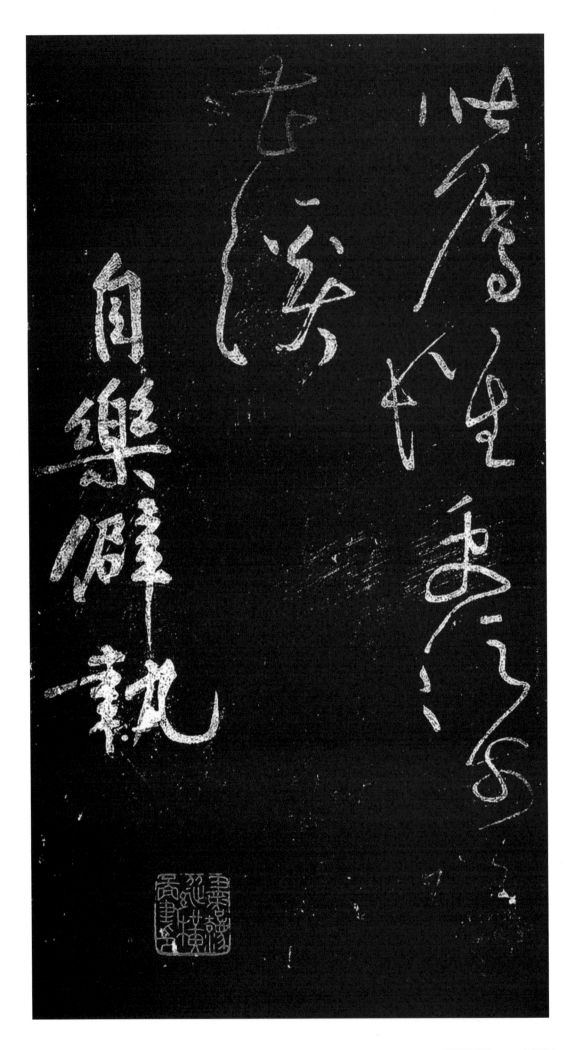

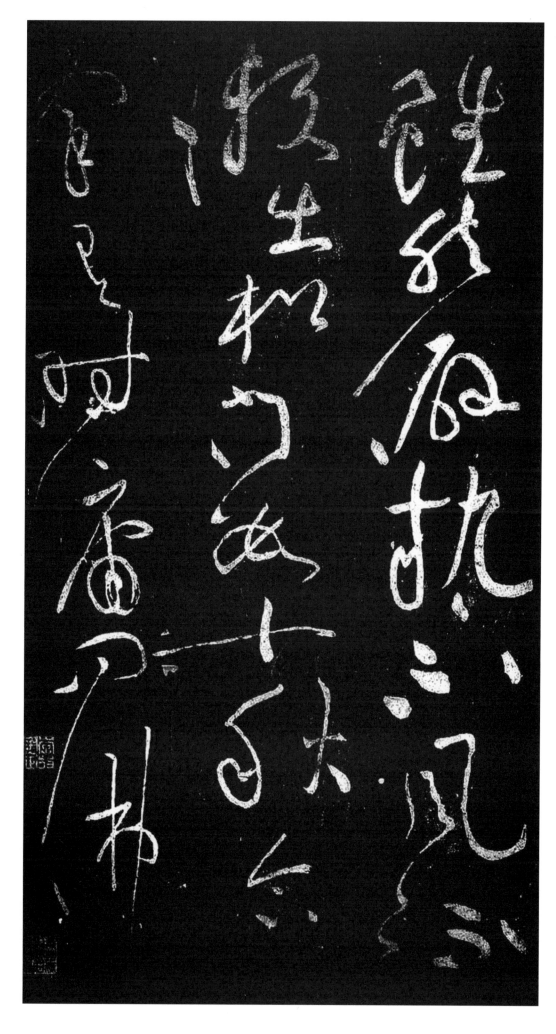

雖 비록 수
然 그럴 연
僻 궁벽할 벽
執 잡을 집
不 아니 불
風 바람 풍
流 흐를 류
懶 게으를 나
出 날 출
松 소나무 송
門 문 문
數 몇 수
十 열 십
秋 가을 추
合 합할 합
掌 손바닥 장
有 있을 유
時 때 시
慵 게으를 용
問 물을 문
佛 부처 불

折 끊을 절
腰 허리 요
誰 누구 수
肯 즐길 긍
見 볼 견
王 임금 왕
侯 제후 후
電 번개 전
光 빛 광
浮 뜰 부
世 세상 세
非 아닐 비
堅 굳을 견
久 오랠 구
欲 하고자할 욕
火 불 화
蒼 푸를 창
生 살 생
早 일찍 조
晚 늦을 만
休 쉴 휴

『이하 14자 누락됨』

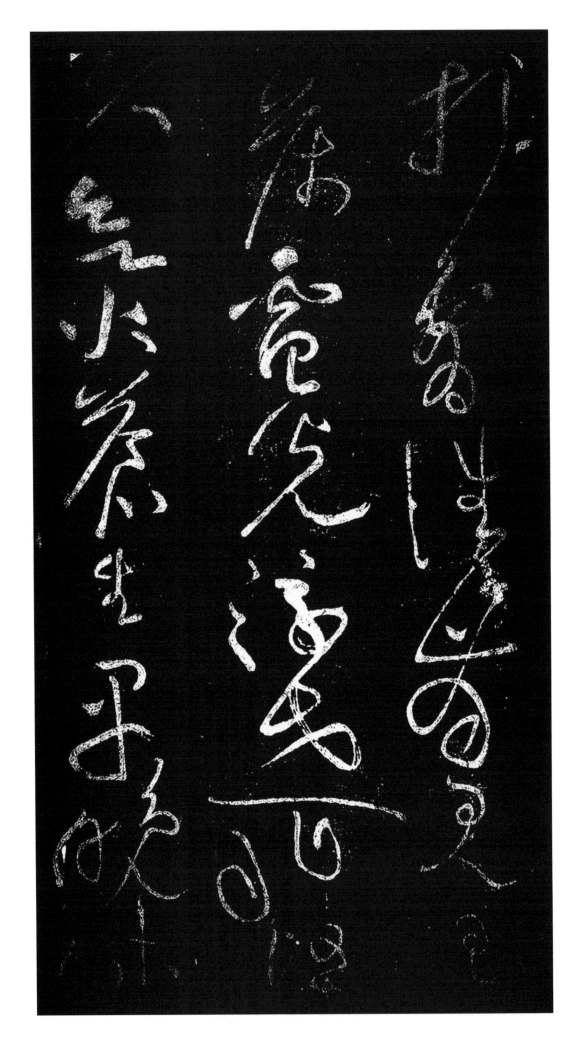

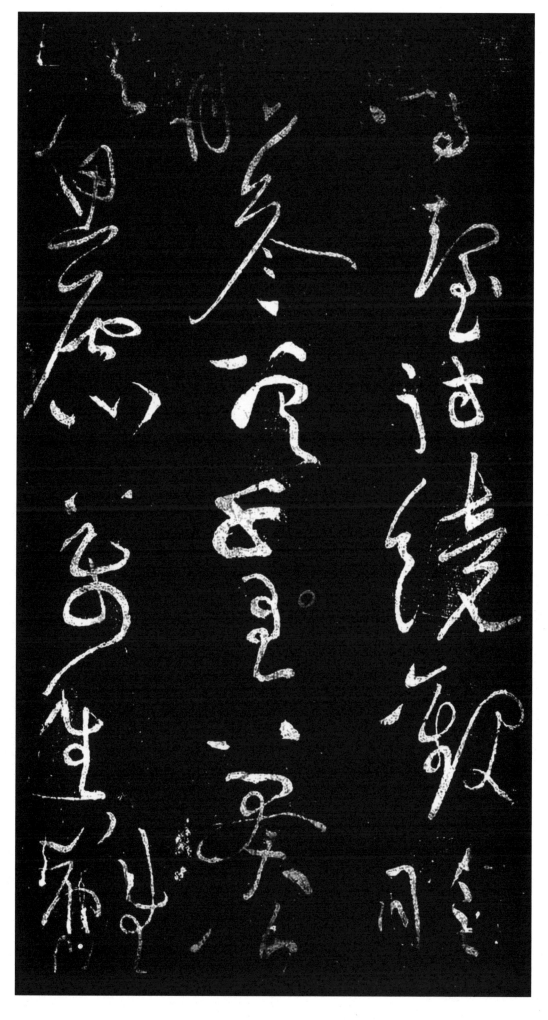

『상기 23자가 누락되어 있음』

當 마땅할 당
臺 누대 대
待 기다릴 대
鏡 거울 경
觀 볼 관
眨 눈깜작일 잡
眼 눈 안
參 들쑥날쑥 참
差 들쑥날쑥 치
千 일천 천
里 거리 리
莽 우거질 망
低 낮을 저
頭 머리 두
思 생각 사
慮 생각 려
萬 일만 만
重 무거울 중
難 어려울 난

若 같을 약
於 어조사 어
此 이 차
道 법도 도
爭 다툴 쟁
深 깊을 심
見 볼 견
何 어찌 하
翅 날개 시
前 앞 전
程 길 정
作 지을 작
野 들 야
干 간여할 간

〈言行相扶〉

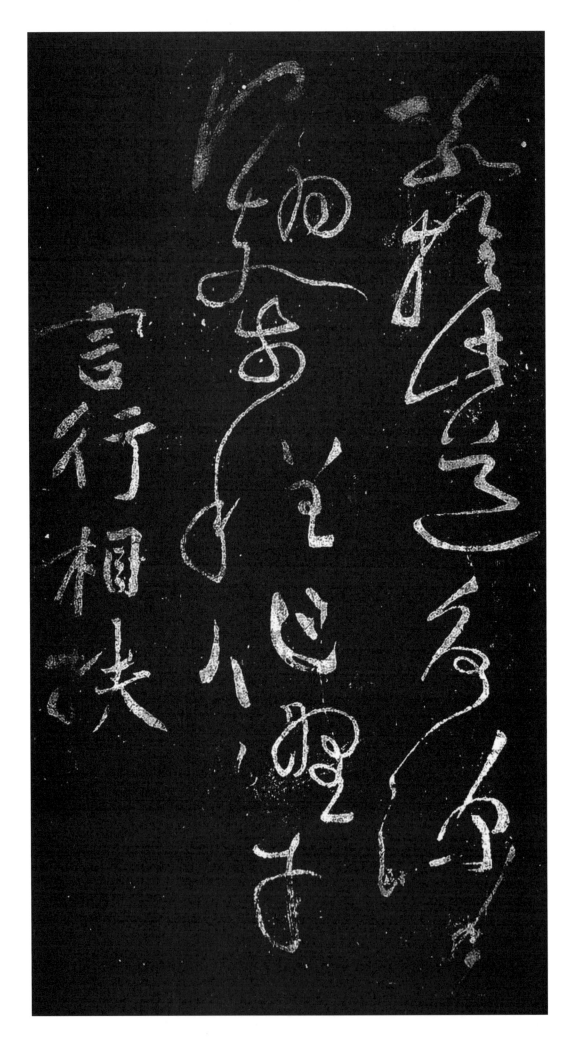

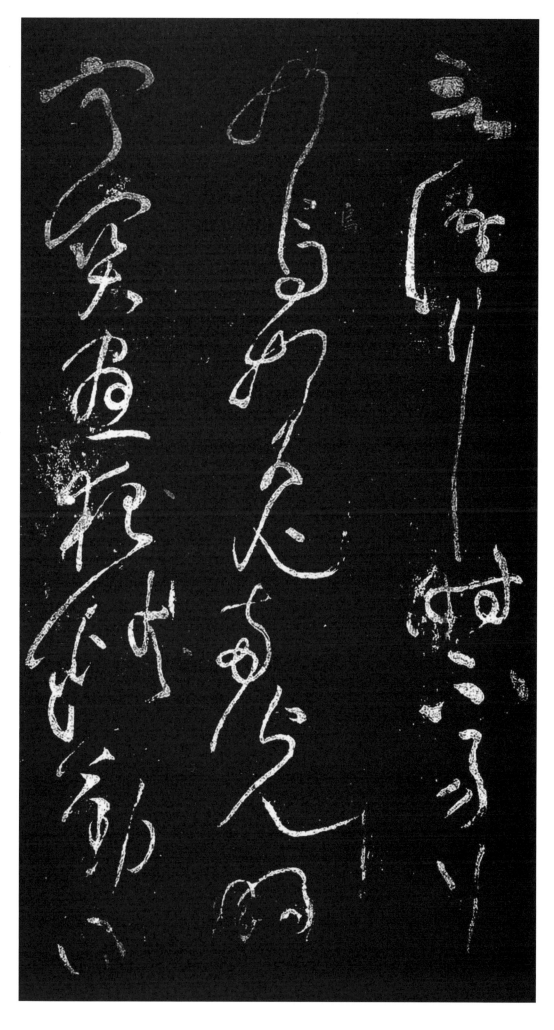

言 말씀 언
語 말씀 어
行 다닐 행
時 때 시
不 아니 불
易 쉬울 이
行 다닐 행
如 같을 여
烏 까마귀 오
如 같을 여
兎 토끼 토
兩 둘 량
光 빛 광
明 밝을 명
寧 어찌 녕
關 관문 관
晝 낮 주
夜 밤 야
精 정할 정
勤 부지런할 근
得 얻을 득

非 아닐 비
是 옳을 시
貪 탐할 탐
瞋 성낼 진
※嗔과 同字임
懈 게으를 해
怠 게으름 태
生 날 생
菩 보살 보
薩 보살 살
尙 숭상할 상
猶 같을 유
難 어려울 난
說 말씀 설
到 이를 도
聲 소리 성
聞 들을 문
焉 어찌 언
能 능할 능
輟 묶을 철
論 논할 론
評 평할 평

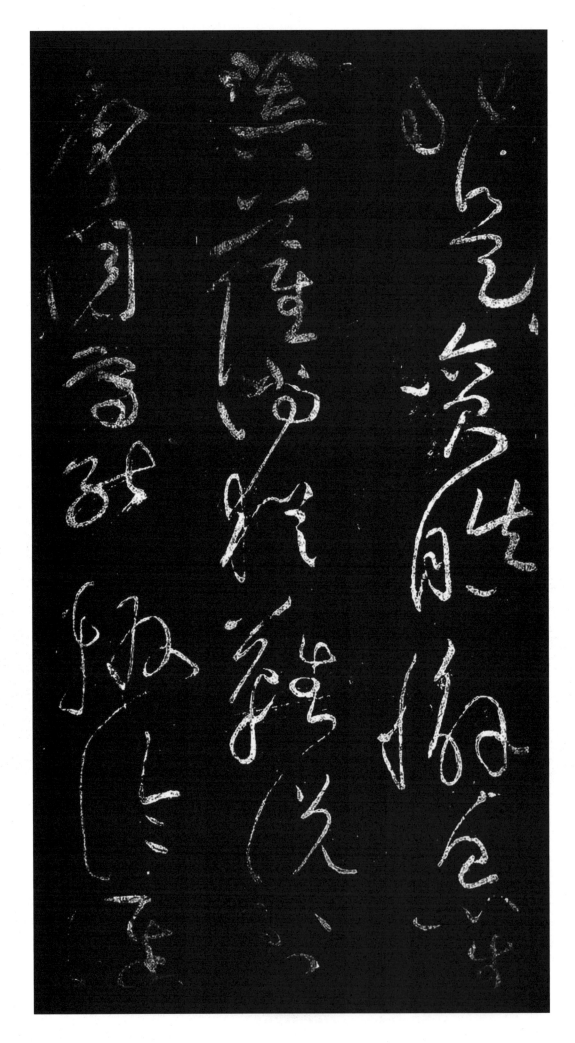

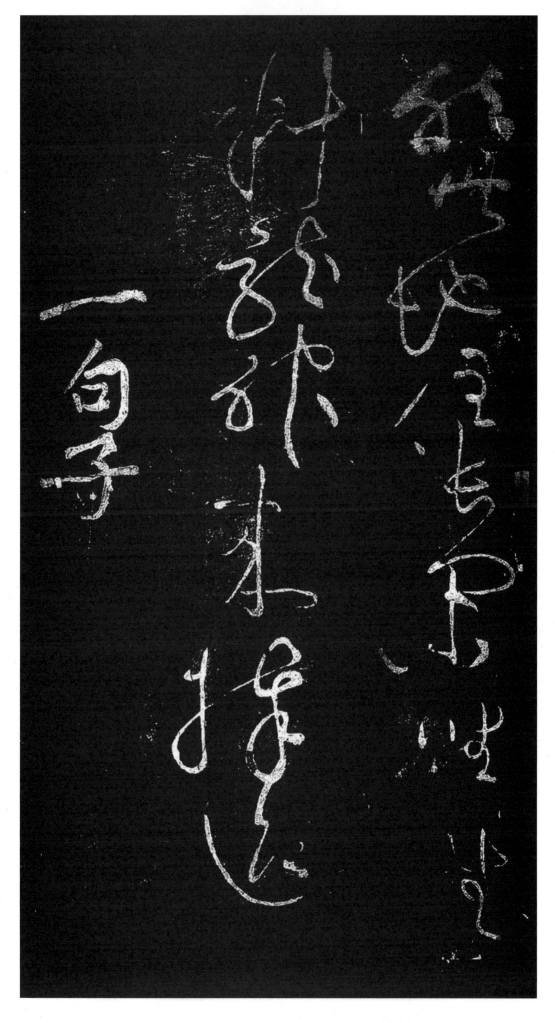

然 그럴 연
無 없을 무
地 땅 지
住 살 주
長 길 장
閑 한가할 한
坐 앉을 좌
誰 누구 수
料 헤아릴 료
龍 용 룡
神 귀신 신
來 올 래
捧 받들 봉
迎 맞을 영

〈一句子〉

一 한 일
句 글귀 귀
子 아들 자
玄 검을 현
不 아니 불
可 옳을 가
盡 다할 진
颯 바람소리 삽
然 그럴 연
會 모을 회
了 마칠 료
奈 어찌 내
渠 개천 거
何 어찌 하
非 아닐 비
干 간여할 간
世 세상 세
事 일 사
成 이룰 성
無 없을 무
事 일 사
祖 할아버지 조
教 가르칠 교
心 마음 심

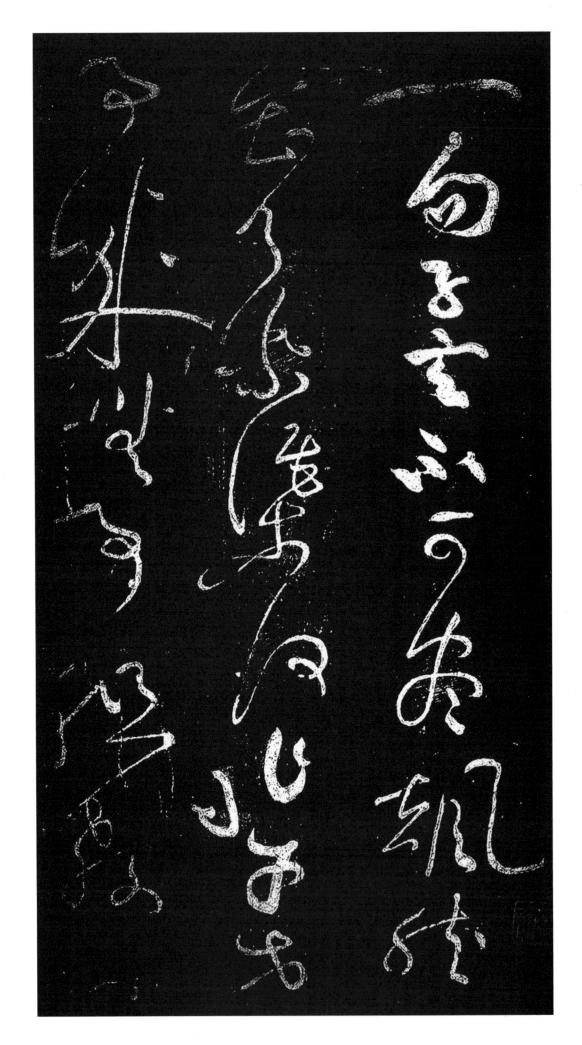

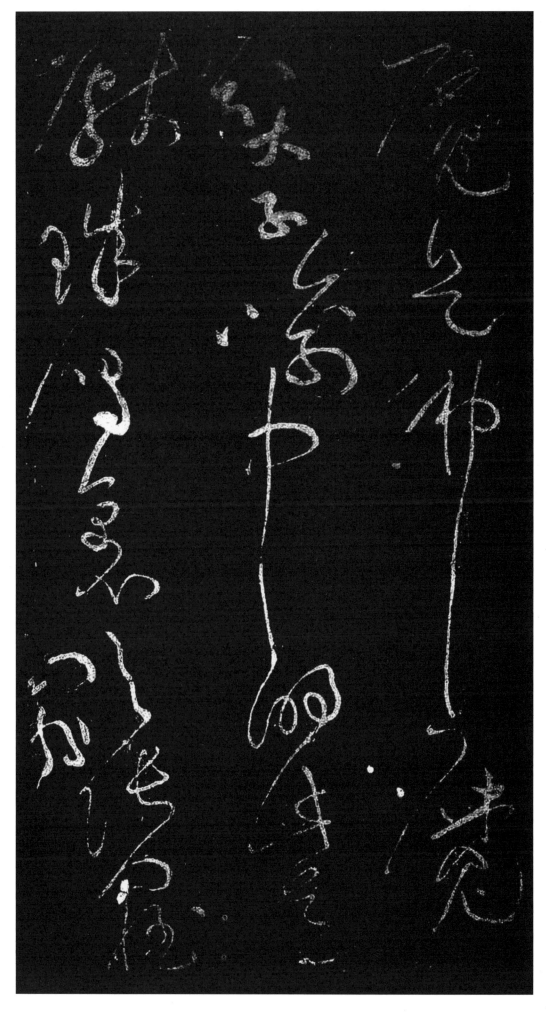

魔 마귀 마
是 이 시
佛 부처 불
魔 마귀 마
貧 가난할 빈
子 아들 자
喩 깨우칠 유
中 가운데 중
明 밝을 명
此 이 차
道 법도 도
獻 드릴 헌
珠 구슬 주
偈 게송 게
裏 속 리
顯 드러날 현
張 펼 장
羅 벌릴 라

空 빈공
門 문문
有 있을유
路 길로
平 고를평
兼 겸할겸
廣 넓을광
痛 아플통
切 끊을절
相 서로상
招 부를초
誰 누구수
肯 즐길긍
過 지날과

〈古今大意〉

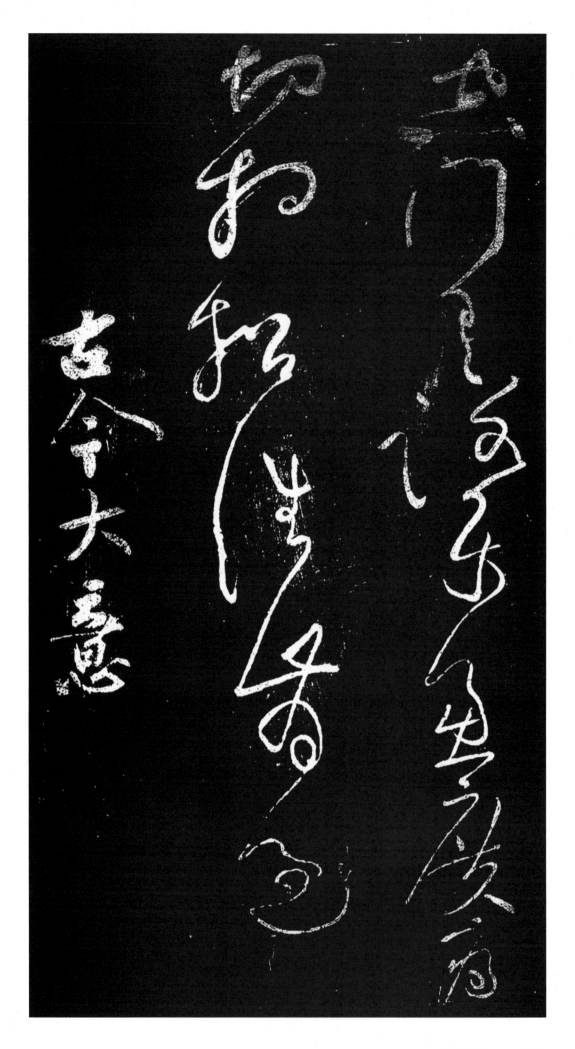

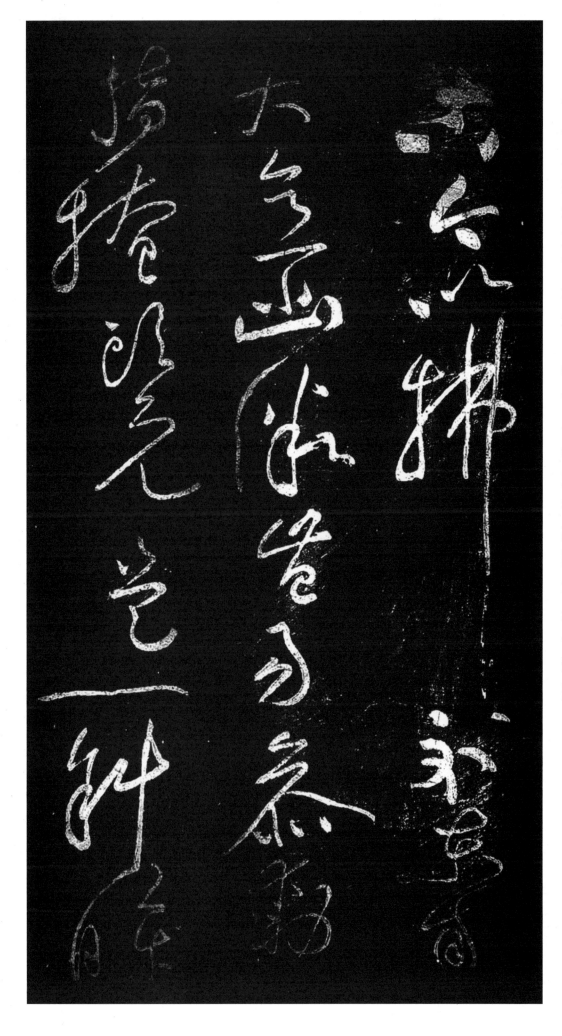

古 옛고
今 이제금
以 써이
拂 떨칠불
示 보일시
東 동녘동
南 남녘남
大 큰대
意 뜻의
幽 그윽할유
微 미세할미
肯 즐길긍
易 바꿀역
參 참여할참
動 움직일동
指 가리킬지
掩 가릴엄
頭 머리두
元 으뜸원
是 이시
一 한일
斜 기울사
眸 눈동자모

拊 어루만질 부
掌 손바닥 장
固 굳을 고
非 아닐 비
三 석 삼
道 법도 도
吾 나 오
舞 춤 무
笏 홀 홀
同 같을 동
人 사람 인
會 모임 회
石 돌 석
鞏 굳을 공
彎 굽을 만
弓 활 궁
作 지을 작
者 놈 자
諳 알 암
此 이 차
理 이치 리
若 같을 약
無 없을 무
師 스승 사
『이하 9자 누락됨』

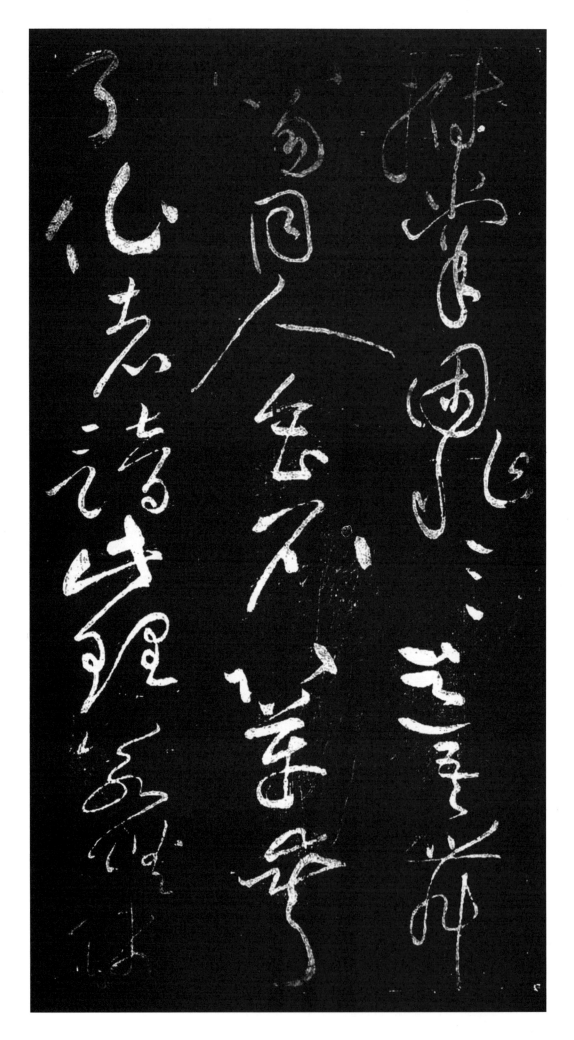

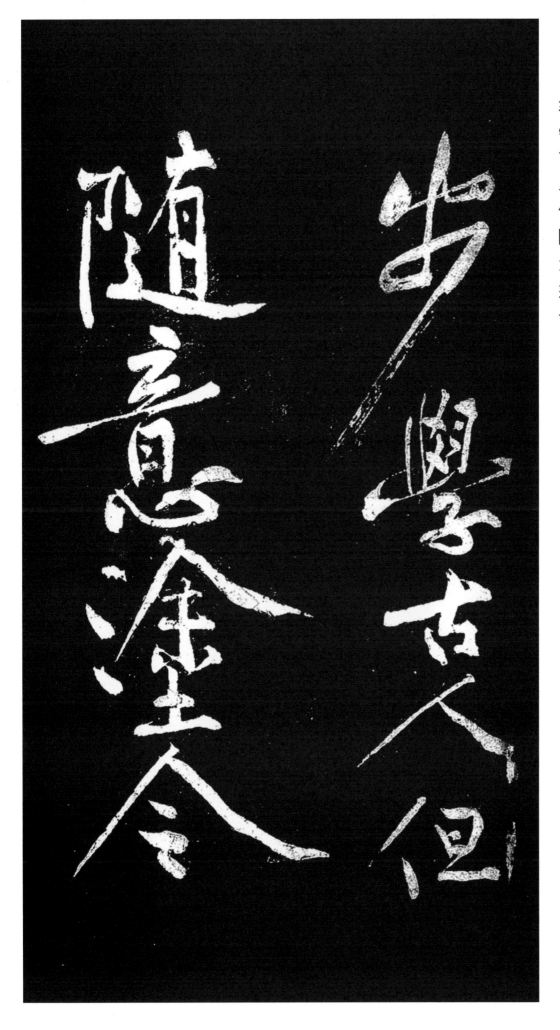

步 걸음 보
學 배울 학
古 옛 고
人 사람 인
但 다만 단
隨 따를 수
意 뜻 의
塗 칠할 도
令 하여금 령

紙 종이 지
黑 검을 흑
※墨으로 통합
耳 귀 이
不 아닐 부
知 알 지
世 세상 세
閒 사이 간
人 사람 인
那 어찌 나
用 쓸 용

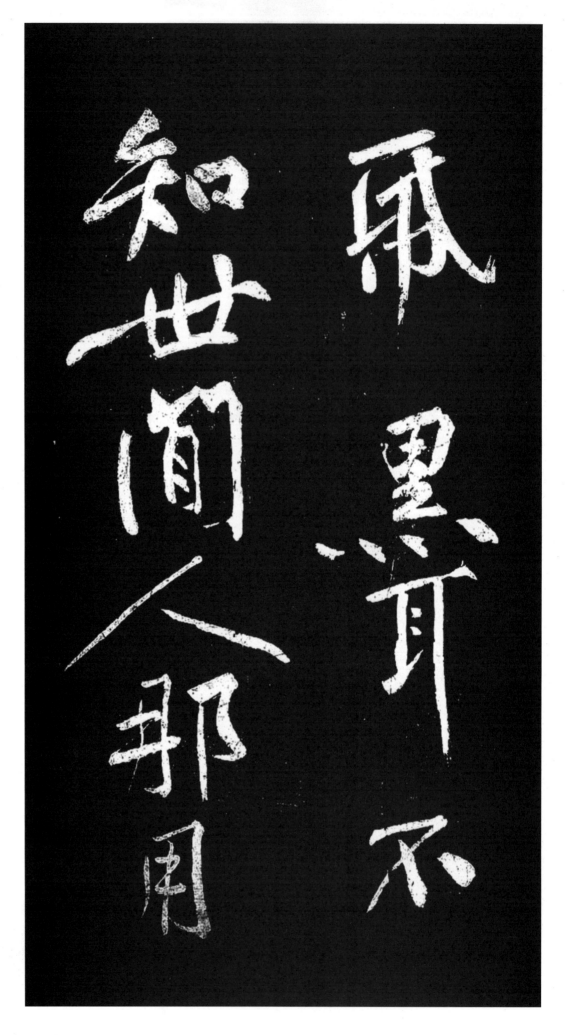

解　説

p. 9~10

1. 黃庭堅 《花氣薰人》

花氣薰人欲破禪	꽃향기 사람을 감싸며 참선을 깨뜨리려 하지만
心情其實過中年	심경이야 사실 중년을 넘었다네
春來詩思何所似	봄날와서 시 생각 떠올림은 무슨 소용있나
八節灘頭上水船	여덟구비 강가에서 배타고 물을 거슬러 올라가네

참고 이 작품은 그의 나이 43세때 불자로 수행하고 있는데 사위인 왕선이 꽃을 가득 보내왔다. 그에게서 시를 써 주기로 약속했지만 지키지 못하다가 쓴 것이다. 봄날 꽃향기 속에서 자기 자신이 역류하는 한 척의 배와 같은 처지를 대비 시킨 글이다. 이는 원우(元祐) 2년(1087년) 그의 나이 43세때 쓴 것으로 가로 30.7cm, 세로 43.2cm의 28자 칠언절구시이다. 현재 대북고궁박물원에 소장되어 있다.

p. 11~12

2. 杜甫詩 《寄賀蘭銛》

朝野歡娛後	온 나라 기쁘고 즐거운 뒤로
乾坤震蕩中	하늘과 땅 놀래고 흔들려 어지러운 중이네
相隨萬里日	서로 많은 나날 따르다 보니
摠作白頭翁	모두가 흰 머리 늙은이 되었구려
歲晚仍分袂	늘그막에 서로 헤어졌는데
江邊更轉蓬	강가에 다시금 이리저리 떠도네
勿言俱異域	모두 객지생활 한탄하지 마소
飮啄幾迴同	술자리 몇 번이나 돌아와 같이 하리오

주
- 朝野(조야) : 온나라, 天下 世上.
- 乾坤(건곤) : 易의 두 卦. 곧 하늘과 땅.
- 白頭翁(백두옹) : 백발의 노인. 머리털에 센 늙은이.
- 分袂(분메) : 소매를 나눔, 이별하는 것.
- 飮啄(음탁) : 사람이 生活하는 것.
- 賀蘭銛(하란섬) : 두보의 오랜 친구로 姓이 賀蘭이고 이름이 銛이다.

참고 이 첩(帖)은 두보(杜甫)의 시로서 開元年間에 난리를 겪고 巴蜀으로 흘러가 나그네가 되면서

光德 2년(764) 겨울에 엄부의 막부에서 吳楚에 있는 친구에게 부친 시이다. 자신의 안정되지 못하고 떠돌아 다니는 심정(心情)을 표현했다. 둥근 느낌과 날아가는 듯한 움직임 자유로움과 유창(流暢)함을 잘 표현했다. 《평생장관(平生壯觀)》, 《서화기(書畵記)》, 《석거보급초평(石渠寶笈初編)》 등에 수록(收錄)되어 있다.

총 9行 44字이며 1095年 산곡(山谷) 50세때의 작품이다.

현재 고궁박물원(故宮博物院)에 소장(所藏)되어 있다.

p. 13~44

3. 《諸上座草書卷》

諸上座爲復只要弄脣觜, 爲復別有所圖? 恐伊執著, 且執著甚麼? 爲復執著理, 執著事, 執著色, 執著空? 若是理, 理且作麼生執? 若是事, 事且作麼生執? 著色, 著空亦然. 山僧所以尋常向諸上座道：十方諸佛, 十方善知識時常垂手, 諸上座時常接手, 十方諸佛諸善知識垂手處合委悉也. 甚麼處是諸上座接手處, 還有會處會取好? 莫未會得, 莫道摠是都來圓取. 諸上座傍家行脚, 也須審諦著些子精神, 莫只藉少智慧, 過卻時光, 山僧在衆見此多矣. 古聖所見諸境, 唯見自心. 祖師道：不是風動幡動, 風動幡動者心動. 但且恁麼會好? 別無親於親處也. 僧問：如何是不生滅底心? 向伊道：那个是生滅底心? 僧云：爭奈學人不見. 向伊道：汝若不見, 不生不滅底也不是. 又問：承敎有言, 佛以一音演說法, 衆生隨類各得解, 學人如何解? 向伊道：汝甚解前問已是不會古人語也. 因甚? 卻向伊道：汝甚解, 何處是伊解處. 莫是於伊分中, 便點與伊, 莫是爲伊不會問, 卻反射伊麼? 決定非此道理, 愼莫錯會. 除此兩會, 別又如何商量? 諸上座若會得此語也, 卽會得諸聖摠持門, 且作麼生會, 若會得一音演說, 不會得隨類各解, 恁麼道莫是有過, 無過說麼莫錯會好. 旣不恁麼會說一音演說, 隨類得解, 有个下落, 始得每日空上來下去, 又不當得人事, 且究道眼始得. 古人道：一切聲是佛聲, 一切色是佛色, 何不且恁麼會取.

此是大丈夫出生死事, 不可草草便會. 拍盲小鬼子往往見便下口, 如瞎驢喫草樣, 故草此一篇, 遺吾友李任道, 明窗淨几, 它日親見古人, 乃是相見時節.　山谷老人書.

모든 상좌(諸上座)는 다시금 단지 입술만 놀리려 하느냐? 아니면 별다른 도모함이 있느냐? 무엇을 집착하느냐가 두렵다. 그럼 집착이란 무엇인가? 다시 리(理)에 집착하느냐? 사(事)에 집착하느냐? 색(色)에 집착하느냐? 공(空)에 집착하느냐? 만약 그것이 리(理)라면 리(理)는 어떻게 집착할 것이냐? 만약 그것이 사(事)라면 사(事) 또한 어떻게 집착하느냐?

색(色)에 집착하고, 공(空)에 집착하느냐? 그것 또한 마찬가지인 것이다.

그래서 내가 평소에 한상 모든 상좌에게 말하기를 시방(十方)의 모든 부처와 시방(十方)의 선지식(善知識)은 언제나 손을 내밀어 제상좌는 그때마다 손을 마주 잡으라고 하는 것이다. 시방(十方)의 모든 부처와 시방(十方)의 선지식(善知識)은 어디에든 손을 맞잡고 모두 와서 그

곳을 알고 잡아야 한다. 어느 곳이 제상좌가 손을 잡은 곳이며 가장 잘 잡을 수 있느냐? 잡을 수 없다고 말하지 말고, 모든 것이 원래 가지고 있다고 말하지도 말라. 모든 상좌는 나다니면서 수행하려거든 모름지기 잘 살피고 정신을 차려야 한다. 다만 작은 지혜에 의지하지 말고 문득 시광(時光)을 쓸데없이 보내서는 안될 것이다. 산승(山僧)은 대중살이 할 때 이런 것을 많이 보았다. 고승(高僧)들이 모든 경지를 보는 것은 오직 자기 마음을 보는 것이다. 조사(祖師)께서도 말씀하셨다. "바람이 움직여서 깃발이 움직이는 것이 아니고, 바람이 움직여 깃발이 움직인다는 것은 마음이 움직이기 때문이다. 다만 또 어떻게 함이 가장 좋을 것인가? 특별히 친한 곳이 없는데가 친한 곳이다."

스님이 "어떤 것이 생하고 멸하지도 않는 마음이냐"고 묻기에 나는 그를 향해 말했다. "어떤 것이 생하고 멸하는 마음이냐" 스님이 말하기를 "어찌 학인(學人)들은 보지 못합니까?" 했다. 그를 향해 말하길 "그대가 만약 보지 못한다면 불생(不生), 불멸(不滅)도 있지 않는 것이다" 스님이 다시 묻기를 "가르침을 받는 것은 말씀이 있어야 합니다. 부처가 말 한마디로써 설법을 할 때 대중들은 그 부류에 따라 알았는데, 하지만 학인(學人)들이야 어떻게 알겠습니까?" 그를 향해 말했다.

"그대들은 앞의 물음에 무엇을 안다 하는가? 아직도 옛사람의 말을 알지 못함이로다."

그리고 잠시 있다가 그를 향해 말하기를

"그대는 무엇을 안다 하는가? 어느 곳이 그대가 아는 곳인가? 그대들의 수준에 맞는 것을 구분할 수도 없지만 그대들이 묻는 것을 알지 못할 것도 없다. 잠시 자신을 돌이켜 보는 것이 어떻겠는가? 그것이 결정된다 해도 이는 옳은 도리는 아닌 것이니, 삼가 안다고 착각하지 말라. 이 두가지를 안다는 것을 제외하면 별다르게 다시 무엇을 생각하겠는가?"

제상좌들이 만약 이 말을 안다면, 바로 제성(諸聖)의 총지문(摠持門 : 다라니문)을 얻으리라. 또 어떻게 알 것인가? 만약 말 한마디 연설로도 알 수가 있겠지만 부류에 따라서는 각각 이해할 수 없을 것이다. 어떤 것이 도(道)이다 아니다 잘못이 있다, 잘못이 없다고 말하겠는가? 착각하지 말아라.

그렇게 말 한마디로 불법을 설파할 수 없겠지만 부류에 따라서는 이해하여 어딘가에 낙착할 수 있다. 비로소 매일 헛되어 위아래 오가면서 또 마땅히 인사(人事)를 얻지 못하더라도, 또한 구도안(究道眼)은 비로소 얻으리라. 옛사람이 말하기를 "모든 소리(聲)는 부처의 소리(聲)요, 모든 색(色)은 부처의 색(色)이다"라고 했다. 어찌 또 그렇게 취하지 못하는가?

이것은 대장부 세상에 나서 죽을 때까지 할 일이다. 아무렇게 허둥대지 말아라. 문득 장님 박수소리에 영리한 귀신이라도 흔히들 하구(下口)에 빠진 것을 볼 수 있고 눈먼 당나귀가 풀만 씹는 것 같은고로 이 한 편을 써서 나의 벗 이임도(李任道)의 밝은 창, 맑은 책상 위에 남기니 훗날 고인을 친견하는 것이 이것이 서로 만난 시절이리라.

산곡노인 쓰다.

주 ·上座(상좌) : ① 윗자리, 높은 자리 ② 덕이 높은 高僧, 禪師.

·甚麼(심마) : 무엇, 어떤, 무슨.

·尋常(심상) : 대수롭지 않고 예사스러움 凡常.

·善知識(선지식) : ① 사람을 善道로 이끄는 덕이 높은 高僧 ② 남녀노소 귀천을 가리지 않고 모
두 佛緣을 맺게 하는 사람.

·十方(십방→시방) : 東西南北 乾坤艮巽 上下 전세계.

·委悉(위실) : 委曲 ① 자세한 사정이나 곡절 ② 몸을 굽혀서 쫓음.

·行脚(행각) : 스님이 여러나라를 걸어 다니면서 佛道를 修行하는 것 또는 걸어서 여러곳을 돌아
다니는 것.

·審諦(심체) : 깊이 살피어 道理를 깨달음.

·祖師(조사) : 어떤 學派의 開祖한 宗派를 세우고 그 宗旨를 열어 주창한 사람의 존칭.

·恁麼(임마) : 어떻게, 이와 같은.

·商量(상량) : 헤아려 생각함.

·摠持門(총지문) : 佛家에서 眞言을 외워서 다라니(陀羅尼) 부처 보살 등의 서원이나 德, 가르침
이나 지혜를 나타내는 신비로운 주문으로 범어를 번역치 않고 음사(音寫)함. 불가사의 한 힘이
있어 가르침을 들어도 잊지 않고 모든 장애를 벗어나는 功德을 얻음.

·草草(초초) : 분주한 모양, 허둥지둥대는 모습.

·文益禪師(문익선사 885~958) : 俗名은 노(魯)씨 이며 법명(法名)은 문익(文益)이다. 절강성(浙
江省) 여항(餘杭) 출신으로 7세때 전위(全偉)선사에게 출가하여 당대의 율사(律師)인 희각(希
覺) 율사의 門下에서 수행하였고 唐末에 선풍(禪風)을 떨치고 법안종(法眼宗)을 개창(開創)함.

·李任道(이임도) : 황정견이 융주에서 사귄 벗인데 그의 시에 자주 등장한다. 인품이 고상하고
검소히 지내던 분으로 알려져 있다.

참고 이 작품은 산곡(山谷)이 문익선사(文益禪師)의 어록(語錄) 중 일부를 쓴 것으로 친구인 이임도
(李任道)에게 보내준 것이다. 선종(禪宗)의 내용으로 내용이 회삽(晦澁)하고 초연(超然)한 것
으로 이해하기 몹시 힘든 부분이 있다.

산곡의 만년(晩年)의 대표작 중 하나이다. 그의 자법(字法)은 기이하여 서가들이 말하기를

"용(龍)이 날고 범(虎)이 뛰는 듯 하다"고 했으며

"운필(運筆)이 종횡(縱橫)의 극치(極致)를 이룬다"고 했다.

가히 기세(氣勢)가 호방(豪放)하고 청아(清雅)하여 선가(禪家)의 기운을 느끼는 듯 하다. 대강
의 주제는 文益禪師가 말하길

"법(法)이란 부처의 말씀에만 있지 않고 세상 어디에서도 찾을 수 있다"는 것이고 十方의 諸佛
과 善知識의 가르침이 모든 것에 맞았다는 것도 이와 관련해서 이해할 수 있다. 끝에 산곡(山
谷)이 쓴 내용은 자신이 적어보낸 文益禪師의 어록(語錄)을 보고도 벗 이임도(李任道)가 옛 사
람의 言迹을 깨우친다면 그 순간이 바로 자신의 마음을 알 수 있는 터이므로, 둘이 서로 만난

때(時節)라고 쓴 것이다.

이 첩(帖)의 뒤에 明의 오관(吳寬), 淸의 양정표(梁淸標)의 발문(跋文)이 있다.

《검산당서화기(鈐山堂書畫記)》,《청하서화방(淸河書畫舫)》,《우의편(寓意編)》,《식고당서화휘고(式古堂書畫彙考)》,《석거보급초편(石渠寶笈初編)》등에 수록(收錄)되어 있다.

총 92行 477字로 宋 元符 3년(1100)인 산곡(山谷) 나이 55세때의 작품이며 고궁박물원(故宮博物院)에 소장(所藏)하고 있다.

p. 45~54

4. 黃庭堅詩《老杜浣花溪圖引草書卷》

拾遺流落錦官城	두 습유(杜甫) 금관성(錦官城)에 떠돌이 되어도
故人作尹眼爲靑	옛 친구 벼슬하며 밝은 눈으로 맞아주네
碧雞坊西結茅屋	벽계방(碧雞坊) 서쪽에다 띠집을 짓고
百花潭水濯冠纓	백화담(百花潭) 물에는 갓끈 씻었네
故衣未補新衣綻	오래된 옷 깁지 않으니 새 옷 다 헤어졌지만
空蟠胸中書萬卷	도사린 흉중에는 만권의 책 남았구려
探道欲度羲皇前	도를 찾으려면 복희(伏羲) 이전을 헤아려야 하고
論詩未覺國風遠	시는 의논해도 국풍(國風)의 먼 것 깨닫지 못하네
干戈崢嶸暗宇縣	전쟁 심해지니 천하에 붙어 살기 어둡고
杜陵韋曲無雞犬	두릉(杜陵)의 위곡(韋曲)엔 닭, 개도 없구나
老妻稚子且眼前	늙은 아내, 아들은 바야흐로 눈 앞에 있는데
弟妹漂零不相見	아우 누이는 떠돌아 다녀 서로 만날 수 없네
此翁樂易極可人	이 늙은이의 음악 역경 사람들은 지극히 좋아하는데
園翁溪友肯卜鄰	채소밭 늙은이 낚시질 하는 친구는 이웃 점치기 즐기네
鄰家有酒邀皆去	이웃집에 술 있어 모두 초청하여 가는데
得意魚鳥來相親	뜻 얻은 물고기 새는 와서 서로 친하네
浣花酒船散車騎	완화(浣花)의 술 배는 전쟁터로 흩어지고
野墻無主看桃李	들 담 주인없는데 복숭아 오얏꽃 바라보네
宗文守家宗武扶	문(文) 숭상하여 지켜온 가문 무(武)를 높이 붙잡고
落日蹇驢馱醉起	해질 무렵에 절룩거리는 나귀는 취한 사람 싣고가네
願聞解鞍脫兜鍪	말 안장 풀고 투구 벗는 것 듣고자 하여도
老儒不用千戶侯	늙은 선비라 천호후(千戶侯)도 쓰지 않겠지
中原未得平安報	중원(中原)땅 평안한 소식은 받지 못했으니
醉裏眉攢萬國愁	취한 가운데 눈썹엔 온 나라 근심만 걸려있네
生綃鋪墻粉墨落	생초로 가린 정원 담벼락에 분칠은 떨어지고

平生忠義今寂寞	평생에 품은 충의(忠義) 지금에야 무료하네
兒呼不蘇驢失脚	아이는 불러도 깨지 않고 나귀는 절룩거리는데
猶恐醒來有新作	오히려 술 깨면 새로 할 일 있을까 두렵네
長使詩人拜畵圖	오래도록 시인(詩人)으로 하여금 그림에 절하게 하니
煎膠續弦千古無	아교로 거문고 줄 이어 천고(千古)의 시름 씻으리

주

- 拾遺(습유) : 唐 時代의 벼슬 이름으로 諫官의 하나. 左, 右拾遺의 別이 있었음. 左拾遺는 門下省에 속하고 右拾遺는 中書省에 속했음.
- 流落(유락) : 고향을 떠나 타향살이 하는 것.
- 錦官城(금관성) : 中國 四川省의 成都를 말함. 이곳의 産物인 비단을 관리하는 벼슬을 두었으므로 이를 錦官城이라 일컬음.
- 故人(고인) : 곧 그의 오랜 친구인 엄무(嚴武)이다.
- 眼爲靑(안위청) : 친한 사람을 대할 때의 眼球. 故事에 晉의 완적(阮籍)이 자기와 가까운 이는 靑眼으로 맞이하고, 거만한 사람을 보면 白眼으로 맞이했다 함.
- 百花潭(백화담) : 곧 완화계로 성도만리교의 서금강 상류이다.
- 濯冠纓(탁관영) : 갓끈을 씻음. 즉 世俗을 超越한 것. 굴원(屈原)의 어부사(漁父辭)에서 引用됨.
- 羲皇(희황) : 中國 古代의 傳說上의 임금 伏羲. 처음으로 백성에게 고기잡이, 사냥, 목축을 가르치고 八卦와 文字를 만들었다고 전함.
- 國風(국풍) : ① 시경(詩經)의 詩의 한 體六義의 하나 ② 지방 여러나라의 民謠. 옛날 中國에서 제후가 백성들의 노래를 모아 天子에게 바치던 것.
- 宇縣(우현) : 천하.
- 漂零(표령) : 여기저기 떠돌아 다님.
- 浣花(완화) : 지금의 四川省 서쪽에 있으며, 시내 언덕에는 두보(杜甫)의 초당(草堂)이 있다.
- 兜鍪(두무→도무) : 머리에 쓰는 투구를 말함.
- 千戶侯(천호후) : 元, 明代에 있던 벼슬 제도를 이름.

참고

이 작품은《완화취도가(浣花醉圖歌)》라고도 칭한다.

완화계(浣花溪)는 지금의 사천성(四川省)의 만리교(萬里橋) 서쪽에 있으며 시내 언덕에 두보(杜甫)의 초당(草堂)이 있다.

황정견이 원우(元祐) 3년(1088년)에 그가《완화계도》를 감상한 뒤에 쓴 것으로 두보가 성도의 초당에 환경에서 생활하던 모습을 표현한 것이다.

문체(文體)는 고대(古代) 시가(詩歌)의 형식으로 썼다. 이 첩(帖)은 송대(宋代) 마언보(馬彥輔)가 소장(所藏)하였다가 명대(明代) 하문진(夏文振)이 입수하여 소장했었다.

첩(帖)의 뒤에 명(明)의 오관(吳寬)과 왕세정(王世貞)의 제발(題跋)이 있다. 왕세정(王世貞)에 이르기를 "운필(運筆)이 횡일소탕(橫逸疏蕩)하고 넉넉한 자태(姿態)를 가지고 있으며 결구(結

句)는 치밀하여 신기(神奇)스럽다."고 하였다.

전반적으로 다골소육(多骨少肉)적인 편이다.

《성재집(誠齋集)》,《손시서화초(孫氏書畵鈔)》,《석거보급삼편(石渠寶笈三編)》등에 수록(收錄)되어 있다.

총 38行으로 214字이고 宋 元祐 3년(1088)인 산곡(山谷) 나이 44세때의 작품이다. 현재 고궁박물원(故宮博物院)이 소장(所藏)하고 있다.

p. 55~74

5. 李白《憶舊遊詩草書卷》

※원 제목은 이백(李白)의 억구유기초군원참군(憶舊遊寄譙郡元參軍)이며, 작품상에는 앞부분의 80자가 빠져 있어 보충함.『　　』안은 누락 부분임.

『憶昔洛陽董糟丘	『옛날 낙양(洛陽)의 술가게 동조구(董糟丘)를 기억하나니
爲余天津橋南造酒樓	나를 위해 천진교(天津橋) 남쪽에 주루(酒樓)를 만들었지
黃金白璧買歌笑	황금과 흰 구슬로 노래와 웃음사고
一醉累月輕王侯	한번 취하여 세월 거듭되니 왕후(王侯)도 업신여겼지
海內賢豪靑雲客	나라 안 현명한 호걸 청운(靑雲)품은 나그네
就中與君心莫逆	그 중에 그대와 함께하니 마음 서로 맞았네
廻山轉海不作難	산을 돌고 바다 돌아도 어려움 없었고
傾情倒意無所惜	정 기울고 뜻 뒤바꺼도 애석함 없었네
我向淮南攀桂枝	내 회남(淮南) 향할제 계수나무 가지 어루만지니
君留洛北愁夢思	그대 낙북(洛北)에 남아 꿈길 생각 속에 근심하네
不忍別	차마 이별할 수 없어
還相隨	서로 좇아 돌아왔네
相隨『迢迢訪仙城	서로 좇아』멀고 아득한 선성산(仙城山) 찾으니
卅六曲水廻縈	서른 여섯 굽은 물줄기 감싸고 흐르네
一溪初入千花明	계곡마다 처음부터 수많은 꽃들 활짝 피고
萬壑度盡遺松聲	많은 골짝 다 지나도 소나무 소리만 남았구려
銀鞍金絡到平地	은 안장, 금줄 치장하여 평지에 도착하니
漢東太守來相迎	한동(漢東)의 태수 친히 나와 영접하네
紫陽之眞人	자양(紫陽)의 진인(眞人)은
邀我吹玉笙	나를 맞아 옥 생황 부네
湌霞樓上動仙樂	찬하루 위에는 신선음악 들리고
嘈然宛似鸞鳳鳴	재잘거리는 소리 흡사 봉황해 우는 것 같네

袖長管催欲輕擧	긴 소매 붓대 재촉하여 가볍게 들고 싶구나
漢中太守醉起舞	한중 태수는 술취해 일어나 춤만 추고
手持錦袍覆我身	손에 가진 비단 두루마기 내 몸에 걸쳐주네
我醉橫眠枕其股	나도 취해 비스듬히 누워 그 다리에 팔 베고 자고
當筵歌吹凌九霄	잔치 자리에 노래 부르니 하늘에 오를 듯 하네
星離雨散不終朝	별 옮기고 비 뿌려 아침까지 그치지 않는데
分飛楚關山水遙	초관(楚關)에서 헤어지니 산과 물 멀기만 하네
余旣還山尋故巢	나 이미 옛집을 찾아 산으로 돌아오건만
君亦歸家度渭橋	그대는 다시 위교(渭橋)지나 집으로 돌아가네
君家嚴君勇貔虎	그대 집 엄한 부친 호랑이처럼 용맹하여
作尹幷州遏戎虜	병주(幷州)에서 벼슬할 때 오랑캐들 물리쳤지
五月相呼渡太行	오월에 나를 불러 태항산(太行山) 건너자고 불렀는데
摧輪不道羊腸苦	수레바퀴 부러지고 굽은길 고생 말하지 않았네
行來北京歲月深	내 북경(北京)에 온지 세월은 깊어졌지만
感君貴義輕黃金	그대 의(義)를 귀히 여겨 황금을 가볍게 하매 감동하였네
瓊梧綺食靑玉案	좋은 술잔 옷과 음식 푸른 옥의 소반에다
使我醉飽無歸心	나 취하고 배부르게 하여 돌아갈 마음 없게하네
時時出向城西曲	때때로 성 서쪽 굽이에 나가 보나니
晉祠流水如碧玉	진사(晉祠)에 흐르는 물이 푸른 옥 같구나
浮舟弄水簫鼓鳴	배 띄워 물위에서 노니 퉁소 북소리 울려나고
微波龍鱗莎草綠	작은 물결은 용비늘 같고 향부자 풀 푸르네
興來攜妓恣經過	흥취 일으니 무희와 마음껏 배 몰고 지날 때
其若楊花似雪何	언뜻 보면 버들꽃 같기도 하지만 눈꽃 같음은 어찜이냐
紅粧欲醉宜斜日	붉은 화장에 취하니 어느덧 해는 지는데
百尺淸潭寫翠娥	백척의 맑은 못 푸른 달빛에 항아(姮娥)를 그려냈네
翠娥嬋娟初月暉	항아는 아름다워 처음으로 달빛 비추는데
美人更唱舞羅衣	미인은 다시금 노래하고 옷 펼치고 춤추네
淸風吹歌入空去	청풍에 노래소리 허공속에 사무치고
歌曲自繞行雲飛	노래가락 얽히어 구름따라 날라가네
此時行樂難再遇	이때의 즐거움 다시 만나기 어려우니
西游因獻長楊賦	서녘에 여행하며 장양부(長楊賦)를 올려드립니다
北闕靑雲不可期	북궐(北闕)에 벼슬길은 다시는 기약할 수 없어
東山白首還歸去	동산(東山)에 흰머리로 왔다가 돌아가네
渭橋南頭一遇君	위교(渭橋) 남쪽에서 그대 한번 만났지만
酇臺之北又離群	찬대(酇臺) 북쪽에서 또 다시 헤어지네

問余別恨今多少	나에게 이별의 한 지금 얼마냐 묻는다면
落花春暮爭紛紛	늦은 봄에 꽃 어지럽게 휘날리는 듯
心亦不可盡	마음으로써 다 할 수 없지만
情亦不可極	정 또한 끝이 없어라
呼兒長跪緘此辭	아이 불러 꿇어 앉혀 이 글을 쓰게 하여
寄君千萬遙相憶	그대에게 보내오니 부디 서로 기억하기 원합니다

주
- 董糟丘(동조구) : 낙양의 유명한 술파는 거리.
- 天津橋(천진교) : 하남 낙양현에 있는 낙수에 놓은 다리이다.
- 仙城(선성) : 여기서는 산이름으로 호북성 수주시에 있다.
- 銀鞍金絡(은안금락) : 銀으로 만든 말안장과 金줄로 말갈기에 씌우는 호화스럽게 치장한 화려한 장식품.
- 漢東(한동) : 지금의 호북수현으로 수주(隨州)에 속하는데 낙양과 李白의집이 있는 호북안륙 사이에 있는 지명.
- 紫陽(자양) : 안휘성(安徽省) 주위의 자양산(紫陽山) 이름.
- 眞人(진인) : 姓은 胡氏이고 苦竹院(초나라 관문에 있음)에서 살면서 스스로 그 사는 곳을 찬하루라고 하며 도교에 뜻을 닦은 신선인데 眞人으로 불렸다.
- 湌霞樓(찬하루) : 호자양(胡紫陽)이 선성산(仙城山)의 고죽원(苦竹院)에 지은 누각이다.
- 分飛(분비) : 헤어지다, 나뉘어 흩어지다.
- 楚關(초관) : 지금의 호북 장양 토가족 자치현의 파산촌 남쪽지역이다.
- 故巢(고소) : 李白이 있었던 안륙의 桃花巖을 말함.
- 渭橋(위교) : 지금은 장안의 북쪽인 섬서성(陝西省) 위수에 있던 다리.
- 幷州(병주) : 산서성 영제현의 태원(太原)지역이다.
- 太行(태항) : 太行山으로 河南省에 있는 山이름.
- 羊腸(양장) : 羊의 창자 모양으로 구불구불한 산길.
- 綺食(기식) : 맛있는 음식.
- 靑玉案(청옥안) : 청옥으로 꾸민 소반.
- 晉祠(진사) : 周나라때 이곳에 봉해진 成王의 아우인 唐叔虞의 사당으로 태원시 서남에 있다.
- 翠娥(취아) : 초록색의 초승달 모양의 눈썹, 미인의 아름다운 눈썹.
- 長楊賦(장양부) : 한나라의 揚雄이 황제를 풍간하여 지은 글로 長楊은 장안 부근의 궁궐로 황제가 사냥할 때 머물던 곳이다. 양웅이 황제를 추앙하는 듯 하면서도 완곡하게 비판한 글이다.
- 北闕(북궐) : 궁성(宮城)의 北門, 미앙궁안의 현무궐인데 여기서는 장안(長安)을 말한다.
- 酇臺(찬대) : 남양현(南陽縣)에 있던 누대.
- 紛紛(분분) : ① 꽃 따위가 흩어져 어지러운 모양 ② 일에 얽히어 갈피를 잡을 수 없는 모양.
- 千萬(천만) : 제발, 부디.

이 첩(帖)의 글은 이백(李白)의《억구유기초군원참군(憶舊遊寄譙郡元參軍)》이며 앞부분에 80字가 빠져있다. 광초(狂草)의 형식으로 썼으며 李白이 長安에서 조정에 출사하려 했으나 현실적으로 뜻을 이루지 못하자 친구인 원단구(元丹丘), 원연(元演)을 만나서 선성산(仙城山)을 방문하여 헤어질 때 북쪽의 찬대에서 적막하게 숨어살던 심정을 자신의 처지와 빗대어 적은 글이다. 당시에 원연은 천진교 근처를 관리감독하고 있었다.

산곡(山谷)이 회소(懷素)의《자서첩(自敍帖)》을 공부한 후 쓴 것으로 돈오필법, 하필비동(頓悟筆法, 下筆飛動)적인 작품이라고 본인이 스스로 얘기했다. 이후에 창조적인 자기만의 개성적인 필법(筆法)과 결구(結句)를 이루어 냈다. 한 획도 경솔(輕率)함이 없으며 각종의 대비(對比)형식을 이용하여 혹은 길고 혹은 치우치면서 기복이 심한 다양한 자태를 표현해냈다.

명(明)의 심주(沈周)가 이르기를

"필력(筆力)이 황홀(恍惚)하고 귀신(鬼神)이 넘나드는 듯하여 가히 초성(草聖)이라 이를 만하다."고 하였다.

이 첩(帖)의 뒤에는 원(元) 장탁(張鐸), 명(明)의 심주(沈周), 청(淸)의 장목(張穆)의 발문(跋文)이 있다.

원(元)의 장탁(張鐸)이 소장했으나, 그 뒤 청(淸) 황실 내부로 들어갔다가 일본(日本)으로 흘러들어갔다.

《산호망(珊瑚網)》,《서화기(書畵記)》,《식고당서화휘고(式古堂書畵彙考)》,《석거보급속편(石渠寶笈續編)》등에 수록(收錄)되어 있다.

총 52行 346字로 宋 崇寧 3년(1104)인 산곡(山谷)의 나이 59세때 작품이다. 현재 일본경도등정제성회유린관(日本京都藤井齊成藤會有鄰館)에 소장(所藏)되어있다.

p. 75~88

6. 劉禹錫《竹枝詞九首》

其一

白帝城頭春草生	백제성 머리에 봄풀은 자라고
白鹽山下蜀江清	백염산 아래 촉강은 맑아라
南人上來歌一曲	남쪽 사람은 와서 노래 한 곡조 부르고
北人莫上動鄉情	북쪽 사람은 오르지 못해도 고향 정 일어나네

• 白帝城(백제성) : 중경시 동부 장강 북쪽 봉절현의 동부에 있는 고성.

• 白鹽山(백염산) : 중경시 동부 봉절현에 있는 산 이름.

• 蜀江(촉강) : 중경 하류를 경유하는 긴 강 이름.

其二

山桃紅花滿上頭	산 복숭아 붉은 꽃이 산 머리에 가득한데
蜀江春水拍山流	촉강의 봄물은 박산으로 흐르네
花紅易衰似郞意	꽃 붉다가 쉽게 쇠하는 것 낭군님 뜻 같은데
水流無限似儂愁	물 흐름 끝없음은 내 근심 같구나

其三

江上朱樓新雨晴	강 위의 붉은 누대 새 비오자 개이고
瀼西春水縠紋生	출렁이는 서쪽 봄물은 주름 무늬 일어나네
橋東橋西好楊柳	동쪽과 서쪽 버들은 보기 좋은데
人來人去唱歌行	사람가고 오며 노래를 부르는 구나

其四

日出三竿春霧消	해 장대높이 오르니 봄날 안개 사라지고
江頭蜀客駐蘭橈	강머리 촉나라 손님은 목란 노를 멈추네
憑寄狂夫書一紙	미친 사내에게 부탁하여 편지 한장 부치는데
住在成都萬里橋	사는 곳은 성도(成都) 밖 만리교에 정했네

주 • 蘭橈(난요) : 목련나무로 만든 노.
• 成都(성도) : 삼국시대 유비가 세운 촉나라의 수도로 사천성에 있다.
• 萬里橋(만리교) : 사천성 성도의 서쪽. 화양현 남쪽 완화계에 놓인 다리.

其五

兩岸山花似雪開	양쪽 언덕의 산꽃은 눈처럼 피었는데
家家春酒滿銀杯	집집마다 봄 술이 은 술잔에 가득하네
昭君坊中多女伴	왕소군 마을이라 여인들 무리 많으니
永安宮外踏靑來	영안궁 밖으로 들놀이 오는구나

주 • 昭君坊(소군방) : 왕소군의 마을로 그는 전한시대의 미인이었다.
• 永安宮(영안궁) : 유비가 오나라에게 패한 뒤 돌아와서 죽은 곳이다.

其六

城西門前灩澦堆	성 서쪽 문앞에 아름다운 염여퇴는
年年波浪不能摧	해마다 물결 넘쳐나도 꺾을 수 없다네
懊惱人心不如石	한탄하고 번뇌하는 사람들 마음은 돌같지 않아서

少時東去復西來　　　젊은 날에 동으로 갔다가 다시 서쪽으로 오는구나

주 • 灩澦堆(염여퇴) : 기주 서쪽 촉강의 한 가운데 있는데 물이 불면 반쯤 잠기고 겨울이 되면 20여 길이나 모습을 드러낸다.

其七

瞿唐嘈嘈十二灘　　　구당(瞿唐)은 열두 여울이라 시끄러운데
此中道路古來難　　　이 속의 길은 옛부터 어려운 곳이라
長恨人心不如水　　　오랜 한 지닌 사람들 마음은 물 같지 않아
等閑平地起波瀾　　　대수롭지 않게 평지에 물결을 일으키리

주 • 瞿唐(구당) : 기주의 구당협으로 삼협의 하나이다.

其八

巫峽蒼蒼煙雨時　　　무협(巫峽)이 짙푸르면 안개비 올 때인데
清猿啼在最高枝　　　맑고 처량하게 우는 원숭이 가지 꼭대기에 있네
个裏愁人腸自斷　　　그 속에 근심스런 나그네 이 창자 저절로 끊어지나니
由來不是此聲悲　　　이 때문에 이 소리가 슬픈 것은 아니라네

주 • 巫山(무산) : 사천성 동부 대파산맥에 있는 산으로 삼협의 하나인 무협(巫峽)이 있다.

其九

山上層層桃李花　　　산 위에 층층이 복사꽃, 오얏꽃 피어
雲間煙火是人家　　　구름 사이 연기 불은 사람사는 집이라네
銀釧金釵來負水　　　은팔찌와 금비녀의 여인은 물을 길어오고
長刀短笠去燒畲　　　긴 칼과 짧은 삿갓 쓴 남자는 새 밭에 불을 놓는 구나

주 • 長刀短笠(장도단립) : 긴 칼과 짤막한 모자를 쓴 남자로 농사기구를 챙겨든 남자를 말한다.
• 燒畲(소여) : 황무지에 불을 피워 농사짓는 화전(火田)을 말한다.

劉夢得《竹枝》九篇, 盖詩人中工道人意中事者也, 使白居易·張籍爲之, 未必能也.

이는 유몽득(유우석)의 《竹枝詞》아홉편으로, 대개 시인들 중에는 사람의 마음속의 일을 말하는데, 백거이와 장적으로 하여금 그것을 행하게 한다면 반드시 능숙하지 않으리라.

p. 89~132

7.《廉頗藺相如傳草書卷》

p. 89~94

廉頗者 趙之良將也. 趙惠文王十六年 廉頗爲趙將伐齊 大破之取晉陽. 拜爲上卿. 以勇氣聞於諸侯. 藺相如者 趙人也. 爲趙宦者令繆賢舍人.
趙惠文王時 得楚和氏璧. 秦昭王聞之 使人遺趙王書 願以十五城請易璧. 趙王與大將軍廉頗諸大臣謀. 欲與秦 秦城恐不可得 徒見欺. 欲勿與 卽患秦兵之來. 計未定. 求人可使報秦者 未得. 宦者令繆賢曰 臣舍人藺相如可使.

염파라는 사람은 조나라의 훌륭한 장군이라, 조나라 혜문왕 16년에 염파가 조나라의 장수가 되어 제나라를 쳐 크게 격파하고 진양성을 빼앗으니 그 공으로 상경의 벼슬에 올랐고, 그 용맹은 제후들에게 알려지게 되었다. 인상여라는 사람도 역시 조나라 사람으로 조나라 환자령 목현의 사인(舍人)으로 있었다. 조 혜문왕때에 초나라 "화씨(和氏)의 구슬"을 가지었다. 진나라 소왕이 소식을 알고 조 왕에게 글을 보내 진나라의 열 다섯 성(城)으로 구슬과 바꾸자고 청하였다. 조 왕이 대장군 염파와 여러 대신들을 불러모아 상의하기를 구슬을 진나라에 준다고 하여도 진나라의 성을 얻기는 어려울 것이요, 다만 속이고 주지 않는다면 진나라의 공격을 받을까 우려되오. 의논이 결정되지 않았을 뿐 아니라 진나라에 사신으로 가서 조나라의 의사를 전달할 자도 찾지 못하였다. 이 때 환관의 영 목현이 말하기를 "신의 사인으로 있는 인상여라면 사신의 임무를 해낼 것입니다."

p. 94~104

王問 何以知之. 對曰 臣嘗有罪 竊計欲亡走燕. 臣舍人相如止臣 曰 君何以知燕王. 臣語曰 臣嘗從大王 與燕王會境上. 燕王私握臣手 曰 願結友. 以此知之故欲往. 相如謂臣曰 夫趙彊而燕弱. 而君幸於趙王. 故燕王欲結於君. 今君乃亡趙走燕. 燕畏趙 其勢必不敢留君 而束君歸趙矣. 君不如肉袒伏斧質請罪. 則幸得脫矣. 臣從其計. 大王亦幸赦臣. 臣竊以爲其人勇士 有智謀. 宜可使. 於是王召見. 藺相如曰 秦王以十五城請易寡人之璧. 可與不. 相如曰 秦彊而趙弱. 不可不許. 王曰 取吾璧 不與我城 奈何. 相如曰 秦以城求璧而趙不與 曲在趙. 趙與璧而秦不與趙城 曲在秦. 均之二策寧 與以負秦曲. 王曰 誰可使者. 相如曰 王必無人 臣願奉璧往使. 城入趙而璧留秦 城不入 臣請完璧歸趙.

왕이 묻기를 "어떻게 잘 아느냐"하니 목현이 대답하기를 "신이 일찍이 죄를 짓고 몰래 연나라로 도망치려 한 적이 있었는데 그 때 상여가 말리며 말하기를 '주인은 어떻게 연왕을 잘 아십니까' 하기에 신이 말하기를 이전에 대왕을 모시고 연나라 왕과의 회맹에 참가한 일이 있는데,

그 때 연왕이 내 손을 가만히 잡고 말하기를 원하건대 나와 친하고 싶다하기에 이런일 때문에 가고 싶은 것이라고 했더니, 상여가 신에게 말하기를 "그때 조나라는 강하고 연나라는 약하며 게다가 주인은 조왕에게 총애를 받은 몸이라 연 왕이 주인과 교제를 맺고자 하였던 것입니다. 그런데 지금 주인께서 조나라를 도망하여 연나라로 달아난다면 연나라는 조나라를 두려워하여 그 형편상 구태여 받아주기 보다는 오히려 묶어서 조나라로 보낼 것입니다. 그보다는 주인께서 소매를 벗고 도끼를 메고 죄를 청하는 것만 같지 못할 것입니다. 그렇다면 다행스레 벗어남을 얻을 것입니다. 하기에 신은 그의 의견을 따르니 대왕께서 역시 저를 사면해 주었습니다. 신이 가만히 생각하여 보니 그는 용맹스런 선비에다 지모도 있어 마땅히 부릴 수 있는 사람일 것입니다."라고 하자 그리하여 왕이 인상여를 불러 말하기를 "진왕이 열 다섯 성으로 과인의 구슬과 바꾸자 하니 그렇게 해야할지 말아야 할지 하던 참이다."고 하니 인상여가 말하길

"진나라는 강하고 조나라는 약하니 참으로 주지는 않을 수 없을 것입니다.

왕이 말하기를

"진나라가 구슬만 뺏고 성을 만약 주지 않는다면 어떻게 할 것인가?" 하니

인상여가 말하길

"진나라가 성을 주는 조건으로 구슬을 달라고 하였는데 조나라가 주지 않는다면 잘못은 조나라에 있고, 조나라가 구슬을 주었는데도 진나라가 성을 주지 않는다면 그 잘못은 진나라에 있는 것입니다. 이 두가지 계책을 비교해보면 차라리 청을 들어주고 나서 잘못을 진나라에 지우는 것이 나을 것입니다."

왕이 말하길

"누가 옳게 사신으로 갈 사람이 있겠는가?"

인상여가 말하길

"대왕께서 달리 사람이 없으시다면, 신이 구슬을 가지고 사신으로 가기를 원합니다. 성이 조나라에 들어오면 구슬은 진나라에 있을 것이요, 성이 만일 돌아오지 않는다면 신은 구슬을 온전히 가져 조나라로 돌아오겠습니다."라고 하였다.

p. 104~113

趙王於是遂遣相如 奉璧西入秦. 秦王坐章臺見相如. 相如奉璧奏秦王 秦王大喜. 傳以示美人及左右. 左右皆呼萬歲. 相如視秦王無意償趙城 乃前曰 璧有瑕. 請指示王. 王授璧. 相如因持璧卻立 倚柱. 怒髮上衝冠. 謂秦王曰 大王欲得璧 使人發書至趙王. 趙王悉召群臣議 皆曰 秦貪 負其彊以空言求璧. 償城恐不可得. 議不欲與秦璧. 臣以爲布衣之交尙不相欺. 況大國乎. 且以一璧之故逆彊秦之驩 不可. 於是趙王乃齋戒五日. 使臣奉璧 拜送書於庭. 何者 嚴大國之威以修敬也. 今臣至 大王見臣列觀 禮節甚倨. 得璧 傳之美人 以戲弄臣. 臣觀大王無意償趙王城邑. 故臣復取璧. 大王必欲急臣 臣頭與璧俱碎於柱矣.

조왕은 마침내 상여로 하여금 구슬을 받들고 서쪽의 진나라로 가게 하였다. 진왕이 장대에 앉

아서 상여를 인견하니 상여가 구슬을 받들어 진왕에게 주니 진왕이 크게 기뻐하여 펼치어 미인들과 좌우의 신하들에게 보이니 모두들 만세를 불렀다. 상여는 진왕이 조나라에 성을 상환해줄 뜻이 없음을 보고 앞으로 나아가 말하기를

"그 구슬에 흠이 한 곳 있으니 청하건대 왕에게 알려 드리겠습니다."하니 진왕이 구슬을 건네주었다. 상여는 구슬을 받아 뒤로 물러나 기둥을 의지해 서니 성난 머리카락이 갓을 솟구치면서 진왕에게 이르길 "대왕께서 구슬을 얻기 위해 사람을 보내고 서신으로 조왕에게 청하였습니다. 조왕은 모든 신하를 모아 의논하니 모두가 '진나라는 탐욕스러워 그 강대한 힘만 믿고 빈말로 구슬을 달라고 하는 것이지 성의 보상은 어려울 것이라고 의심들하여 진나라에 구슬을 주지 말라' 고들 하였지만 신은 말하였습니다. 일개 서민들의 교섭에도 서로 속이지 않는 것인데, 하물며 큰나라 일소냐 그리고 구슬 하나로 강대한 진나라의 우의를 거스린다는 것은 옳지 않다하니 조왕께서는 이에 닷새나 재계하시고 신으로 하여금 구슬을 받을어 절하며 뜰에까지 나와 전송해주신 것은 무엇이겠습니까? 대국의 위엄을 존중하고 공평함을 닦고저 함입니다. 지금 신이 이곳에 이르니 대왕께서는 신을 아무렇게나 보시면서 예절도 심히 거만할 뿐 아니라 구슬을 받고도 미인들에게 주고 장난질로 신을 희롱하시니 신이 보건대 대왕께서는 조왕에게 성을 주실 뜻이 없는 것 같아 신이 다시 구슬을 취한 것이다. 대왕께서 신을 급박하신다면 신의 머리와 구슬을 함께 기둥에 부셔버리고 말 것입니다."라고 하였다.

p. 113~127

相如持其璧睨柱 欲以擊柱. 秦王恐其破璧. 乃辭謝固請. 召有司按圖 指從此以往十五都與趙.

相如度秦王特以詐詳爲與趙城 實不可得. 乃謂秦王曰 和氏璧天下所共傳寶也. 趙王恐 不敢不獻. 趙王送璧時 齋戒五日 今大王亦宜齋戒五日 設九賓於廷. 臣乃敢上璧. 秦王度之 終不敢彊奪. 遂許齋五日 舍相如廣成傳舍.

相如度秦王雖齋 決負約不償城. 乃使其從者衣褐 懷其璧. 從徑道 歸璧于趙. 秦王齋五日後 乃設九賓禮於廷 引趙使者藺相如. 相如至. 謂秦王曰 秦自繆公以來廿餘君 未嘗有堅明約束者也. 臣誠恐見欺於王而負趙. 故令人持璧歸 間至趙矣. 且秦彊而趙弱 大王遣一介之使至趙. 趙立奉璧來. 今以秦之彊而先割十五都與趙. 趙豈敢留璧而得罪於大王乎. 臣知欺大王之罪當誅. 臣請就湯鑊. 唯大王與群臣熟計議之. 秦王與群臣相視而嘻. 左右或欲引相如去. 秦王因曰 今殺相如 終不能得璧也. 而絶秦·趙之驩 不如因而厚遇之. 使歸趙. 趙王豈以一璧之故欺秦邪. 卒廷見相如 畢禮而歸之. 相如旣歸 趙王以爲賢大夫使不辱於諸侯 拜相如爲上大夫.

상여가 구슬을 손에 들고 기둥을 노려보면서 곧 기둥에 부딪힐 자세를 보이니 진왕이 구슬을 부셔버릴까 두려워 이에 말로 사과하고 달래면서 유사를 불러 지도를 살피고 이곳으로 부터 앞으로 열 다섯 성을 조나라에 줄 것을 지시하였다. 상여는 진왕이 거짓으로 허락하면서 조나라에 성을 주는 척 하는 것이지 진실로 주는 것이 아님을 헤아리고 이에 진왕에게 말하길 "화씨의 구슬은 천하에 보물로 전해오는 바입니다. 조왕은 두려워하여 감히 드리지 않을 수 없었

기에 조왕이 이 구슬을 보낼 때에 닷새나 재계했듯이 지금 대왕께서도 마땅히 닷새를 재계하신 후에 구빈(九賓)을 궁전에 펴신다면 신도 이에 마땅히 구슬을 올리겠습니다."라고 하였다. 진왕도 끝내 강제로 빼앗을 수 없음을 알고 드디어 닷새동안 재계를 허락하고 상여를 광성의 정사에 머무르게 하였다. 그러나 상여는 진왕이 비록 재계를 하더라도 마침내 약속을 저버리고 성을 주지 않을 것이라 짐작했다. 이에 따라온 사람의 남루한 베옷속에 구슬을 감추고 사잇길로 도망쳐 구슬을 조나라로 돌려보냈다. 진왕은 닷새동안 재계한 후에 이에 구빈의 예를 궁정에서 갖추고 조나라 사신 상여를 맞아하니 상여는 다가와 진왕에게 말하기를 "진나라는 목공으로부터 스무여분의 군주가 있었지만 아직 약속을 확실히 지킨 분은 없었습니다. 신은 참으로 대왕께 속아 조나라를 저버릴까 두려워 사람으로 하여금 구슬을 가지고 사잇길로 조나라로 돌려보냈습니다. 그러나 진나라는 강하고 조나라는 약하니 대왕께서 사신 한 사람만 조나라에 보낸다면 조나라는 바로 구슬을 받들고 올 것입니다. 지금 강대한 진나라가 먼저 열다섯성을 조나라에 준다면 조나라 어찌 감히 구슬을 가지고 대왕께 죄를 짓겠습니까? 신이 대왕을 속인 죄는 주살되어야 마땅할 줄 압니다. 신이 끓는 가마솥에 들어감을 청하오니 오직 대왕께서는 여러 신하들과 더불어 상의해 주시기 바랍니다."라고 하였다. 진왕과 여러 신하들이 서로 쳐다보고 에구 탄식하면서 좌우에서 상여를 끌어내고저하니 진왕이 저지하여 말하기를 "지금 상여를 죽여도 끝내는 구슬을 얻지 못할 것이요, 진나라와 조나라의 환대마저 끊어질 것이 이대로 후하게 접대하여 조나라로 돌려보내는 것이 나을 것이다. 조나라가 어찌 한낱 구슬 하나로써 진나라를 속이겠는가?"라고 하였다.

마침내 상여를 인견하여 예를 마치고 돌아가게 했다. 상여가 돌아오자 조왕은 어진대부로 삼아 제후들로 하여금 욕되지 않고 왔다하여 조왕은 상여를 상대부로 임명했다.

p. 127~132

其後 與秦王會澠池 相如功大. 拜爲上卿位 在廉頗之右. 廉頗曰 我有攻城野戰之大功 而藺相如 徒以口舌爲勞. 位居我上 我見相如必辱之相如. 出望見廉頗引車避匿舍人. 相與諫請辭 相如曰 相如雖駑獨畏廉將軍哉. 公之視 廉將軍孰與秦王 顧彊秦不敢加兵於趙者徒以吾兩人在也. 兩虎 共鬪其勢不俱生. 吾所以爲此者 先國家之急而後私讎也.

그 뒤에 진왕과 더불어 면지(澠池)에 회맹을 했을 때 상여의 공이 컸다하여 상여에게 상경벼슬을 주었는데 그 지위가 염파보다 위였다.
염파가 말하길 "나는 성을 공격하는 등 싸움에 큰 공이 있었지만 상여는 오로지 입과 혀끝의 수로 나보다 높은 자리에 있으니 내 상여를 만나면 반드시 욕되게 하리라"했다.
상여가 외출할 때에 염파만 바라보면 수레를 돌려 피하고 숨었다. 사인이 서로 더불어 사연을 물으니 상여 말하길
"내 비록 노둔하나 고작 염장군을 두려워하리오, 여러분 보기에 염장군과 진왕 중 누가 두렵겠는가. 저 강한 진나라가 함부로 조나라에 군사로 쳐들오지 않는 것은 다만 우리 두 사람이

있기 때문인데 두 범이 같이 싸운다면 그 형세는 둘이 다 살지 못할 것이니 내가 이렇게 하는 것은 국가의 위급함을 먼저하고 사사로운 원한은 뒤로 하기 때문이라네."라고 하였다.

주 • 廉頗藺相如列傳 : 戰國時代의 七雄의 하나인 趙나라 장군이었던 다섯 사람인 염파(廉頗), 인상여(藺相如), 조사(趙奢)와 그의 아들 조괄(趙括), 이목(李牧)의 전기임. 史記列傳에 있음.

• 廉頗(염파) : 趙나라의 명장으로 平信君 인상여(藺相如)와 生死를 같이한 交友관계로 유명함.

• 惠文王(혜문왕) : 趙나라의 七代 君主.

• 藺相如(인상여) : 趙나라 혜문왕때의 재상(宰相)으로 대장군(大將軍) 염파(廉頗)와 생사(生死)를 같이 하여 목이 잘려도 한이 없다는 문경지교(刎頸之交)로 유명함.

• 舍人(사인) : ① 周代 地官에 속한 宮中의 재무를 맡아보던 벼슬 ② 역대 궁내의 近侍의 벼슬 ③ 집의 사환.

• 和氏璧(화씨벽) : 楚나라 사람인 화씨가 어느날 玉의 원석을 얻어 초나라 厲王에게 獻上했다. 왕이 감정을 시켜 보았더니 "단지 쓸모없는 돌멩이에 불과합니다."라고 감정인이 말했다. 이에 진노한 왕은 자신을 속였다고 하여 그 벌로서 화씨의 왼쪽 다리를 잘라버렸다. 厲王이 죽고 武王이 즉위하자 화씨는 다시 그것을 무왕에게 獻上했다. 玉을 세공하는 자는 또 "단지 돌멩이불과합니다."하고 했다. 이번에는 오른쪽 다리마저 잘라버렸다. 武王이 죽고 文王이 즉위했다. 화씨는 玉의 원석을 안고 산중에서 슬피 울고 있었다 文王이 이 말을 전해듣고 옥세공사에게 갈게 했더니 눈부신 寶石잉 되었다. 그래서 이것을 화씨의 벽이라 이름지었다.
〈한비자(韓非子)의 화씨(和氏)편〉

• 宦者(환자) : 환관(宦官) ① 宮中의 侍奉의 벼슬 ② 仕宦의 通稱.

• 肉袒(육단) : 윗도리를 벗고 육체를 나타내어 생각대로 벌(罰) 해달라고 사죄(謝罪)하는 것 .

• 章臺(장대) : 戰國時代 진왕(秦王)이 함양(咸陽)에 세운 궁전(宮殿).

• 九賓(구빈) : 임금이 우대하는 아홉 종류의 손님, 공(公), 후(侯), 백(伯), 자(子), 남(男), 고(孤), 경(卿), 대부(大夫), 사(士)을 일컬음.

• 卻立(각립) : 뒤로 물러섬.

• 澠池(면지) : 한(漢) 시대에 설치한 顯으로 明, 淸代에 府로 됨. 인상여(藺相如)가 조왕을 도와 秦 昭王과 會見하던 곳.

• 瑟(슬) : 거문고와 비슷한 25현의 악기로 대칼로 연주하는 현악기이다.

p. 133~171

8. 李白詩《秋浦歌 十五首》

※추포(秋浦)는 안휘성 귀지현에 있다. 양자강 연안으로 이백이 여기서 3년간 묵으면서 쓴 시이다.

其一

秋浦錦駞鳥	추포의 비단 타조는
人間天上稀	인간계나 천상에도 드물 것이라
山雞羞淥水	산 닭도 맑은 물을 부끄러워 하며
不敢照毛衣	감히 털 날개옷 비춰지 못하네

주
- 錦駞鳥(금타조) : 비단 털을 가진 타조.
- 山雞(산계) : 꿩의 한 종류로 매우 아름다운 닭이다. 전설에 의하면 자기의 아름다운 털을 맑은 물에 비춰보다가 눈이 멀어서 빠져 죽는다고 한다.
- 毛衣(모의) : 털 옷. 곧 산계의 날개.

其二

秋浦多白猿	추포에는 흰 원숭이도 많은데
超騰若飛鳥	그 뛰어 넘는 것이 날아가는 새와 같네
牽引條上兒	나무위에 새끼를 끌어 당기며
飮弄水中月	물 속의 달을 마시며 희롱하네

其三

愁作秋浦曲	근심속에 추포의 나그네되어
强看秋浦花	억지로 추포의 꽃을 보노라
山川如剡縣	산천은 섬현(剡縣)같고
風日似長沙	풍광은 마치 장사(長沙)같네

주
- 剡縣(섬현) : 절강성 승현, 남쪽에 섬계로 명승지이다.
- 長沙(장사) : 호남성 장사현. 소상강, 동정호가 있는 명승지이다.

其四

醉上山公馬	취하여 산공의 말에 오르고
寒歌甯戚牛	추울 때 영척의 반우가(飯牛歌)부르네
空吟白石爛	부질없이 흰 돌 번쩍인다고 읊조리는데
淚滿黑貂裘	눈물이 검은 담비 갓옷에 가득하네

주
- 山公(산공) : 진(晉)나라 산간(山簡)으로 자는 계륜(季倫)이다. 형주자사로 지낼 때 술마시면서 모자를 거꾸로 쓰고 말을 타고 돌아다녔다고 한다.
- 甯戚(영척) : 춘추시대 제나라 사람으로 가난하여 쇠뿔을 두드리며 신세타령으로 반우가(飯牛

歌)를 부르니 제환공(齊桓公)이 그를 재상으로 삼았다.

- 白石爛(백석란) : 영척의 반우가에 나오는 구절로 흰 돌이 번쩍번쩍한다는 의미이다.
- 黑貂裘(흑초구) : 검은 담비 가죽으로 만든 옷.

其五

秋浦長似秋	추포는 가을같이 긴데
蕭條使人愁	쓸쓸하여 사람을 근심스레 만드네
客愁不可度	나그네 시름 헤아릴 수 없는데
行上東大樓	걸어서 동쪽 대루산에 오르네
正西望長安	곧바로 서쪽으로 장안을 바라보고
下見江水流	아래로 양자강 흐르는 것 보네
寄言向江水	양자강에 말 전하노니
汝意憶儂不	그대는 나의 마음 기억하는가 못하는가?
遙傳一掬淚	멀리서 한 줌의 눈물 옮겨
爲我達揚州	나를 위해 양주에 전해주게나

주
- 大樓(대루) : 산이름으로 지주부성 남쪽에 있다.
- 揚州(양주) : 강소성의 지명으로 양자가 최하류 북단에 있다.

其六

秋浦猿夜愁	추포에 원숭이 밤에 근심하는데
黃山堪白頭	황산이 백두가 될 수 밖에 없네
淸溪非隴水	청계가 농수도 아닌데
飜作斷腸流	소리 도리어 애끊는 강물소리 흐르네
欲去不得去	가고자 하나 갈 수도 없어
薄游成久游	잠깐 놀려다가 오래 떠돌게 되었지
何年是歸日	어느해 돌아갈 것인가
雨沛下孤舟	눈물이 비오듯 흐르는데 외로운 배 떠나가네

주
- 黃山(황산) : 안휘성 흡현 서북에 있는 중국 제일의 명산.
- 隴水(롱수) : 산이름으로 산시성과 감숙성 경계에 있는 산.

其七

秋浦千重嶺	추포엔 천겹의 산봉우리 있는데

水車嶺最奇　　그 중에서 수거령이 가장 기여하네
天傾欲墮石　　하늘 기울어져 돌 떨어지려하고
水拂寄生枝　　물은 기생하는 가지 흔드네

주 • 水車嶺(수거령) : 추포의 서남에 있는 산고개. 물레방아 고개.

其八
江祖一片石　　강조에는 한조각 돌 서 있는 모습
靑天掃畵屛　　푸른 하늘에 그림 병풍을 두른듯 하네
題詩留萬古　　시 지어 만고에 남겼지만
綠字錦苔生　　푸른 글자에는 고운이끼 둘렀네

주 • 江祖(강조) : 산이름으로 지주부성 서남쪽 25리에 있다. 신선이 놀았다는 큰 돌이 물가에 솟아
있다.
• 掃(소) : 그림을 그리다. 쓸다의 뜻.

其九
千千石楠樹　　수천그루의 석남의 나무들
萬萬女貞林　　수만 포기의 여정의 숲이여
山山白鷳鳥　　산마다 흰 꿩들이 가득하고
澗澗白猿吟　　골짜기마다 흰 원숭이 울부짓네
君莫向秋浦　　그대 추포로 향하지 말게나
猿聲醉客心　　원숭이 소리에 나그네 마음 부서진다네

주 • 石楠(석남) : 나무이름. 만병초의 일종이다.
• 女貞(여정) : 나무이름. 광나무라 부른다.

其十
邏人橫鳥道　　나인석이 새 날아가는 길 가로막고
江祖出魚梁　　강조의 돌은 통발들이 솟아 올랐네
水急客舟疾　　물이 급하니 객들의 배도 빠른데
山花拂面香　　산꽃이 얼굴에 향기 뿌리네

주 • 邏人(라인) : 만라산(萬羅山) 중턱에 있는 돌 모양이 나인석(邏人石) 같음을 말한다.
• 魚梁(어량) : 통발을 쳐서 고기잡는 장치.

其十一

水如一疋練	물은 한 필의 비단 같은데
此地即平天	이 땅은 평천호(平天湖)로다
耐可乘明月	능히 밝은 달 빛 타고서
看花上酒船	꽃보며 술마시는 배에 오르네

주 • 平天(평천) : 평천호(平天湖)로 안휘성 지주에 있다.

其十二

爐煙照天地	용광로 불이 천지를 비추고
紅星亂紫煙	붉은 별똥이 자색 연기에 흩날리네
赧郞明月夜	검붉은 사내가 밝은 달밤에
歌曲動寒川	부르는 노래 소리 찬 내를 울리네

其十三

白髮三千丈	흰 머리는 삼천장인데
緣愁似箇長	근심때문에 이렇게 자랐구나
不知明鏡裏	밝은 거울 속을 알지도 못하겠는데
何處得秋霜	어디서 가을서리를 맞았는가

주 • 秋霜(추상) : 가을서리. 곧 백발의 상징.

其十四

秋浦田舍翁	추포의 시골 늙은이
採魚水中宿	고기 잡느라고 물가에서 자네
妻子張白鷴	아내가 흰꿩을 잡으려는데
結置映深竹	쳐 놓은 그물이 깊은 대숲에 비치네

其十五

桃陂一步地	도피마을은 한 걸음 거리
了了語聲聞	뚜렷하게 말하는 소리 들리네
闇與山僧別	말없이 산스님과 헤어지고서
低頭禮白雲	고개 숙여 백운사(白雲寺)에 절하네

주 • 桃陂(도피) : 지명이름으로 강서성 무주시 지역.
• 白雲(백운) : 안휘성에 있는 절이름.

紹聖三年五月乙未, 新開小軒, 聞幽鳥相語, 殊樂, 戱作草, 逐書徹李白《秋浦歌十五篇》. 時小雨淸潤, 十三日所移竹及田野中人致紅蕉卅本, 各已蘇息. 唯自籬外移橙一株著籬裏, 似無生意. 蓋十三日竹醉而使橙亦醉, 亦失其性矣. 知命自黔江得一畫眉云頗能作杜鵑語, 故携來. 然置之摩圍閣中, 時時作百蟲聲, 獨不復作杜鵑語. 爲客談此, 客云: 此豈羊公鶴之苗裔耶? 余少頗擬草書, 人多好之, 唯錢穆父以爲俗, 初聞之, 不能不慊. 己而自觀之, 誠如錢公語, 逐改度, 稍去俗氣, 旣而人多不好, 老來漸嫩慢. 無復堪事, 人或以舊時意來乞作草, 語之以今已不成書, 輒不聽信, 則爲畫滿紙, 雖不復入俗, 亦不成書, 使錢公見之, 亦不知所以名之矣. 摩圍閣老人題.

소성(紹聖) 3년(1096년) 5월 을미(乙未)때에 새로 작은 집을 열었다. 그윽한 곳에 새들이 서로 지저귀는 얘기가 들렸는데 색다른 소리라서 초서를 재미나게 썼다. 드디어 이백(李白)의《추포가 15편》을 끝냈다. 때에 비가 조금 내려 더 맑고 윤택해졌는데, 13일에는 대나무를 옮겨 심었는데 아울러 들판의 사람들이 홍초(紅蕉) 30그루를 가져왔는데 각각 잘 살아났다. 오직 울타리 밖에 있던 등자나무 한그루를 옮겨와서 울타리 안으로 심었는데 거의 살아날 의지가 없다. 13일 덮어 씌워 덮어 놓았더니 대나무와 등자나무가 취한듯 본성을 역시 잃어버렸다. 지명(知命)의 나이에(당시 51세때임) 검강(黔江)에서 그림 한 점을 얻었는데 노인이 이르기를 "자뭇 두견(杜鵑)과 얘기할 수있을 것이라" 하길래 고로 그것을 가지고 왔다. 그것을 마위각(摩圍閣)안에 넣어 두고서 때때로 여러 곤충의 소리를 내어 보았는데 홀로 다시금 두견과 얘기하지 않았다. 이 얘기를 객과 나눴더니 객이 얘기하기를 "이 어찌 양공학(羊公鶴)의 후예나 하는 짓이 아니겠습니까?"라고 하였다.

나는 젊어서 자뭇 초서를 썼는데 사람들이 그것을 좋아하였지만, 오직 전목부(錢穆父)만이 "속되다"고 얘기하길래 처음에는 그 얘기를 듣고서 기분이 나쁠 수 밖에 없었다. 내가 그것을 살표보니 진실로 전목부의 얘기와 같았기에 드디어 그 법을 고쳐 나갔고 점점 그 속기가 사라졌다. 이미 사람들이 좋아 하지 않고 늙어 점점 연약하고 느려져서 다시 이 글을 쓰는 일을 감당할 수가 없다. 사람들이 혹시 옛날때의 생각으로 초서를 써달라고 얘기하면, 지금 글을 쓸수 없다고 얘기하고는 문득 그말을 믿으려 하지 않으면 곧 종이 가득 그림을 그려주었는데, 비록 다시 속되지는 않지만 역시 글씨를 쓸 수가 없다. 전목부로 하여금 그것을 보여주면 그것을 어떻게 이름 지을지 역시 알 수가 없다.

마위각 늙은이 황정견 적다.

주 • 紹聖(소성) : 북송 철종때의 연호로 1094~1098년까지이다.

• 紅蕉(홍초) : 파초과에 딸린 여러해 살이과의 풀. 파초와 비슷하다.

• 橙(등) : 등자나무, 귤, 당귤나무.

• 知命(지명) : 공자가 50세때 천명을 알았다는 50세를 말한다.

• 黔江(검강) : 중경시 동남부 지역을 흐르는 강으로 검주는 중경시 팽수현 울산진 지역에 있다.

• 杜鵑(두견) : 진달래 꽃, 진달래과의 낙엽활목

- 羊公鶴(양공학) : 이름 뿐 실속이 없는 소문만 거창하고 쓸모없는 자로 옛날 양숙자(羊叔子)가 기르는 학이 춤을 추므로, 이것을 손님에게 자랑하였는데 이를 시험해 보고자 하나 춤을 추지 않았다는 고사에서 나온 말이다. 양공의 학이다.
- 摩圍閣(마위각) : 황정견이 지은 집으로 마위(摩圍)는 주변에 마위산이 있기 때문에 붙인듯 하다. 현재 사천성 팽수현 서쪽에 있다.
- 錢穆父(전목부) : 전협(錢勰)(1034~1097년). 자는 목부이고 항주 출신이다. 오월의 무숙방 6세 손으로 벼슬은 조의대부를 지냈다. 글씨는 구양순, 왕헌지를 익혔는데 행초서에 능했다.

p. 172~192

9.《宋雲頂山僧德敷談道傳燈八首》

※『　』안의 글자는 누락되어 있는 부분임.

p. 172

〈學雖得妙〉

『棲心學道數如塵	도를 배워 마음에 두었어도 세어보니 티끌 같은데
認得曹溪有幾人	조계(曹溪)를 깨달은이 몇 사람이나 있을까?
若使聖凡無偏碍	마치 성범(聖凡)으로 하여금 지나치게 장애없도록 하고
便應磚瓦是修眞	문득 전와(磚瓦)를 응하는 것 진리 닦는 일이로다
瞥然一念邪思起	갑자기 한번 생각하여 사악한 생각 일어나는 것은
已屬多生放逸因	이미 많은 인생들 제멋대로인 까닭이라
不遇祖』師親指的	조사(祖師)의 친히 밝은 가르침 만나지 못했기에
臨機門口卒難陳	문앞에 임하여도 끝내 펼치긴 어려워라

주
- 聖凡(성범) : 성인과 범인. 여기는 어느 누구라도.
- 磚瓦(전와) : 잘 구운 벽돌과 기와로 여기서는 좋은 것과 미천한 것. 무슨 일이라도 진리를 얻도록 해야 한다는 의미.
- 祖師(조사) : 어떤 학파의 개조, 한 종파를 연 선승, 고승.

p. 172~175

〈問來祗對不得〉

莫誇祗對句分明	자만하지 않고 마주하니 말씀은 분명해지는데
執句尋言誤殺卿	글귀와 말씀에 집착하고 찾으면 경(卿)을 잘못 망치네
只合文殊便是道	다만 문수(文殊)에 부합됨이 옳은 도인데
虧他居士默無聲	거사(居士)들 일그러지게 하니 침묵하고 소리도 없네

見人須棄敲門物	사람들 문물(門物) 깨우쳐도 돌보지 않음을 보고
知路仍忘穉子名	길에선 귀족의 명성을 잊어버림을 알게 되네
儻若不疑言會盡	만일 의심하지 않는다면 말은 모두 깨달을 수 있는데
何妨默默過浮生	어찌하여 조용히 사는 것 방해하여 뜬 인생 살리오

주
- 文殊(문수) : 문수보살로 석가여래의 왼쪽에 있고 지혜를 맡았다고 함.
- 門物(문물) : 사람의 인체 기관으로 단순히 입을 가리키기도 한다.
- 穉子(치자) : 어린아이. 귀족의 후예.
- 會盡(회진) : 모든 것을 깨달음. 이해하다.

p. 172~178

〈無指的〉

不居南北與東西	남북과 동서에도 거처하지 않는데
上下虛空豈可齊	위아래 허공에서 어찌 가히 나란히 할 수 있으리오
現小毛頭猶道廣	어려서는 삭발한 모습이 도가 넓어지는 것 같아 보이고
變長天外尙嫌低	자라서는 하늘밖 오히려 혐오하는 것 없어지네
頓乾四海紅塵起	갑자기 사해를 마르게 하니 속세 티끌 일어나고
能竭三塗黑業迷	능히 삼도를 없애 버리니 악업이 희미해지네
如此萬般皆屬壞	모든 것이 이와 같이 모두 쇠망하는 것이니
更須前進問曹溪	다시금 모름지기 나아가 조계(曹溪)를 물어보리라

주
- 毛頭(모두) : 털끝. 선사에서 삭발하는 일을 맡아 보는 것. 삭발.
- 天外(천외) : 하늘 밖. 썩 높고 먼 곳.
- 紅塵(홍진) : 속세의 더러운 티끌, 먼지.
- 三塗(삼도) : ① 생사에 윤회하는 인과에 대한 세가지의 모양으로 번뇌도(煩惱道), 업도(業道), 고도(苦道) ② 보살이 수행하는 세단계로 견도(見道), 수도(修道), 무학도(無學道)이다.
- 黑業(흑업) : 악업(惡業)
- 萬般(만반) : 여러가지. 전부.

p. 178~180

〈自樂僻執〉

雖然僻執不風流	비록 경박한 집착이 풍류스럽지 않았지만
懶出松門數十秋	게으르게 송문을 나온지 십년의 세월이라
合掌有時慵問佛	때때로 합장하며 게으르게 부처님께 묻는데
折腰誰肯見王侯	누가 왕후 알현하는 것 좋아하며 허리 숙이겠는가?

電光浮世非堅久	번개불 같은 뜬 세상 견고히 오래가지 않으니
欲火蒼生早晩休	불같은 욕심의 창생들 조만간 끝이 나리라
『自蘊本來靈覺性	스스로 온(蘊)하는 것 본래 영혼의 바탕인데
不能暫使掛心頭』	잠시라도 잡스런 생각 떠오르지 못하게 할 수 없네

주 • 松門(송문) : 송문산(宋門山), 묘문(墓門).

• 蒼生(창생) : 세상 사람, 국민, 백성.

• 蘊(온) : 무더기, 집합체로 생멸하고 변화하는 모든 것인데 같은 종류의 법을 쌓아 한무더기로 이룬다고 하여 이렇게 부르다. 이는 오온(五蘊)이 있다.

• 心頭(심두) : 생각하는 마음. 잡스러운 생각을 의미.

p. 181~182

〈問答須教知起倒〉

『問答須教知起倒	문답으로 모름지기 가르치니 일어나고 쓰러짐 알았는데
龍頭蛇尾自欺謾	용두사미되어 스스로 기만 하였지
如王秉劍猶王意	왕처럼 칼을 드니 왕의(王道) 같고
似鏡』當臺待鏡觀	거울 마주하는 듯하니 경관(鏡觀)을 대하는 듯
眨眼參差千里莽	눈 깜짝할 새 어긋나니 천리는 엉켜있고
低頭思慮萬重難	고개숙여 생각하니 만중은 고생길이라
若於此道爭深見	마치 이 도는 깊은 성찰을 다투는 것 같은데
何翅前程作野干	어찌 앞 길 여우되도록 날개짓 하리오

주 • 龍頭蛇尾(용두사미) : 용의 머리와 뱀의 꼬리로 처음은 좋지만 끝이 좋지 않게 흐지부지 되는 것.

• 王意(왕의) : 왕도(王道)의 의의.

• 鏡觀(경관) : 불교 수행의 경계.

• 萬重(만중) : 겹겹이, 모든 일들.

• 野干(야간) : 여우를 이름.

p. 182~185

〈言行相扶〉

言語行時不易行	행동하라고 말할 때 행동하긴 쉽지 않지만
如烏如兎兩光明	해와 같이 달같이 둘다 밝아야 하리
寧關晝夜精勤得	편안히 주야로 부지런히 얻도록 힘쓰지만
非是貪瞋懈怠生	고통이 없으면 게으름이 일어나네
菩薩尙猶難說到	보살(菩薩)은 오히려 어려운 말씀같지만

聲聞焉能輟論評　소리들으면 어찌 능히 논평을 버릴 수 있으리오
然無地住長閑坐　머무를 바 없는 곳에서 오래 한가히 앉으니
誰料龍神來捧迎　누가 용신(龍神) 헤아려 반겨 맞이하러 오리오

주 • 烏兎(오토) : ① 까마귀와 토끼 ② 해와 달 ③ 세월.
• 貪瞋(탐진) : 욕심과 성냄으로 불교의 고통의 근본원인을 이름.
• 菩薩(보살) : ① 보리를 구하고 중생을 제도하는 대승불교의 이상적인 수행자상 ② 삼승(三乘)
의 하나로 중생을 교화하는 교법.

p. 185~188

〈一句子〉

一句子玄不可盡　한 말씀으로 자현(子玄)은 다 말할 수 없는데
颯然會了奈渠何　시원스레 이해하며 어찌 껄껄 웃겠는가?
非干世事成無事　세상일에 간여치 않고 일을 이룰 수 없으니
祖教心魔是佛魔　조사께선 심마(心魔)가 불마(佛魔)라 가르치네
貧子喩中明此道　깨우침을 탐하는 자 이 도에서 밝아지고
獻珠偈裏顯張羅　게송 속에 보배바치고 뚜렷이 받들어 모시네
空門有路平兼廣　불도(佛道)에 길은 평안하고 넓음 있지만
痛切相招誰肯過　뼈 사무치게 서로 불러 누가 허물을 즐기리오?

주 • 子玄(자현) : ①하늘의 교자(驕子). 행복, 안락, 길상을 의미 ② 학문과 덕행이 뛰어난 사람.
• 颯然(삽연) : 바람소리, 가볍고 시원한 모습, 쏴하고 부는 모양.
• 心魔(심마) : 마음의 마귀. 부처와 마귀. 곧 부처와 마귀가 한 몸으로 나눌 수 없고 가려내지 못
하는 것.
• 佛魔(불마) : 부처와 마귀. 곧 부처와 마귀가 한 몸이 되어 나눌 수 없고 가려내지 못하는 것.
• 獻珠(헌주) : 용녀가 부처님께 보배를 바친 것을 수행으로 해석한 말이다.
• 張羅(장라) : 그물을 펼치다는 뜻으로 준비하여 변통처리 하는 것이다.
• 空門(공문) : 불도(佛道)를 의미.

p. 188~192

〈古今大意〉

古今以拂示東南　고금으로 떨치고 동남에 나타나시어
大意幽微肯易參　큰 뜻 깊고 오묘하여 역참(易參)을 즐겼네
動指掩頭元是一　손가락 움직여 머리 가려도 원래가 하나요
斜眸拊掌固非三　눈동자 기울여 손바닥 붙여도 진실로 셋이 아니라

道吾舞笏同人會　　도오(道吾)가 홀을 흔들어 춤추니 경지의 사람들 함께 했고
石鞏彎弓作者諳　　석공(石鞏)이 활을 당긴 것 선지식인들이 깨달았네
此理若無師『印授　　이 이치는 마치 스승없이 나를 살리시는 것 같아
欲將何見語玄談』　　장차 그 깊은 말씀을 어찌 볼 수 있으리오?

步學古人但隨意塗令紙黑耳不知世間人那用

주 ・ 易參(역참) : 명대(明代) 전팽증(錢彭曾)이 찬한 책이름.
　 ・ 道吾(도오) : 원지선사(圓智禪師)로 오대(五代)때의 승려. 복주 출신이며 나산도한의 법사이다.
　　열반화상을 따라 출가하여 심인(心印)을 얻고 선풍을 떨쳤다. 속성은 장씨(張氏)이며 죽은 뒤
　　수일대상(修一大師)의 시호를 받았다. 여기에 나오는 도오무홀(道吾舞笏)은 배휴거사(裵休居
　　士)와의 선문답에 나오는 애기이다.
　 ・ 石鞏(석공) : 석공선사는 본래 사냥꾼인데 사슴을 쫓다가 마조스님의 암자앞에서 화살을 쏠 때
　　묻고 답하며 진리를 결국 깨닫고 활을 꺾었는데 근본 실상을 깨닫게 해주었다는 고사다.
　 ・ 同人(동인) : 같은 경지의 사람들.
　 ・ 作者(작자) : 선지식인들.

참고 황정견의 《宋雲頂山僧德敷談道傳燈八首》는 비첩의 도판이 21장 뿐이다. 송나라 각본(刻本)
《景德傳燈錄》의 29매에 그 시 10수가 수록되어 있다. 현재 전해오는 것은 다만 8수가 남아 전
해올 뿐이다. 제목들은 행서로 쓰고 시 내용은 초서로 썼는데 이를 각본한 것이다. 그 중에서 〈
語默難測〉과 〈祖敎回異〉는 누락되어 있고 〈學雖得妙〉의 앞부분 45자는 누락되어 끝부분에서
시작이 되어 있다. 그리고 〈自樂僻執〉의 끝부분과 〈問來祗對不得〉의 중간까지 내용 37자도
누락되어 있다.

索引

卄 120

잉

仍 11, 174

ㅈ

자

字 146

子 23, 48, 153, 174, 186, 187

紫 57, 150

恣 67

自 24, 70, 85, 120 ,158, 160, 166

者 25, 89, 90, 94, 103, 111, 118,
119, 120, 131, 132, 190

藉 23

작

作 11, 16, 34, 45, 54, 63, 135,
142, 156, 161, 162, 163, 168,
182, 190

잡

眨 181

장

長 54, 59, 70, 73, 83, 87, 139,
140, 151, 176, 185

墻 50, 53

將 89, 92, 130

章 105

腸 64, 85, 142

粧 68

丈 151

張 153, 1897

掌 179, 190

재

在 24, 85, 102, 127

再 70

齋 110, 116, 117, 118, 119

哉 130

議 108, 109, 124

倚 108

義 53, 65

이

移 157, 158

易 183

伊 14, 26, 27, 29, 30, 31, 32

以 17, 28, 90, 91, 94, 96, 99,
100, 102, 103, 105, 109, 111,
112, 113, 120, 122, 125, 128,
131, 168, 170, 189

已 30

二 82, 103

而 97, 98, 101, 102, 104, 121,
122, 124, 125, 126, 128, 132,
160, 166, 167

異 12

인

人 9, 27, 29, 30, 38, 45, 49, 54,
58, 69, 75, 78, 82, 83, 85, 86,
90, 91, 93, 94, 95, 99, 103,
105, 107, 112, 121, 129, 133,
148, 158, 164, 167, 168, 171,
190

因 30, 70, 107, 124, 125

引 119, 124, 129, 135

일

一 28, 35, 39, 71, 75, 78, 109,
121, 125, 141, 145, 142, 159,
161

日 11, 37, 68, 78, 109, 116, 117,
119, 137, 142, 157, 159

임

恁 25, 35, 36, 39

입

入 56, 69, 104, 169

유

有 13, 21, 28, 35, 37, 49, 54, 95,
99, 106, 120, 128, 179, 188

唯 24, 123, 158, 164

遺 45, 56

儒 52

猶 54, 176, 184

游 70, 142

由 84

幽 155, 189

喩 187

육

肉 98

윤

潤 157

尹 45, 63

융

戎 63

은

銀 57, 80, 86

을

乙 155

음

飮 12, 135

吟 138, 147

音 29, 35

읍

邑 112

의

矣 24, 98, 99, 113, 121, 160, 170

意 50, 77, 106, 112, 141, 159,
168, 189

衣 46, 69, 109, 118, 134

宜 68, 100

編著者 略歷

성명 : 裵 敬 奭
아호 : 연민(研民) 1961년 釜山生

■ 수상
• 대한민국미술대전 우수상 수상
• 월간서예대전 우수상 수상
• 한국서도대전 우수상 수상
• 전국서도민전 은상 수상

■ 심사
• 대한민국미술대전 서예부문 심사
• 포항영일만서예대전 심사
• 운곡서예문인화대전 심사
• 김해미술대전 서예부문 심사
• 대한민국서예문인화대전 심사
• 부산서원연합회서예대전 심사
• 울산미술대전 서예부문 심사
• 월간서예대전 심사
• 탄허선사전국휘호대회 심사
• 청남전국휘호대회 심사
• 경기미술대전 서예부문 심사
• 부산미술대전 서예부문 심사
• 전국서도민전 심사
• 제물포서예문인화대전 심사
• 신사임당이율곡서예대전 심사

■ 전시출품
• 대한민국미술대전 초대작가전 출품
• 부산미술대전 초대작가전 출품
• 전국서도민전 초대작가전 출품
• 한 · 중 · 일 국제서예교류전 출품
• 국서련 영남지회 한 · 일교류전 출품
• 한국서화초청전 출품
• 부산전각가협회 회원전
• 개인전 및 그룹 회원전 100여회 출품

■ 현재 활동
• 대한민국미술대전 초대작가(한국미협)
• 부산미술대전 초대작가(부산미협)
• 한국서도대전 초대작가
• 전국서도민전 초대작가
• 청남휘호대회 초대작가
• 월간서예대전 초대작가
• 한국미협 초대작가 부산서화회 부회장 역임
• 한국미술협회 회원
• 부산미술협회 회원
• 부산전각가협회 회장 역임
• 한국서도예술협회 회장
• 문향묵연회, 익우회 회원
• 연민서예원 운영

■ 번역 출간 및 저서 활동
• 왕탁행초서 및 40여권 중국 원문 번역 출간
• 문인화 화제집 출간

■ 작품 주요 소장처
• 신촌세브란스 병원
• 부산개성고등학교
• 부산동아고등학교
• 중국 남경대학교
• 일본 시모노세끼고등학교
• 부산경남 본부세관

주소 : 부산광역시 중구 해관로 59-1
 (중앙동 4가 원빌딩 303호 서실)
Mobile. 010-9929-4721

月刊 **書藝文人畵** 法帖시리즈 43 황정견서법

黃 庭 堅 書 法 (草書)

2023年 7月 5日 초판 발행

저 자 배 경 석

발행처 **書藝文人畵** 서예문인화

등록번호 제300-2001-138
주소 서울시 종로구 인사동길 12, 310호(대일빌딩)
전화 02-732-7091~3 (도서 주문처)
　　　02-738-9880 (본사)
FAX 02-725-5153
홈페이지 www.makebook.net

값 20,000원

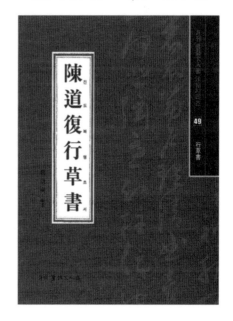

月刊 書藝文人畵 法帖 시리즈

1 石鼓文(篆書)

2 散氏盤(篆書)

3 毛公鼎(篆書)

4 大盂鼎(篆書)

5 吳昌碩書法(篆書五種)

6 吳讓之書法(篆書七種)

10 張猛龍碑(楷書)

11 元珍墓誌銘(楷書)

12 元顯儁墓誌銘(楷書)

14 九成宮醴泉銘(楷書)

15 顏勤禮碑(唐 顏眞卿書)

16 高貞碑(北魏 楷書)

20 乙瑛碑(隸書)

21 史晨碑(隸書)

22 禮器碑(隸書)

23 張遷碑(隸書)